아프가니스탄, 잃어버린 문명

사라진 바미얀 대불을 위한 헌사

아프가니스탄, 잃어버린 문명

2004년 7월 20일 초판 1쇄 펴냄
2011년 6월 27일 초판 3쇄 펴냄

지은이 이주형
펴낸이 윤철호
펴낸곳 (주)사회평론

편집팀 김천희 김태균 권현준 김정희 박보람 이승희
마케팅팀 서재필 백미숙

등록번호 10-876호(1993년 10월 6일)
전화 326-1182(영업), 326-1185(편집)
팩스 326-1626
주소 서울시 마포구 서교동 247-14
e-mail editor@sapyoung.com
http://www.sapyoung.com

ISBN 978-89-5602-420-2 03600
© 이주형, 2004

값 20,000원

아프가니스탄,
잃어버린 문명

사라진 바미안 대불을 위한 헌사 | 이주형 지음

사회평론

▧ 차례

_2부 파란의 역사

일러두기

- 아프가니스탄 명칭은 가능한 한 현지 발음에 가깝게 표기하고자 했다. 유적명의 로마자 표기에는 '토루(土壘, mound)'를 뜻하는 tapa와 tepe가 혼용되고 있으나, 여기서는 대부분 '타파'로 통일했다. 다만 아프가니스탄 북부의 유적 명칭인 '틸랴 테페'나 '엠시 테페' 등은 현지에서 우즈베크어에 가깝게 '테페'(혹은 테파)로 발음하기 때문에 '테페'로 표기했다. 핫다의 유명한 유적인 Tapa Shutur(또는 Tepe Shotor, Tepe Shotur)도 '테페 쇼토르' 대신 '타파 슈투르'로 표기했다. 그러나 카피시의 유적 쇼토락(Shotorak)은 이미 이 이름으로 널리 알려져 있으므로 '슈투락'으로 고치지 않고 그대로 두었다. Begram도 엄밀하게 말하면 '바그람'이 되어야 하겠으나 마찬가지 이유로 관례에 따라 '베그람'으로 표기했다.

- 그 밖의 서아시아어(이란어계, 아랍어계 등) 어휘 표기에서도 전문가에게 자문하여 가능한 한 일관성을 기하고자 했다. 그러나 언어의 계통과 사용하는 사람에 따라 원래 발음과 이에 따른 알파벳 표기가―특히 모음에 있어서―들쭉날쭉하기 때문에 이 점을 감안하여 예외를 두었다.

- 서양 고전 명칭의 표기는 저자가 이전의 저작 『간다라미술』에서 했던 대로 원래 그리스어식에 가깝게 통일하여 표기하고자 했다.

- 외국 명칭·용어의 알파벳 표기는 특별한 경우를 제외하면 본문에 넣지 않고 '찾아보기'에 실었다. 특수음 표기부호는 극소수의 인도어 경우를 제외하고는 달지 않았다.

- 주석은 각주와 미주의 두 가지로 달았다. 각주는 본문을 읽으면서 필요한 사항을 간단히 밝히거나 해설할 필요가 있을 경우에 제시했고, 미주는 참고문헌과 관련된 서지사항에 한정했다. 따라서 이런 문제에 특별한 관심이 없는 독자는 미주까지 번거롭게 찾아 읽을 필요가 없을 것이다.

- 아프가니스탄 관련 명칭이나 용어에 대해서는 독자들의 이해를 돕기 위해 '찾아보기'의 수록 항에 간단한 해설을 붙여 놓았으니 그것을 참조하기 바란다.

프롤로그

소문은 오래 전부터 있었다. 그러나 누구도 설마 그것이 현실이 되리라고는 믿지 않았다. 그저 지나가는 이야기려니, 심각한 뜻 없는 엄포려니 했다. 아무리 근대화에 뒤처진 지구상의 벽지일지라도 21세기의 벽두에 설마 그런 일이 일어나리라고는 생각지 못했다. 하지만 모두들 믿고 싶은 대로 믿었을 뿐이다. 막상 그것이 현실로 나타났을 때 그 현실은 더욱 믿기 힘들었다.

2001년 3월 2일 세계의 주요 언론은 아프가니스탄의 탈레반이 그동안 경고한 대로 바미얀의 유명한 대불들을 폭파하고 있다는 소식을 일제히 전했다. 동시에 아프가니스탄 각지에서 이슬람 시대 이전의 문화유산에 대한 대대적인 파괴 작업이 벌어지고 있다는 소식도 들려왔다. 기자들조차 접근하기 힘들고 그래서 더욱 아득히 먼 곳에서 벌어지고 있는 이 모든 일은 마치 초현실세계의 환상인 것 같았다. 그러나 한 주일 뒤 실제 폭파 장면을 보여주는 어렴풋한 사진과 영상도 전해졌다. '보는 것이 믿는 것'이라면 이제 그것은 받아들이지 않을 수 없는 현실인 듯했다. 믿을 수 없는 악몽은 이제 참담한 현실이 되었다. 그와 더불어, 언젠

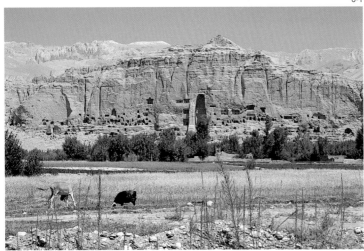

평화로운 바미얀.
2002년 8월. 멀리 동쪽 대불이
있던 감이 보인다. 그러나 대불
은 더 이상 남아 있지 않다.

가 바미얀 대불을 직접 보게 되리라는 내 희망과 기대도 무너져 내렸다. 나는 이제 대불을 영영 볼 수 없게 된 것이다.[0-1]

　　1978년 4월의 공산혁명과 이듬해 12월 소련의 침공으로 시작된 아프가니스탄의 비극은 바미얀 대불의 파괴를 정점으로 이 지역의 문화유산을 연구하는 사람들 사이에 넘을 수 없는 세대의 분수령을 만들어 버렸다. 소련의 직접 지원을 받는 공산정권이 수립되고 이에 저항하여 무기를 든 무자헤딘* 반군과 내전이 벌어지면서 아프가니스탄은 소련인을 제외한 이방인에게 지구상에서 가장 접근하기 힘든 땅이 되고 말았다. 극소수의 국제기구 관계자들과 저널리스트들이 위험을 무릅쓰고 이곳을 드나들었지만, 연구자들에게 아프가니스탄의 문은 굳게 닫혀 버렸다.

　　내전이 벌어진 첫 10년 동안 많은 문화유산이 훼손되고 사라졌다. 1989년 소련군이 철수하면서 평화가 찾아오는가 했으나, 정부군과 반군 사이의 내전은 더욱 격화되었다. 더 큰 비극은 오히려 시작이었다. 1993년 수도 카불을 둘러싼 공방전이 치열해지면서 생긴 치안 공백 상태에서 카불박물관은 대다수의 유물을 잃었다. 1996년 탈레반이 카불을 장악하

*　　mujahidin. 이슬람을 지키기 위해 지하드(聖戰)에 참여한 전사.

고 이어서 상당 지역을 평정했지만 또 다른 비극이 기다리고 있었다. 아프가니스탄의 전장에 혜성같이 나타나 정권을 잡은 이 수수께끼의 세력은 몇 년 뒤 바미얀 대불을 비롯한 많은 문화유산을 파괴하는 또 하나의 수수께끼 같은 드라마의 주인공이 된 것이다.

내전이 발발하기 전까지 아프가니스탄은 근대화나 산업화 면에서는 세계에서 가장 낙후된 나라의 하나였다. 그러나 그만큼 그에 따른 소란스러움이 적은 산간의 평화로운 왕국이었다. 몇 개의 대도시를 제외하면 아직도 중세적인 나른함이 이 나라를 감싸고 있었다. 그러나 지난 20여 년간 이어진 반목과 증오와 살육과 파괴와 혼란은 모든 것을 돌이킬 수 없이 바꾸어 버렸다. 문화유산의 면에서도 1978년 모든 것이 시작되기 이전의 아프가니스탄과 2001년 파국 후의 아프가니스탄은 결코 같은 나라일 수 없었다. 국적을 초월하여 사람들의 탄성을 불러일으키고 오랜 역사와 문명에 대한 낭만적인 상상력을 자극하던 많은 것이 더 이상 이곳에 존재하지 않았다. 아프가니스탄에 학문적 관심을 가진 연구자들은 진작 이곳에 와서 그 많은 것을 볼 수 있었던 세대와 그러기에는 너무 늦게 태어난 세대로 확연히 나뉘어 버리고 만 것이다.

물론 나는 후자에 속한다. 1980년대에 간다라 미술에 대한 연구로 박사학위 논문을 준비하던 내게 아프가니스탄은 가까우면서도 너무나 먼 곳이었다. 아프가니스탄은 흔히 넓은 의미에서 간다라의 일부로 여겨져 왔지만, 그곳은 책 속에 존재할 뿐 현실적인 시야에 있는 곳은 아니었다. 나의 '간다라'는 그 동쪽의 파키스탄 북부(좁은 의미의 간다라)에 한정될 수밖에 없었다. 뒤돌아 생각하면 이러한 상황이 주는 이점이 없지는 않았다. 그 이전까지 연구자들이 '간다라'의 범위를 지나치게 포괄적으로 잡아 문제를 세우고 천착하던 것을 지양하여 좁은 의미의 간다라에 집중할 수 있었던 것이 긍정적인 수확이라면 수확이었다. 그러나 아프가니스탄은 언젠가 풀어야 할, 하지만 언제 발을 딛을 수 있을지 알 수 없

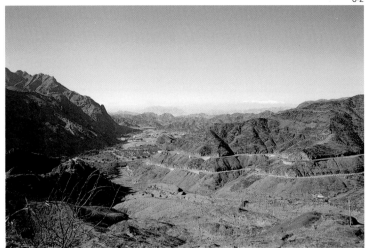

파키스탄 서쪽 끝의 란디 코탈에서 바라다본 아프가니스탄. 고개를 내려가면 아프가니스탄-파키스탄 국경 마을인 토르함이 있고, 그곳을 지나면 잘랄라바드 분지로 접어든다. 그 너머로 멀리 눈 쌓인 힌두쿠시가 보인다.

는 미완의 장으로 남아 있었다.

　그만큼 많은 것이 사라져 버렸다는 소식은 충격이 아닐 수 없었다. 바미얀 대불이 파괴되고 있다는 믿기 힘든 소식을 접하면서, 나는 1989년 학위 논문을 준비하며 파키스탄에 머물던 당시 어떻게 해서든 아프가니스탄에 들어가 보지 못한 것을 후회했다. 그렇지만 그것은 어디까지나 지나간 시간을 뒤돌아보며 갖는 현실성 없는 상념에 불과하다. 소련군이 막 철수한 직후인 그때는 외국인으로서 파키스탄과 아프가니스탄을 연결하는 하이버르 패스(고개)를 지나 국경에 접근하는 것조차 쉽지 않았다.[0-2] 이 무렵 무자헤딘의 도움을 받으며 상대적으로 경계가 소홀한 산악지대를 통해 목숨을 걸고 아프가니스탄에 들어간 저널리스트나 모험가가 없었던 것은 아니다. 하지만 이것도 당시 한국인으로서는 꿈도 꿀 수 없는 일이었다. 동구 공산권이 한창 붕괴되고 있었으나 우리나라는 소련과 아직 국교가 없었고, 아프가니스탄과도 국교가 단절된 지 여러 해였다.* 설사 아프가니스탄에 잠입해 들어갈 용기를 냈더라도 십중팔구 그곳의 산간 어디선가 모든 것을 잃고 목숨도 보전하지 못했을 가능

*　한국은 1978년 아프가니스탄에 공산혁명이 성공하면서 가장 먼저 외교관계가 끊어진 몇 나라 가운데 하나이다.

성이 높다.

　바미얀 대불을 비롯한 아프가니스탄의 문화유산이 당한 비극적인 운명을 보면서 나는 사라져 버린 것, 더 이상 볼 수 없는 것을 위해 무엇인가 해야 할 것 같은 의무감을 느꼈다. 그것은 일반적으로 처절한 전쟁의 땅, 야만적인 우상 파괴의 땅으로 기억되고 있는 이곳에서 한때 번성했던 문명에 대한 기억을 일깨우는 일이었다. 또 그 많은 것이 짧은 시간에 비극적으로 사라지기까지의 경위를 알리는 일이었다. 그것은 미처 볼 수 없었던 것, 더 이상 남아 있지 않은 것에 대한 내 나름의 헌사이기도 하다.

　아래의 글은 아프가니스탄의 고대 문화유산 가운데 바미얀 대불을 비롯한 몇 가지 기억할 만한 모뉴먼트의 탄생, 존속과 망각, 발견과 파괴의 이야기이다. 이야기는 크게 두 부분으로 나누었다. 제1부는 선사시대부터 불교유적인 바미얀 대불의 시대까지 주요한 모뉴먼트에 대한 이야기이다. 이 부분의 서술 범위를 이렇게 한정한 것은 바미얀 대불의 파괴를 중심에 두고 이슬람 이전의 모뉴먼트가 겪은 파란의 역사를 서술하는 데 이 글의 목적이 있기 때문이다. 서양인들이 뿌리 깊게 지녀 온 이슬람에 대한 편견을 반영하는 것은 아니라는 점을 환기할 필요가 있겠다. 제2부는 앞부분에서 다룬 모뉴먼트들이 이슬람이라는 새로운 세계관이 등장하면서 어떻게 받아들여지고, 다시 서양인이 진출하면서 근대적 가치관에 따라 새롭게 발견되어 오늘날에 이르기까지 어떤 역사적 굴절과 영광과 파국의 삶을 살게 되었는지를 서술할 것이다.

　두 부분으로 구성된 이 이야기를 나는 의도적으로 아프가니스탄 '민족' (혹은 국가)을 대표하는 문화유산의 역사로 쓰지 않겠다. 문화유산의 역사를 한 민족, 혹은 한 근대국가의 통합적 아이덴티티를 뒷받침하는 상징의 역사로 쓰는 것은 우리에게 매우 익숙한 시각이다. 그러한 역사는 정치적 이데올로기의 표현으로서 나름대로 의의가 있고 또 필요하

다. 그러나 이 글에서 취한 문제의식은 그러한 한정된 정치적 입장을 넘어선다는 점을 강조하지 않을 수 없다. 따라서 이 글은 현재 아프가니스탄이라 이름 붙여진 나라에서 만들어지고 그곳에 남겨진 문화유산의 역사이면서, 동시에 그러한 유적과 유물에 관심을 갖고 찾아가고 발견하고 연구한 이들의 역사이기도 하다. 이 글은 이 두 가지 축을 중심으로 엮어질 것이다.

불행히도 문화유산의 역사는 그 개념이 서양 문명사 속에 이루어진 근대적 발견의 산물이라는 사실과 밀접하게 연결되어 있다. 그 역사는 새로운 가치 발견의 역사이자 고고학적 발견의 역사이기도 했다. 아프간인의 입장에서 본다면, 그 역사는 낯선 세계관에서 발원한 그러한 가치관과 행위를 받아들이는 역사였으며, 동시에 그것은 그러한 가치관과의 갈등, 혹은 그에 대한 반발의 역사이기도 했다. 그러한 활동은 필연적으로 정치적인 환경, 이념 및 가치관의 충돌이라는 보다 큰 역사적 맥락과도 관련을 맺고 있었다. 그 모든 것이 비극적인 양상으로 첨예하게 드러난 것이 바미안 대불의 파괴라는 불행한 사건이다. 이 이야기의 종착점은 바로 그 지점이 될 것이다.

1부 영광의 유산

I _ 유라시아의 중심

아프가니스탄

문명사의 라운더바우트

아프가니스탄은 익숙하면서도 낯선 이름이다. 탈레반이 아니고 오사마 빈 라덴이 아니었다면(이 두 이름과 달리 바미얀이라는 이름은 사람들의 뇌리에 그리 오래 남지 않았다), 아프가니스탄이라는 이름이 우리에게 얼마나 친숙했을까? 그 이름만큼이나 그곳에 가는 길도 멀다. 두세 편을 제외하면 인접국으로 일주일에 한두 번씩 다니는 비행기편이 고작이기 때문에, 서울에서 가자면 두바이나 이슬라마바드, 델리를 거쳐 비행기를 바꾸어 타고 들어가야 한다. 그나마도 날짜를 맞추기 힘들어 하루 이틀, 심지어는 며칠씩 기다려야 들어갈 수 있다. 과거의 육상교통이 선을 따라 이어지고 그 선 위의 모든 점들이 정도의 차이는 있더라도 다 같이 중요했다면, 항공을 이용하는 오늘날의 교통은 유력한 점 사이만을 자유롭게 연결한다. 비중이 떨어지고 상대적으로 왕래가 뜸한 점은 인접한 유력한 점을 통해서만 들어갈 수 있다. 현대 세계에서 아프가니스탄은 그런 대단찮은 점이다. 비유를 하자면 직행버스를 타고 가서 다시 완행을 갈아타고 들어가야 하는 벽지인 셈이다.

그러나 과거에 육상교통이 활발하던 시기, 지금부터 천 년, 더 올라

가 수천 년 전에는 모든 것이 달랐다. 아프가니스탄은 육상교통로상의 그저 평범한 통과점이 아니라 사방을 연결하는 중요한 위치에 있었던 것이다. 영국의 역사학자 아널드 토인비는 유라시아 대륙의 서반부를 지나는 길의 절반은 시리아의 알레포에서 만나고, 나머지 절반은 다시 아프가니스탄의 베그람에서 만났다고 한다.[1] 이 말에 과장이 없는 것은 아니지만, 서쪽에서 뻗어오는 길, 동쪽에서 올라오는 길, 또 남북을 연결하는 길이 모두 아프가니스탄에서 만났던 것은 사실이다.

토인비는 지리적 위치에 따라 문명사에는 '막다른 골목(cul-de-sac)'과 '라운더바우트(roundabout)'로 나뉘는 두 부류의 지역이 존재했다고 한다. '막다른 골목'이란 문자 그대로 문명의 흐름이 더 이상 다른 곳으로 나아가지 못한 곳이라는 말이다. 가령 유라시아 대륙의 동서단에 위치한 일본과 스칸디나비아 반도가 '막다른 골목'이었다. 라운더바우트는 유럽풍의 방사상(放射狀) 도시에서 흔히 볼 수 있는 것으로, 사방에서 오는 길이 한 점에 모였다가 다시 퍼져나가는 원형의 로터리를 말한다. 우리말로 교차로(crossroads, 혹은 십자로)라는 말도 있지만, 딱히 옮기기 힘든 '라운더바우트'라는 말이 더 풍부하고 함축적인 의미를 전해준다. 시리아와 아프가니스탄은 그러한 대표적인 '라운더바우트'였던 것이다.

아프가니스탄으로 모이는 여러 갈래 길을 따라 수많은 사람들이 이곳으로 모여들고 이곳을 거쳐 갔다. 그 중에는 야심만만한 정복자도 있었고, 지나온 길이 먼 만큼 큰 이익을 기대하는 상인도 있었으며, 막중한 외교 임무를 띤 사신도 있었다. 자신의 사상을 펼치려는 철학자도 있었고, 새로운 땅에 신앙을 전하거나 성전을 구하려는 순례자도 있었고, 솜씨를 과시하며 일거리를 찾는 예술가도 있었다. 이들의 잦은 왕래를 통해 아프가니스탄은 경제적으로 번영했고, 문화적으로 풍성하고 역동적이었으며, 때로는 제국의 근거지가 되기도 했다. 역사학자 아널드 플레

타지키스탄
투르크메니스탄
우즈베키스탄
카자흐스탄
중국
이란
인도
파키스탄

유라시아 대륙.
그 중심에 아프가니스탄이 있
다. 고래로 동서를 지나는 육상
교통로는 대부분 이 지역을 통
과했다.

처는 아프가니스탄을 '정복자의 대로(Highway of Conquest)' 라 불렀
다.[2] 그러나 이 나라는 정복자가 지나친 길일 뿐 아니라 '문명이 오가는
대로(Highway of Civilizations)' 이기도 했다.

　　지도를 펴놓고 보면, 유라시아 대륙의 정중앙에 아프가니스탄이 있
다.[1-1] 유라시아의 동반부와 서반부가 만나는 위치이다. 우리가 관례적으
로 쓰는 '동(East)' 과 '서(West)' 라는 말에는 유라시아 대륙 서쪽 끝에
있는 조그만 조각에 불과한 유럽(즉 서양)의 관점에서 세계와 역사를 보
는 정치성과 허구성이 숨어 있다. 지난 몇 백 년 동안의 역사를 통해 세
계의 주인 행세를 해 온 구미(즉 서양)를 그만큼 과장하는 것이다.
'West' 는 하나지만 'East' 에는 'Near East' 도 있고 'Middle East' 도
있고 'Far East' 도 있는 것이 그 점을 단적으로 알려준다. 그러나 이 말
의 의미를 넓혀 유럽과 더불어 유럽의 적으로서 서로 변증법적 관계에

있었던 중근동을 '서' 라 하고, 사상과 종교 면에서 연결되었던 인도와 동아시아를 '동' 이라 하는 것도 불가능하지는 않다. 이렇게 본다면 아프가니스탄은 구대륙의 한가운데 동과 서의 접점에 위치한다고 해도 좋을 것이다.

'아버지의 산' 을 따라

아프가니스탄은 일반적인 인상과 달리 산간의 소국이 아니다. 땅의 넓이가 65만 km²쯤 되니 한반도의 세 배나 된다. 인구도 20여 년간의 전쟁으로 많은 인명피해를 입었으나, 2003년 추산으로 2,800만 명이나 된다. 상당한 규모이다. 그러나 실제보다 작게만 느껴지는 것은 현대의 우리에게 이곳이 벽지 산골쯤이어서일까?

내륙에 위치한 이 나라는 국경선도 5,500km에 달한다. 동쪽과 남쪽으로는 파키스탄에, 서쪽으로는 이란에, 북쪽으로는 과거 소련 치하에 있던 투르크메니스탄과 타지키스탄, 우즈베키스탄에 접하고 있다. 아시아의 다른 많은 나라의 경우처럼 지금의 국경선은 문화적이거나 종족적인 경계로 자연스럽게 형성된 것이 아니다. 19세기 내내 이 지역에서 각축을 벌였던 영국과 러시아, 두 제국과 그 사이에 놓인 아프가니스탄간의 국제적 역학구조 아래 성립된 결과이다. 19세기 말 당시 인도를 지배한 영국은 '듀런드 라인' 이라는 분계선으로 아프가니스탄과 국경(지금 아프가니스탄과 파키스탄간의 국경선이기도 하다)을 획정(劃定)했다. 또 따뜻한 곳을 찾아 끊임없이 남진했던 러시아의 발길은 영국의 견제로 오늘날 아프가니스탄의 북쪽 경계를 이루는 아무 다리야(고대의 옥수스 강)* 에서 멈출 수밖에 없었다. 영국이 러시아와 바로 국경을 맞대는 것을 원치 않아서, 동쪽 끝에 있는 소위 '와한 회랑(Wakhan Corridor)' 은 영국령 인도와 러시아간의 완충지대로서 아프가니스탄의 영토가 되었다.

* 파미르 고원에서 발원하여 아프가니스탄의 북쪽 국경을 따라 흐르다가 아랄 해 남쪽으로 흘러 들어간다.

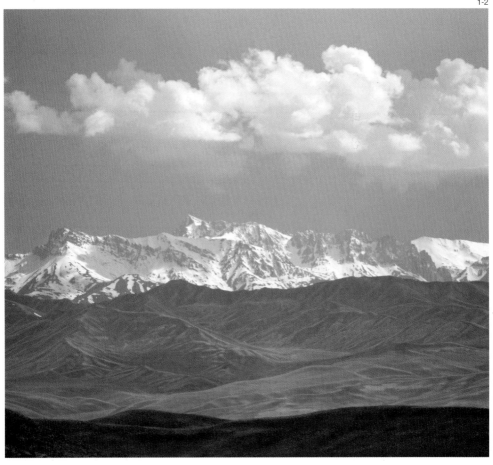

눈 덮인 힌두쿠시.
그 가운데 줄기를 아프간인들
은 '쿠흐 이 바바(아버지의 산)'
라 부른다. 그 이름이 무색하지
않게 쿠흐 이 바바는 장엄하고
늠름하다.

이 때문에 아프가니스탄은 동쪽 끝이 길쭉하게 나와 마치 나뭇잎 같은
모양이 되었다. 와한 회랑이 그 바깥 줄기인 셈이다. 이 와한 회랑의 좁
은 끝을 통해 아프가니스탄은 중국과도 절묘하게 만난다.

　와한 회랑은 북쪽으로, 흔히 세계의 지붕이라 불리는 파미르 고원
에 이어져 있다. 이곳에서 마치 나뭇잎을 가로지르는 잎맥처럼 힌두쿠시
산맥이 뻗어 내려온다.[1-2] 아프가니스탄 내의 가장 높은 봉우리가
7,500m에 달하는 힌두쿠시는 서쪽과 남쪽에서 여러 지맥으로 갈려 나

가며 이 나라의 중앙부를 압도한다. 이에 따라 아프가니스탄의 대부분은 해발고도가 1,000~3,000m에 이른다. 파미르 고원에 연결되는 동북부는 특히 산이 험해서 5,000m가 넘는 봉우리들이 즐비하다.

힌두쿠시(Hindu-kush)는 문자 그대로 해석하면 '힌두의 살해자'라는 뜻이다. 이슬람 시대에 노예로 끌려가던 수많은 힌두교도들이 이 산을 넘다 죽어 이런 이름이 붙었다는 낭만적인 해석이 있다. 그러나 대부분의 아프간 학자들은 이 이름이 원래 '힌두쿠(Hindu-kuh, 힌두의 산)'에서 유래했을 것이라 한다. 이슬람 시대 이전에 힌두교도 거주지의 북단을 나타내던 말로 '힌두의 산'이라는 이름이 붙여졌다는 것이다. 아프간인들은 이 산맥의 가운데 줄기를 '쿠흐 이 바바(Kuh-i Baba)'라 부른다. '아버지의 산'이라는 뜻이다. 그 이름이 무색하지 않을 만큼 힌두쿠시는 장엄하고 늠름하며, 마치 아프간인들의 기둥과 같다(이하 25면의 지도 참조).

힌두쿠시에서 동남쪽으로 굽이져 내려오며 카불 강이 흐른다. 이 강 줄기를 따라 카불 분지와 잘랄라바드 분지가 이어져 있다. 이 강은 하이버르 패스를 지나 파키스탄의 페샤와르 분지로 내려가 인더스 강과 만난다. 카불 분지의 남쪽에 수도 카불이 있다. 1776년 이래 200여 년 동안 이 나라 영욕의 역사의 본 무대가 된 곳이다.

힌두쿠시 너머 북쪽에는 비교적 평탄한 저지대가 펼쳐진다. 아프가니스탄은 평균 강수량이 50mm밖에 안 될 정도로 매우 건조한 기후이지만, 이 지역은 상대적으로 비가 많이 내리고 기후도 온화하다. 북쪽 국경에 가까이 갈수록 넓게 전개되는 평원은 광활한 중앙아시아 스텝의 일부이다. 이곳에 쿤두즈, 마자르 이 샤리프, 발흐 같은 유서 깊은 도시가 이어져 있다.

서쪽 끝에는 이 나라에서 세 번째로 큰 도시인 헤라트가 있다. 이 일대는 비옥하고 농산물이 풍성한 것으로 일찍부터 이름이 높았다. 또한

아프가니스탄과 이란을 연결하는 서쪽 관문으로서 이슬람 문화가 크게 번성했다. 아프간인들은 누구나 입을 모아 헤라트를 이 나라에서 가장 아름다운 도시로 꼽는 데 주저하지 않는다.

서남부는 아프가니스탄에서도 가장 건조한 지대여서 온통 메마른 사막과 준사막으로 덮여 있다. 그 사이를 흐르는 헬만드 강과 그 지류에 주로 사람이 산다. 그 동쪽에 이 나라에서 두 번째로 큰 도시인 칸다하르가 있다. 18세기부터 1973년까지 아프가니스탄을 통치했던 두라니 왕조의 본거지이자 탈레반의 거점이었던 곳이다.

아프가니스탄은 대부분의 근대국가가 그렇듯이 단일한 민족으로 구성된 나라가 아니다. 그 종족 구성은 다양하다. 인구의 절반은 파슈툰족(42퍼센트)이고, 이 밖에 타지크족(27퍼센트)과 하자라족(9퍼센트), 우즈베크족(9퍼센트)이 비교적 수가 많다. 아이마크, 투르크멘, 발루치 등이 나머지(13퍼센트)를 차지한다. 이 가운데 주로 동쪽과 남쪽에 분포하는 파슈툰(파흐툰이라고도 한다)이 지난 200여 년간 이 나라를 주도해 왔다. 그 중에서도 칸다하르 출신의 두라니계가 중심세력이었다. 탈레반도 두라니계 파슈툰이 주류였다. 파슈툰은 고대에 중동에서 이주해 온 유대인의 후손이라는 전설이 있다. 그러나 실제로는 유대인과는 계통이 다른 이란어계의 말을 쓴다. 타지크는 주로 북쪽과 서쪽에 산다. 이란계에 가까우나, 종족적으로 많이 섞여 있다. 우즈베크는 원래 북쪽 중앙아시아의 시르 다리아(고대의 약사르테스 강)* 근방에 살던 투르크계이다. 14세기에 아프가니스탄을 정복한 티무르를 따라 내려왔으며, 대부분 북쪽에 거주한다. 중부에는 하자라가 있다. 몽골계의 형질적 특징을 보이는 하자라는 13세기 이곳에 침입했던 몽골군의 후손으로 받아들여진다. 민족적으로 아프가니스탄은 결코 단일한 실체가 아니다. 종족간의 헤게모니 다툼과 갈등은 아프가니스탄 근현대사에서 늘 잠재해 왔으며 지금까지 내연(內燃)하고 있는 문제이다.**

* 천산에서 발원하여 우즈베키스탄, 타지키스탄, 카자흐스탄을 거쳐 아랄 해로 흘러들어간다.
** 이 나라의 근현대사를 보면 18세기에 주도권을 장악한 파슈툰이 늘 중심에 있었던 반면, 타지크나 우즈베크는 주변을 맴돌았고 하자라는 거의 존재도 없었다.

사방으로 뻗은 길

아프가니스탄의 주민이 다양하고 복합적인 민족 구성을 보이는 것은 앞서 이야기한 대로 이 지역이 수천 년의 역사를 통해 왕래와 이동이 활발했던 '문명사의 라운더바우트'였기 때문이다. 고대로부터 여러 갈래 길이 이곳으로 들어오고 다시 나가 제 갈 길로 향했다.[1-3] 그 중에서도 서쪽의 이란에서 들어와 동쪽의 인도로 향하는 길—또 그 반대방향의 길—은 유라시아 동서교통의 주요한 혈맥과 같았다. 아프가니스탄은 인도로 들어가는 입구였으며, 반대방향으로는 이란으로 들어가는 입구였다. 여기서 동과 서가 만난 것이다.

유라시아의 서방에서 터키와 이란 북부를 거쳐 동쪽으로 올 때, 카스피 해 남쪽에서 동쪽으로 직진하면 오늘날 아프가니스탄의 북쪽 국경선을 따라 마자르 이 샤리프에 닿는다. 마자르의 옆에는 유구한 역사를 자랑하는 고대도시인 발흐가 있다. 마자르에서 남쪽으로 내려가 바미얀 부근에서 힌두쿠시를 넘어 동진하면 카불 분지에 당도한다. 카불 분지의 북동쪽에 토인비가 이야기한 베그람이 있었다. 적어도 천이삼백 년 전까지는 베그람이야말로 카불 분지에서 가장 번성한 도시였다.

위의 길보다 약간 남쪽 길을 택해 아프가니스탄 서단의 헤라트를 거쳐 오는 길도 있었다. 여기서 그냥 죽 동진해서 힌두쿠시를 넘으면 카불 분지에 이른다. 그러나 역사적으로는 헤라트에서 남쪽으로 내려가 칸다하르를 거쳐 카불로 북상하는 길이 더 애용되었다. 힌두쿠시의 지맥을 양쪽에 두고 널찍하게 펼쳐진 회랑을 따라 올라가는, 칸다하르-카불간의 길은 비교적 평탄하여 여행하기도 그리 어렵지 않다. 알렉산드로스 이래 많은 정복자들이 이 길을 통해 아프가니스탄에 들어왔다.

이렇게 카불 분지에 도착해서 동쪽으로 산을 내려가면 잘랄라바드 분지에 이른다. 더 내려가면 하이버르 패스에 닿고, 이곳을 통과하면 인

도 아대륙(亞大陸)의 관문이라 할 수 있는 페샤와르 분지(지금은 파키스탄의 영토)이다. 카불 분지까지 올라가지 않고 칸다하르에서 바로 동쪽으로 술라이만 산맥을 넘어 인도 아대륙에 들어갈 수도 있었다. 술라이만 산맥을 넘어 파키스탄의 퀘타에 이르고, 여기서 볼란 패스를 넘어 발루치스탄에 닿는 루트도 자주 이용된 것이다. ① 카불 – 페샤와르 길과 ② 칸다하르 – 퀘타 길은 역사상 서방과 인도간의 가장 주요한 왕래 루트였다. 지금까지도 사람과 물자가 가장 빈번하게 오가는 교통로이자 교역로이다.

　길은 남북으로도 이어진다. 카불 분지에서 힌두쿠시를 넘어 발흐나 쿤두즈를 거쳐 북쪽으로 올라갈 수도 있다. 그래서 옥수스 강을 건너면 광활한 중앙아시아의 스텝지대가 펼쳐진다. 옛 소련의 중앙아시아 공화국들로 바로 이어지는 이 길은 아프간 내전 당시 소련군의 주된 보급로였다. 무자헤딘 반군의 기습을 받은 많은 불운한 소련군 병사들이 이 길에서 죽어 갔다. 옥수스 강 너머는 원래 역사적으로 유목민족의 땅이었다. 일찍이 샤카족을 비롯하여 쿠샨, 에프탈 같은 많은 유목민이 이 길을 통해 아프가니스탄으로 들어오고 다시 인도로 내려갔다. 뒤에는 칭기스 칸이 이 길을 따라 파키스탄 북부의 물탄까지 내려갔고, 사마르칸드에서 흥기한 티무르와 무갈 왕조의 바부르도 이 길을 거쳐 북쪽에서 내려와 인도를 정복했다. 아프가니스탄이 '정복자의 대로'였다는 말은 전혀 과장이 아니다.

　그러나 이 길은 '마음의 정복'을 구하는 순례자들도 이용했다. 중국의 현장(玄奘)이나 신라의 혜초(慧超) 같은 동아시아의 불교 순례자들이 인도에 드나들 때 이 길을 이용한 것이다. 중국의 서쪽에 위치한 타림 분지의 황량한 모래벌판을 지나고 험준한 파미르 고원을 넘어 와한 회랑을 따라 내려오면, 아프가니스탄의 북쪽 지역에 당도한다. 혹은 더 위쪽의 중앙아시아 스텝지대로 돌아 남하하여 옥수스를 건너기도 했다. 아프

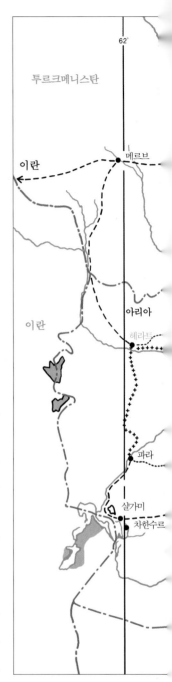

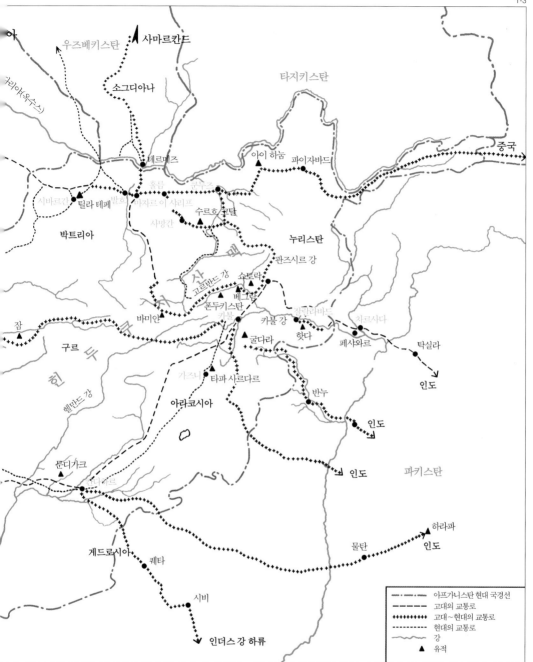

아프가니스탄 지도.
동쪽에 수도인 카불이 있고, 남쪽과 서쪽, 북쪽에 각각 거점 도시인 칸다하르와 헤라트, 마자르 이 샤리프가 위치한다. 이 도시들을 잇는 교통로가 고대부터 사방으로 뻗어 있었다.

가니스탄 북부에서 힌두쿠시를 넘어 베그람에서 잘랄라바드 분지로 내려가 페샤와르 분지로 들어가면 인도에 닿았던 것이다.

이 같은 지리적 위치로 인해 아프가니스탄이 동서의 다양한 민족과 문화가 만나고 교류하고 결합하는 장이 된 것은 당연하다. 일찍이 기원전 1500년경에는 원래 코카서스 산맥의 북쪽(혹은 아프가니스탄 북쪽 너머의 중앙아시아)에 거주하던 아리아인이 이란을 거쳐 이곳에 들어왔다. 그 일부는 인도로 내려가 소위 인도-아리아 문명의 주인공이 되었다. 또 기원전 5세기에는 페르시아의 아카이메네스 제국이 이곳을 동쪽 영토로 삼았다. 기원전 4세기에는 마케도니아의 알렉산드로스가 페르시아를 물리치고 동쪽으로 원정을 계속하여 아프가니스탄을 점령하고 많은 그리스인 도시를 세웠다. 이들의 후예는 기원전 1세기까지도 이 지역에서 상당한 세력으로 존속했다. 또 기원전 1세기에는 북쪽으로부터 샤카인, 서쪽으로부터 이란의 파르티아인이 이곳에 진출해 상당한 세력을 형성했다. 기원후 1세기에는 역시 북쪽에서 내려온 쿠샨족이 아프가니스탄에서 인도 북부까지를 장악하는 대제국을 건설했다. 이 뒤에도 페르시아의 사산 왕조, 쿠샨의 한 갈래인 키다라 쿠샨, 에프탈, 돌궐 등의 이란계 · 중앙아시아계 · 투르크계의 여러 민족이 번갈아 이곳을 지배했다. 이 시기까지는 불교가 크게 번성했다. 그러나 7세기 중반에 이슬람교를 신봉하는 아랍인이 진출하면서 10세기부터 본격적으로 이슬람화되어, 그 이래 천여 년간 아프가니스탄에서는 이슬람 문화가 번성했다. 이슬람은 그때부터 지금까지 원류와 풍습이 다른 아프가니스탄의 여러 종족을 하나로 묶어 주는 정신적인 힘이자 사회 원리가 되어 왔다.

이 지역을 스쳐 가고 이곳에 정착한 수많은 민족, 그리고 이곳에서 번성한 여러 종교와 다양한 문화가 투영되어 아프가니스탄에는 풍부하고 다채로운 문화유산이 남겨졌다. 이 중에는 이란계, 인도계, 서양 고전계, 중앙아시아계, 아랍계, 또 조로아스터교, 불교, 힌두교, 이슬람교 등

실로 다양한 유적과 유물이 포함되어 있다. 이러한 유적과 유물은 다양성과 복합성에만 의의가 있는 것이 아니라, 그 자체로서 독특하고 높은 수준을 이룩하고 있다는 점에서도 주목받을 만하다. 더욱이 그 하나하나에는 그러한 문화유산을 창출하고 간직했던 사람들, 버리고 파괴했던 사람들, 먼 훗날 그것을 다시 발견하고 평가했던 사람들에 이르기까지 수많은 사람들의 역사 속 이야기가 투영되어 있다. 그래서 지금 아프가니스탄으로 가는 길은 지구촌의 벽지를 찾아가는 험로(險路) 같지만, 실은 유라시아 대륙의 중심에 있던 '문명의 대로'를 찾는 노정(路程)인 것이다.

2 _ 메소포타미아와 인더스 사이에서

문디가크

칸다하르 가는 길

한두 해 전에 개봉된 〈칸다하르〉라는 이란 영화(모흐센 마흐말바프 감독, 2001년)가 있다.[2-1] 캐나다에 거주하는 아프가니스탄 출신 여인이 곤경에 처한 여동생을 구하기 위해 이란에서 칸다하르까지 가는 멀고 험난한 여정을 그린 영화이다. 이 영화는 마침 뉴욕에서 9.11사건이 터지면서 각광을 받게 되어, 미국과 우리나라를 비롯한 세계 각지에서 개봉되기에 이르렀다.[1]

실화에 바탕을 두고 다큐멘터리 형식을 취한 이 영화에 대한 평가는 엇갈린다. 감독의 좋은 의도와 달리 아프간인 중에는 자기 나라에 대한 묘사가 지나치게 부정적이라고 느낀 사람들이 적지 않았던 듯하다. 탈레반을 혐오하는 이란의 정치적 · 종교적 관점을 옹호하고 있지 않은가 하는 비판도 있었다.* 이 영화가 칸영화제에서 큰 상을 받았지만 국제적으로 주목받는 감독의 영화치고는 형식적으로 엉성하다는 평가도 없지 않았다. 이 영화에 대한 정치적 판단이나 영화의 완성도가 어떻든 영화를 보며 나는 착잡함 속에 이 나라의 처절한 현실을 상기하지 않을 수 없었다. 또 아프가니스탄과 이란의 접경 지역에서 촬영한 풍광은 이

영화 〈칸다하르〉.
"여동생을 구하기 위해 그녀는 자신이 벗어났던 나라로 돌아간다." (포스터의 글)
오랜 전쟁이 남긴 상처와 탈레반 치하의 압제로 고통 받던 아프가니스탄의 가슴 아픈 현실이 '칸다하르 가는 길'을 따라 생생하게 묘사되어 있다.

* 이슬람의 수니파가 주류인 탈레반은 시아파가 대다수를 차지하는 하자라를 혹독하게 탄압하고 대규모 살육을 자행하기도 했다. 이 때문에 역시 시아파가 주류인 이란은 탈레반에 대해 적대적인 입장을 취했다.

일대의 분위기를 실감나게 전해주고 있었다. 황량하게 메말라 먼지와 모래로 가득 찬 대지, 그것이 아프가니스탄 서남부의 인상이다.

영화의 제목이 '칸다하르'인 것은 물론 주인공의 여동생이 그곳에 살고 있었기 때문이다. 또 탈레반의 거점이던 칸다하르가 당시 아프가니스탄의 억압과 비극을 상징했기 때문이기도 하다. 그러나 페르시아의 옛 속담에는 "어디로 가느냐?" "칸다하르로 간다"는 말이 있다. 멀고 험난한 여정을 가리키는 말이다. 영화에 나오는 아프간 여인의 여정이 상징적으로도 '칸다하르 가는 길'이었음은 말할 것도 없다. 이 속담은 이란에서 칸다하르로 가는 길이 보통 사람으로서 왕래하기가 그만큼 쉽지 않았음을 시사한다. 하지만 동서를 연결하는 상인들은 일찍부터 캐러밴을 이루어 물건을 싣고 이 메마르고 험한 길을 오갔다. 그리고 그 흔적은 일찍이 선사시대부터 남아 있다. 그 대표적인 예가 칸다하르 근방에 위치한 문디가크이다.

아프가니스탄의 선사 유적은 1950년대가 되어서야 비로소 알려지게 되었다. 그 이전까지 프랑스인들이 주도한 고고학조사 활동은 이곳에 정착했던 그리스인의 유적과 그 뒤의 불교 유적에 집중되어 있었다. 그런데 이 시기부터 여러 선사 유적이 속속 발견된 것이다. 그 중에는 북쪽 지대를 따라 분포한 몇 개의 구석기 유적도 포함되어 있다. 1953년 미국 펜실베이니아대학의 고고학자 칼튼 쿤은 카불에서 힌두쿠시를 넘어 하이바크(지금의 사망간)로 향하고 있었다. 이때 동행한 지질학자가 하이바크 근방에서 구석기 유적이 있음직한 석회암 지형을 발견했다. 그곳에서 조사를 해 보니 구석기시대의 동굴 유적을 찾을 수 있었다. 카라 카마르라고 불리는 이 유적에서는 중기~후기 구석기시대(약 4만 년 전~1만 년 전)의 석기가 발굴되었다.[2] 그 뒤에는 루이 뒤프레*가 몇 개의 구석기 유적을 더 찾았는데, 그 가운데 다슈트 이 나와르에서 출토된 유물에 대해서는 전기 구석기시대까지도 올라갈 가능성을 제기했다.

*　미국 출신으로 20년간 아프가니스탄에 거주하며 이 지역에 대한 광범한 고고학·인류학적 조사에 일생을 바친 뒤프레는 이 지역 연구의 최고 권위자였다.

1950년대에는 신석기시대와 청동기시대의 유적도 여러 곳 발견되었다. 이 중에서 단연 주목을 받은 곳이 바로 문디가크이다. 문디가크는 칸다하르에서 서북쪽으로 55km쯤 되는 곳에 위치한다. 이곳에는 헬만드 강의 지류인 쿠슈크 이 나후드 강이 흐르는데, 이 강은 비가 내린 뒤에만 단 몇 시간 물이 흐를 정도로 몹시 메말라 있다. 이 강을 따라 펼쳐진 널찍한 계곡에는 산 밑에서 깊은 지하로 흘러내리는 수로인 카레즈가 이어져 있어서, 이 물을 길어 생활하는 촌락이 곳곳에 흩어져 있다. 이곳에서 발견된 고대의 우물들이 지금보다 훨씬 얕게 파여 있는 것으로 보아, 수천 년 전의 이곳은 물이 풍부하고 땅이 비옥하여 지금과는 사뭇 다르게 푸른 나무와 작물로 덮여 있었음을 짐작할 수 있다.

문디가크는 칸다하르와 퀘타, 카불과 헤라트를 잇는 옛길이 만나는 지점이었다. 지금도 유목민들은 이 옛길을 즐겨 이용한다. 이곳에 기원전 4000년경부터 3,000여 년간 대규모 취락이 발달했다. 서쪽의 상인들은 고대의 '칸다하르 가는 길'을 따라 문디가크를 향해 걸음을 재촉했을 것이다.

고대 도시의 운명

문디가크의 계곡에는 여러 개의 토루(土壘)*가 흩어져 있다. 1951년 4월 장-마리 카잘이 이끄는 프랑스조사단은 이곳에서 선사시대의 유적을 발견하고 1958년까지 발굴을 진행했다.[3] 2-2

잘 알려진 바와 같이 고고학자들은 땅을 파 내려가며, 그 단면에 드러나는 층위(層位)를 위아래로 나누어서 유적의 문화층과 그 상대적인 순서를 판단한다. 어떤 유적이든 시간이 지나면 흙먼지에 덮이게 마련이고, 오랜 시간이 흐르면 두텁게 퇴적된 흙에 묻히게 된다. 고고학자들은 퇴적된 흙이 어떻게 여러 층을 이루었는지 관찰하면서——복잡한 다른 지

* 흙으로 덮인 나지막한 언덕. 영어로는 보통 '마운드(mound)'라 하나 우리 독자들에게는 생소할 듯해서 '토루'로 통일했다.

문디가크에 대한 첫 해(1951)
의 발굴.
이곳에서는 기원전 4000~500
년에 걸쳐 번성한 도시 유적이
발견되었다. 토루가 길게 절개
되어 있다.

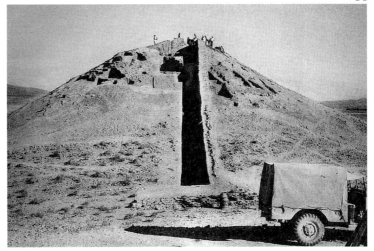

형적 변화가 없었다면—아래층이 위층보다 시간적으로 먼저 형성되었음을 알게 된다. 그리고 층이 위아래로 늘어선 순서에 따라 각 층에 연이어 나타난 문화상의 변화를 파악하고 연대를 판단한다. 물론 정확한 연대를 알려면 방사성 탄소(C-14) 연대측정법 같은 것을 활용해야 한다.

문디가크 유적에서 확인된 층위는 모두 7개의 시기로 구분된다. 맨 아래 층에 해당하는 제1기(期)가 가장 이른 시기인데, 연대상 대략 기원전 4000~3500년까지 올라가는 것으로 추정된다. 원래 카잘은 방사성 탄소 연대측정법에 의해 기원전 3000년경에 해당하는 것으로 보았었으나, 그가 사용한 자료의 신뢰성에 문제가 있어서 미국의 고고학자인 조지 데일스가 이같이 연대를 수정했다.[4] 메소포타미아 문명과 비교한다면 수메르 왕조의 우룩 시대(기원전 3800~3200년경) 전반기에 상응하는 시기이다. 당시 수메르에서는 이미 우룩, 에리두, 키쉬 같은 도시를 중심으로 도시문명이 꽃을 피우고 있었다. 그러나 이 시기의 문디가크 사람들은 아직 나무줄기로 만든 오두막이나 텐트에 살며 반(半)유목 생활을 했다. 말기에 비로소 정착 생활을 시작해서, 다진 흙이나 햇볕에 말린 벽

메소포타미아와 인더스 사이에서 | 문디가크 31

돌로 집을 지었다. 하지만 이미 동기(銅器)를 사용했고, 물레를 이용해 토기를 만들 줄도 알았다. 이러한 문화상은 물론 당시 세계에서 가장 앞서 있던 메소포타미아 문명의 영향 아래 발달한 것이다. 우룩에서는 이란 동부로 교역로가 연결되어 있었으며, 그 길은 다시 칸다하르로 이어져 있었다.

이미 이 시대에 서쪽의 이란, 그 너머의 메소포타미아와 아프가니스탄 사이에는 직접 · 간접으로 폭넓은 문화교류와 교역이 이루어지고 있었다. 그 사실을 알려주는 단적인 증거가 라피스 라줄리의 유통이다.[5] [2-3] 우리말로 청금석(靑金石)이라 불리는 라피스 라줄리는 고대부터 널리 애용되어 온 군청색의 보석이다. 이 보석은 구대륙에서 극히 한정된 지역에서만 산출되는데, 가장 대표적인 산지는 아프가니스탄 북쪽의 바닥산에 있었다. 바이칼 호나 파미르 지역에서도 나지만, 질이 훨씬 떨어지거나 매장지가 너무 깊은 산간에 있어서 채굴이 쉽지 않다. 따라서 역사적으로 유통된 라피스 라줄리는 대부분 바닥산에서 채굴된 것이었다. 13세기에 바닥산을 거쳐 중국으로 간 마르코 폴로도 세계에서 가장 고급의 라피스 라줄리가 이곳에서 산출된다고 하고 있다.[6]

이 바닥산 산(産) 라피스 라줄리가 기원전 3500년경—즉 문디가크에서 문명의 싹이 트고 있던 시기에 이미 메소포타미아까지 전해져 있었다. 아마 두 지역 사이의 직접 교역을 통해 전해진 것은 아니고 아프가니스탄과 이란 접경의 샤흐르 이 소흐타에서 거래가 이루어진 듯하다. 이곳을 통해 거꾸로 메소포타미아, 심지어는 이집트의 물품까지 아프가니스탄으로 들어왔다. 문디가크에서 라피스 라줄리가 발견되지는 않았지만, 같은 경로로 메소포타미아와 이란의 문물이 유입되었으리라는 것은 쉽게 짐작할 수 있다.

문디가크에서 출토된 토기는 메소포타미아의 영향을 반영하면서도, 다른 한편으로 동쪽의 발루치스탄이나 그 동쪽 인더스 강 유역(아므

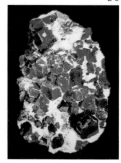

라피스 라줄리의 원석. 고대부터 널리 애용된 보석인 라피스 라줄리는 대부분 아프가니스탄 북동쪽의 바닥산에서 채굴된 것이다.

문디가크의 유적 분포도.
가장 높은 토루 A에 궁전지가,
G에 신전지가 있다.

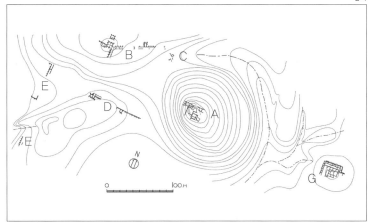

리)의 출토품, 또 북쪽 투르크메니스탄의 출토품과도 유사함을 보여준
다. 동서남북으로 연결된 문화교류의 네트워크 속에서 문디가크가 차지
한 특별한 문화적 위치가 유물을 통해 여실히 드러난다. 이러한 양상은
이 이후 문디가크에서 일관되게 볼 수 있는 것이다.

　　제2기에 다소 침체되었던 문디가크의 취락은 제3기에 다시 발전하
기 시작하여 제4기에 전성기를 맞았다. 연대상으로 제4기는 대략 기원
전 3000∼2000년의 기간에 해당한다. 이 시기에는 넓은 지역에 많은 건
조물이 분포하여 인구가 대폭 증가했음을 알 수 있다. 이 때문에 발굴자
인 카잘은 이 시기를 도시문명의 초기 단계로 보았다. 유적의 둘레는 외
곽과 내곽 두 겹의 성벽이 100여 m의 간격을 두고 둘러싸고 있었다.[2-4]
성벽의 바깥쪽은 줄지어 늘어선 능보(稜堡)*가 견고하게 받치고 있었다.
외곽 성벽의 크기로 추정해 보건대 당시 문디가크 성은 넓이가 1km²나
되었던 듯하다.

　　성 중앙의 높은 토루(A)에는 아마 이 성에서 가장 중요한 건조물이
었던 것으로 보이는 커다란 건물이 우뚝 서 있다.[2-5] 폭이 35m에 달하는
이 건물의 북쪽 면에는 벽돌로 된 벽 바깥쪽에 역시 벽돌로 쌓인 반원주

*　　　bastion. 성벽을 견고하게 하기 위해 성벽에 덧붙여 보강해 세우는 구조물.

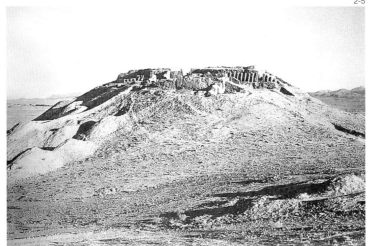

문디가크 토루 A를 북서쪽에
서 바라본 모습. 언덕 위에 궁
전지가 보인다.

문디가크 궁전지의 북쪽 벽에
는 벽돌로 쌓은 반원주(半圓
柱)가 밀착하여 늘어서 있었
다.

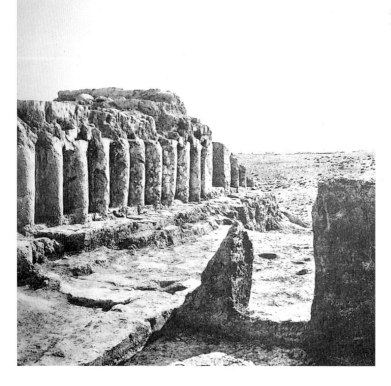

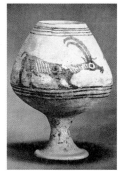
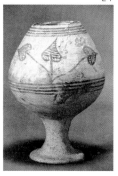

문디가크에서 출토된 토기.
왼쪽 토기에는 커다란 뿔이 달린 산양이, 오른쪽 토기에는 피팔
나무 잎이 그려져 있다. 인더스 문명과의 연관성을 알려주는 모티
프이다. 카불박물관 소장.

(半圓柱)가 밀착하여 늘어서 있다.[2-6] 기둥과 벽에는 원래 백색의 회가 발라져 있었다. 기둥의 높이가 1.35m에 불과하지만, 이 건조물은 멀리서 볼 때도 장엄한 느낌을 준다. 벽에 난 두 개의 입구가 안쪽에 있는 여러 개의 방과 뜰로 이어진다. 카잘은 이 건물이 궁전이었을 것으로 추정하는데, 그럴 가능성이 높다. 성의 동쪽에 위치한 토루(G)에는 신전으로 추정되는 건물도 있다. 이미 계급이 분화되어, 상징적으로 권위를 강조한 건물에 거주하는 지배자나 사제가 등장했음을 짐작하게 한다. 문명의 본격적인 시작인 것이다. 그러나 문자 같은 것의 흔적은 아직 없다.

제4기에는 주목할 만한 다양한 유물이 나타났다. 많은 토기들이 이전의 기하학적 문양 위주에서 벗어나 동물이나 식물 같은 자연주의적인 모티프로 장식되었다.[2-7] 뿔이 긴 산양을 자주 볼 수 있는데, 길고 줄무늬가 들어간 몸과 커다란 눈을 가진 양식화된 모습은 이란 남부의 수사에서 비롯되어 발루치스탄과 인더스 강 유역까지 광범한 지역에 토기 디자인으로 유포되어 있던 것이다. 인도의 피팔나무 잎같이 생긴 하트 모양의 잎사귀 문양도 자주 등장한다. 피팔은 후대에 인도 불교에서 보리수(菩提樹)*로 숭배된 나무로, 일찍이 인더스 문명기에도 성스럽게 여겨져 종종 토기를 장식하던 모티프이다. 이것은 인도 쪽의 영향이다. 아래에 잘록한 대와 받침이 달린, 마치 브랜디 잔같이 생긴 기형(器形)이 유행한 것도 특징이다. 이 기형은 이란 북부에서 유래한 것이다.

흙으로 만든 인형이나 동물상은 제1기부터 나온다. 인형은 여인을 나타낸 것이 대부분이어서 지모신 숭배와 관련된 것임을 알 수 있다. 동물은 등에 혹이 튀어나온 인도식 소가 많다. 이 두 가지 유형도 인더스

*　석가모니 붓다가 그 밑에 앉아 깨달음(보리)을 얻은 나무.

지역과의 밀접한 연관성을 보여준다.

녹니석(綠泥石)이라는 연한 돌에 새긴 인장도 다수 발견되었다.²⁻⁸ 5cm 내외의 크기인 인장은 원형·방형·능형 등 다양한 모양이며, 납작한 판에 기하학적인 문양이 새겨져 있다. 돌에 새긴 인장을 사용하는 것은 메소포타미아에서 인더스까지 널리 성행했던 관습이다. 메소포타미아의 수메르 문명에서는 주로 원통형의 인장을 사용했고, 문디가크보다 시기가 늦은 모헨조다로·하라파기의 인더스 문명에서는 방형의 인장에 주로 동물 모티프를 새겨서 썼다. 이런 인장은 상거래 같은 경우에 진흙에 눌러 찍어서 봉인(封印)으로 사용한 듯하다. 문디가크에서도 진흙에 눌러 찍은 것이 한 점 발견되었다. 문디가크의 인장은 메소포타미아의 영향으로 사용된 것이지만, 디자인은 이 지역의 고유한 것이다.

이 밖에 돌로 만든 인물두(頭) 한 점이 출토되었다.²⁻⁹ 머리에 띠를 묶고 그 끝을 머리 뒤에서 내려뜨린 점이 후대 인더스 문명의 모

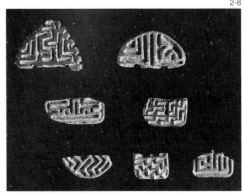

문디가크에서 출토된 인장.
녹니석으로 되어 있고 높이가 3~5cm인 이 인장에는 기하학적인 문양들이 새겨져 있다. 파리 기메박물관 소장.

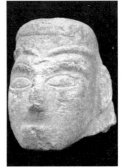

문디가크에서 출토된 인물두.
석회석으로 되어 있고 높이 9cm이다. 머리에 띠를 두르고 그 끝이 뒤로 늘어뜨려진 모습은 다음의 모헨조다로 출토 인물상과 흡사하다. 카불박물관 소장.

헨조다로에서 발견된 인물상과 같다.²⁻¹⁰ 모헨조다로의 인물상은 왕이거나 제관(祭冠)을 나타낸 것으로 보인다. 문디가크의 인물두도 비슷한 의미를 지녔을 것이다.

연대상 문디가크의 제4기는 모헨조다로나 하라파와 같은 본격적인 인더스 문명기의 유적들(기원전 2500~1800년경)보다는 대체로 앞선다. 그러나 모헨조다로와 하라파에 선행하는 유적으로 근래에 각광을 받아

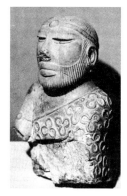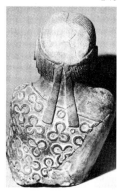

인더스 문명의 유적인 파키스탄의 모헨조다로에서 출토된 인물상. 역시 석회석으로 되어 있고 높이 19cm이다. 기원전 2100~1750 년경. 모헨조다로박물관 소장.

온 코트 디지나 메흐르가르흐와는 비슷한 양상을 보여준다. 특히 메흐르가르흐와는 밀접한 관계에 있었다. 메흐르가르흐가 칸다하르에서 바로 연결되는 퀘타 근방에 위치한 점을 상기하면 이 점은 전혀 놀랍지 않다.

메흐르가르흐는 1970년대 이래 프랑스인들이 의욕을 갖고 발굴해 왔다.[7] 그 조사가 순조롭게 진행되었더라면 문디가크와의 관계에서 더 흥미로운 정보를 많이 얻게 되었을지 모른다. 그러나 불행히도 2001년 바미얀 대불이 폭파되던 해에 이 유적은 인근에 거주하는 두 부족간의 다툼에 휘말려, 그 중 한 부족이 완전히 갈아엎어 버리고 말았다. 유물을 보관하고 있던 캠프도 복구가 불가능할 만큼 난장판이 되었다.[8] 언론에도 거의 알려지지 않았고, 거창한 것만을 쫓아다니는 호사가들에게도 별로 관심의 대상이 못 되었지만, 고고학적으로는 바미얀 대불의 파괴에 버금가는 손실이었을지 모른다.

문디가크 그 후

제4기의 말에 문디가크의 도시는 불행한 운명을 맞았던 듯하다. 성벽이 불에 탄 흔적이 있고, 궁전 터에서는 수많은 활촉과 투석(投石)이 발견되었다. 침략자가 누구였는지는 알 수 없다. 이 재난 뒤에 도시는 부분적으로 재건되었지만, 곧 지진을 당했다. 이어지는 제5기(기원전 2000~1500년)에도 이 도시에서는 건축 활동이 활발히 전개되었다. 카잘은 이 시기에 제4기와는 다른 문화 양상이 드러난다고 한다. 새로운 주민이 외부에서 유입해 왔을 것으로 단정하고, 그 사람들의 출신지로는

북쪽 중앙아시아의 페르가나를 지목했다.

제6기(기원전 1000~500년)부터 문디가크는 더욱 쇠락의 길을 걸었다. 점차 주민이 줄어들고 많은 건물이 버려졌다. 철기가 이때부터 쓰이기 시작했다. 제7기에는 궁전이 있던 토루(A)의 정상에 곳간 같은 것이 세워졌다. 그러나 머지않아 문디가크는 완전히 폐기되는 운명을 피할 수 없었다.

사람들은 수천 년을 이어온 이 도시를 왜 떠났을까? 문디가크뿐 아니라 아프가니스탄 서남부 헬만드 강 유역의 대다수 유적이 청동기시대 말기와 철기시대 초기 사이에 폐기된 것으로 보인다. 사람들은 왜 이 지역을 버렸고, 또 어디로 간 것일까? 한 가지 추측은 극심한 기후의 변화 때문에 더 이상 전과 같이 도시를 유지하며 살아가기 어렵게 되지 않았나 하는 것이다. 하지만 이것도 충분히 납득할 만한 설명이 되지는 못한다. 이 시대에 멀지 않은 칸다하르에는 새로운 도시가 건설되고 있었기 때문이다. 여전히 이 문제는 많은 의문과 함께 남아 있다.

문디가크는 아프가니스탄의 대표적인 선사 유적일 뿐 아니라, 한 곳에서 큰 단절 없이 3,000년 이상 유적이 이어졌다는 점에서 경이적이라고까지 표현할 만한 곳이다. 이 유적에 대한 우리의 지식은 대부분 이 황량한 사막에서 여러 해에 걸쳐 작업한 카잘과 그의 부인, 그리고 젊은 건축가 자크 뒤마르세이의 노력에 힘입은 것이다.[9] 그들의 발굴 성과를 기록한 보고서가 학술적으로 적지 않은 문제를 안고 있어서 그 뒤 학자들에게 많은 재론의 여지를 남긴 것은 사실이지만, 이 작업은 아프가니스탄의 선사시대 연구에 한 획을 그었다고 할 수 있다. 문디가크의 발굴품은 대부분 카불박물관에 들어가고, 일부가 파리의 기메박물관에 소장되었다. 불행히도 카불박물관의 소장품은 최근의 사태로 상당수가 유실되어 버렸다. 그와 더불어 이 유적을 둘러싼 몇 가지 의문은 영원한 수수께끼로 남게 되었는지도 모른다.

칸다하르의 옛 도시.
문디가크의 도시가 쇠망할 무
렵인 기원전 1000~500년경에
처음 세워졌다.
중앙에 쿠흐 이 카이툴(산)이
뻗어 있고 그 오른쪽으로 도시
가 자리잡고 있다.

문디가크의 발굴을 마지막으로 카잘은 아프가니스탄을 떠났다. 뒤
마르세이는 인도차이나로 옮겨 캄보디아 건축의 보존 작업에 참여하고,
인도네시아의 보로부두르 해체 복원 사업에도 깊이 관여했다. 10여 년
전 나는 캄보디아의 앙코르에서 뒤마르세이를 만날 기회가 있었다. 그
가 쓴 보로부두르에 대한 책을 유익하게 읽은 적이 있었기 때문에 저자
를 만난다는 것은 영광이었다. 하지만 겸손한 미소가 인상적이던 그 초
로의 학자가 문디가크에서 일하던 그 젊은 청년인 줄은 그때 미처 알지
못했다.

지금의 칸다하르는 1761년 아흐마드 샤 두라니가 두라니 왕조를
세우면서 건설한 것이다. [2-11] 그 이전의 '옛 칸다하르'는 지금의 칸다하
르 시에서 서쪽으로 4km쯤 떨어진 쿠흐 이 카이툴이라는 산 아래에 위
치하고 있다.[10] 이 도시는 1738년 페르시아의 나디르 샤가 인도를 정벌
하기 위해 동쪽으로 가는 길에 파괴했다. 성벽의 흔적만 남아 있는 이
'옛 도시'는 철기시대에 처음 이곳에 자리잡은 것으로 보인다. 시기적으
로 문디가크가 쇠망하던 무렵인 기원전 1000년부터 500년 사이의 일이

다. 문디가크의 쇠망과 이 도시의 흥기 사이에는 어떤 연관이 있을지도 모른다. 또 이 도시에 대해 북쪽에서 남하해 온 아리아인이 처음 건설했을 가능성을 조심스레 제기하는 사람도 있다.

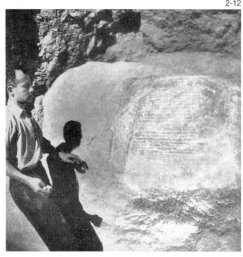

1958년 칸다하르에서 발견된 아쇼카 왕의 석각 명문. 기원전 3세기 아쇼카는 불법을 알리는 명문을 자신의 영토 곳곳에 새기게 했다. 칸다하르의 명문은 아쇼카 제국의 가장 서북쪽에서 발견된 것이다. 왼쪽에 서 있는 사람은 탁본 작업에 참여했던 자크 뒤마르세이인 듯하다.

기원전 6세기에 아프가니스탄을 속령으로 삼은 페르시아의 아카이메네스 왕조는 칸다하르 구도시를 이어받아 아라코시아라는 이름을 붙였다. 그로부터 약 200년 뒤 마케도니아의 알렉산드로스는 인도를 향해 이곳을 지나면서 '아라코시아의 알렉산드리아'를 세웠다. 그러나 알렉산드리아라는 이름이 칸다하르에 존속한 것은 20년 남짓에 불과하다. 머지 않아 기원전 304년, 인도의 갠지스 강 유역에서 흥기한 마우리야 왕조가 이곳에 세력을 뻗쳤기 때문이다. 이때부터 100여 년간은 마우리야 왕조가 이곳을 지배했다.

마우리야의 아쇼카 왕(재위 기원전 273~232년경)은 각지에 불교를 전하고 열성적으로 불교를 후원한 것으로 이름이 높다. 그는 곳곳에 불교와 관련된 명문을 바위나 돌기둥에 새기게 했는데, 칸다하르 근방의 커다란 바위에도 명문을 남겼다.2-12 이 지역 주민과 문화의 복합성을 반영하여, 이 명문은 그리스어와 아람어(페르시아 아카이메네스 왕조의 공용어)의 두 가지 언어로 같은 내용을 쓰고 있다. 이 명문은 1958년 4월 문디가크의 발굴 작업이 끝나던 해에 발견되었다.11) 문디가크에 있던 카잘과 뒤마르세이는 이곳에 가서 명문을 탁본해 카불로 보냈다. 이들이 칸다하르에 남긴 마지막 추억이었다.

3 _ 옥수스의 그리스인

아이 하눔

알렉산드로스의 신화를 좇아

알렉산드로스가 칸다하르를 지나친 것은 기원전 329년 2월이다.[1] 3-1
그 전 해 1월에 알렉산드로스는 페르시아의 아카이메네스 제국의 수도
페르세폴리스를 함락시켰다. 페르시아 및 박트리아 군과 함께 피신한 다
레이오스 3세의 뒤를 좇아 알렉산드로스는 북쪽으로, 다시 동쪽으로 걸
음을 늦추지 않았다. 그러나 다레이오스 3세는 그 해 5월 카스피 해 동
남쪽의 헤카톰퓔로스에서 싸늘한 시체로 발견되었다. 도중에 다레이오
스를 배신하고 스스로 왕위에 오른 박트리아의 태수 베소스가 도주에 방
해가 되는 그를 무참히 살해한 것이다. 당시 아카이메네스의 속령이던
박트리아는 힌두쿠시의 북쪽, 옥수스 강의 남안(南岸)을 가리키나, 옥수
스 너머의 소그디아나도 그 영향권에 있었다. 박트리아 군을 이끌고 다
레이오스를 돕기 위해 페르시아로 왔던 베소스는 동쪽으로 내달아 박트
리아로 도주했다. 알렉산드로스도 그 뒤를 따라 계속 동쪽으로 직진했으
면 바로 박트리아에 도달했을 것이다. 그러나 그는 남쪽으로 방향을 돌
려 헤라트로 내려가 칸다하르로 돌아서 다시 북상하는 길을 택했다. 지
금의 그쪽 지방에 소요의 기미가 있어서 그것을 평정하기 위해서였다.



펠라 • ┈┈
흑해
카스피 해
아랄 해
약사르테스 강
코라스미아 부하라
옥수스 강 소그디아나
지중해 메소포타미아 박트리아
에크바타나 파르티아 베그람 간다라
알렉산드리아 수시아나 메디아 아리아 카불 탁실라
바빌론 헤라트 사타귀디아 페샤와르
수사 아라코시아 가즈니 포루스 왕국
이집트 바빌로니아 페르세폴리스 드랑기아나 칸다하르
아라비아 페르시아 게드로시아 인더스 강
홍해 페르시아 만
인도양

┈┈ 알렉산드로스의 행로
•••• 네아르코스의 해로



알렉산드로스는 헤라트('아리아의 알렉산드리아')와 칸다하르('아라코시아의 알렉산드리아')를 거쳐, 기원전 329년 4월 카불에 도착하여 하왁 패스를 통해 힌두쿠시를 넘었다. 당시 힌두쿠시를 넘는 고개는 일곱 개나 됐는데, 가장 동쪽의 험한 고개인 하왁 패스를 넘어오리라고 베소스는 상상도 하지 못했다. 예기치 못한 기습을 당한 베소스는 옥수스를 넘어 달아났다가 그를 배신한 소그디아나의 스피타메네스에게 살해당했다. 이때부터 근 2년 동안 알렉산드로스는 소그디아나에서 만만치 않은 상대인 스피타메네스의 게릴라 전술에 크게 고전하다 간신히 그를 처단할 수 있었다.

이제 알렉산드로스는 박트리아의 유력한 귀족이던 옥쉬야르테스를 제압해야 했다. 옥쉬야르테스는 '소그디아나의 바위'라고 알려진 암산 꼭대기에 진을 치고 알렉산드로스를 기다렸다. 이 암산은 3면이 깎아지

알레산드로스의 동방 원정. 알렉산드로스는 기원전 334년 마케도니아의 수도인 펠라를 떠나 먼저 이집트를 제압하고, 동쪽으로 향하여 330년 페르시아 제국의 수도인 페르세폴리스를 함락시켰다. 지금 아프가니스탄의 북서쪽 국경에 다다른 것은 그해 늦가을이었다.

른 듯한 암벽으로 둘러싸여 있어 난공불락의 요새로 여겨졌다. 알렉산드로스는 소수의 병사들에게 그 암벽을 올라가 기습하게 함으로써 옥쉬야르테스의 항복을 받아냈다. 알렉산드로스는 그의 딸인 록산느에게 사랑을 느꼈다고 한다. 마케도니아 병사들은 록산느가 아시아에서 다레이오스의 왕비 다음가는 미인이라고 했다. 물론 그들은 인도도 제대로 알지 못했고 그 동쪽의 아시아도 전혀 몰랐으니 '아시아 제2의 미인'이라는 말은 어폐가 있다. 어쨌든 록산느는 알렉산드로스와 정식으로 결혼하여 아들을 낳았다. 그 아들은 공식적으로 알렉산드로스의 유일한 후손이었다. 박트리아 정벌을 마친 알렉산드로스는 다시 힌두쿠시를 넘어 바야흐로 그의 마지막 목표인 인도로 진격할 차비를 했다.

알렉산드로스의 끊임없는 낭만적 열정만큼이나 그가 남긴 신화는 끊임없이 우리를 매료시킨다. 그의 인도 정벌은 결국 미완으로 끝났고 그가 이룩한 대제국도 그의 사후 곧 여러 조각이 났다. 그러나 박트리아에 정착했던 알렉산드로스의 후예들은 기원전 250년 자신들의 왕국을 이곳에 세웠다. 고향에서 수천 km 떨어진 이곳에서 이들은 그리스어와 문자를 쓰고 그리스식으로 옷을 입고 그리스식으로 집을 지으며, 그리스의 신을 섬겼다. 이들은 힌두쿠시를 넘고 인더스를 건너 영토를 넓히고 멀리 갠지스 강 유역까지 내려가 인도인들을 정벌하기도 했다. 하지만 북쪽에서는 옥수스 강 너머에 거주하는 유목민인 샤카족이, 동쪽에서는 이란에서 흥기한 파르티아가 이들의 생존을 위협했다. 급기야 기원전 130년경에는 박트리아에서 힌두쿠시 너머로 쫓겨 내려오게 되었으나, 기원전 1세기 말까지 이들은 이 일대에서 헬레니즘 문화의 보루 역할을 했다.[2]

박트리아의 그리스인 왕국은 일찍이 여러 서양 고전문헌에도 기록되어 고전학자들에게는 잘 알려져 있었다. 또 이곳에 남겨진 그리스인의 유산은 알렉산드로스의 신화와 더불어 낭만적인 상상으로 윤색되어 대

중들의 호기심을 사로잡았다. 영국의 소설가 루디야드 키플링이 1889년에 펴낸 단편 「왕이 되려 한 사람(*The Man Who Would Be King*)」도 바로 그런 이야기이다. 인도에 주둔하던 영국군 하사관 출신의 낭인(浪人)인 다니엘 드라보트와 피치 카너핸은 아프가니스탄의 동북쪽에 위치한 카피리스탄이라는 산간 오지에 들어가 왕이 될 것을 꿈꾼다. 카피리스탄은 카피르(kafir)의 땅, 즉 아직 이슬람을 믿지 않는 이교도의 땅이라는 뜻이다. 19세기 말까지도 독립을 유지하던 이곳 사람들은 키플링의 소설이 나온 지 불과 몇 년 안 되어, 두라니 왕조에 복속되어 이슬람교도로 개종하게 되었다. 이때 카피리스탄이라는 폄칭(貶稱)도 누리스탄(빛의 땅)으로 바뀌었다. 이들은 종족적으로 아프가니스탄의 여타 지역과 매우 달라, 키가 크고 피부가 희며 머리가 금빛이거나 붉은빛이어서 유럽의 코카시언에 가깝다. 풍습도 많이 다르고, 나무로 만든 커다란 우상을 섬긴다.[3] 이 때문에 이들은 종종 알렉산드로스가 남긴 그리스인의 후손이 아닌가 여겨지기도 했다. 카피리스탄에 들어간 드라보트와 카너핸은 꿈꾸던 대로 왕이 된다. 드라보트는 자신이 신이며 '알렉산더*와 세미라미스 사이에 나온 아들'이라 자처한다. 물론 전설적인 앗시리아의 여왕 세미라미스는 역사적으로 알렉산더와 시대가 맞지 않는다. 소설 속의 드라보트가 어디선가 주워들은 이야기였을 것이다. 불행히도 머지않아 카피르의 왕 드라보트가 신이 아닌 것이 드러나고, 그는 힌두쿠시의 어느 끝없는 골짜기로 떨어져 최후를 맞는다. 이 짤막한 단편도 19세기 유럽인들이 이 지역에 대해 꿈꾸던 낭만적인 상상에 맞추어 씌어졌음은 말할 것도 없다.

박트리아의 신기루를 넘어

많은 학자들도 알렉산드로스의 신화에 심취했다. 그러나 그들은 좀

* 영국인들의 맥락에서는 알렉산드로스의 영어형인 '알렉산더'가 더 자연스럽게 들린다.

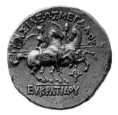

박트리아의 그리스인 왕국에
서 주조된 화폐.
a. 기원전 3세기 말 에우티데
모스 왕의 것으로, 앞면에는 머
리띠를 두른 왕의 초상이, 뒷면
에는 곤봉을 든 헤라클레스가
새겨져 있다.
b. 비슷한 시기의 왕 에우크라
티데스의 것으로, 앞면에는 헬
멧을 쓰고 창을 던지려는 모습
의 왕의 초상이, 뒷면에는 디오
스쿠로이의 상이 있다.
실물 크기.

더 실증적인 문제에 관심을 가졌다. 알렉산드로스가 여행한 루트는 정확히 어디인가? 그가 세운 도시들은 어디에 있는가? 박트리아의 그리스인 왕국의 흔적은 어디서 찾을 수 있는가?

첫 두 가지 질문은 답하기가 쉽지 않았다. 20세기 초까지도 아프가니스탄은 유럽인들에게 쉽게 접근하기 힘든 땅이었기 때문이다. 중앙아시아 탐사로 이름 높았던 오렐 스타인(그는 헝가리 출신 유대인이었지만 학자로서는 영국인이었다)은 학생 시절부터 알렉산더를 가슴에 품고 아프가니스탄에 들어가기를 간절히 원했다. 그러나 그는 지금 파키스탄의 북부, 페샤와르 분지의 북쪽에 위치한 스와트에서 알렉산더의 행적을 추적하는 것으로 만족해야 했다. 그 결과 그가 펴낸 것이 『인더스로 향한 알렉산더의 행적을 쫓아』라는 책(1929)이다.[4]

세 번째 질문에 대한 해답도 같은 이유 때문에 쉽지 않았다. 18세기부터 유럽인들에게는 박트리아의 그리스인 왕국에서 찍은 화폐가 알려져 있었다.[3-2] 이 화폐들은 대부분 알렉산드로스가 유포시킨 아테네식 중량 표준에 따라 주조된 은화나 동화였다. 고대의 화폐는 상징적 가치에 불과한 요즘 화폐와 달리 실제 금속의 중량이 중요했는데, 그리스에서 전해진 표준이 그대로 지켜졌다는 것은 의미심장하다. 앞면에는 왕의 상을 새기고, 뒷면에는 그 왕이 특별히 섬기거나 왕과 인연이 깊은 신의 상을 새겼다. 제우스, 헤라클레스, 아테나, 아폴론, 헤르메스 등 그리스계의 신이었다. 신상의 둘레에는 그리스 문자로 왕의 이름을 새겼다. 이 화폐들은 박트리아의 그리스인 왕국의 존재를 실증해 주는 귀중한 유물이었다. 하지만 그 이상의 고고학적 증거는 전혀 알려지지 않았었다.

1922년 아프가니스탄의 문이 고고학자들에게 열리면서 알렉산드로스나 박트리아의 흔적을 찾으려는 시도는 비로소 실행에 옮겨질 수 있었다. 프랑스의 아프간고고학조사단(DAFA)* 초대 단장인 알프레드 푸셰는 갓 결혼한 마담 푸셰와 함께 1923년부터 1년 반 동안 박트리아의

* La Délégation Archéologique Française en Afghanistan.

발흐의 고성 발라 히사르. 기원전 3세기 박트리아의 그리스인 시대에 처음 세워진 것으로 추정된다. 당시 그리스인 왕국의 수도였다. 20세기에 프랑스인들은 이곳에서 그리스인의 흔적을 찾기 위해 여러 차례 발굴을 했으나 아무 성과도 올리지 못했다. 사진에 보는 성벽은 14세기 티무르 시대의 것이다.

옛 수도인 박트라, 지금의 발흐에 머물며 조사에 임했다.[3-3] 조로아스터의 전설적인 탄생지로도 알려진 유서 깊은 도시 발흐는 힌두쿠시 북쪽의 가장 중요한 도시로서 대대로 번영을 누렸다. 그러나 19세기 중엽 이 도시에서 전염병이 창궐하면서 동쪽의 마자르 이 샤리프가 대신 흥기하고, 푸셰가 찾아갔을 때 이곳은 작은 읍으로 퇴락해 있었다. 발흐의 생활 여건은 매우 나쁘고 사람들도 적대적이어서 푸셰 부부에게는 고달픈 시간이었다. 푸셰는 발흐의 고성인 발라 히사르를 조사했으나, 실망스럽게도 이곳에서 그리스인과 관련된 어떤 흔적도 찾을 수 없었다.[5] 그의 낙담대로 박트리아는 '신기루(le mirage bactrien)'만 같았다. 그 후 40년 동안도 '박트리아의 신기루' 저편의 실체는 좀처럼 확인되지 않았다.

　1964년 아프가니스탄의 왕 무함마드 자히르 샤는 북쪽에 사냥을 나갔다가 아이 하눔이라는 촌락에서 휴식을 취하게 되었다. 그런데 마당에 놓인 돌을 가만히 보니 헬레니즘풍의 코린트식 주두(柱頭)가 아닌가? 문화유적에 관심이 많던 왕은 즉시 이것을 프랑스조사단에게 알렸다. 프랑스조사단은 즉각 조사에 착수하여 이곳이 그리스인의 유적임을 확인

했다. 박트리아의 그리스인 도시가 비로소 세상에 알려진 순간이었다.[6]

그러나 실상 이 유적은 이미 19세기부터 알려져 있었다. 영국군 장교인 존 우드는 영국이 처음으로 아프가니스탄에 진출했던 시기인 1838년에 쿤두즈 영주의 눈병을 치료하기 위해 군의관과 함께 북쪽에 갈 기회가 있었다. 그 길에 이 일대를 여행하던 우드는 아이 하눔에서 고대 도시와 관개시설의 흔적을 보게 된다.* 또 1925년 푸셰의 조사단에 참여했던 쥘르 바르투는 푸셰가 발흐를 떠난 이듬해에 마르코 폴로의 행적을 따라 아프가니스탄 북부를 조사하다가 이곳에서 오래된 고분을 발견했다. 거기서 출토된 토기에 인골이 담긴 양상은 페르세폴리스(아카이메네스 왕조의 수도)에서 보는 것과 흡사했다. 바르투는 푸셰에게 발흐보다 아이 하눔을 조사해 볼 것을 제안했다. 이 제안은 이듬해에 프랑스학술원에 보고되었으나, 이 무렵 바르투는 이미 불교유적인 핫다를 발굴하느라 여념이 없었다. 그 뒤에도 바르투는 아이 하눔에 돌아올 기회를 다시 얻지 못했다.[7] 이 이후에도 아이 하눔은 간간이 연구자들의 주목을 받았다. 프랑스인들이 아이 하눔을 아프간 왕이 발견했다는 사실을 이례적으로 강조한 것은 왕의 호의를 얻기 위한 외교적인 제스처였다는 인상이 짙다. 그러나 왕의 발견을 통해 아이 하눔의 중요성을 다시금 깨닫고 본격적인 조사에 착수하게 된 것은 부인할 수 없다.

변방의 그리스인 도시

아이 하눔은 아프가니스탄의 동북단, 옥수스 강의 상류에 위치한다.[3-4] 옥수스와 그 지류인 콕차 강 사이에 낀 삼각형 모양의 이 도시는 서쪽과 남쪽이 강에 면해 있고, 동쪽은 높이 60m 가량의 고지대에 둘러싸여 수비하기 매우 좋은 지형에 자리잡고 있다. 그래서 이곳은 원래 아카이메네스 시대에 박트리아의 변방을 지키는 요새였다가 도시로 발전

* 우드가 쓴 여행기(Wood 1872)는 키플링의 「왕이 되려 한 사람」에서 드라보트와 카너핸이 참고하는 책이기도 하다.

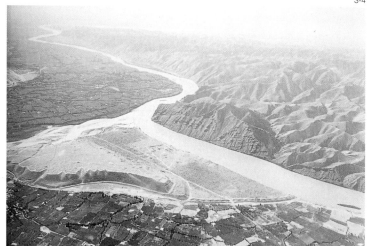

한 것으로 보인다. 이 주위에는 옥수스를 따라 넓은 평원이 펼쳐져 있고 일찍부터 관개농업이 발달해서 도시가 성장하기에 충분한 조건을 갖추고 있었다. 동쪽의 산악 지대에는 광물도 풍부한데, 콕차 강을 따라 올라가면 라피스 라줄리 산지로 유명한 바닥산이 나온다.

폴 베르나르가 이끈 프랑스조사단은 이곳에서 1965년부터 1978년까지 14년 동안 발굴 작업을 시행하여 도시의 규모와 옛 모습을 대체로 밝힐 수 있었다.[8] 연대상으로는 알렉산드로스를 이어 아시아를 통치한 셀레우코스 왕조 지배기(기원전 4세기 말~3세기 전반)부터 기원전 100년경까지 이 도시가 존속했다. 바로 박트리아에서 그리스인이 활동하던 시기이다.

도시는 동서로 1.5km, 남북으로 2km나 되는 제법 큰 규모이다.[3-5] 그리스의 델포이(델피)나 수니온 정도의 크기이다. 사방이 성벽으로 둘러싸여 있었는데, 특히 자연적인 방어물이 없는 북쪽의 성벽은 더욱 견고하게 축성되었다. 흙벽돌로 쌓은 북쪽 성벽은 폭이 6~8m, 높이가 10m에 이르고, 그 위에 다시 높은 망루가 올려졌으며, 성벽 앞쪽에는 해

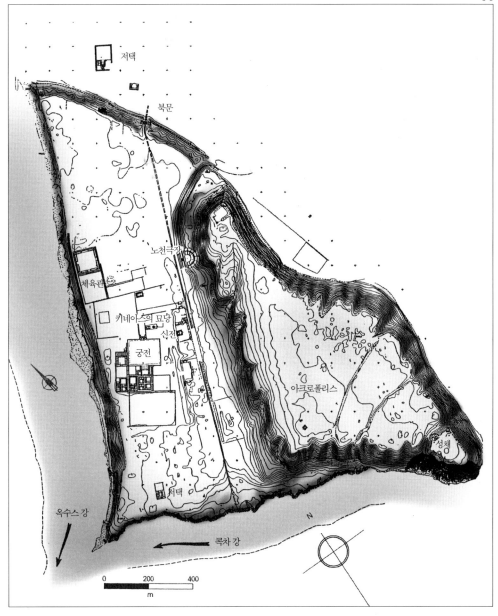

아이 하눔의 평면도.
남북으로 뻗은 대로의 동쪽에 위치한 고지대에 아크로폴리
스가, 서쪽의 저지대에 궁전과 신전 등이 배치되어 있었다.

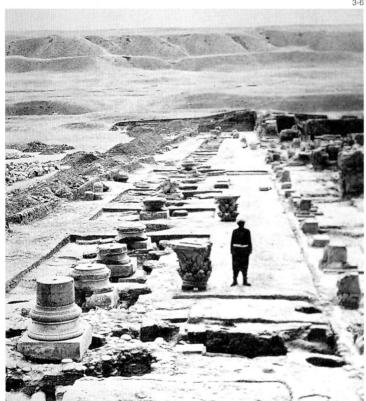

3-7

코린트식 주두.

자(垓字)도 파여 있었다. 북쪽 성벽에 난 성의 정문을 통해 남쪽으로 도
로가 뻗어 있었는데, 이 대로를 경계로 도시는 동쪽의 고지대와 서쪽의
저지대로 양분된다. 고지대의 남동쪽 모서리에 아크로폴리스가 위치하
고, 저지대에 궁전을 비롯한 주요 시설이 자리잡았다.

　궁전은 넓이가 무려 9만 m²(약 2만 7,000평)에 달한다. 도시의 규모
에 비해서는 이례적으로 큰 궁전이다. 이를 보면 아이 하눔은 여느 도시
가 아니라 발흐에 버금가는 박트리아의 수도급 도시였던 듯하다. 궁전의
정문인 북쪽 문으로 들어가면 118개의 코린트식 석주로 둘러싸인 커다
란 뜰(108×137m)이 나온다.³⁻⁶,⁷ 이렇게 열주 회랑으로 둘러싸인 뜰은

궁전지의 욕실 바닥.
조약돌을 깔아 만든 모자이크
로 장식되었다.

전형적인 그리스의 헬레니즘 건축양식을 따른 것이다. 석재를 쌓을 때도
모르타르를 쓰지 않고 그리스식으로 정과 꺽쇠, 녹인 납을 써서 연결했
다. 이 석주들은 후대에 금속을 뽑아 쓰거나 석재를 다시 활용하려는 사
람들에 의해 무참히 훼손되었다. 석재는 대리석을 구하기 힘든 만큼 근
방에서 나는 석회암을 썼다. 그러나 이러한 한정된 수의 석주를 제외한
건물의 대부분은 벽돌을 쌓아서 지었다. 무엇보다 이 일대에서는 그리스
식 석조 건물을 짓기에 적합한 양질의 석재를 찾기 어려웠기 때문이다.
또 아카이메네스 시대부터 이곳에 널리 유포되어 있던 벽돌 건축이 지속
적으로 영향을 미치고 있었던 때문이기도 하다. 지붕도 아카이메네스 건
축의 영향으로 대부분 원래 평평한 모양이었다. 이러한 벽돌 건물에는
모두 백색의 회가 덮여 있었다.

　　궁전의 안쪽에는 각종 홀, 사무실, 주거, 보물창고 등이 있었다. 주
거의 욕실 바닥에는 조약돌을 깔아 바닥을 모자이크로 만들었다.[3-8] 돌을
간 방법이나 문양도 헬레니즘식이다. 보물창고로 추정되는 건물터에서
는 작은 유물과 부서진 단편들만이 발견되었다. 불행히도 이 도시는 파

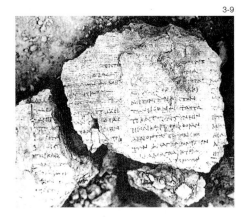

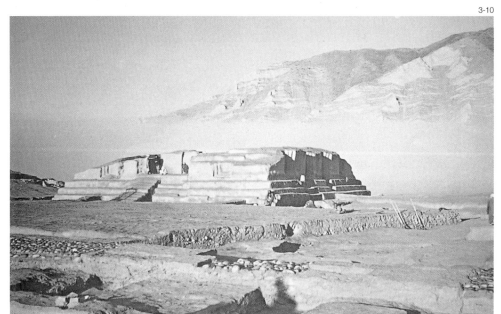

궁전지의 보물창고에서는 파
피루스에 쓴 책의 단편이 흙에
단단히 들러붙은 채 발견되었
다. 그리스어로 쓰여 있는 이
문헌은 아리스토텔레스학파의
철학서로 보인다.

중앙 신전.
그리스식과는 달리 벽돌로 지
어졌는데, 헬레니즘의 영향이
미치기 전 이 지역에 유포되어
있던 아카이메네스식을 따르
고 있음을 알 수 있다.

괴되면서―또 그 이후에도―샅샅이 약탈당했기 때문에 이렇다 할 큰 유
물은 발견되지 않았다. 보물창고는 서고(書庫)로도 쓰였던 듯한데, 이곳
에서 출토된 파피루스 문서 가운데에는 아리스토텔레스학파의 철학 문
헌과 그리스어 시의 단편(斷片)도 있어, 궁중에서 생활하던 사람들의 지

적 수준을 짐작하게 한다.[9] 3-9

　궁전의 동쪽에는 대로를 향해 입구가 난 신전이 있었다.[3-10] 이 신전은 한 변이 19m인 정방형 평면으로 되어 있고, 아래에 3개의 기단이 있으며 정면의 층계를 통해 올라가도록 되어 있다. 건물 전체는 벽돌로 지어졌다. 이런 점은 이 건물이 그리스식 신전과는 다르고, 헬레니즘의 영향이 미치기 전 이 지역에 유포되어 있던 아카이메네스식을 따르고 있었음을 보여준다. 신전의 내부 중앙에는 거대한 신상이 세워져 있었다. 손과 발만을 대리석으로 만들고 나머지 부분은 모두 점토로 만들었던 듯하다. 샌들을 신은 왼발의 앞부분만이 남아 있는데 이것만도 길이가 28cm나 되어, 이 상은 원래 적어도 높이 4m 이상의 거상이었음을 알 수 있다.[3-11] 샌들에 날개 달린 번개 모티프가 있어서 제우스신의 상이었을 것으로 추정된다.

　궁전의 북쪽에는 한 변이 100m나 되는 커다란 건물지가 있다. 이곳에서는 이 건물이 헤르메스와 헤라클레스의 보호를 받는다는 명문이 발견되었다. 헤르메스와 헤라클레스는 그리스에서 체육관의 수호신으로

3-11

중앙 신전 내부에서 발견된 제우스 상의 발.
샌들의 오른쪽 끝에 번개 모티프가 있어서 제우스 상임을 알수 있다. 대리석으로 되어 있으며 길이는 28.5cm이다. 카불박물관에서 도난당했다가 최근 일본에서 회수되었다.

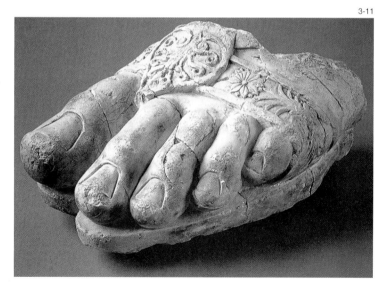

옥수스의 그리스인 | 아이 하눔　　53

잘 알려져 있었기 때문에 이 건물도 체육관일 것으로 추정된다. 이 도시에 이렇게 거대한 체육관이 필요했을까? 이 체육관은 강 너머의 '야만인'으로부터 문명을 지키는 이 북쪽 변방도시 사람들이 숭상한 체력의 강건함을 대외적으로 과시하는 상징이었을지도 모른다. 이곳에서는 비교적 큰 석상도 발견되었다. 수염을 기른 기품 있는 그리스풍의 노인 상이다.[3-12] 건물의 성격에 따라 이 상은 흔히 헤르메스의 상으로 본다.

대로의 동쪽에는 6,000명을 수용할 수 있는 그리스식의 반원형 노천극장도 있었다. 역시 도시의 규모에 비해서는 과도하게 큰 크기이다. 이 도시의 많은 것은 필요 이상으로 규모를 과장하여 장엄함을 강조하고 있다는 인상이다.

성의 남쪽과 북쪽 성벽 바깥에는 지배층이 살았던 대저택이 몇 채 있었다. 고지대 너머의 성 밖에서는 묘지도 발견되었다. 벽돌을 쌓아 그리스식 석관묘를 모방한 작은 묘당들, 또 그리스식으로 인골을 넣은 항아리들이 이곳에서 출토되었다. 이 도시에서 발견된 명문에 쓰인 이름은 대다수가 그리스계이다. 이 그리스계 사람들이 박트리아의 지배층을 이루었을 것이다. 궁중에서 발견된 문서에는 경리를 담당하던 옥세보아케스나 옥수바제스 같은 사람들의 이름도 나온다. 이들은 옥수스 출신의 원주민인 것으로 보인다.

아이 하눔은 과연 역사 속의 어떤 도시인가? 물론 아이 하눔은 원래 이름이 아니고, '달의 여인'이라는 우즈베크 말이다. 이 도시는 프톨레마이오스가 『지리학』(2세기 전반)에서 언급한 '알렉산드리아 옥시아나(옥수스의 알렉산드리아)'라는 견해가 있다. 또 기원전 2세기 초 박트리아의 왕위를 찬탈한 에우크라티데스가 새로 정비한 도시인 에우크라티디아라는 추측도 있다. 어느 쪽이든 아이 하눔이 유서 깊은 그리스인 도시였음은 명백하다.

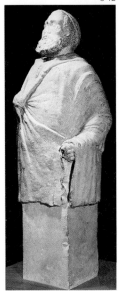

체육관에서 발견된 노인 상. 대리석으로 되어 있고 높이 72cm이다. 헤르메스의 상으로 추정된다.

델포이의 금언

궁전의 정문 바로 동쪽에는 오래된 묘당(墓堂)이 있었다. 여러 번에 걸쳐 개조된 이 묘당은 원래 기원전 3세기 전반에 지어진 것으로 보인다. 흥미롭게도 이 묘에서는 매장자를 알려주는 석각 명문이 나왔다. 이에 따르면 이 묘는 키네아스라는 사람의 것이다. 이 묘가 이 도시에서 시대가 가장 올라가는 건축물이라는 점, 또 이 도시의 중앙, 바로 궁전 입구의 중요한 위치에 있다는 점에 근거하여, 키네아스가 이 도시를 세운 사람일 것이라는 설이 유력하다. 또 키네아스는 셀레우코스 왕조의 장군으로서 이곳에 정착했던 테살리아계 사람일 것이라 추측하기도 한다.

이 명문에서 또 하나 주목되는 것은 클레아르코스라는 사람이 '성스러운 퓌토'에서 금언을 베껴 와서 이곳에 새기게 했다는 구절이다. 퓌토는 고대에 그리스의 델포이를 일컫던 이름이며, 퓌토의 금언은 델포이의 아폴론 신전에 새겨졌던 150개 금언을 말한다. 그 중 "너 자신을 알라"라는 금언은 누구나 아는 것이다. 아이 하눔에서 이 150개의 금언이 새겨졌던 비석은 찾을 수 없지만, 그 중 마지막 다섯 개의 금언이 새겨진 대좌가 남아 있다.[3-13] 문구로 보아 이 금언은 클레아르코스가 델포이에

3-13

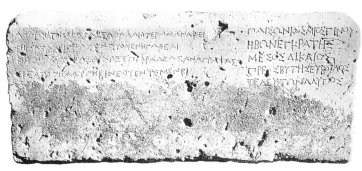

궁전 북쪽 키네아스의 묘당에서 발견된 비석의 대좌. 클레아르코스가 델포이에서 베껴온 금언의 마지막 부분이 새겨져 있다.

서 직접 베껴 온 것이 분명하다.

그러면 델포이에서 5,000km나 떨어진 박트리아까지 와서 이 금언을 새기게 했던 클레아르코스는 과연 누구인가? 마침 이 시기에 클레아르코스라는 이름으로 주목할 만한 사람이 한 명 있다. 바로 아리스토텔레스의 제자인 철학자 '솔리의 클레아르코스'이다. 그는 지금은 남아 있지 않지만 그리스인과 유대인, 인도의 브라흐만, 페르시아의 조로아스터교 사제 등을 예로 들어 여러 민족의 지혜를 비교하는 책을 썼다. 그만큼 동방과 인연이 깊었음을 알 수 있다. 아이 하눔의 클레아르코스는 바로 솔리의 클레아르코스라는 설이 유력하다.[10] 궁중의 보물창고에서 발견된 아리스토텔레스학파의 철학문헌 단편과 더불어 이 사실은 아이 하눔의 지식층이 상당한 수준의 지적 생활을 영위하고 있었을 가능성을 알려준다.

키네아스의 묘에 새겨진 마지막 다섯 개의 금언은 다음과 같다.

어려서는 예의를 배우라.
젊어서는 스스로를 절제하라.
중년이 되어서는 공평하라.
노년에는 좋은 조언을 주라.
그리고 후회 없이 죽으라.

참 좋은 말이다. 시대를 초월하여 누구나 중요한 줄은 알지만 실천하기 쉽지 않은 덕목이다. 이 금언이 새겨진 대좌는 내가 처음 카불박물관을 찾아갔을 때 박물관에 남아 진열된 몇 안 되는 유물 가운데 하나였다. 문 밖의 처참한 폐허와 적막하게 텅 빈 박물관은 전혀 내가 속한 이 시간, 현실의 공간 같지 않았다. 그러나 이 대좌를 보며 여기 새겨진 금언을 읽으니 2,000여 년 전의 시간이 새삼 친근하게 다가오는 듯했다.

그것은 내가 찾아간 카불의 시간보다 더 우리에게 낯익은 문명의 시간이었다.

아리스토텔레스의 철학 책을 읽고 시를 짓고 연극을 보는 아이 하눔 사람들의 평화로운 생활은 오래 지속되지 못했다. 어쩌면 그들의 생활은 잠시도 마음을 놓을 수 없는 불안 속의 평화였는지 모른다. 기원전 2세기 전반 이 도시는 커다란 불길에 휩싸였다. 바로 옥수스 너머에서 쿠산족이 박트리아로 침입해 내려왔던 때이다. 이때 쿠산은 그리스인들을 몰아내고 박트리아를 장악했다. 이 일이 있은 뒤 몇 십 년간 이 도시에는 다시 사람이 살았던 흔적이 있다. 그러나 그것도 잠시, 다시 한 번 알 수 없는 침략자의 폭풍이 휘몰아쳤다. 그것이 아이 하눔의 종말이었다.

4 _ 황금 보물의 비밀

틸라 테페

옥수스의 보물

키플링의 소설 「왕이 되려 한 사람」은 미국 감독인 존 휴스턴에 의해 1975년에 영화화되었다.[4-1] 〈몰타의 매〉(1941)를 필두로 많은 걸작을 만든 휴스턴은 어려서부터 키플링을 좋아했고, 열다섯 살 때 「왕이 되려 한 사람」을 읽고 매료되었다고 한다. 이 소설을 영화화하겠다고 마음먹은 것은 1950년대였지만 실제로 계획을 실현하는 데에는 20년 이상의 시간이 걸렸다. 그동안 구상도 적지 않게 바뀌었다. 처음에는 드라보트와 카너핸 역에 클라크 게이블과 험프리 보가트를 염두에 두었으나, 보가트가 죽자 리처드 버튼과 피터 오툴을 생각했다. 결국 그 역은 숀 코널리와 마이클 케인에게 돌아갔다. 이제는 코널리와 케인을 떠나 이 영화를 생각할 수 없을 정도로 두 사람은 배역을 훌륭하게 소화했고 호흡도 매우 잘 맞았다. 이 영화는 개봉되자 높은 평가를 받아 휴스턴의 대표작 가운데 하나가 되었다. 그의 영화 가운데에서는 이색적인 소재를 다룬 이 영화는 영화사상 '빅토리아 시대의 대영제국을 배경으로 하는 영화(Victorian Empire film)'의 그룹에 속한다. 이 그룹에 분류되는 대부분의 영화와 달리 이 시대의 제국주의와 인종차별을 균형 있는 시각에

서 그리고 있다는 평을 들었다. 그러나 은연중에 휴스턴도 제국주의적 편견에 동조하고 있다는 비판적 평가도 받는다. 이 영화의 주제는 제국주의/반제국주의의 이분법적 틀을 넘어선다고 보지만, 휴스턴도 제국주의 시대의 과거에 낭만적인 향수를 느끼고 있었던 것은 사실인 듯하다. 하지만 그것은 사람들에게 내재된 낭만적인 심성의 피할 수 없는 발로이기도 하다.

영화는 아프가니스탄의 여건이 나빠 모로코에서 찍었다. 그래서 카피르인으로 나오는 사람들도 모두 피부가 갈색인 북아프리카인이다. 영화 후반부의 중심을 이루는 신전과 그곳의 사제들 모습에서는 부분적으로 티베트의 분위기가 느껴진다. 이런 점이 카피리스탄을 잘 아는 사람에게는 아쉬운 대목이지만, 대부분의 관객에게는 그리 중요하지 않은 문제였을 것이다.

영어로 1만 2,000단어에 불과한 단편을 에픽(epic) 스타일의 장편 영화로 각색하면서 휴스턴은 소설에 서술되지 않은 많은 부분을 채워 넣고 덧붙여야 했다. 알렉산드로스 신화는 더욱 분명하게 제시되었다. 드

4-1

영화 〈왕이 되려 한 사람〉. 카피리스탄의 왕으로 등극한 드라보트가 카너핸이 지켜보는 가운데 궁에 비장되어 있던 알렉산드로스의 왕관을 쓰고 있다.

라보트와 카너핸은 떠나기 전 키플링의 사무실에서 『브리태니커 백과사전』을 뒤져 '카피리스탄'에 관해 읽는다. 여기에 알렉산드로스가 '소그디아나의 바위'를 공격하여 옥쉬야르테스를 물리치고 록산느와 결혼했다는 이야기가 나온다. 후일 카피리스탄에서 드라보트가 결혼하고자 한 여인도 공교롭게 이름이 록산느이다. 물론 이것도 소설에는 나오지 않는 것이다. 그들이 왕국을 세운 곳은 '시칸다르굴(Sikandargul)'이라 하는데, '시칸다르'는 '알렉산드로스'의 페르시아어형이고, '굴'은 페르시아어로 꽃이라는 뜻이다. 알렉산드로스가 거쳐간 지역에는 실제로 시칸다르가 지명으로 제법 남아 있어, 칸다하르 근방에도 시칸다라바드(시칸다르의 도시)라는 곳이 있다. 심지어는 칸다하르도 시칸다르와 관련된 지명이라고 하나, 이것은 근거가 충분하지 않은 듯하다. 영화에서 시칸다르굴의 신전이 위치한 높은 바위산은 분명히 '소그디아나의 바위'를 연상시킨다.

영화에 새로 삽입된 부분 중에, 드라보트가 처음 왕으로 인정받아 신전에 감추어진 보물을 보게 되는 장면도 인상적이다. 찬란한 금화와 금붙이, 값진 보석이 여러 개의 상자에 가득 들어 있는 것을 보며 드라보트와 카너핸은 탄성을 발한다. 알렉산드로스가 모아 놓은 보물로 이곳에서 2,000년 동안 비장되어 온 것이다. 이제 알렉산드로스의 아들이 나타났으니 주인을 찾은 셈이다. 알렉산드로스가 실제로 그런 보물을 아프가니스탄의 어디엔가 숨겨 놓았었는지는 알 수 없다. 그러나 박트리아의 보물은 영화가 아닌 현실 속에서 19세기부터 심심찮게 사람들의 입에 오르내렸다.

1880년 영국이 아프가니스탄과 두 번째 전쟁을 벌이고 잠시 이 나라를 점령하고 있던 때였다. 5월의 어느 날 밤 카불 동쪽의 세 바바에 주둔하고 있던 영국군 캠프에 부근을 여행 중이던 부하라 상인들의 하인이 허겁지겁 찾아들었다. 상인들이 카불에서 자그달라크로 가던 도중에 강

도를 만나 산속 동굴에 잡혀 있다는 것이었다. 감시가 소홀한 틈을 타 하인만이 빠져나온 참이었다. 그곳 관할 장교이던 버튼 대위는 황급히 두 사람의 병사를 데리고 산으로 올라갔다. 자정쯤 동굴에 도착하니 강도들은 상인들이 갖고 있던 보물을 나누면서 다툼을 벌이고 있었다. 버튼을 보자 강도들은 상당량의 보물을 순순히 내놓았다. 버튼은 바로 산을 내려오려 했으나 도중에 다시 강도들이 습격하려 한다는 귀띔을 받고 상인들을 데리고 아침까지 숨어 있다가 캠프로 돌아왔다. 버튼이 더 많은 병사를 데리고 다시 산으로 가려 하자, 강도들이 이 소식을 듣고 버튼에게 와서 나머지 보물을 돌려주었다. 상인들은 전체 보물의 4분의 3쯤을 찾았다고 했다.

부하라의 상인들이 빼앗겼던 보물은 금과 은으로 된 각종 장식품과 오래된 화폐 등이었다. 버튼의 캠프에서 이들은 그 보물이 3년 전 옥수스 강 부근에서 나왔다고 했다. 옥수스 강 북쪽의 카바디안에서는 큰 비가 내리고 난 뒤 강물이 마르면 물에 씻겨 내려온 금붙이나 은붙이가 종종 발견되곤 한다고 했다. 자신들도 그곳에서 그 보물을 얻었다고 했다. 보물이 정확히 어디에서 나왔는지는 약간 혼란스러운 점이 있다. 전하는 바에 따르면 홀름(타슈쿠르간)과 카바디안의 중간 지점에 위치한 옥수스 유역이라고도 하고, 혹은 그냥 카바디안이라고 하기도 한다. 그런데 카바디안은 옥수스가 아니라 옥수스의 지류인 카피르나한 강 유역이며 지금은 타지키스탄의 영토이다. 부하라 상인들이 옥수스와 카피르나한을 혼동한 것이 다소 의아하지만, 아무튼 이들은 버튼에게 카바디안이라고 진술했다.

부하라의 상인들은 다시 길을 떠나 무사히 페샤와르에 도착해서 라발핀디의 상인에게 물건을 넘겼다. 이제 이 보물은 주인을 찾거나 안 그러면 녹여져서 다시 세공될 운명에 처했다. 당시 현지 사람들에게는 오래된 물건이 재료 이상으로 특별히 가치 있는 것은 아니었다. 그러나 유

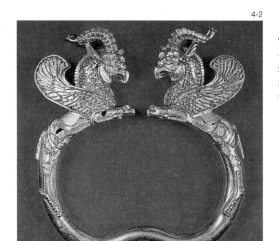

'옥수스의 보물' 가운데 한 점
인 금제 팔찌.
폭 11.5cm. 기원전 5세기에
페르시아에서 만든 것으로 추
정된다. 빅토리아 앤드 알버트
박물관 소장.

럽 사람들이 이런 오래된 물건에 관심을 갖는다는 것은 알고 있었다. 마
침 이 보물의 존재는 당시 인도 식민지에서 고고학 조사관으로 활동하던
알렉산더 커닝햄이라는 영국인의 귀에 들어갔다. 결국 이 보물 중 상당
수는 커닝햄이 구매하여, 대영박물관으로 들어가게 되었다.[2]

이때부터 이 유물들은 '옥수스의 보물'이라고 불리게 되었다. 부하
라의 상인들이 옥수스(혹은 카피르나한) 강가에서 얻은 보물이 원래 얼마
나 되었는지는 알 수 없다. 아프가니스탄을 거쳐 오는 동안에 상당수가
없어졌다. 그들의 진술에 따르면 은으로 만든 상 하나는 강도들이 탈취
하자마자 녹여 버렸다고 한다. 얇은 금판은 강도들이 보물을 나누면서
서로의 몫을 맞추느라 뜯어서 훼손되었다. 그들에게는 무게가 더 중요했
던 것이다. 황금 팔찌 하나는 부하라 상인이 떠나기 전 버튼 대위에게 팔
았는데, 이 팔찌는 뒤에 런던의 사우스 켄싱턴 박물관(지금의 빅토리아 앤
드 알버트 박물관)에 들어갔다.[4-2] 페샤와르에 도착해서도 적지 않은 수가
여러 경로로 흩어져 나갔다. 라발핀디에서 또 얼마나 많은 수가 줄었는
지도 알 수 없다. 이와는 반대로 영국인에게 팔 때는 기존의 유물과 유사

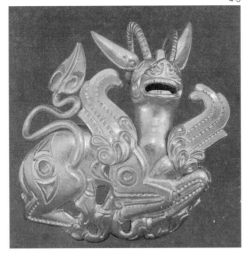

'옥수스의 보물' 가운데 한 점
인 금제 괴수 장식.
폭 6.15cm. 기원전 4~5세기작
인 듯하며, 스키타이풍을 보여
준다. 대영박물관 소장.

하게 위조품을 만들어 끼워 넣기도 했다. 영국인들은 위조품을 가려냈지
만, 일부는 진품에 섞여 들어 버렸을 가능성도 있다. 아무튼 대영박물관
에 들어간 것은 오래된 화폐가 약 1,500점, 그 밖의 금제 및 은제 유물이
177점이었다.

화폐에는 페르시아의 아카이메네스 왕조의 지방 태수의 것, 아테네
를 비롯한 그리스의 것, 셀레우코스 왕조의 것, 박트리아 그리스인 왕의
것 등이 포함되어 있다. 이 중에는 알렉산드로스의 화폐도 200점이나 된
다. 연대상으로는 기원전 5세기부터 200년경까지 걸쳐 있다. 이 화폐들
이 '옥수스의 보물'과 더불어 한군데에서 나왔는지 확실하지 않기 때문
에 이 경우에 화폐를 연대 추정의 근거로 전적으로 신뢰하기는 힘들지
모른다. 하지만 양식적으로도 '옥수스의 보물'은 대부분 페르시아의 아
카이메네스 왕조 시대, 기원전 4~5세기의 것이다. 나머지는 그리스풍을
보여주는 반지가 두세 개 있고, 북쪽 스텝지대의 스키타이풍으로 보이는
유물이 7점,[4-3] 그 밖에 분류가 힘든 양식의 것이 7점쯤 된다.

이들 유물이 옥수스 남쪽에서 나온 것은 아니지만, 박트리아의 영

향권에서 나온 것은 분명하다. 그러나 대부분은 박트리아가 아니라 페르시아에서 만들어진 듯하다. 그러면 '옥수스의 보물'은 어떻게 이 지역까지 흘러오게 된 것일까? 알렉산드로스는 원정하면서 전리품으로 탈취한 많은 값진 물건을 부하나 병사들에게 나누어 주었다. 페르시아를 정벌할 때도 수사와 페르세폴리스, 파사르가다이의 왕궁에서 많은 보물을 손에 넣었다. 이들 왕궁에 보관된 보물은 실로 막대한 양이었다고 한다. 이러한 보물은 병사들에게 나뉘어 손에 손을 거쳐 여러 곳으로 흩어졌다. '옥수스의 보물'도 원래 그런 전리품으로 분배되었다가 박트리아의 어느 귀족이 갖고 있던 것이 아닌가 한다. 그러나 이 중 상당수는 페르시아 것을 모방하여 박트리아에서 만들어진 것으로 보인다.[3]

　　박트리아의 보물은 이것뿐이 아니다. 러시아의 상트 페테르부르크의 에르미타주박물관에는 표트르 대제(재위 1682~1725년)가 모은 이른바 '시베리아의 황금'이라는 일군(一群)의 유물이 있다. 이들 유물은 대부분 18세기에 이심 강* 유역의 고분에서 나온 것이다. 이곳에 산재한 스키타이의 오래된 무덤에서는 당시 많은 황금 유물이 출토되어, 많은 러시아인이 사나운 카자흐 유목민의 땅에 목숨을 걸고 들어가 보물을 캐내 왔다. '러시아판 골드러시'였다. 이런 유물은 대부분 녹여져 다른 용도로 쓰였지만, 표트르 대제의 컬렉션에 들어간 것은 다행히 그런 운명을 면할 수 있었다. 이 중에는 훨씬 남쪽에서 흘러 들어온 것으로 보이는 유물도 상당수 있었는데, 이런 유물을 스키타이와 구별하여 박트리아의 유물로 보기도 한다.[4] 이 밖에 유럽의 여러 박물관에도 박트리아에서 출토된 것으로 추정되는 많은 금속 유물이 일찍부터 소장되어 있었다. 근래 일본에 새로 생긴 사설 박물관에도 박트리아의 황금 유물이 다수 소장되어 있는데, 타지키스탄에서 사들인 것이라고 한다.[5] 「왕이 되려 한 사람」을 영화로 각색한 사람들은 제법 열심히 리서치를 해서 이런 사실을 알고 있었음이 분명하다. 박트리아의 보물을 기억하는 사람들에게 영

*　　카자흐스탄 북쪽을 동서로 흐르는 강.

화 〈왕이 되려 한 사람〉의 보물창고 장면이 의미심장하게 느껴지는 것은 이러한 정황 때문이다.

뜻밖의 발견

영화가 나오고 나서 불과 3년 뒤에 옥수스 강 유역에서는 또 하나의 놀랄 만한 발견이 있었다. 1978년 틸라 테페의 발견이다. 이제는 벌써 먼 과거의 이름같이 들리지만 '소련'은 1950년대부터 아프가니스탄에 영향력을 확대하고 있었다. 소련의 고고학자들도 1960년대 후반부터 아프가니스탄의 북쪽, 소련과의 접경 지역에서 많은 발굴 작업을 했다. 이들은 이미 옥수스 너머의 소련 영역에서 다수의 박트리아 관련 유적을 발굴하여 적지 않은 성과를 축적하고 있었기 때문에 아프가니스탄 북쪽 지역에 대해 특히 관심이 많았다.

아프가니스탄 북부의 도시 시바르간 서북쪽에는 엠시 테페라는 도시 유적이 있다. 이 도시는 1.5km 둘레의 성벽에 둘러싸여 있는데, 기원전 4세기부터 기원후 5세기까지 존속한 것으로 보인다. 규모 면에서는 아이 하눔에 비할 바가 못 되지만, 또 하나의 박트리아 유적이다. 소련 고고학자 빅토르 사리아니디는 엠시 테페를 발굴하면서 그 주변의 평원에 원추형의 여러 토루(土壘)가 점재해 있는 것을 주목하고, 그 중 하나를 파 보기로 했다. 그래서 선택된 것이 지름 80m, 높이 4m의 나지막한 토루였다. 그곳 주민에게 그 토루를 뭐라 부를까 물으니 당장 그것은 틸라 테페라고 했다. '황금의 언덕'이라는 뜻이다.[6]

발굴은 1969년에 시작되었다. 몇 개의 트렌치(시험적으로 파는 구덩이)를 파 보니, 주거지가 나오고 이전까지 이 지역에서 보지 못한 채색 토기가 출토되었다. 후일 이 토기들은 방사성 탄소 연대측정 결과 기원전 1300~800년경에 만들어진 것으로 밝혀졌다. 토기의 발견에 고무된

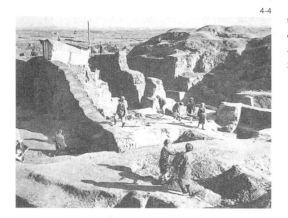

틸라 테페의 발굴.
이곳에서 발견된 여섯 개의 쿠
산 시대 무덤에서는 2만 점의
황금 유물이 출토되었다.

사리아니디는 전체를 발굴하기로 했다. 그러나 이듬해에 시바르간에서
북쪽으로 포장도로가 나면서 길이 토루들 사이를 지나가게 되었는데, 공
교롭게도 도로를 내는 사람들은 틸라 테페를 밀어 없애기로 했다. 이를
뒤늦게 알고 소련인들이 이곳에 도착해 보니, 이미 포크레인이 토루에
여러 개의 구덩이를 내 놓았고 토기 조각이 마구 흩어져 있었다. 오래된
주거지는 완전히 사라지고 없었다. 다행히도 그 시점에서 더 이상의 훼
손을 막을 수 있었다. 이때부터 여러 해 동안 발굴은 중단되었다.

1977년 가을 사리아니디는 다시 틸라 테페로 돌아와 발굴을 재개
했다.[4-4] 이 지역의 아프간 관리들은 발굴에 별로 협조적이지 않았지만,
1978년 봄 쿠데타가 일어나 공산정권이 들어서면서 상황은 좋아졌다.
이 해의 발굴에서는 토루 중앙에서 6m 높이로 쌓은 방형의 벽돌 단이
발견되었다. 단의 둘레는 벽돌로 만든 15개의 기둥이 둘러싸고 있었으
며, 뜰의 바깥쪽 둘레에 담이 쳐져 있었다.[4-5] 이 건축물은 앞서 발견된
토기와 같은 연대에 만들어진 것이었다. 또 그 중심의 방형 단은 배화(拜
火) 의식에 쓰인 제단일 것으로 추정되었다. 11월에 들어서자 기온이 떨
어지고 날씨가 나빠지면서 축축한 비바람이 몰아쳐 작업은 매우 힘들어
졌다. 이제 그 해의 발굴을 마칠 때가 된 듯했다. 특히 11월 12일 폭우가

쏟아지고 난 다음에는 이틀 동안 작업을 멈출 수밖에 없었다. 해가 나서 작업이 재개된 11월 15일, 서쪽 구역에서 작업하던 인부가 삽에 금빛으로 반짝이는 것을 들고 나타났다. 놀랍게도 그것은 작은 황금 원판이었다. 발굴팀은 황급히 원판이 발견된 지점에서 그 이전에 파낸 흙을 샅샅이 뒤져 보았다. 그 안에서 무려 164개의 황금 판이 나왔다. 이곳은 배화 사당의 바깥쪽이기 때문에 이런 유물이 나올 줄은 전혀 예상하지 못하고 소홀히 넘겼던 것이다. 앞서도 이 지점에서 커다란 꺾쇠 같은 쇳조각이 발견된 적이 있었는데, 배화 사당과는 시대가 맞지 않았기 때문에 발굴자들은 오히려 이것을 마땅찮게 여겼었다. 그런데 그 쇳조각은 목관의 널판을 연결하는 꺾쇠였다. 황금 유물이 발견된 그곳은 배화 사당의 터에 그보다 훨씬 뒤에 만들어진 무덤이었던 것이다. 이제 발굴 작업은 완전히 새로운 국면으로 접어들었다.

찬란한 황금 유물이 발견되었다는 소식은 즉시 사방으로 퍼져나갔

4-5

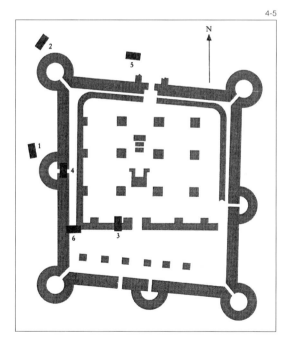

틸라 테페 평면도.
중앙에는 원래 배화단이 있었던 듯하다. 그 외곽에 후대에 여러 개의 무덤의 조성되었다. 황금 유물이 나온 1호분부터 6호분까지 무덤의 위치가 표시되어 있다.

다. 다음날 지방 행정당국은 무장 군인들을 보내 발굴장을 지키도록 했다. 소문을 듣고 시바르간뿐 아니라 아프가니스탄 각지에서 사람들이 밀려들었다. 유적 앞에는 수십 대의 차가 주차하고 관람객은 길게 줄을 섰다.

이러한 소란 속에서 평정을 잃지 않고 작업하기란 쉽지 않았다. 더욱이 근처에서 다른 무덤들이 연이어 발견되었다. 묻힌 사람은 모두 많은 황금 장신구를 몸에 걸치고 있었다. 발굴팀은 여러 개의 무덤에 나뉘어 작업을 감독해야 했고, 각 유적에서 발견된 막대한 유물을 하나하나 정리하여 정확히 숫자를 확인하고 보관해야 했다. 특히 유물의 수를 확인하고 보관하는 일은 더디고 인내를 요구하는 작업이었다. 우선 유물의 수가 많았고 토기와 달리 황금 유물은 언제든지 도난의 위험이 있었기 때문에 관리에 만전을 기하지 않을 수 없었다.

날은 점점 더 추워지고, 발굴기간은 예정보다 늘어만 갔다. 발굴 자금도 거의 동이 났다. 다섯 번째 무덤이 발견되었을 때 그 무덤부터는 다음 해로 넘길까도 고려해 보았다. 또 배화 사당과 무덤의 양쪽에 분산된 인력을 시선이 집중된 후자로 모을까도 생각해 보았다. 그러나 사리아니디는 고고학자의 양심으로 그렇게 할 수는 없다고 결론지었다.

1979년 2월 8일 봄이 찾아올 무렵 여섯 번째 무덤에 대한 발굴을 끝으로 그 해의 발굴은 종료되었다. 더 이상의 시간도 자금도 없었다. 여섯 개의 무덤에서 발굴된 유물은 모두 2만 점에 달했다. 이 유물을 차에 싣고 카불로 돌아가려 했으나, 강도들이 길에서 지키고 있을지 모른다는 우려 때문에 시바르간 지사는 비행기로 갈 것을 강력히 권했다. 그래서 급히 구한 비행기 편으로 카불로 옮겨진 유물은 다음 날 즉시 카불박물관에 양도되었다. 사리아니디는 그제야 안도의 한숨을 내쉬고 다음 해의 발굴을 기약하면서 모스크바행 비행기에 몸을 실을 수 있었다.

그러나 소련 발굴팀이 떠난 며칠 뒤 틸라 테페에 내리기 시작한 비

로 배화 사당의 담이 무너져 내렸다. 그러면서 생긴 구덩이에서 전에 출토된 것과 비슷한 은제 그릇이 노출되었다. 연락을 받고 현장에 파견된 아프간 고고학자는 즉시 그 구덩이를 막아 줄 것을 요청했지만, 그 작업은 이루어지지 않았다. 결국 계속 내린 비에 유물들은 씻겨 내려가고 말았다. 다음 해에 카불의 골동품 상점가에는 지난해의 발굴품과 유사한 유물들이 나왔다. 한 상인은 카불박물관에 그것을 사라고 종용하기도 했다. 그 중 한 점인 중국산 금속 거울은 전의 발굴품과 너무나 똑같아서 그 자리에서 압수되고 말았다. 며칠 뒤 그 상점을 수색하려 했을 때 이미 주인은 문을 닫고 달아난 뒤였다.

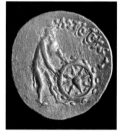

틸라 테페 4호분에서 출토된 금화.
지름 1.5cm. 앞면에는 수염 난 남자가 수레바퀴를 굴리고 있고, 뒷면에는 사자가 왼쪽으로 움직이고 있다.
수염 난 남자의 옆에 '법륜을 굴리는 이' 라는 명문이 있어, 이 남자를 붓다로 보고 불상 표현의 시원적인(실험적인 사례로 끝난) 형태로 추정하는 견해도 제시되었다.

2만 점의 황금 유물

틸라 테페에서 발굴된 여섯 개의 무덤은 구덩이를 파고 그 안에 목관을 넣은 매우 단순한 형식이었다. 무덤의 바깥쪽에는 아무런 표지도 없었다. 목관에서 발견된 인골을 조사해 본 결과 4호분만 제외하고는 모두 피장자가 여자였다. 4호분의 남자는 30세 전후이고, 1호분은 25~35세, 2호분은 30~40세, 3호분은 18~25세, 5호분은 15~20세, 6호분은 25~30세의 여자가 묻혀 있었다. 모두 비교적 젊은 나이에 죽은 사람들인 점이 흥미롭다. 이들이 어떤 관계였는지, 왜 이곳에 함께 묘지를 썼는지는 전혀 알 수 없다.

몇 개의 무덤에서는 화폐도 발견되었다. 특히 6호분에 묻힌 여인의 입에는 은화가 넣어져 있었다. 이것은 그리스의 풍습으로, 사자가 저승에 가기 위해 아케론 강을 건널 때 사공인 카론에게 낼 삯을 넣어 둔 것이다. 이 은화는 원래 파르티아의 왕 프라아테스 4세(재위 기원전 38~32년)의 것을 다시 찍은 것이었다. 4호분에서는 어디에서도 볼 수 없는 특이한 금화가 나왔다.[4-6] 앞면에는 턱수염을 기른 나형(裸形)의 남자가 수

레바퀴를 돌리고 있고, 그 옆에 인도 문자인 하로슈티*로 "법륜을 굴리는 이(dharmacakrapravata[ko?])"라고 쓰여 있다. 뒷면에는 사자가 있고 그 옆에 "두려움 없는 사자(sih[o?]vigatabhay[o?])"라고 쓰여 있다. 수레바퀴는 불교에서 쓰인 진리의 상징이며, '진리의 수레바퀴'라는 의미인 '법륜(法輪, dharmacakra)'은 불교의 용어이다. 사자도 불교의 개조(開祖)인 석가모니 붓다의 상징으로 흔히 쓰였다. 이 금화는 1세기경의 것으로 추정된다.

3호분에서는 로마 황제 티베리우스(재위 기원후 14~37년)의 금화와 파르티아의 미트리다테스 2세(재위 기원전 122~88년)의 은화가 나왔다. 이러한 화폐의 연대로 보아, 이 무덤들은 대체로 기원후 1세기경에 만들어진 것으로 판단할 수 있다. 이 시대는 원래 유목민인 쿠샨족이 북쪽에서 내려와 그리스인을 몰아내고 박트리아를 지배하던 시기이다. 이 무덤에 묻힌 사람들은 엠시 테페의 도시에 살았던 쿠샨족의 유력한 가문 출신일 것이다.

여섯 개의 무덤에서 발견된 유물이 모두 2만 점에 달한다고 하지만, 이것은 아주 작은 소품까지 일일이 헤아린 숫자이다. 소련 발굴자들이 유물을 작은 것 하나까지 철저하게 세느라 워낙 고생을 했기 때문에 이 '2만 점'이라는 숫자가 더 유명하게 된 듯하다. 따라서 수십 점, 수백 점이 한 그룹을 이루는 것을 한 점으로 환산하면 300점이 좀 못 된다.

이들 유물을 소련 고고학자들은 모두 여섯 개의 그룹으로 분류했다. 첫 번째는 박트리아의 그리스인 왕국에서 만들어진 것이다. 아마 쿠샨이 들어오면서 이러한 물건을 탈취한 것으로 보인다.[4-7] 이 그룹이 가장 시기가 올라간다. 두 번째는 그레코-로만 양식을 본떠 이 지역에서 만든 유물로, 앞의 그룹보다는 시대가 내려온다.[4-8] 대략 기원전 1세기~기원후 1세기의 작품으로 보면 될 것이다. 세 번째는 스키타이-사르마트** 계통의 동물양식을 반영하는 유물이다.[4-9] 카스피 해 부근의 스텝지

* 브라흐미와 더불어 고대 인도에서 쓰인 양대 문자이다. 하로슈티는 페르시아의 아람 문자를 변형하여 고안된 것으로, 주로 고대 인도의 서북쪽, 페샤와르 분지와 아프가니스탄에서 쓰였다.
** 기원전 4세기 이래 남부 러시아에서 세력을 떨친 유목민족.

틸라 테페 4호분에서 출토된
금제 산양(ibex) 소상.
높이 5.2cm. 이곳 출토품 가운
데 제1그룹(박트리아의 그리
스 왕국 제작)에 속한다. 네 발
아래에 고리가 있고 뿔 사이에
기다란 대롱이 달려 있는데, 원
래 어떻게 쓰였는지는 정확히
알 수 없다.

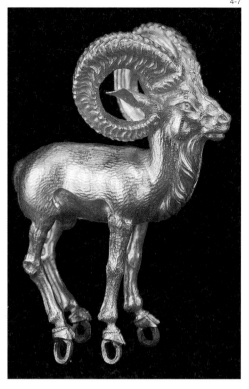

4-8

틸라 테페 2호분에서 출토된
금제 반지 장식.
폭 2.7cm. 창과 방패를 든 아
테나 여신이 앉아 있고, 그 옆
에 그리스 문자로 '아테나' 라
는 명문이 새겨져 있다. 제2그
룹(그레코-로만 양식).

대에 사는 사르마트계의 스키타이인들은 동물들을 복잡한 형태로 도안
화한 모티프를 미술에 자주 표현했는데, 그 영향이 박트리아에도 전해져
있었던 것이다. 네 번째는 그레코-로만 양식에 시베리아-알타이 계통
의 영향이 혼합된 양식이다.[4-10] 시베리아-알타이 계통이라는 것은 약사
르테스 강 북쪽에서 발달한 스키타이계의 양식을 말한다. 앞서 말한 '시
베리아의 황금' 중 대다수가 이에 해당한다. 그 영향이 박트리아에서 그
레코·로만 양식과 혼합된 것이다. 다섯 번째는 다양한 양식의 영향 아
래 이 지역에서 만든 것이고, 여섯 번째는 청동기시대부터 내려오는 이
지역 특유의 전통을 반영하는 것이라고 한다.[4-11, 12] 이 마지막 두 가지는
확실히 구분하기 힘든 경우가 많아서, 소련 연구자들도 실제로 양쪽에

틸라 테페 4호분에서 출토된 금제 장신구.
높이 4.7cm. 표범이 영양을 공격하는 모티프가
표현되어 있다. 제3그룹(*스키타이-사르마트계
동물양식*).

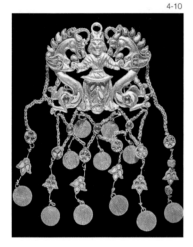

틸라 테페 2호분에서 출토된 금제 장신구.
높이 12.5cm. 유목민 복장의 인물이 양쪽의 용
을 잡고 있는 모티프가 윗부분에 있다. 제4그룹
(*그레코-로만 양식의 시베리아 · 알타이적 변형*).

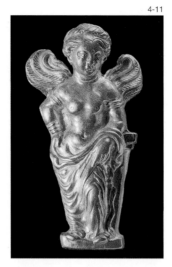

틸라 테페 6호분에서 출토된
금제 장신구.
높이 5.0cm. 날개 달린 여신이
표현되어 있는데, 일명 '박트
리아의 아프로디테'라 불린다.
제5그룹(박트리아 현지 제작).

틸라 테페 6호분에서 출토된
금관.
높이 13cm. 한국 고대 고분에
서 출토된 금관과 비슷하여 주
목을 받았다.

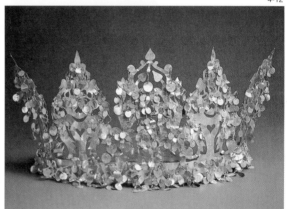

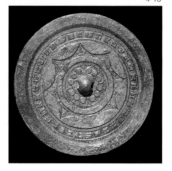

틸라 테페 2호분에서 출토된
은제 거울.
심하게 부식되어 있다. 지름
17.5cm. 중국의 전한(前漢)시
대에 만들어진 것으로 수입품
이다. 이런 거울이 3호분과 6
호분에서도 나왔다.

겹쳐서 분류를 한 예가 적지 않다.[7]

마지막 두 그룹에 공통적으로 분류된 것 중에 특히 우리의 눈길을 끄는 것은 6호분에서 나온 금관이다.[4-12] 금으로 된 띠에 다섯 개의 나무 모양을 도안화하여 붙인 이 금관은 우리나라 삼국시대 고분에서 출토된 금관과 흡사하여 우리 학자들에게도 주목의 대상이 되고 있다. 소련 연구자들은 박트리아의 이런 형식 금관이 한국의 고분 출토품에도 영향을 미쳤을 것으로 추정한다.

이 밖에 중국과 이탈리아 등지에서 수입된 물품이 몇 점 있다. 이 중에는 중국에서 한대에 만들어진 은제 거울도 석 점이나 포함되어 있다.[4-13] 세 개의 무덤에 중국식 거울을 한 점씩 넣은 것이 매우 흥미롭다. 서양 고전풍의 거울도 석 점이나 나왔다. 거울은 죽은 사람의 부장품으로 벽사의 의미가 있었다는 견해가 있다. 귀신이 거울을 보고 달아나도록 했다는 말이다. 그러나 이 경우도 그런 의미가 있었는지는 알 수 없다. 남성이 묻힌 4호분에서 거울이 나오지 않은 것으로 보아, 어쩌면 이러한 거울은 여인들의 사치스러운 일상 용품이었는지도 모른다.

틸라 테페의 황금 유물은 발견 당시, 많은 사람의—미술이나 역사에 별로 관심이 없던 사람들까지—관심을 사로잡았다. 그런데 사리아니디는 스스로 발굴한 이 유물들이 예술적인 면에서는 전반적으로 그렇게 수준이 뛰어나지 않음을 지적한다. 물론 이 중에는 대단히 훌륭하거나 다른 곳에서 볼 수 없는 특이한 유물들이 있지만, 페르시아나 박트리아의 다른 유물, 스키타이의 다른 유물과 비교해 볼 때 그렇다는 뜻인 듯하다. 그러면서 사리아니디는 아마 쿠샨족의 취향이 아직 그렇게 높은 수준이 아니었기 때문에 그럴 수밖에 없지 않았던가 해석한다. 그의 말에는 심미적으로 친(親)헬레니즘적인 뉘앙스가 배어 있지만, 엄밀하게 판단하면 그럴지도 모른다. 그럼에도 이 유물들이 사람들을 특별히 사로잡은 것은 그 예술적 수준 때문이라든가 이 유물이 만들어진 역사적 맥락

때문이라기보다는, 이 유물들이 순도 높은 황금으로 되어 있다는 점 때문이었을 것이다.

황금은 인류 역사상 매우 일찍부터 인간이 가장 사랑해 온 물질이다. 그것은 귀중한 가치의 대명사이자 누구나 바라는 부의 상징으로 우리의 무의식 속에 깊이 각인되어 있다. 그런 황금 유물이 수만 점이나 쏟아져 나왔다는 소식을 듣고 미묘한 흥분을 느끼지 않은 사람은 별로 없을 것이다. 그 때문에 틸라 테페의 황금 유물 발견은 이례적으로 세계 각지 언론에 보도될 정도로 센세이션을 일으켰다. 〈왕이 되려 한 사람〉이 몇 년만 더 늦게 만들어졌더라도 영화 속의 드라보트는 다른 종류의 왕관을 쓰고 더 많은 황금 장신구를 걸치고 있었을지 모른다. 아무튼 이런 황금 유물에 가려 그에 못지않게, 어쩌면 그 이상으로 중요했을지도 모를 배화 사당은 아주 특별한 관심을 갖는 사람이 아니라면 학자들의 기억에마저 남아 있지 않게 되었다.

틸라 테페가 '황금 언덕'이라는 의미인 것으로 보아 이 일대에서는 일찍이 더 많은 황금 유물이 출토되었을 가능성이 높다. 그러나 그런 것이 있었다 해도 그 행방은 전혀 알 수 없다. 틸라 테페에서 아깝게 놓친 다른 유물들의 행방도 묘연하다. 틸라 테페에서 발굴된 유물 전체의 소재에 대해서도 설왕설래가 있다. 발굴 직후 소련이 이 유물들을 모두 소련으로 반출했다는 소문이 있었다. 하지만 이 소문은 전혀 사실과 다르다. 카불박물관에 보관되었던 이 유물들을 1989년 소련군이 철수할 때 안전을 걱정한 정부가 중앙은행의 지하금고로 옮겼던 것이 와전된 것이다. 1992년 카불에 무자헤딘 정권이 들어섰을 때 이 유물들이 잠시 공개되었지만, 그 다음에는 이 유물을 보았다는 사람이 아무도 없다. 일설에는 탈레반이 어디론가 옮겼다고도 하고, 녹여서 처분했다고도 한다. 온갖 설이 난무할 뿐 그 실제 행방은 수수께끼에 싸여 있다. 영원히 볼 수 없는 어느 곳으로 사라진 것이 아니기만을 바랄 뿐이다.

5 _ 제국의 제단

수르흐 코탈

유목민의 제국

기원전 139년 한나라의 장건(張騫)은 100명의 수행인과 함께 장안을 떠났다.[1] 그는 무제(武帝)의 명을 받고 서쪽의 월지(月氏)로 향해 가는 길이었다. 오랫동안 흉노(匈奴)의 위협에 시달리던 한나라의 무제는 흉노에 대해 원한을 갖고 있는 월지와 연합하여 흉노를 협공할 계획을 세웠다. 원래 중국 서쪽의 돈황(敦煌)과 기련(祁連) 사이에 살던 유목민족인 월지는 흉노에게 패해 왕의 두골이 흉노 왕의 술잔이 되는 수모를 당하고, 그 서북쪽의 일리(伊犁)에 쫓겨가 살고 있었다. 무제는 월지까지 먼 길을 가서 협상할 사람을 구했는데, 여기에 자원한 것이 장건이었다. 한나라에서 월지까지 가려면 반드시 흉노의 땅을 통과할 수밖에 없었다. 장건은 그곳을 지나다가 흉노에게 잡히고 만다. 그래서 그곳에서 10년간 살며 흉노 여인과 결혼하고 아이도 낳았다. 웬만한 사람은 그냥 그렇게 살고 말았을지도 모르겠으나, 그는 자신의 임무를 잊지 않았다. 탈출에 성공한 장건은 마침내 대완(大宛, 페르가나)에 이르러 강거(康居, 소그디아나)를 거쳐 기원전 129년 월지에 도달할 수 있었다. 그가 흉노 땅에 머무는 동안, 월지는 일리에서 다시 오손(烏孫)이라는 유목민족에게 쫓

겨 남서쪽으로 내려가 있었다. 장건이 찾아갔을 때는 옥수스 북쪽에 도읍을 두고 옥수스 남쪽의 대하(大夏)까지 지배하면서 번영을 누리고 있었다. 대하는 박트리아를 가리키는데, 월지가 들어오면서 그리스인들이 박트리아 왕국을 잃게 된 것으로 보인다. 그래서 보통 박트리아에 있던 그리스인 왕국이 멸망한 것을 장건이 흉노에 도착하기 얼마 전인 기원전 135~130년경의 일로 본다. 아이 하눔이 불탄 것도 이때쯤이었을 것이다.

　장건을 만난 월지의 왕은 전에 흉노에게 죽임을 당한 왕의 아들이었다. 그러나 그는 한 무제의 제안에 별로 관심을 보이지 않았다. 그들이 살고 있는 땅은 비옥하여 생활이 풍요롭고 안락했으며, 멀리 있는 흉노는 더 이상 그들에게 적이 아니었다. 장건은 실망했지만 1년 동안 이곳에 머물며 박트리아를 둘러보고 귀로에 올랐다. 그는 돌아오는 길에도 흉노에게 잡혀 그곳에서 1년을 살다가, 흉노인 부인을 데리고 빠져나와 중국으로 돌아왔다. 그와 같이 갔던 100명 가운데 살아 돌아온 사람은 단 한 명밖에 없었다. 장건의 원정은 알렉산드로스의 동방 원정과 마찬가지로 목적한 성과는 못 올렸으나 역시 후대 역사의 전개에 큰 영향을 미쳤다. 그가 우여곡절의 길고 힘든 여정을 겪으면서 수집한 서쪽 여러 나라에 대한 정보는 중국의 서역 진출의 길을 열었으며, 그 자신도 이후 한나라가 서역을 경영하는 데 큰 활약을 했다. 장건을 비롯한 중국인들이 기록한 중앙아시아와 아프가니스탄에 대한 정보는 오늘날 역사가에게도 당시 이 지역의 상황을 아는 데 무엇보다 귀중한 자료가 되고 있다.

　중국의 사서에 따르면, 옥수스 근방까지 내려와 정착한 월지는 대월지(大月氏)라고 불렸는데, 박트리아에는 다섯 개의 부족이 있었다고 한다. 이 중 귀상(貴霜)이라는 부족이 서력기원 초에 구취각(丘就卻)이라는 족장 아래 흥기하여 나머지 부족을 제압하고 왕조를 세웠다. 귀상은 인도말로 '쿠샨'이라 하고, 구취각은 '쿠줄라 카드피세스'라고 한다.

쿠줄라는 이어서 고부(高附, 카불)와 복달(濮達, 아프가니스탄 중부), 계빈(罽賓, 페샤와르 분지 혹은 스와트 남부)을 손에 넣었다. 그가 80여 세에 죽자, 아들인 염고진(閻膏珍)이 왕위에 올라 인도로 진출해서 북인도까지 영토를 넓혔다.[2] 염고진은 비마 카드피세스라고 알려져 왔으나, 최근 아프가니스탄의 라바탁에서 발견된 명문에는 쿠줄라의 아들이 비마 탁토, 손자가 비마 카드피세스라고 되어 있다.[3] 어쨌든 염고진 때부터 쿠샨은 이 일대에서 강성한 세력으로 등장했다. 이것이 기원후 1세기의 일이다. 틸라 테페에 무덤을 썼던 쿠샨 귀족은 이 무렵 박트리아에 남아 있던 일파로 보인다.

쿠샨은 2세기에 들어서서 카니슈카 때 전성기를 맞는다. 카니슈카와 그 이전 왕들의 관계에는 확실하지 않은 점이 있다. 그러나 라바탁의 명문에서는 '쿠줄라의 증손자, 비마 카드피세스의 아들'이라고 되어 있어, 최소한 그가 그렇게 자처했음을 알 수 있다. 카니슈카 때 쿠샨은 중앙아시아와 북인도를 포괄하는 대제국으로 발전했다. 영토가 서쪽으로는 후라산(아프가니스탄과 이란의 접경 지역), 동쪽으로는 비하르(갠지스 강 중류), 남쪽으로는 콘칸(인도의 봄베이 근방), 북쪽으로는 호탄(중국 타림 분지의 남쪽)에 이를 정도였다. 이 대제국의 이름에 걸맞은 거대한 사당이 아프가니스탄 북부에 있었다. 바로 수르흐 코탈의 대제단이다.

제국의 성소

1951년 9월 프랑스 아프간고고학조사단의 단장인 다니엘 슐룸베르제르는 한 아프간 친구에게서 편지를 받았다. 그는 사르와르 나셰르 한이라는 사람으로, 아프가니스탄 북부의 쿤두즈에 큰 공장을 가진 면화 회사 사장이었다. 사르와르는 당시 아프가니스탄에서 오래된 문화재에 관심을 지닌 극소수의 사람 가운데 한 명이었다. 그는 쿤두즈에 자신의

수집품으로 작은 박물관을 열기도 했다. 슐룸베르제르가 사르와르의 편지를 펼치려는데 그 사이에서 사진이 몇 장 떨어졌다. 뭔가 주워서 보니 그리스 문자가 선명하게 새겨진 돌이 사진에 찍혀 있었다. 순간 슐룸베르제르는 흥분하지 않을 수 없었다. 그때까지 아프가니스탄에서는 보지 못한 그리스 문자로 된 명문이었기 때문이다. 오래된 명문에 관심이 많던 사르와르가 그리스 문자가 새겨진 명문을 발견하고 슐룸베르제르에게 그 사실을 알린 것이었다. 슐룸베르제르는 그 해 12월에 명문이 발견된 현장으로 나갔다.

카불에서 북쪽으로 간선도로를 타고 힌두쿠시를 넘으면 풀 이 후므리에 닿는다. 이곳에서 길은 두 갈래로 나뉜다. 왼쪽으로 올라가면 사망간을 거쳐 마자르 이 샤리프에 이르고, 오른쪽으로 올라가면 바글란을 거쳐 쿤두즈에 닿는다. 명문이 발견된 곳은 풀 이 후므리에서 마자르 이 샤리프 쪽으로 18km쯤 떨어진 지점, 길에서 빤히 바라보이는 나지막한 언덕이었다. 그곳에는 벽돌 건물의 흔적이 있었다. 언덕을 올라가 둘러보니 널찍하게 성벽이 둘러쳐져 있고, 그 안쪽에 다시 방형으로 늘어선 담의 흔적이 있었다. 그 담 안쪽은 평평해서 무엇인가가 있던 뜰 같았다. 사람이 자주 왕래하는 길가에 위치한 이런 유적이 그때까지 알려지지 않았다는 것은 놀라웠다. 그러나 오랜 세월이 지나면서 흙으로 덮여, 자세히 보지 않으면 그냥 평범한 언덕으로밖에는 보이지 않았던 것이다.

유적은 범위가 넓고 보통 불교사원과는 달라 보였다. 무엇인지는 아직 알 수 없었지만, 규모로 보아 역사적으로 매우 중요한 유적이라는 느낌을 받을 수 있었다. 일단 조사를 시작하면 여러 해가 걸릴 것 같아서 신중히 결정해야 할 문제였으나, 결정은 그 자리에서 내려졌다. 추위가 풀리면 바로 발굴을 시작하기로 한 것이다. 이에 따라 이듬해 4월부터 발굴 작업이 시작되었다. 과연 슐룸베르제르의 직감은 틀리지 않았다. 이때부터 1963년까지 10여 년 동안 계속된 수르흐 코탈의 발굴 작업은

1960~70년대의 아이 하눔 발굴에 버금가는 1950년대 프랑스조사단의 중심 사업이 되었다. 그 결과는 그에 걸맞게 경이적이었다.[4]

현지 주민에게 이 유적의 이름을 물으니 '카피르 칼라(이교도의 성)'라고 했다. 이 말은 서아시아에서 무슬림들이 비이슬람 시대의 유적을 가리켜 흔히 쓰는 일반적인 명칭이고 아프가니스탄에만도 수많은 카피르 칼라가 있기 때문에 이곳의 고유한 이름이 될 수는 없었다. 다른 이름을 물으니 '수르흐 코탈'이라 한다고도 했다. '붉은 고개'라는 뜻인데, 이 유적 옆을 지나가는 산길의 이름이었다. 그래서 '수르흐 코탈의 카피르 칼라'라고 했다가 나중에는 그냥 '수르흐 코탈'이라고 부르게 되었다.

그런데 1953년에 발굴된 명문에 'ΒΑΓΟΛΑΓΓΟ'(BAGOLAG-GO)라는 말이 있었다. 영국의 언어학자인 월터 브루노 헤닝은 이 말이 고대 이란어에서 '사당'이나 '제단', '성소'를 뜻하는 'baga-dānaka'라는 말에서 유래한 것으로, 원래 수르흐 코탈의 사당을 지칭하던 이름이라는 견해를 제시했다.[5] 이 이름이 이 일대를 가리키는 지명이 되어 지금도 여기서 그리 멀지 않은 곳에 바글란(Baghlan)이라는 이름으로 남아 있다는 것이다. 7세기에 이 지역을 방문했던 중국의 구법승 현장의 기록에도 박가랑국(縛伽浪國)이라는 지명이 나온다. 헤닝의 설은 대부분의 학자에게 받아들여졌다. 그의 견해대로 이곳이 원래 '바골라고(바골랑고)'라고 불렸던 것은 틀림없어 보인다. 하지만 이 장엄한 건조물에 어울리지 않는 수르흐 코탈이라는 이름이 쓰인 지 이미 여러 해였기 때문에 그 이름이 그대로 굳어져 버렸다.

발굴 결과 수르흐 코탈은 나지막한 언덕을 이용해 축조한 거대한 사당임이 드러났다.[5-1] 남북이 600m, 동서가 300m인 언덕의 널찍한 정상부에 사당의 외곽을 둘러쌌던 성벽의 일부가 남아 있다. 그 가운데에 사당의 중심구역이 있다. 남북이 약 90m, 동서가 약 80m 크기인 방형

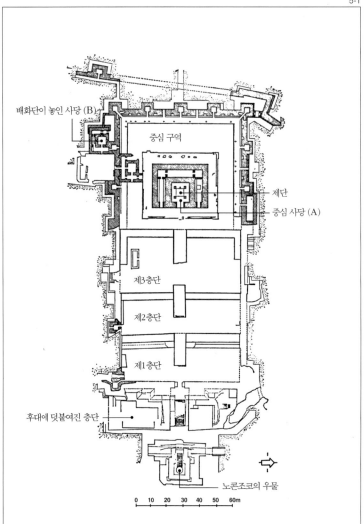

배화단이 놓인 사당 (B)

중심 구역

제단

중심 사당 (A)

제3층단

제2층단

제1층단

후대에 덧붙여진 층단

노콘조코의 우물

0 10 20 30 40 50 60m

수르흐 코탈 평면도.
이곳은 쿠산의 제왕 카니슈카
에게 바쳐진 대 제단이다. 네
개의 단으로 이어진 층계를 따
라 55m 높이에 있는 중심 구
역으로 오르도록 설계되었다.

이다. 사당은 동쪽을 향하고 있고, 그 좌우와 뒤의 3면이 벽으로 둘러싸
여 있다. 이 벽은 밖에서 보면 마치 요새 같지만, 안쪽에는 크고 작은 두
종류의 감실(龕室)이 나 있고 그 앞쪽에 기둥이 늘어서 회랑을 이루고
있었다. 벽의 감실에는 점토로 만든 상(像)들이 안치되어 있었으나 대부

중심 사당의 내부.
뒤쪽에서 본 모습.
가운데에 정방형의 제단이 있
고, 네 모퉁이에 원형의 기둥이
세워져 있었다. 제단의 뒤쪽에
는 제단으로 올라갈 수 있도록
계단이 나 있다.

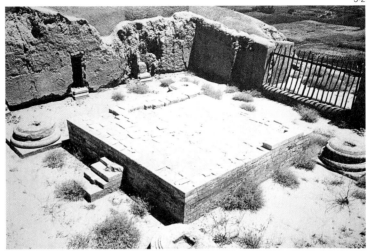

5-3

중심 사당의 복원도.
슐룸베르제르의 보고서에 실
린 안이다.

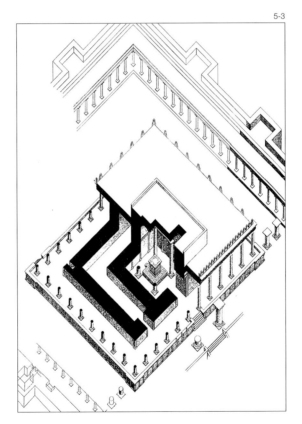

분 없어졌고, 기둥도 주춧돌만 남아 있다. 중심 구역의 사당은 1.5m 높이의 기단 위에 올려지고, 그 둘레에 기둥이 늘어서 있었다.[5-2, 3] 그 안에 두 겹의 두꺼운 벽으로 구성된 사당이 세워져 있다. 이 두 겹의 벽은 두께가 7m나 되고 현재 남아 있는 부분의 높이가 3~4m인 것으로 보아, 원래 상당히 높았음을 알 수 있다. 이런 건물은 일부분에만 돌이 쓰였고 나머지는 대부분 흙벽돌로 지어졌다. 이 점에서 이란의 영향을 강하게 반영하고 있다.

중심 사당의 내부에는 돌로 축조된 정방형의 단이 놓여 있다. 한 변이 4.7m이고, 높이는 90cm 가량인데 원래는 이보다 높았던 듯하다. 방형 단의 뒤쪽에는 단에 올라갈 수 있도록 층계가 나 있다. 또 네 귀퉁이에는 원형의 기둥이 하나씩 세워져 있었다. 이 사당의 중심인 방형 단은 무슨 용도로 쓰였을까? 슐룸베르제르는 이것이 배화(拜火) 의식에 쓰인 제단이 아닌가 추측했다. 페르시아에서 비롯된 조로아스터교의 영향 아래 이 단에는 불을 섬기는 의식에 쓰인 화로가 놓였을 것으로 본 것이다. 하지만 이것이 과연 배화단인가 하는 데 대해서는 그 뒤 많은 이견이 제시되었다. 이 이야기는 뒤로 미루기로 한다.

폐허로 남아 있는 건물을 통해서도 중심 사당과 그것을 둘러싸는 시설이 한때 과시했던 위용을 쉽게 짐작할 수 있다. 그러면 사당의 앞쪽은 어떻게 설계되었을까? 슐룸베르제르는 앞쪽의 산등성이가 너무 가팔라서 입구가 정면으로 나 있으리라고는 생각하지 못했다. 그러나 아래쪽으로 발굴을 진행해 보니 그의 예측이 틀렸다는 것이 드러났다. 사당의 정면에서 언덕 아래쪽으로 커다란 세 개의 단이 차례로 축조되고, 그 단들은 긴 층계로 연결되어 있었던 것이다.[5-4, 5] 언덕 아래에서 사당까지 55m의 높이로 이어진 이 장엄한 층계는 참배자를 압도한다. 슐룸베르제르는 발굴을 진행하면서 이 유적이 쿠샨 제국의 카니슈카와 관련 있을 것으로 추정했는데, 과연 제국의 성소(聖所)다운 웅자(雄姿)였다.

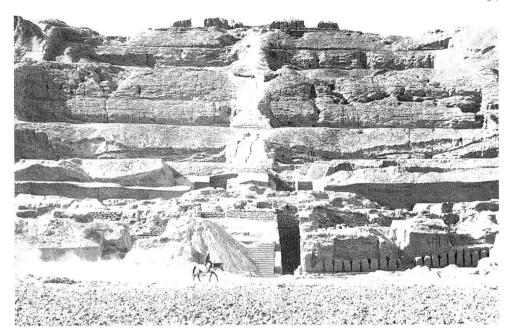

정면에서 바라본 웅장한 모습.
불행히도 지금은 층계의 각 단
은 다 없어지고 흔적만이 남아
있을 뿐이다.

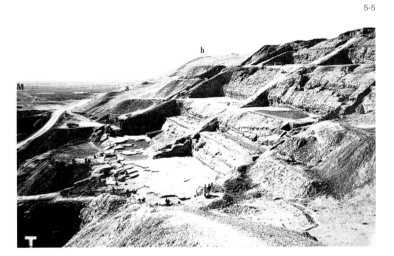

측면에서 내려다본 모습.

제국의 제단 | 수르흐 코탈

가장 마지막 단의 앞에 이 사당의 입구가 있었을 것이나 그것은 사라져 버렸다. 그 대신 이 세 개의 단 아래에 후대에 만든 또 하나의 단이 설치되어 있었다. 그 아래쪽에는 수로가 지나고, 가운데에 커다란 우물이 파여 있었다.[5-6] 이 문제에 대한 해답은 바로 위쪽의 단 앞에서 출토된 판석에 새겨진 '장문의 명문'에서 찾을 수 있었다.

가장 아랫단에 있는 우물. 카니슈카가 죽은 지 8년 뒤 후 비슈카 시대에 조성된 것이다. 그 경위는 '장문의 명문'에 언급되어 있다.

장문의 명문

수르흐 코탈에서는 모두 10건의 명문이 발견되었다. 이 중에는 사르와르가 슐룸베르제르에게 처음 알렸던 명문과 헨닝이 '바골라고'라는 수르흐 코탈의 원래 이름을 읽었던 명문도 포함되어 있다. 사르와르가 발견한 명문은 너무 단편적이어서 무슨 뜻인지 파악하기가 불가능하다. '바골라고'라는 말이 나오는 명문은 세 줄로 되어 있는데, 아랫줄에 "팔라메데스에 의해……(ΠΑΛΑΜΗΔΟΥ)"라는 표현이 나온다. 짧은 글이지만 문맥으로 보아 팔라메데스는 이 건축물을 설계하거나 시공한 사람으로 추정된다. 팔라메데스는 분명히 그리스계 이름인데, 이 이름이 확연히 이란풍인 건축과 관련된 점이 흥미롭다.

발굴 첫 해에 발견된 이 짧은 명문은 또 이 수르흐 코탈의 명문들이 모두 그리스 문자로 씌어 있지만, 그 언어는 그리스어가 아닌 이란어 계통임을 처음으로 알려주었다. 잘 알다시피 그리스 문자는 우리가 일반적으로 쓰는 알파벳인 로마 문자처럼 표음문자이기 때문에 어느 언어든지 대략 표기하는 것이 가능하다. 수르흐 코탈의 경우는 이란어 계통의 언어를 당시 페르시아에서 쓰던 아람 문자나 파르티아 문자가 아닌 그리스 문자로 표기한 것이다. 수르흐 코탈이 쿠샨 제국의 유적으로 추정되었으므로 이것은 그리 놀라운 일이 아니었을지 모른다. 이미 카니슈카 이후 쿠샨의 화폐를 통해 그런 사례가 알려져 있었기 때문이다. 카니슈카의

장문의 명문.
박트리아어로 된 내용을 그리스 문자로 썼다. 이 명문을 통해 쿠샨 시대에 쓰인 박트리아어의 존재가 확실히 알려지게 되었다.

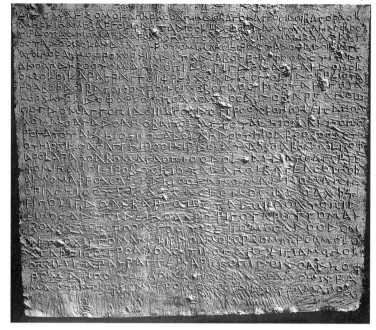

화폐에는 '왕중왕(王中王)' (물론 '제왕' 이라는 뜻이다)을 뜻하기 위해 그 전까지 쓰던 'basiles basileon' 이라는 그리스어 표현 대신에 'shao-nano shao' 라는 이란어계 표현이 등장한다. basiles나 shao는 다 '왕' 이라는 뜻이다. 그러나 수르흐 코탈에서 발견된 '장문의 명문' 은 화폐에 새겨진 단편적인 어구들보다 언어학적으로 훨씬 의미가 있었다.[5-7] 이 명문에 쓰인 언어는 좀더 정확히 이야기하면 중기 이란어(기원전 3세기~기원후 9세기)의 한 갈래로 박트리아 지방에서 쓰던 말이다. 그래서 이 말은 '박트리아어' 라고 명명되었다. 북쪽에서 내려온 쿠샨족은 박트리아에 정착하면서 이 지역의 말을 썼고, 카니슈카에 이르러 그리스어 대신 박트리아어를 그리스 문자로 표기했던 것으로 보인다. 수르흐 코탈에서 발견된 '장문의 명문' 은 이 뒤 박트리아어에 대한 연구를 촉발시켜, 많은 연구자가 여기에 삶과 열정을 바치게 되었다.[6]

문제의 명문이 새겨진 판석은 1957년 5월 위에서부터 세 번째 단의 계단 북쪽에서 나왔다. 세 번째 단은 원래 사당의 정문을 마주보는 곳이기 때문에, 이 명문은 사당으로 올라가는 사람에게 사당의 연혁을 알려주는 역할을 했음을 알 수 있다. 높이가 1.1m, 너비가 1.3m 안팎인 이 판석에는 25줄에 걸쳐 빽빽하게 그리스 문자가 씌어 있다. 단어를 전혀 떼어 쓰지 않았기 때문에 그것을 일일이 떼어 읽으면서 통사적으로 의미를 파악하는 것이 이 명문을 해독하는 데 가장 큰 어려움이었다. 완벽하게 해독하기까지는 앞으로도 더 많은 시간과 인내와 상상력과 행운과 새로운 자료가 필요할 듯하다. 그러나 몇몇 학자의 뛰어난 언어학적 재능과 초인적인 인내로 대충의 뜻은 통하게 되었다.

이제까지 알려진 바를 토대로 이 명문의 뜻을 살펴보면, 다음과 같은 말로 시작한다.

> 이 아크로폴리스(ΜΑΛΙΖΟ, malizo)는 신(ΒΑΓΟ, bago)이자 왕(ÞΑΟ, shao)인 카니슈카의 이름을 딴 '승리자─카니슈카 성소(ΚΑΝΗÞ ΚΟ ΟΑΝΙΝΔΟ ΒΑΓΟΛΑΓΓΟ, Kaneshko Oanindo bagolaggo)'이다.

이어서 이 사당이 완성된 뒤 얼마 안 있어 물이 말라 이곳이 버려지게 되었다고 한다. 그때 충성스러운 고관인 노콘조코가 정성된 마음으로 이곳에 오니 왕력(王曆) 31년이었다. 그는 아크로폴리스를 수리하고 우물을 파서 아크로폴리스에 물이 떨어지지 않도록 했다. 마지막에는 미흐라만과 부르즈미흐르푸르가 이 명문을 쓴다는 말로 맺고 있다.

이 명문을 통해 이 사당이 카니슈카 때 처음 세워진 것은 분명해졌다. 또 그 뒤에 버려졌던 사당을 노콘조코라는 사람이 수리하고 우물을 팠다는 구절을 통해, 맨 아래쪽의 단과 수로, 우물은 모두 이 사람이 만든 것임을 알 수 있다. 그 해가 왕력 31년이라고 하는데, 이것은 카니슈

중심구역의 좌측면에 세워진
사당의 배화단.
단 위에서 불에 탄 재가 발견되
어 배화단임이 분명하다. 남아
있는 한 쪽 면에는 독수리 두
마리가 새겨져 있었다.

수르흐 코탈과 마주보는 평원
에 자리잡은 불교사원에 남아
있던 거대한 불상의 발.
사람의 발과 비교해 보면 그 크
기를 짐작할 수 있다. 진흙으로
만들어졌으며, 지금은 사라진
지 오래이다.

카가 즉위한 해를 기점으로 햇수를 헤아린 것이라는 데 의문이 없다. 카
니슈카 때부터 근 100년 동안은 대부분 카니슈카 기원으로 해를 셌다.
그런데 카니슈카는 그가 세운 기원 23년쯤 죽었고, 31년은 후비슈카라
는 왕이 통치하고 있던 시기이다. 이 사당이 카니슈카 때 언제 처음 만들
어졌는지는 정확히 알 수 없지만, 잠시 버려졌다가 후비슈카 때인 카니

슈카 기원 31년에 재건된 것은 확실하다. 이 연도가 우리가 보편적으로 쓰는 서력기원으로 몇 년에 해당하는지 환산하기는 쉽지 않다. 카니슈카가 서기 몇 년에 즉위했는가 하는 것은 인도 고대사에서 커다란 논쟁거리이자 아직도 풀리지 않은 수수께끼이기 때문이다. 근래 많은 학자들의 심증은 서기 100년부터 130년 사이의 어느 때로 모아지는 듯하다. 그렇다면 대략 서기 2세기 전반~중반쯤의 일로 볼 수 있다.

이 사당은 노콘조코가 재건한 뒤 카니슈카 기원 100년경에 다시 버려지게 되었다. 그 뒤에는 원래 사당의 중심구역 남쪽 벽의 안과 밖에 잇대어 작은 사당이 하나씩 세워졌다. 이 중 바깥쪽에 세워진 작은 사당(B)은 가운데에 단이 있고 그 위에 불에 탄 재가 남아 있어서 배화 의식에 썼던 사당임이 분명하다.[5-8] 이 무렵에는 수르흐 코탈 언덕 정면으로 1.5km쯤 떨어진 평원에 작은 불교 사당이 세워지기도 했다.[5-9] 이로부터 몇 십 년 뒤에 수르흐 코탈에는 커다란 불이 났다. 그 뒤에도 중심 사당이 잠시 다시 사용되기도 했지만, 원래의 기능과는 무관했던 것으로 보인다.

제왕과 불의 숭배

그러면 다시 '승리자-카니슈카 성소'가 어떤 용도로 쓰였는가 하는 문제로 돌아온다. 니콘조코의 명문이 발견된 뒤 이곳이 단순히 배화교의 사당이라고 이야기하기는 어려워졌다. 이 명문에는 불의 숭배와 관련된 언급이 전혀 없고, 그 대신 쿠샨의 제왕인 카니슈카의 존재가 크게 부각되어 있기 때문이다. 그는 신이자 승리자로 칭송되고 있다. 이 성소가 쿠샨 제국의 강력한 위세와 카니슈카의 신적 권위를 과시하는 데 목적이 있었음은 명백하다. 그 점은 이 성소의 장엄한 건축구조에도 그대로 반영되어 있다. 그러면 중심 사당의 단에는 무엇이 올려져 있었을까?

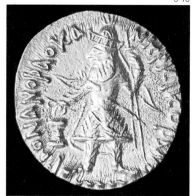

화폐에 새겨진 카니슈카의 상.
어깨에서 불길이 솟아오르는
모습이다.
제왕의 표현에 불의 속성이 반
영되었음을 알 수 있다.

상이 올려져 있었는가? 화로가 아니라 상이 올려져 있었다는 흔적은 전혀 발견되지 않았다. 단의 용도는 여전히 수수께끼이다.

슐룸베르제르는 제왕 숭배와 불의 숭배가 결합되어 이루어졌을 수도 있다는 점을 지적했다. 이것도 불가능한 것은 아니다. 흥미롭게도 쿠샨의 제왕 숭배는 불과 밀접한 관련을 지니고 있었다. 현장의 『대당서역기』에는 다음과 같은 전설이 전한다.[7] 간다라국에는 덕이 높은 아라한(阿羅漢)*이 살았는데, 설산(雪山)의 못에 사는 용왕에게 늘 음식 공양을 받고 법을 설해 주었다. 이 아라한을 모시는 사미승**은 용왕이 아라한에게는 하늘나라의 음식을 바치고 자기에게는 인간 세계의 음식을 주는 데 분개하여, 용왕을 죽이고 스스로 용왕이 되었다. 원한을 품은 새 용왕은 폭풍을 일으켜 나무를 뽑고 절을 부수기 일쑤였다. 이 사정을 듣고 카니슈카 왕이 용왕을 물리치기 위해 군대를 이끌고 그곳으로 나아가니, 용왕은 벼락 같은 소리를 내며 바람을 일으켜 나무를 뽑고 바위를 비같이 내리고 안개로 사방을 어둡게 했다. 카니슈카는 자신의 전생에 쌓은 복덕의 힘을 모두 발휘할 수 있기를 기도했다. 그러자 그의 어깨에서 연기가 나며 커다란 불길이 솟아오르고, 용이 일으킨 바람이 잠잠해지며 안개도 모두 걷혔다. 용왕은 왕의 위광(威光)에 눌려 귀순하며 용서를 빌었다. 이 이야기가 단순히 불교에만 국한된 전설이 아님은 쿠샨 왕의 화폐에 새겨진 왕의 어깨에서 흔히 불길이 솟아오르고 있는 것에서 알 수 있다.[5-10] 쿠샨 왕의 신비로운 권위와 힘이 몸에서 발하는 화염과 빛으로 표현된 것이다. 이것이 불교적으로 윤색되어 『대당서역기』의 이야기 같은 것이 나왔을 것이다. 이러한 맥락에서 볼 때 카니슈카를 불로 표상하여 숭배하는 것도 충분히 있을 수 있는 일이었다. 이렇게 불을 통한 제왕 숭배가 있었다면, 그것이 조로아스터교와는 어떤

*　　도(道)가 높아 깨달음을 얻은 불교 승려.
**　　불도에 출가 입문하여 정식 승려가 되기 위해 수련 중인 수행자.

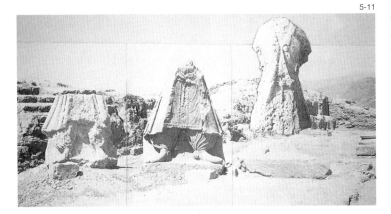

수르흐 코탈에서 출토된 세 구
의 쿠샨 왕 상.
석회석으로 되어 있다. 가운데
상이 카니슈카로 보인다.

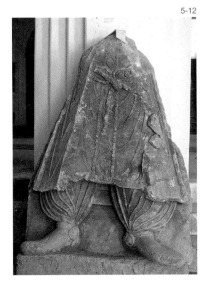

카불박물관에 옮겨져 입구를
장식한 카니슈카 상.
높이 1.33m.

연관을 지니고 있었을까? 어느 학자는 수르흐 코탈의 성소에 물이 필요
했던 것은 조로아스터교의 의식에 쓰기 위한 것일 수도 있다는 견해를
피력했다. 하지만 물은 그 밖의 여러 용도로도 쓰일 수 있는 것이기 때문
에 설득력이 그리 높다고는 할 수 없다.

　　수르흐 코탈에서는 몇 점의 상만이 발견되었다. 그 중에는 쿠샨의
왕 혹은 왕족의 상이라고 생각되는 3구의 석조상이 포함되어 있다. 5-11

이 상들은 원래 사당 중심구역의 동남쪽 회랑에 나란히 세워져 있던 것인데, 모두 파손이 매우 심하다. 가장 주목되는 것은 그 중 가운데에 서 있던 상이다. 이 상은 화폐에 나오는 카니슈카의 상이나 북인도 마투라의 마트에 있던 쿠샨 제왕 사당에 안치된 카니슈카 상*과 매우 흡사하여 카니슈카의 상으로 받아들여진다. 바지를 입고 그 위에 튜닉**을 걸친 복장은 중앙아시아에서 내려온 쿠샨의 전통 복장이다. 발의 자세나 튜닉의 앞부분에서 볼 수 있는 평면적인 조형은 이 상이 이란풍임을 알려준다. 다른 한 상은 복장이 비슷하나 훨씬 많이 깨져 있다. 또 다른 한 상은 약간 복장이 다른데, 보통 쿠샨 왕족의 상이라고 한다.

수르흐 코탈에서 출토된 유물들은 카불박물관으로 옮겨져 전시되었다.[5-12] 카니슈카 상과 쿠샨 왕족의 상은 박물관 입구 홀 좌우의 기둥 앞에 놓여졌다. 박물관에 들어설 때 가장 눈길을 끄는 자리이다. '장문의 명문'은 같은 홀의 왼쪽 벽을 장식했다. 오른쪽에는 측면 사당(B)의 배화단을 장식했던, 독수리가 새겨진 부조와 그 밖의 유물들이 놓여졌다. 박물관에 들어서는 관람객을 처음 맞는 이 유물들은 이곳의 자랑거리였다. 그러나 40년 뒤 이 유물들에 닥칠 운명은 아무도 알지 못했다.

* 이주형, 『간다라미술』, 도 40을 참조할 것.
** 허리 밑까지 내려오는 재킷.

6 _ 숨겨진 보물창고

베그람

바그람 혹은 베그람

카불에서 북쪽으로 올라가면 카불 분지가 길고 널찍하게 펼쳐진다. 이곳은 한때 관개 농업이 발달해서 들판에 제법 푸르름이 가득했다. 건조하지만 지내기는 그만하면 쾌적하다. 곳곳에 과수원이 있고 건조한 기후 때문에 과일도 매우 달다. 그러나 카불에서 북쪽으로 올라가는 길 주변은 많은 곳이 경작을 하지 않은 채 먼지 싸인 덤불에 덮여 버려져 있다. 길가의 집들도 대부분 황폐하게 부서져 있다. 이곳은 1990년대 후반 북쪽으로 밀고 올라가려는 탈레반과 카불을 탈환하려는 반(反)탈레반 북부동맹군 사이에 끊임없이 격전이 벌어졌던 곳이다. 길가에는 불타고 뒤집힌 탱크와 장갑차가 즐비하다. 어느 곳보다도 이곳에 지뢰가 많이 뿌려졌다고 한다. 전투를 하면서 넓게 불을 질러 태웠던 흔적도 아직 역력하다.

카불에서 북쪽으로 60km쯤 떨어진 곳에 차리카르가 있다. 이곳을 조금 지나 서쪽 골짜기로 빠져나가면 바미얀으로 향한다. 차리카르에 조금 못 미쳐 동쪽으로 나가면 근래 아프간 전쟁을 통해 잘 알려진 바그람 공군기지가 있다. 1976년에 소련이 닦은 비행장에는 3,000m에 달하는

활주로가 있어서 대형 군용 항공기가 이착륙할 수 있다. 아프가니스탄을 침공할 무렵 소련은 이 비행장을 통해 병력과 장비를 실어 왔고, 그 뒤에도 쉴새없이 소련 비행기와 헬리콥터가 이곳을 드나들었다. 아프간 내전의 막바지에는 탈레반과 북부동맹이 활주로를 놓고 피나는 사투를 벌였다. 이제는 이곳에 소련이 아닌 미국이 수천 명의 병력을 다국적군의 일원으로 주둔시켜 놓고 있다.

그러나 아프가니스탄의 문화유산에 익숙한 사람들에게는 바그람 공군기지보다 베그람이라는 이름이 더 친숙하다. 페르시아어에서 유래한 바그람이나 베그람은 같은 말이다. 처음에 유럽인들이 이곳을 'Begram(혹은 Beghram)'이라 표기하여 이것이 학계에서 지금도 보편적으로 쓰이고 있지만, 현지 발음으로는 '바그람'이라 한다. 유적을 가리키는 이름으로는 '베그람'이 굳어졌기 때문에 여기서는 관례대로 '베그람'이라 부르기로 하겠다.

1833년 여름, 카불에 머물던 영국인 아마추어 고고학자 찰스 매슨은 알렉산드로스가 이 지역에 세웠다는 알렉산드리아(Alexandria ad Caucasum)를 찾기 위해 북쪽의 힌두쿠시 기슭으로 향했다. 알렉산드로스는 카불 분지에 들어와 병사들을 휴식시킨 뒤 주둔지에 도시를 세우고, 판즈시르 골짜기로 들어가 하왁 패스를 통해 힌두쿠시를 넘었다고 한다. 매슨은 알렉산드리아의 위치에 대한 확증을 찾지는 못했지만, 뜻하지 않은 수확을 얻었다. 베그람이라는 마을에서 1,800여 개의 오래된 화폐를 구할 수 있었던 것이다. 이 화폐들은 박트리아의 그리스인 왕의 것부터 카니슈카를 비롯한 쿠샨 왕의 것, 늦게는 12세기 구르 왕조의 것까지 포함되어 있었다. 이 가운데 쿠샨 왕조의 화폐가 가장 많았다. 이 일대에서는 양을 치는 사람들이 매년 3만 개 이상의 오래된 화폐를 줍는다는 말이 있었다. 그 대부분은 카불이나 차리카르로 보내 녹여져 다른 물건을 만드는 데 쓰였다. 물론 양을 치는 사람들은 무게로 값을 받

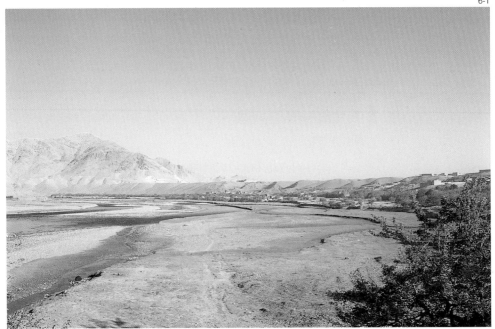

베그람.
오른쪽에 구 도성이 보이고, 왼쪽에 판즈시르 강이 흐른다. 토인비는 유라시아 대륙의 서반부를 지나는 길은 모두 베그람에서 만났다고 한다.

았다. 그 뒤 두 해 동안 매슨은 이곳에서 5,000여 개의 화폐를 더 수집했고, 주위 여러 곳에서 도시의 흔적을 발견했다. 어떤 곳은 땅을 파 보니 바로 건물의 잔해가 나왔다. 이곳에 적어도 그리스인 시대부터 오랫동안 도시가 번성했던 것은 분명했다.[1] 마침 '바그람(베그람)'이라는 말도 페르시아어로 '도시'라는 뜻이었다.

　베그람은 각각 동북쪽과 서북쪽에서 흘러내려오는 판즈시르 강과 고르반드 강이 만나는 지점에 위치하고 있다.[6-1, 2] 이곳에서 고르반드는 판즈시르로 합쳐지고, 판즈시르는 남동쪽으로 내려가 소라비에서 카불 강과 만난다. 베그람에서 도시가 번성했던 것은 토인비의 말대로 이곳이 여러 길이 만나는 교통의 요지에 위치하고 있다는 점과 무관하지 않다. 이곳은 카불 분지에서 북상하여 힌두쿠시를 넘고자 할 때 지나게 되는 그 관문에 자리잡고 있다. 또 잘랄라바드 분지로 내려갈 때는 카불을 거

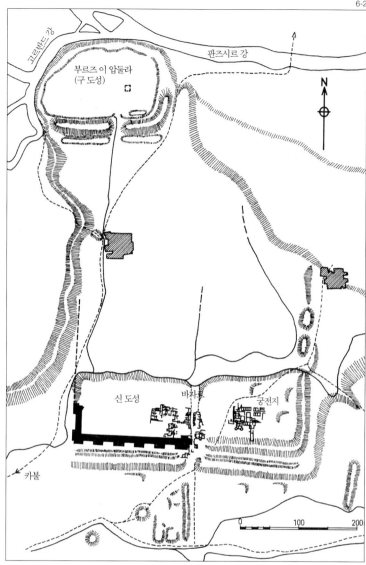

베그람 일대의 유적.

치지 않고 베그람에서 바로 소라비로 내려가는 길이 고대에는 더 흔히
이용되었다.

　이곳이 매슨이 찾던 '카우카수스의 알렉산드리아' 인지는 확실하지

않다. 그 알렉산드리아는 차리카르일 것으로 생각하는 학자들이 많다. 그 대신 베그람은 알렉산드로스가 세운 '카피사의 알렉산드리아'가 있던 곳이라 한다. 인도의 고대 문헌과 서양의 고전 문헌은 카피시(Kapiśī) 혹은 카피사(Kapisa, Capisa)라는 지명을 언급하고 있는데, 그 수도가 지금의 베그람이었다는 데에는 이견이 없다. 이곳은 쿠샨 제국의 카니슈카가 여름을 보내는 도성을 두었던 것으로 전한다.

밀폐된 방의 보물

프랑스인들도 1922년 아프가니스탄에 들어오면서 자연히 베그람에 특별한 관심을 가졌다. 그러나 여러 가지 사정으로 본격적인 조사는 1936년이 되어서야 시작되었다.[6-3] 이때 발굴 작업을 지휘한 것은 조제프 악켕이다. 그는 베그람의 발굴과 더불어 지금까지도 전설적인 영웅으로 기억되고 있는 인물이다. 원래 룩셈부르크 출신인 악켕은 1907년 21세 때 파리의 정치학교*를 졸업하고 에밀 기메의 비서가 되었다. 기메는 뒤에 프랑스의 국립동양미술박물관이 된 기메박물관을 세운 동양미술 수집가인데, 당시 그의 박물관은 아직 사설기관이었다. 기메 밑에서 일하면서 동양학에 관심을 갖게 된 악켕은 고등대학원**에 들어가 프랑스의 전설적인 동양학자인 실벵 레비와 폴 펠리오에게 배우고, 티베트의 불전도(佛傳圖, 붓다의 생애를 그린 그림)에 관해 박사학위 논문을 썼다. 1923년 기메박물관의 정식 학예관이 되었으며, 동시에 루브르학교의 교수직도 맡았다. 1924년과 1929년에도 잠시 아프가니스탄에 머물며 조사에 참여했던 그는 1934년 푸셰를 이어 프랑스 아프간고고학조사단의 단장으로 임명되었다.[2]

당시 베그람에는 두 개의 뚜렷한 도시 유구가 알려져 있었다. 하나는 북쪽으로 판즈시르 강에 면한 '부르즈 이 압둘라'이고, 다른 하나는

* École des Sciences Politiques.
** École des Hautes Études. 파리 소르본대학의 대학원 과정에 해당하는 상급학교.

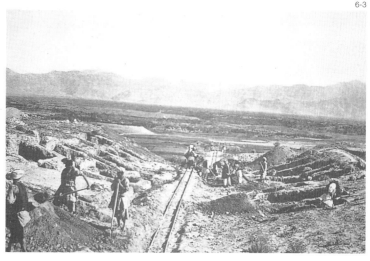

1930년대 후반에 프랑스인들이 베그람 신 도성의 바자르를 발굴하는 광경.

6-4

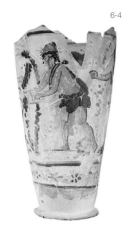

베그람 신 도성의 10호 방에서 출토된 유리기.
높이 14.5cm. 서양 고전신화와 관련된 것으로 보이는 인물이 채색으로 그려져 있다. 1세기 이집트의 알렉산드리아에서 만들어진 것으로 보인다.

6-5

베그람 신 도성의 10호 방에서 출토된 유리기.
높이 12.6cm. 커트글라스 기법으로 만들어졌다. 역시 이집트의 알렉산드리아에서 만들어진 것으로 보인다.

그보다 500m쯤 남쪽에 위치한 곳이었다.[6-2] 현장은 『대당서역기』에서 카피시 왕성의 서북쪽에 커다란 강이 흐르고 그 남안(南岸)에 구왕(舊王)의 가람이 있다고 했다. 이것을 근거로 푸셰는 북쪽의 성을 구(舊)도성이라 부르고, 남쪽의 성을 신(新)도성이라고 불렀다.[3]

악켕은 이곳에서 1936년부터 4년 동안 발굴을 진행했다.[4] 작업은 세 팀으로 나뉘어, 장 칼이 신도성의 중앙을 남북으로 길게 파고, 악켕의 부인인 리아 악켕이 신도성 동쪽의 중앙 부분을, 자크 뫼니에가 성 바깥의 북쪽에 위치한 나지막한 산인 '쿠흐 이 파흘라바'에 있는 불교사원지를 발굴했다. 칼이 작업한 구역에서는 커다란 길을 따라 늘어선 가옥과 상점의 유구가 발견되었다. 그런데 도중에 차르키르와 바미얀 사이에 위치한 폰두키스탄이라는 곳에서 불교사원지가 발견되어 칼은 발굴을 중단하고 그곳으로 가야 했다.

리아 악켕이 파던 부분은 여러 개의 큰 방으로 구성된 대저택이었다. 두꺼운 벽으로 잘 지어진 이 저택은 아마 궁전이 아닐까 생각되었다. 그 가운데 특히 큰 방(10호 방)이 있었는데, 1937년 이곳에서 베그람이

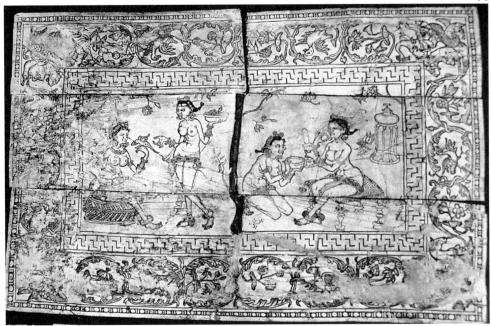

베그람 신 도성 10호 방에서
출토된 상아 판.
높이 29cm. 의자의 발판 같은
용도로 사용된 것으로 보인다.
상아라는 재료뿐 아니라 여인
들의 복장이나 표현기법에서
도 인도산임을 알 수 있다.

라는 이름을 역사상 길이 남긴 물건들이 나왔다. 이 방에는 유리기와 상
아 장식품이 가득 들어 있었다. 유리기는 전형적인 헬레니즘-로마풍이
었다. 어떤 것에는 채색으로 그림이 그려져 있었고, 어떤 것은 반복적인
무늬가 새겨진 커트글라스였다.[6-4, 5] 커트글라스는 유리기가 성형된 뒤
그 표면을 잘라내 무늬를 낸 것이다. 이 유리기들은 수입품이 분명하나,
언제 어디서 만든 것이냐에 대해서는 의견이 엇갈린다. 그러나 시리아에
서 육로를 거쳐 들어왔다기보다는 이집트의 알렉산드리아에서 만들어
해로로 전해졌을 것이라는 견해가 유력하다. 연대는 늦어도 기원후 1세
기 이전의 물건들이다.

　　상아 장식품은 물론 인도에서 만든 것이다.[6-6] 그 대부분은 상아를
얇은 판으로 만들어 그 표면에 부조를 새긴 것이다. 이러한 상아 판은 목
조 가구를 장식하는 데 쓰였던 것이다. 그 중 발판으로 사용되었던 상아

판에는 덩굴무늬로 외곽을 두르고 그 가운데에 화장하는 여인들을 새기고 있다. 얕은 선으로 새겼음에도 불구하고 깊이를 미묘하게 조절하여, 인도 특유의 육감적인 여인의 몸매가 입체적으로 살아나 있다. 이러한 인도의 상아제품은 기원전 1세기~기원후 2세기 사이에 만들어진 것이다.

1939년에 같은 구역에서 발견된 13호 방에도 비슷한 양상으로 많은 유물이 들어 있었다. 이 가운데 상아로 만든 여인상은 인도 민간신앙에서 섬겨진 약시 여신의 상인 듯하다.[6-7] 금속제 소상들도 있었는데, 주제나 양식으로 보아 확연한 헬레니즘풍이다. 그 중 한 예인 소상은 무엇인가에 앉아 오른손을 들고 그 방향을 응시하고 있는 남자를 묘사하고 있다.[6-8] 무엇을 하고 있는지는 알 수 없으나, 머리 모양과 수염으로 보아 스키타이 계통의 인물인 듯하다. 다른 한 입상은 머리에 올리브 잎이 둘러진 관을 쓰고 곤봉을 든 헤라클레스이다.[6-9] 수염이 덮인 얼굴 모습은 이집트에서 유래한 신인 세라피스*에 가깝다. 헤라클레스와 세라피스가 융합된 모습의 이 상도 이집트의 알렉산드리아에서 수입된 것으로 보인다.

이 방에서 발견된 물건 중에 특히 눈길을 끈 것은 50여 점에 달하는 석고 부조 원판(圓板)이었다. 지름이 10~20cm인 이들 원판에는 헬레니즘 계통의 각종 인물상과 서사 장면이 새겨져 있었다. 그 중 한 점은 디오뉘소스를 섬기는 여인인 마이나데스가 술에 취해 황홀경에 빠져 있는 모습이다.[6-10] 오른쪽으로 비튼 변화 있는 자세와 좁은 공간에 효과적으로 표현된 몸의 모습이 인상적이다. 다른 한 점은 에로스와 나비로 변한 프쉬케의 모습을 새기고 있다.[6-11] 이 원판들은 지중해세계의 금속제품을 석고로 떠서 그대로 모사한 것인데, 그 원본은 대체로 기원후 1세기에 이집트의 알렉산드리아에서 만든 것이다. 그러나 유리제품이나 상아제품, 금속제품과는 가치 면에서 비교가 되지 않는 이런 석고 복제품을 이곳에 특별히 보관해 놓은 이유는 무엇이었을까? 아마도 이런 원판은 지중해세계 밖에서 이러한 작품을 금속 등으로 복제할 때 참조하는

* 이집트의 신. 오시리스와 아피스의 합성신으로 헬레니즘 시대에도 숭앙됨. 헤라클레스와 결합되는 경우가 많았다.

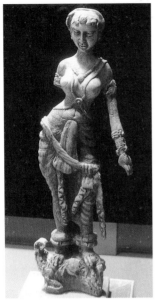

베그람 신 도성 13호 방에서 출토된 상아
제 여인상. 높이 45.6cm.

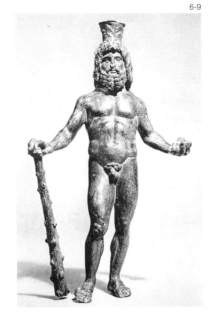

베그람 신 도성 13호 방에서
출토된 청동제 세라피스-헤라
클레스 상.
높이 24.1cm. 헤라클레스가
이집트에서 유래한 세라피스
신과 융합된 모습으로 표현되
었다.

베그람 신 도성 13호 방에서
출토된 석고 원판.
디오뉘소스를 따르는 여인 마
이나데스가 술에 취해 황홀경
에 빠져 있는 모습이다. 지름
17.5cm.

베그람 신 도성 13호 방에서
출토된 석고 원판.
나비로 변한 프쉬케를 안고 있
는 에로스를 나타낸 것으로 보
인다. 지름 16.7cm.

베그람 신 도성 13호 방에서 출토된 청동제 인물
상. 높이 14.7cm.

모델로 쓰인 듯하다. 그 때문에 매우 귀중한 물건으로 여겨졌을 것이다. 이 밖에 이 방에서는 중국에서 온 칠기제품까지 발견되었다.

베그람에서 많은 값진 보물이 발견되었다는 소식은 이례적으로 아프간인의 관심을 끌었다. 장관 여러 명이 발굴 현장을 다녀가고, 심지어는 왕도 발굴품을 진열한 곳에 들렀다. 물론 출토품이 이교도의 우상이나 토기 조각 같은 역사 유물이 아니라 '숨겨진 보물'이었기 때문이다.

이보다 20여 년 전 영국인들은 영국령 인도의 인더스 강 동안(東岸)에 위치한 탁실라에서 도시 유적을 파고 많은 훌륭한 유물을 발견한 적이 있었다.[5] 프랑스인들은 내심 영국인들의 탁실라에 못지않은 성과를 베그람에서 기대했는데, 그 기대는 이 두 개의 방에서 발견된 유물로 단숨에 충족되었다. 제국주의적 경쟁은 문화유산 조사에서도 예외가 아니었다.

이 두 개의 방에 모아진 물건들은 베그람을 통해 동서간의 교역이 활발하게 이루어졌음을 입증한다. 이집트의 알렉산드리아, 그 밖의 지중해세계, 인도, 중국 등 광대한 지역의 물건들이 이곳으로 모여들었던 것이다. 이보다 늦은 시기이지만, 7세기에 이곳에 왔던 현장도 여러 나라의 많은 진귀한 물품이 카피시국에 모인다고 적고 있다.

그러면 세계 각지에서 온 값진 유리, 상아, 금속, 석고, 칠기 등 잡다한 물건을 함께 보관한 이 두 개의 방은 어떤 곳이었는가? 흥미롭게도 이 방들은 입구가 막혀 있었다. 누군가가 의도적으로 입구를 막아 놓은 것이다. 따라서 이곳은 단순한 보물 창고가 아닌 듯했다. 그렇다면 누군가가 이 물건을 숨겨야 했던가? 이 방들에서 발견된 물건은 대체로 기원전 2세기부터 기원후 3세기 사이에 만들어졌다. 그 아래로 내려가는 것은 없었다. 또 궁전의 건물지에서는 쿠샨의 화폐가 많이 발견되었다. 뒤에 악켕을 이어 베그람의 발굴을 맡았던 로망 기르슈망은 이 도시가 쿠샨 시대에 번성하다가 사산의 침입 때 불탄 것으로 추정했다. 사산은 페

르시아에서 파르티아를 이어 기원후 2세기에 흥기한 왕조로, 샤푸르 1세 때인 241년경 아프가니스탄과 동쪽의 페샤와르 분지에 침입해 왔다. 이때 쿠샨 왕조는 커다란 타격을 입었다. 기르슈망의 의견에 따르면, 사산이 침입해 올 때 어느 쿠샨 왕족이 후일을 기약하면서 값진 물건을 황급히 이 방에 숨겼다는 것이다. 그러나 그는 결코 다시 돌아와 이 방의 문을 열 수 없었다. 그래서 이 보물들은 주인을 잃고 근 2,000년 동안 흙속에 묻혀 잠자고 있었던 것이다.

잃어버린 조국

베그람의 발굴이 한창 진행 중이던 1939년 9월 제2차 세계대전이 터졌다. 악켕은 매우 지적이고 신비주의적인 성향마저 있는 사람이었다.[6-12] 그가 남긴 많은 편지와 글은 철학적인 성찰이 깊이 밴 그의 면모를 느끼게 해 준다. 그는 독실한 천주교인이었으나 불교를 좋아했다. 또 푸셰가 그리스 것에 심취했다면, 악켕은 로마를 선호했다. 그는 제1차 세계대전에도 두 번에 걸쳐 참전했으며, 독일을 야만적이라 생각하며 혐오했다. 전쟁이 터지자 그는 바로 보병 대위의 군복을 준비하고 참전을 준비했다. 그러나 본국에서는 그에게 아프가니스탄에서 자리를 지킬 것을 주문했다. 그는 아프가니스탄에서 일종의 연락장교로서 정보를 수집하는 업무를 수행했다. 하지만 1940년 6월 프랑스가 항복하고 비시에 괴뢰정부가 들어서자 상황은 달라졌다. 비시 정부에서는 악켕에게 공백이 생긴 카불 공관을 맡을 것을 권했으나 악켕은 단호히 거부했다. 더 이상 발굴을 계속할 수 없다고 생각한 그는 작업을 중단하고 모든 자료와 문헌을 카불 주재 영국영사관에 맡겼다. 그리고 그 해 10월 런던으로 건너가 드골이 이끄는 '자유프랑스 *'에 합류했다. '자유프랑스' 휘하에서 새로운 조사를 하기로 합의한 악켕은 부인과 함께 다시 아시아로 가기

* Le France Libre. 제2차 세계대전 당시 프랑스가 독일에 항복하자 구성된 저항조직.

조제프 악켕(왼쪽).
1931년 시트로엥 자동차의 후
원으로 아시아를 횡단 탐사할
때 찍은 사진이다.

위해 리버풀에서 '조나단 홀트' 호에 올랐다. 그러나 이 배는 1941년 2월 20일 독일 잠수함의 어뢰를 맞고 차가운 북대서양의 바다 밑으로 가라앉고 말았다. 역시 '자유프랑스'에 합류하기 위해 런던으로 갔던 장 칼은 이 소식을 듣고 머리에 권총을 쏘아 스스로 목숨을 끊었다.

비시 정부는 악켕의 후임으로 이란에서 일하던 로망 기르슈망을 불러들였다. 이미 카불 공관에는 비시 정부에 협력하는 관리들이 들어와 있었다. 기르슈망은 악켕의 부임 초기에 아프가니스탄에 와서 일한 적이 있었기 때문에 이곳이 낯설지는 않았다. 기르슈망은 1941년부터 두 해에 걸쳐 베그람의 신도성 서쪽 일부를 발굴했다. 그는 이 성의 성벽을 찾았고, 발굴된 층위를 통해 이 도시에 세 개의 시기가 있었음을 밝혔다. 첫 번째 시기는 그리스인의 시대이고, 두 번째는 쿠샨 왕조 시대, 세 번

째는 이 도시가 사산에 의해 파괴된 때부터 5세기에 에프탈에 의해 다시 파괴되기까지의 시기였다.[6] 영국영사관은 악켕이 맡긴 자료와 문헌을 내놓으려고 하지 않았기 때문에 작업은 매우 어려운 상황 속에서 진행되었다.

그렇다고 기르슈망이 비시 정부의 협력자였던 것은 아니다. 그는 일찍부터 비밀리에 '자유프랑스'에 연결되어 있었다. 그것을 눈치채고 있던 카불의 프랑스 공관에서는 여러 차례 기르슈망을 제거하려고 노력했다. 그의 업무 수행을 문제 삼았고, 결국은 그가 유대인이라는 점을 트집 잡았다. 기르슈망은 1943년 1월 사임했으나, '자유프랑스'의 명령으로 그 해 11월까지 카불에 남아 있다가 알제리로 가서 '자유프랑스'에 합류했다. 베그람의 발굴도 이것으로 일단락되었다.[7]

베그람 도시유적은 바그람 공군기지의 북쪽에 위치하고 있다. 거리가 상당히 떨어져 있기 때문에 공군기지 건설이 유적 자체에 손상을 주지는 않았다. 이곳에서 발굴되었던 도시의 유구는 전쟁이 시작되기 오래 전에 대부분 사라져 버렸다. 대략 도시의 터를 짐작할 수 있었을 따름이다. 그러나 격전장이던 이 주변은 전투로 인해 완전히 황폐해졌다. 지뢰가 많이 뿌려져서 조금이라도 길 밖으로 걸음을 옮기기가 힘들다. 이제는 이곳이 고대도시였다는 것을 아는 사람도 별로 없다. 많은 사람에게 '바그람'은 그저 공군기지가 있는 바그람일 뿐이다. '베그람'을 기억하게 하는 보물들이 카불박물관에 남아 있었다. 하지만 이 보물들도 발견된 50여 년 뒤 또 다른 파란의 역사에 휘말려드는 운명을 피할 수 없었다.

7 _ 인질의 가람

쇼토락

구법승의 발길

당나라의 승려 현장이 카피시국에 도착한 것은 630년 늦은 봄이다.[1] 장안(長安)에서 공부하던 현장은 자기가 읽는 경전이나 논서가 한문으로 번역된 것이어서 뜻을 제대로 이해하기 어려운 경우가 많은 것을 깨달았다. 그래서 인도에 가서 원어로 된 불전을 배우고 가져와서 새롭게 번역해야겠다는 포부를 세웠다. 그러나 당시 서역의 정세가 안정되지 않았기 때문에, 나라에서는 서쪽으로 여행하겠다는 그의 청을 들어주지 않았다. 이에 굴하지 않고 현장은 627년 몰래 장안을 빠져나와 서쪽으로 향했다. 대체로 장건과 비슷한 루트로 여행하여 1년여 만에 옥수스 강에 닿았다. 강을 건너 쿤두즈로 내려갔다가, 서쪽으로 향하여 발흐(옛 박트라)에 잠시 머물렀다.[7-1]

당시 발흐에는 '나바 상가라마(Navasangharama, 새로운 가람)'라는 커다란 사원이 있었다. 이 사원의 불당에는 신령스러운 힘을 발휘하는 불상이 있었다. 또 붓다의 치아(齒牙) 사리가 있어 빛을 발했다. 이밖에 붓다가 쓰던 물병과 비도 모셔져 있었다. 이 나바 상가라마는 발흐의 남쪽에 있는 타파 루스탐(혹은 토프 이 루스탐)과 탁트 이 루스탐 일대인

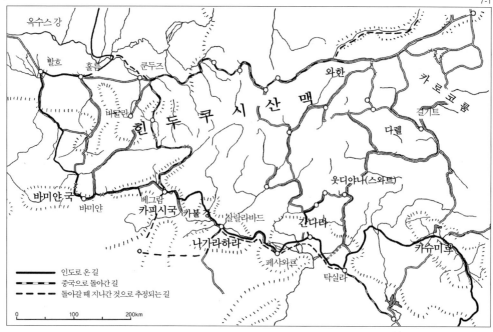

지도 레이블:
옥수스 강
발흐 흘름 쿤두즈
바윌란
힌 두 쿠 시 산 맥
와한
카 르 코 룸
길기트
다렐
웃디야나(스와트)
바미얀국
바미얀
베그람
카피시국 카불
잘랄라바드
간다라
카슈미르
나가라하라
페샤와르
탁실라

인도로 온 길
중국으로 돌아간 길
돌아갈 때 지나간 것으로 추정되는 길

0 100 200km

것으로 추정된다.[7-2] 이곳에는 흙벽돌로 쌓은 커다란 불탑과 건물의 유지
(遺址)가 남아 있다. 지금은 그 위에 참호를 파고 막사를 지어 군인들이
주둔하고 있어서 심하게 훼손되어 있다.

현장은 박트라에서 한 달여 머문 뒤 남동쪽으로 내려가 힌두쿠시
산맥으로 들어가서 바미얀에 이르렀다. 거기서 동쪽으로 직진하여 고르
반드 강을 따라 카피시에 도착한 것이다. 베그람의 신도성이 사산의 침
입을 받았던 때부터는 약 400년 뒤이다. 카피시는 여전히 번성하고 있었
다. 이 나라는 나가라하라(잘랄라바드)와 간다라(페샤와르 분지) 등 주위
의 10여 개 나라를 지배하고 있었다. 도성의 둘레는 10여 리나 되었다.
곡물과 과실이 풍부했으며, 훌륭한 말(馬)과 향(香)이 있었다.

카피시의 왕은 불교를 독실히 믿었으며, 무차대회(無遮大會)*와 같
은 불교행사를 성대하게 열었다. 절은 100여 개나 되고 승려는 6,000여

현장의 여행 루트.
그는 쿤두즈에서 발흐로 간 뒤
바미얀으로 내려와 동진하여
카피시국에 닿았다. 카피시에
서 나가라하라를 거쳐 하이버
르 패스를 통해 페샤와르 분지
로 내려갔다. 한편 돌아갈 때는
나가라하라에서 남쪽으로 우
회하여 카피시에 닿았다. 이곳
에서 판즈시르 계곡으로 올라
가 북쪽으로 향했다.

OI

* 5년마다 한 번 여는 불교행사로, 승려나 속인을 가리지 않고 누구나 자유롭게 참여하여 법문을
 듣는 법회.

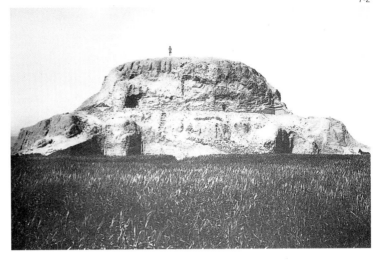

타파 루스탐.
푸셰의 보고서에 실린 1920년
대의 사진과 복원도. 타파 루스
탐은 기단의 네 면에 계단이 있
어 평면이 십자형을 이룬 불탑
이었다.

명에 달했다. 곳곳에 높은 불탑과 넓은 승원이 펼쳐져 있었다.

아프가니스탄에 불교가 들어온 것은 기원전 3세기이다. 당시 아프
가니스탄에는 인도 마우리야 왕조의 세력이 뻗어 있었다. 알렉산드로스
를 이어 아시아를 지배한 셀레우코스 왕조의 셀레우코스 1세는 인도에
서 흥기한 마우리야 왕조의 시조 찬드라굽타와 이곳에서 대결을 벌이다
가 결국 힌두쿠시 남쪽을 찬드라굽타에게 넘기고 화의를 맺었다. 그 뒤
인도에서는 찬드라굽타의 손자인 아쇼카가 불교에 귀의하여 각지에 불
교를 전하고 백성들에게 불법을 믿도록 권했다. 이때 아프가니스탄에도
불교가 전해진 것이다. 칸다하르에서 발견된 아쇼카의 석각 명문(앞의 40
면)은 이 사실을 알려주는 구체적인 증거이다. 점차 불교는 이 지역 사람
들에게 파고들어가, 기원전 2세기의 그리스인 왕인 메난드로스도 불교
에 귀의하여 독실한 신자가 되었다고 한다. 카피시에는 메난드로스의 도
시도 있었다고 전한다.

이때부터 수백 년 동안 불교는 이 지역에서 주도적인 종교가 되었
다. 또한 불교는 서방의 지중해세계에서 전해진 고전양식과 결합하여 헬

레니즘-로마풍의 독특한 불교미술인 이른바 '간다라 미술'을 낳았다.[2] 불교에서 섬겨진 불상이나 보살상, 붓다의 생애를 도해한 불전도를 서방에서 유래한 고전양식으로 표현한 것이다. 그 기원은 서력기원 전후쯤된다.

유럽인들에게 이런 불상의 존재가 처음 알려진 것은 1830년대의 일이다. 이 무렵 아프가니스탄과 협상하기 위해 카불에 왔던 영국 장교 알렉산더 번스와 동행한 의사인 제임스 제라르드는 카불 근방에서 석조불상 1구를 캐내 캘커타(콜카타)의 벵골아시아학회로 보냈다.[3] 이것이 인도에 있던 유럽인들이 처음으로 보게 된 간다라 불상이었다. 이 불상은 카불 근방에서 나왔다고 하지만, 전형적인 카피시풍이다. 이때부터 유럽인들은 자신의 미술 전통과 밀접하게 연결된 간다라 미술에 특별한 관심을 보였다. 이에 따라 인접한 페샤와르 분지에서 일하던 유럽인들은 19세기 중엽부터 20세기 초에 걸쳐 수많은 간다라의 불교조각을 캐냈다.

불과 물을 뿜는 불상

1920년대에 비로소 아프가니스탄에 들어온 프랑스인들의 관심은 1차적으로 박트리아의 그리스인에 있었으나, 불교미술 유물에 대해서도 관심을 놓지 않았다. 특히 카피시 근방에서는 석조상이 종종 출토되고 있었다. 처음에 푸셰와 함께 일했던 가브리엘 주보-뒤브뢰는 베그람의 남서쪽에 위치한 파이타바에 관심을 가졌다. 그러나 파이타바 일대에서는 당시 왕인 아마눌라의 근대화 개혁에 저항하는 소요의 기미가 있었다. 또 이 유적의 발굴이 이슬람 성인의 무덤을 훼손할 가능성이 있다는 우려도 제기되었다. 이 때문에 작업은 더 이상 계속될 수 없었다. 주보-뒤브뢰는 그 직후 아프가니스탄을 떠나 남인도로 가서 20년 동안 체류하며 많은 업적을 남겼다.[4] 1924년 여름 아프가니스탄에 처음으로 온 악

7-3
파이타바에서 출토된 쌍신변상. 편암. 높이 81cm. 붓다가 몸의 위아래에서 물과 불을 번갈아 뿜는 이적을 보인 것을 묘사한 상이다. 기메박물관 소장. 이와 비슷한 상으로 역시 파이타바에서 출토된 쌍신변상이 베를린의 인도미술박물관에도 있다.

켕은 발흐와 바미얀 등지를 두루 여행하고, 12월에 카피시로 내려와 주보-뒤브뢰가 중단해야 했던 파이타바에 대한 조사를 재개하려고 했다. 악켕은 외교적인 수완이 뛰어났고 마침 상황도 좋아서 발굴 허가를 얻을 수 있었다.

이곳에서는 불상과 보살상, 부조 등 여러 점의 유물이 출토되었다. 그 중에는 붓다가 공중에 떠서 몸의 위아래에서 불과 물을 뿜는 신변(神變, 기적)을 보이는 입상이 포함되어 있었다.[7-3] 불과 물을 동시에 뿜었다고 해서 이 신변을 쌍신변(雙神變)이라 부른다. 쌍신변은 붓다가 몸으로 나타내는 신변 가운데 가장 대표적인 것으로 불교 경전에는 흔하게 언급되어 있다. 특히 석가모니 붓다는 사위성(舍衛城)에서 외도(外道)*를 조복하기 위해 이 신변을 보였다고 전해진다. 이를 근거로 이런 쌍신변상을 '사위성의 신변' 상이라고 부르기도 한다. 이런 모습의 불상은 다른 지역에서 별로 볼 수 없는 것으로 카피시에서 특별히 유행한 형식이다.

이 쌍신변 상에서 보는 것처럼 카피시에서 만들어진 불상은 일반적으로 우리가 아는 간다라 불상(이런 불상은 대부분 페샤와르 분지에서 만들어진 것이다)에 비해 신체비례가 짧고 둔중하다. 좀 거칠고 투박하지만, 묵직한 느낌이 일반적인 간다라 불상과는 다른 매력을 느끼게 한다. 시기적으로는 일반적인 간다라 불상보다 한두 세기 늦은 3~4세기경 만들어진 듯하다.

1922년에 아프가니스탄과 프랑스간에 체결된 협정에 의하면 (217~218면 참조), 프랑스조사단이 발굴한 유물은 특별한 것은 아프가니스탄이 갖고 그렇지 않으면 양쪽이 정확히 반으로 나누도록 되어 있었다. 이에 따라 악켕은 파이타바에서 출토된 유물을 어떻게 절반으로 나눌지 아프간 측에 제안했다. 가장 크고 좋은 유물인 쌍신변 상은 카불박물관이 갖도록 했다. 그러나 아마눌라 왕은 숙고 끝에 쌍신변 상과 보살상 1구, 또 여기에 덧붙여 카피리스탄에서 나온 목조상들을 프랑스인에

7-4

카피리스탄에서 전래한 목조 사자(死者) 초상.
높이 1.3m. 19세기쯤 만들어졌다. 왕실 컬렉션에 있던 이 상을 아마눌라는 조제프 악켕에게 덤으로 주어 버렸다. 파리 인류학박물관 소장.

* 불교를 믿지 않는 무리.

게 주었다.[5]7-4 따져 보니 그 땅에서 번성했던 이교도를 상기시키는 우상들을 주어 버리는 편이 좋겠다고 생각한 듯하다. 카피리스탄의 상들은 그래서 덤으로 준 것이다.

카피리스탄 사람들이 목조로 된 많은 우상을 섬긴다는 것은 유럽인들에게도 일찍부터 알려져 있었다. 키플링의 「왕이 되려 한 사람」에서 드라보트와 카너핸은 떠나기 전, 카피리스탄 사람들이 32가지의 우상을 섬긴다 하고, 자기들이 33번째와 34번째의 우상으로 섬겨질 것이라고 떠벌린다. 재미있는 것은 악켕도 왕이 준 카피리스탄의 상들을 달가워하지 않았다는 사실이다. 그는 이러한 상을 예술품이 아니라 민속품의 범주에 드는 것으로 보았다. 그래서 이 상들은 기메박물관에 두지 않고 파리의 인류학박물관*에 주어 버렸다.

중국 인질의 사원

1936년 베그람에 대한 발굴을 재개할 때 악켕은 자크 뫼니에에게 베그람의 신도성에서 4km쯤 떨어진 나지막한 산의 사원지를 발굴하도

쿠흐 이 파흘라반.
이 산의 오른쪽 끝에 쇼토락 사원지가 위치하고 있다.

인질의 가람 | 쇼토락 111

* Musée de l'Homme.

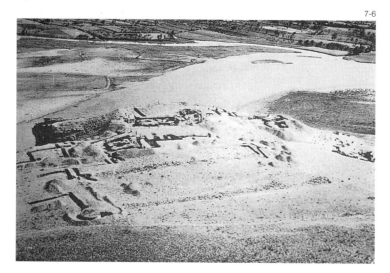

록 했다. 쿠흐 이 파흘라반이라는 이 산에는 대여섯 개의 사원지가 남아 있었는데, 그 중 몇 개는 전에 부분적으로 조사된 적이 있었다.[7-5] 뫼니에가 발굴하기로 한 것은 그 중 가장 북쪽에 있는 사원지였다. 이곳은 지형에 따라 쇼토락(작은 낙타)이라는 이름이 붙어 있었는데, 그것이 이 유적의 이름이 되었다.[7-6]

이 사원은 현장이 『대당서역기』에서 언급한 '질자(質子, 인질)의 가람'인 것으로 일찍부터 푸셰가 지목했던 곳이다. 뫼니에도 푸셰의 의견에 전적으로 동의했고, 지금도 일반적으로 그렇게 받아들여진다. 현장은 카피시국의 대성(大城)에서 동쪽으로 3~4리쯤 떨어진 북산(北山) 아래에 300명의 승려가 사는 커다란 사원이 있다고 했다.[6] 쿠샨 제국의 카니슈카 왕은 주위 나라들에서 인질을 받아 잡아 두고 있었다. 나름대로 예우를 해서 계절에 따라 기후가 좋은 곳으로 옮겨 살도록 했다. 겨울에는 인도에, 봄가을에는 간다라에, 여름에는 카피시에 머물게 했다고 한다. 그 가운데 중국의 어느 왕의 아들이 있었는데, 그가 이 사원을 세웠다는 것이다. 현장이 갔을 때 사원의 어느 방에는 그 사람의 상이 그려져 있었

다. 용모나 복장이 중국의 것과 똑같았다고 한다. 기록에서는 막연히 '한(漢) 왕의 아들'이라 하고 있지만, 이것은 기원후 2세기 초에 쿠샨에 잡혀 와 있던 소륵(疏勒, 카슈가르)의 왕족을 가리키는 듯하다. 소륵은 중국 서쪽의 타림 분지 서단에 있는 나라이다. 타림 분지의 북쪽과 남쪽을 지나는 길이 서쪽 끝의 이곳에서 만나기 때문에 이곳은 교역을 중개하며 상당히 번성했다. 카니슈카 시대에는 이곳부터 호탄 등 타림 분지의 남쪽 길에 분포한 나라에 쿠샨 제국의 세력이 뻗쳐 있었다. 소륵은 사륵(沙勒)이라고도 했는데, 현장의 전기에서는 이 사원의 이름을 사륵가(沙勒迦)라 하고 있어 이 인질은 소륵 출신이었을 가능성이 높다. 이 사람은 뒤에 본국으로 돌아갔지만, 이곳을 잊지 않고 먼 산천을 넘어 붓다에 대한 공양을 게을리 하지 않았다. 이곳의 승려들도 늘 그 사람의 복을 빌어 그때까지도 기도가 끊이지 않고 있었다.

현장에 따르면, 이 사원의 불원(佛院) 동문 밖에는 대신왕(大神王)의 상이 있었다. 그 아래에는 중국의 인질이 묻어 놓은 보물이 감추어져 있었다. 전에 나쁜 왕이 그것을 알고 보물을 파내려 하자, 신왕 상의 관에 붙어 있던 앵무새가 깃을 퍼덕이며 울어대고 대지가 진동했다. 이에 그 왕과 부하들은 놀라서 도망갔다고 한다. 현장이 갔을 때 마침 이 절에서는 불탑을 수리하기 위해 돈이 필요했다. 현장을 보자 승려들은 보물을 무사히 꺼낼 수 있도록 도와달라고 청했다. 현장이 경건하게 신왕의 동의를 청하면서 의식을 베풀고 땅을 파자 아무 일도 없었다. 땅 밑 7~8척 되는 깊이에서 동으로 된 그릇이 나오고, 그 안에 금화와 보배 구슬이 가득 들어 있었다고 한다. 아프가니스탄에는 이런 보물의 전설이 당시에도 상당히 많았던 듯하다.

뫼니에가 발굴을 해 보니 이 사원지에는 동서로 두 개의 뜰이 있었다.[7] 서쪽 뜰에는 불탑이 세워져 있었는데, 방형 기단의 한 변이 8m쯤 되었다.[7-7] 이것이 붓다의 유골을 넣은 이 사원의 주된 불탑으로 보인다.

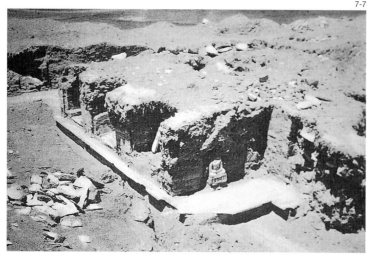

쇼토락 사원지의 중심 불탑.
탑의 기단부 벽에 감을 조성하
여 그 안에 상들을 안치했었다.

이 방형 기단 위에 낮은 원통형의 단이 몇 개 올라가고 그 위에 사발을
엎어 놓은 모양의 돔이 올려져 있을 것이나, 지금은 남아 있지 않다. 흥
미로운 것은 기단의 둘레에 벽을 밖으로 내어 쌓고 그 사이에 상을 안치
할 수 있는 감실(龕室)을 만들어 놓았다는 점이다. 이 감실은 원래의 기
단보다 후대에 만들어진 것이 분명하다. 아마 이렇게 감을 만들어 상을
모실 필요가 있었던 듯하다. 동쪽에 있는 뜰에는 그보다 크기가 작은 탑
이 중앙에 있고, 그 주위에 작은 탑들이 몇 개 더 놓여 있었다.

뫼니에는 현장이 이야기한 중국 인질의 화상(畵像)도, 대왕신상도
찾을 수 없었다. 그 대신 100여 점의 훌륭한 석조 상과 부조를 얻을 수
있었다. 간다라 미술이 분포한 여러 지역 가운데 페샤와르 분지나 그 북
쪽의 스와트 지방에서는 석조 유물이 많이 나오지만, 상대적으로 아프가
니스탄에서는 석조 유물이 드물게 출토된다. 유독 이 카피시 지역에서만
이러한 석조 유물이 적지 않게 나오는 것을 볼 수 있다. 쇼토락과 파이타
바 출토품이 아프가니스탄에 나온 석조 조각의 대부분을 차지한다고 해
도 과언이 아니다. 이들 유물은 앞에서 이야기한 대로 페샤와르 분지에

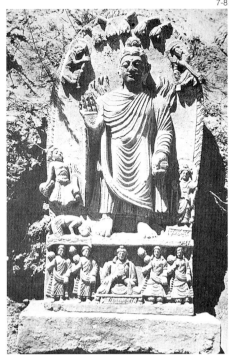

7-8

쇼토락에서 출토된 연등불 입상. 편암.
높이 83cm. 중앙에 연등불이 서 있고, 왼쪽에 전생의 석가모니인 메가가 머리카락을 풀어 연등불에게 밟게 하며 경배하고 있다. 연등불은 메가에게 장차 성불하리라는 수기를 준다. 원래 카불박물관에 있었으나 현재는 행방이 묘연하다.

7-9

쇼토락에서 출토된 부조. 세 불상이 새겨져 있다. 왼쪽에 연등불 수기의 장면이 있고, 중앙은 아마 석가모니불일 것이다. 깨져 없어진 오른쪽에는 미래의 붓다인 미륵불이 있었을 것으로 보인다. 편암. 높이 71cm. 카불박물관 소장이었으나 탈레반에 의해 산산조각으로 깨진 듯하다.

서 출토된 간다라 미술 전성기의 석조 유물들보다는 다소 시기가 늦은 3~4세기의 작품으로 추정된다. 중국 인질의 시대보다는 한두 세기 뒤의 것이다.

　쇼토락에서 나온 유물 가운데 주목할 만한 것은 연등불의 수기(授記)를 나타낸 상이 특별히 많다는 점이다.[7-8, 9] 불교에서는 석가모니가 마지막 삶에 태어나 그냥 깨달음을 얻은 것이 아니라, 그 이전의 수많은 전생에 태어나고 죽으면서 헤아릴 수 없이 많은 선업(善業)을 쌓아 도를 이루었다고 한다. 수많은 겁(劫) 이전의 어느 전생에 석가모니는 메가(문헌에 따라서는 수메다 혹은 수마티라고 하기도 한다)라는 청년으로 태어났는데, 당시에는 연등불(燃燈佛)이라는 붓다가 있었다. 메가는 연등불이 온다는 말을 듣고 꽃을 구해서 공양하려 했으나, 그곳의 왕이 꽃을 다

07

사들여 도저히 구할 수 없었다. 간신히 연꽃을 구한 메가는 그 꽃을 연등불에게 뿌리고, 길의 진창에 자신의 머리를 풀어서 붓다가 그 위를 밟고 가도록 했다. 그러자 붓다의 신통력으로 꽃은 그대로 하늘에 떠 있었으며, 연등불은 메가에게 장차 먼 시간 뒤에 석가모니불로 성불하리라는 수기(예언)를 주었다고 한다. 이 이야기는 그 뒤 수많은 삶을 통해 깨달음을 향해 정진한 석가모니의 신화적 삶의 첫머리를 장식하는 매우 의미 있는 장면으로 불교도들에게 받아들여졌다. 특히 힌두쿠시 근방에 사는 아프간인들에게는 각별한 의미가 있었다. 이들은 이 일이 아프가니스탄의 나가라하라에서 일어났다고 믿었던 것이다. 나가라하라는 카피시에서 동남쪽으로 판즈시르 강을 따라 내려가면 닿게 되는 지금의 잘랄라바드 일대이다. 카피시에서 일어난 일은 아니었지만, 카피시의 불교도들도 인접한 곳에서 일어난 이 신화적 사건을 매우 중요하게 여겨서 불상이나 불전 부조에 많이 표현한 것이다.

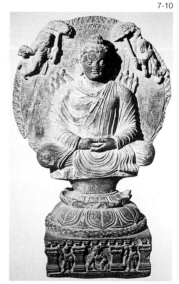

7-10

쇼토락에서 발견된 한 불상에는 왼쪽에 두 사람이 있다.[7-9] 실은 이 두 사람이 다 메가를 나타낸 것이다. 서 있는 것은 연등불에게 꽃을 던지려는 모습이고, 아래에 무릎을 꿇고 머리를 땅에 대고 있는 것은 머리를 풀어서 연등불을 경배하는 모습이다. 붓다는 오른발 아래에 풀어헤친 메가의 머리카락을 밟고 있다. 붓다의 머리 위에는 다섯 송이의 꽃이 공중에 떠 있다. 꽃의 좌우에 있는 두 사람은 메가가 수기 받는 것을 찬탄하는 천신인 범천(梵天)과 제석천(帝釋天)이다. 붓다의 오른쪽에는 터번을 쓴, 왕자 같은 모습의 사람이 서 있다. 이것은 싯다르타 태자이다. 메가는 수많은 삶을 거쳐 카필라성의 왕자로 태어나 깨달음을 준비했다. 이것은 그 모습을 나타낸 것이다.

붓다의 어깨에서는 커다란 불길이 솟고 있다. 이렇게 어

쇼토락에서 출토된 염견불좌상.
어깨에서 불길이 솟고 있어서 이렇게 불린다.
편암. 높이 58cm. 역시 카불박물관 소장이었으나 도난당하거나 파괴된 듯하다.

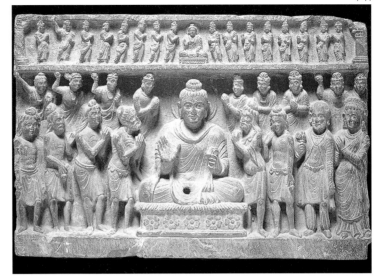

쇼토락에서 출토된 부조. 붓다를 브라흐만들이 에워싸고 있다. 정확히 어떤 이야기를 나타낸 것인지는 알 수 없다. 편암. 높이 59cm. 카불박물관에 소장되어 있다가 도난당했으나 최근 일본에서 회수되었다.

깨에서 불길이 솟는 불상을 즐겨 만든 것도 카피시 불교의 특징이다. 그래서 이런 불상을 염견불(焰肩佛)이라고 부르기도 한다.[7-10] 이것은 붓다가 신통력으로 몸에서 뿜어내는 불타는 듯한 화광(火光)을 묘사한 것이다. 그러나 카니슈카를 비롯한 쿠샨의 제왕들도 어깨에서 불길이 솟는 형상으로 자주 표현된 것을 상기할 필요가 있다. 제왕이 불꽃에 비유되듯이 붓다에도 그러한 상징이 반영된 것으로 볼 수도 있다.

동쪽 뜰의 북쪽 벽에 조성된 감 아랫부분을 장식하고 있던 부조에는 가운데에 붓다가 앉아 있고, 그 좌우에 브라흐만 수행자들이 합장하고 붓다에게 경배하고 있다.[7-11] 이 브라흐만 수행자들은 붓다의 신통력에 굴복해 귀의한, 불을 섬기던 우루빌바 가섭 삼형제와 그의 무리로 보인다. 오른쪽 끝에는 세속인 복장의 남녀가 있는데, 쿠샨 등의 중앙아시아계 복장을 입고 있다. 아마 카피시에 살던 사람으로, 이 부조를 바친 부부일 것이다.

현장은 카피시에 도착한 해 여름에 이 '질자의 가람'에서 안거(安

인질의 가람 | 쇼토락　117

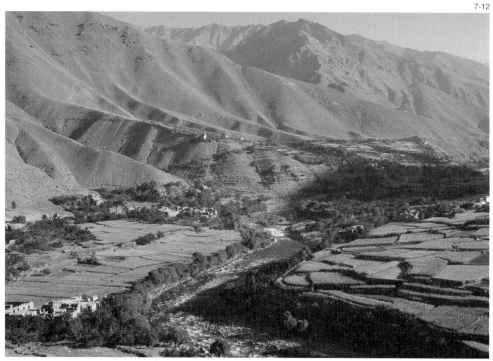

居)*를 했다. 안거를 마치자 남동쪽으로 내려가 남파국(濫波國)으로 갔다. 이곳은 지금의 라그만이다. 이곳에서 다시 나가라하라(잘랄라바드)로 내려가 하이버르 패스를 넘어 간다라(페샤와르 분지)로 내려갔다.

 인도에서 여행하고 공부하며 10여 년을 보낸 뒤 현장은 다시 서북쪽으로 올라와 인더스를 건넜다. 이번에는 페샤와르 분지로 들어오지 않고, 그 남쪽의 반누를 지나 가즈니를 거쳐 다시 카피시로 올라왔다. 카피시에서 다시 왕의 융숭한 대접을 받은 현장은 바미얀으로 가지 않고, 동북쪽의 판즈시르 골짜기로 들어갔다.[7-12] 판즈시르는 소련에 저항한 무자헤딘 최고의 영웅으로 받들어지는 아흐마드 샤 마수드가 탈레반의 공세에 대항하며 마지막 근거지로 삼았던 곳이다. 현장은 판즈시르 골짜기에서 하왁 패스를 넘어 쿤두즈로 나가 아프가니스탄을 떠났다.

판즈시르 골짜기.
현장은 카피시에서 이 골짜기로 들어가 하왁 패스를 통해 북쪽으로 올라갔다. 아프간 내전 시에는 무자헤딘 영웅 아흐마드 마수드의 거점이었다.

* 여름에 돌아다니지 않고 한 곳에서 수행을 하는 것.

8 _ 붓다와 헤라클레스

핫다

연등불의 성

카불에서 동쪽으로 나가다 보면 아프가니스탄의 치안과 구호를 돕고 있는 국제치안유지군(ISAF)의 주둔지가 넓게 자리잡고 있다. 부근에는 근래에 파키스탄에서 이 나라로 돌아온 난민들의 수용소도 위치하고 있다. 이 길을 따라 버스나 트럭을 타고 돌아오는 난민들을 지금도 간간이 마주칠 수 있다. 파키스탄에는 한때 수백만 명의 아프간 난민들이 살고 있었다. 10여 년 전 소련군이 철수하면서 평화에 대한 기대로 많은 사람이 돌아왔으나, 무자헤딘 각 파 사이에 내전이 격화되면서 다시 많은 사람이 국경을 넘어 파키스탄으로 피난해야 했다. 당장 생명의 위험은 피했는지 몰라도 그곳에서 그들을 기다린 것은 익숙한 빈곤과 질시와 절망뿐이었다. 이제 다시 평화에 대한 희망을 갖고 돌아오지만 대부분 집과 생활의 터전을 잃어버린 이들이 앞으로 감당해야 할 시련은 너무도 커 보인다.

카불에서 20여 km 평지를 달려 나가면, 길은 산으로 접어들어 점차 내려가기 시작한다. 몇 km를 더 내려가면, 탕이 가루라는 곳에 닿는다.[8-1] 이곳에서 길은 갑자기 가팔라지고 좁은 골짜기를 따라 급하게 내

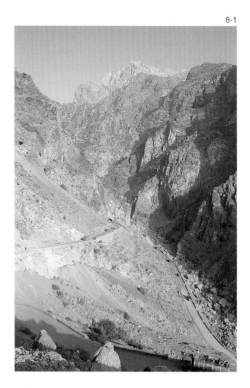

탕이 가루.
카불 외곽 20여 km 지점인 이
곳에 이르러 산길이 급하게 내
려가기 시작하고, 계곡을 따라
길이 굽이굽이 이어져 있다.

려간다. 높고 사납게 솟아오른 바위들 사이로 간신히 펼쳐진 좁은 골짜
기를 따라 굽이굽이 이어진 길을 차들이 힘겹게 오르내린다. 탕이 가루
에서 내려다보는 골짜기의 모습은 장관이다. 과거에는 이곳에서 카불 강
이 가파른 절벽을 따라 좁은 골짜기로 쏟아져 내렸다. 그러나 강줄기를
산 뒤쪽으로 돌린 뒤로는 봄철에 물이 불어날 때를 제외하면 말라 있다.
이렇게 한참을 내려가면 점차 골짜기가 넓어지고 사로비에 닿는다. 판즈
시르 강과 카불 강이 만나는 지점이다. 여기서 잘랄라바드까지는 얼마
남지 않았다.

　　카불과 잘랄라바드를 연결하는 길은 19세기의 아프가니스탄을 기
억하는 사람에게는 잊을 수 없는 역사의 현장이기도 하다. 1838년 아프
가니스탄을 침공하여 새로운 왕을 세우고 카불에 주둔했던 영국군은

1841년 겨울 격화된 아프간인들의 봉기 앞에 철수를 결정할 수밖에 없었다. 무사히 아프가니스탄을 빠져나갈 수 있게 해 주겠다는 보장을 받은 영국군 병사 4,500명과 가족, 세포이 병사 등 1만 2,000명은 1842년 1월 카불을 떠났다. 그러나 잘랄라바드를 향해 1주일간 행군하는 동안 아프간인들의 공격을 받아 차례차례 이들 거의 모두가 몰살당했다. 골짜기를 병풍같이 둘러싼 산 위에서 쏘아대는 포탄과 총알 앞에서 영국군은 속수무책이었다. 포로로 잡힌 소수를 제외하면 단 한 명만이 잘랄라바드의 영국군 진지에 도착할 수 있었다. 당시 세계 곳곳에서 세력을 떨치고 있던 영국으로서는 19세기에 당한 최악의 군사적 참사이자 수모였다. 물론 아프간인들에게는 두고두고 기억할 만한 자랑거리가 되었다. 카불에서 잘랄라바드로 내려오며 보게 되는 험준한 지형은 그 사건을 특별한 감회로 상기하게 한다. 그러나 실제로 그 사건이 일어났던 현장은 오늘날 흔히 다니는 카불 – 잘랄라바드간의 포장도로가 아니라 그보다 남쪽에 위치한 길이다. 유일하게 탈출에 성공했던 의사 브라이든이 간신히 목숨을 부지하고 도착한 영국군 진지는 잘랄라바드의 비행장 부근에 지금도 남아 있다.

카불에 비해 동쪽의 라그만과 잘랄라바드는 해발고도가 훨씬 낮고 따라서 기온도 높다.[8-2] 카불 강을 따라 넓고 평탄하게 펼쳐지는 비옥한 평원에는 푸른 작물이 가득하다. 서쪽 지역에 비해 척박하다는 느낌도 훨씬 적다. 구법승 현장은 라그만에 이르러 비로소 인도에 들어간다고 이야기한다. 카불 – 베그람과 라그만 – 잘랄라바드 사이에 인도와 그 서쪽을 나누는 경계선이 있었던 셈이다.

상대적으로 풍요한 자연조건을 갖추고 주요한 교통로상에 위치한 잘랄라바드가 일찍부터 번영한 것은 당연하다고 할 수 있다. 고대에 나가라하라라고 불린 이곳에는 불법을 구해 인도에 왕래한 동아시아의 구법승들도 빠짐없이 들렀다. 402년 겨울에 나가라하라에 온 중국의 법현

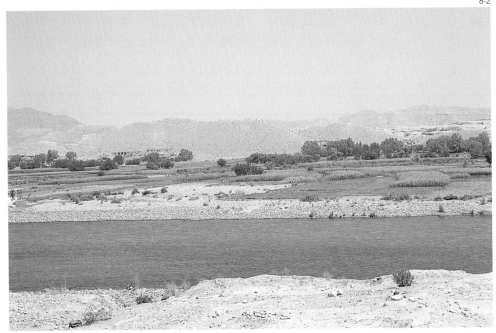

잘랄라바드 분지와 그 사이를
흐르는 카불 강.
고대에 나가라하라국이 있던
이곳에는 강을 따라 넓고 평탄
한 평원이 펼쳐져 있다. 한때
수많은 불탑이 이곳에 널려 있
었다.

(法顯)은 이곳을 연등불이 전생의 석가모니에게 수기를 준 곳이라 전한
다. 또 석가모니 붓다가 자신의 모습을 석굴 안에 남긴 불영굴(佛影窟)이
라는 곳이 있는데, 여러 나라의 왕이 화사(畵師)를 보내 이 영상을 모사
하려고 했으나 누구도 성공하지 못했다고 한다.[1]

630년 가을 이곳에 온 현장에 따르면 나가라하라국의 도성은 주위
가 20여 리에 달했다고 한다. 이곳에서 연등불의 수기가 있었기 때문에
이 성은 등광성(燈光城)이라고 불렸다. 카피시국에 예속되어 있어서 왕
은 따로 없었다. 곡물이 풍부하고, 꽃과 과일이 많았다. 불법을 독실하게
믿고 가람이 많지만, 승려는 적었다고 한다.[2] 이 무렵 이 지역에서 불교
가 쇠퇴하고 있었음을 알려준다.

베그람 유적을 발견했던 찰스 매슨은 잘랄라바드 일대에서도 수십
기의 불탑을 조사했다.[3] 8-3 그의 조사는 흙으로 덮인 불탑을 대충 파서 모

비마란의 제2탑.
유명한 금제 사리기가 발견된
곳이다. 찰스 매슨의 그림으로
호러스 윌슨의 책 *Ariana
Antiqua*에 수록된 것이다.

양을 확인하고 탑 내부에 무엇이 들어 있는지를 확인하는 방식이었다. 현대 고고학의 입장에서 보면 발굴이라고 하기 힘든 원시적인 방법의 조사였다. 이미 파손이 심한 불탑이 많았지만, 내부에 안치된 물건을 허술하게 꺼내느라 적지 않은 유적을 훼손한 것도 사실이다.

　아무튼 이 과정에서 많은 유물이 발견되었다. 그 중 가장 유명한 것은 잘랄라바드 서쪽 다룬타 지역의 비마란 제2탑에서 발견된 사리기이다.8-4 이 탑은 위쪽 돔의 둘레가 12m에 달하는 제법 큰 크기였다. 이미 매슨 이전에, 역시 아마추어 탐험가인 존 마틴 호니그버거가 탑의 북쪽 부분을 열다가 중단했었다. 매슨이 이 부분을 열고 탑의 가운데로 들어가 보니 석실이 있고, 그 안에 돌로 만든 둥근 호(壺)가 있었다. 그 호의 중앙에는 금으로 만든 작은 원통형 사리기가 들어 있었다. 이 금제 사리기의 표면에는 여덟 개의 아치형 공간 아래에 붓다와 천인의 상이 새겨져 있었다. 또 사리기의 위아래에는 각각 12개씩의 루비가 박혀 있었다. 이 루비는 바닥샨에서 나온 것으로 보인다. 이 사리기 안에서는 새로 주조한 청동 화폐가 세 개 나왔는데, 기원전 1세기에 이 지역을 지배한 아

8-4

비마란 제2탑에서 출토된 금제
사리기.
높이 7cm에 불과하지만 매우
섬세하게 세공되었다. 뚜껑은
없어졌다. 여기 새겨진 불상은
불교미술사에서 가장 시대가
올라가는 예 가운데 하나로 꼽
힌다. 윗단과 아랫단에 박힌 루
비는 바닥산에서 나온 것이다.
대영박물관 소장.

제스라는 샤카계 왕의 화폐였다. 이에 근거하여 한때 이 사리기와 거기
새겨진 불상은 기원전 1세기의 것으로 간주되기도 했다. 그러나 근래에
는 이 화폐가 아제스 것이 아니라 그것을 모방한 화폐이고, 이 사리기도
그보다는 시대가 내려간다고 보는 의견이 지배적이다. 이 작은 사리기
는 간다라의 불탑에서 나온 사리기 가운데에는 가장 유명하고 중요한
유물이 되었다. 물론 이 경우에도 황금으로 만들어졌다는 점이 주요한
평가기준이 되었다. 이 유물은 후일 대영박물관 컬렉션에 들어갔다.

　잘랄라바드 일대에는 수많은 불교사원 유적이 남아 있다. 놀랍게도
무려 1,000여 개의 불탑이 흩어져 있다고 한다. 이 유적들은 다룬타와
차하르 바그, 핫다의 세 개 지역에 나뉘어 분포한다. 이 가운데 발굴을
통해 특히 사람들의 이목을 모은 것은 핫다에 분포하는 유적들이다.

불정골의 성

　핫다는 잘랄라바드에서 남쪽으로 9km 지점에 자리잡은 작은 마을

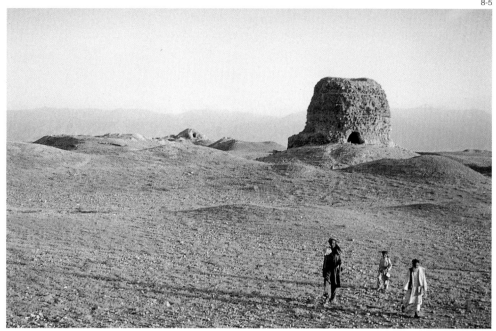

했다.
부서진 불탑이 경관을 평화롭게 장식하고 있다. 1960년대 초의 사진.

이다.[8-5] 구법승들은 핫다를 나가라하라국의 혜라성(醯羅城)이라 불렀다. 법현은 이곳에 붓다의 정골(頂骨)을 모신 불정골 정사가 있는데, 매일 아침 전각에서 가지고 나와 배관(拜觀)하곤 했다고 한다. 현장은 이에 덧붙여 사람들이 정골에 향의 분말을 발라 그 무늬를 찍어 복과 운세를 점쳤다고 한다. 배관만 하는 데는 금화 1매, 무늬를 찍는 데는 금화 5매를 치러야 했다. 이 때문에 이 성은 정골성이라고도 불렀다.

프랑스인들은 처음부터 핫다에도 많은 관심을 가졌다. 1923년 2월 푸셰는 건축기사로 아프간고고학조사단에 참여한 앙드레 고다르와 함께 핫다를 조사했다. 그런데 당장 문제가 생겼다. 지역 주민들이 발굴한 상이나 유적을 자꾸 훼손하는 일이 발생한 것이다. 처음에는 그저 단편적인 사건인 줄 알았으나 점점 그 빈도가 늘어나고 규모도 커졌다. 이런 우상 파괴 행위는 페샤와르 분지와 탁실라에서 일하던 영국인들도 똑같이

붓다와 헤라클레스 | 핫다 125

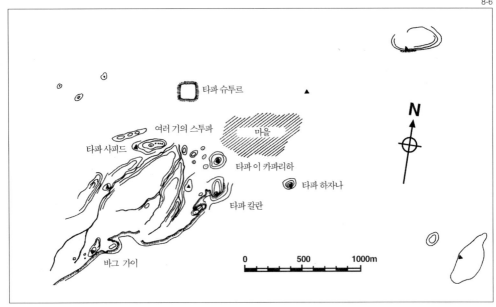

타파 슈투르

여러 기의 스투파

마을

타파 사피드

타파 이 카파리하

타파 하자나

N

타파 칼란

0 500 1000m

바그 가이

겪고 있는 문제였다. 물론 그곳에도 대다수의 주민이 이슬람교도였다. 푸셰는 핫다의 유물들은 당분간 흙 속에 남겨 두는 것이 좋다고 생각하여 더 이상의 조사를 포기하고 발흐로 발길을 돌렸다.

1926년 2월 이번에는 쥘르 바르투가 핫다로 와서 조사를 재개했다.[4] 3년 전에 고다르가 발굴한 유적은 완전히 파괴되어 버리고 없었다. 바르투는 새로운 구역을 파서 당장 30구의 소조상과 소형 석조탑을 발굴했다. 그러나 닷새 뒤에 이 유물들은 모조리 훼손되고 말았다. 핫다에 있는 물라*가 조직적으로 우상 파괴를 명했던 것이다. 4월에 중앙정부의 외무장관에게 탄원한 결과 한 가지 꾀를 냈다. 정부에서는 관리를 물라들에게 보내 다음과 같은 이야기를 전했다. 즉 지금 프랑스인들이 발굴하는 곳은 핫다라는 이슬람 성인의 무덤이 있는 바로 그 자리인데, 장관의 꿈에 그 성인이 나타나 이야기하기를 무덤을 더럽히고 있는 우상을 캐내는 작업을 물라들이 방해하는 것은 옳지 못한 일이라 경고했다고 전

* mullah. 이슬람 성직자. 인도 아대륙 쪽에서는 흔히 모스크에서 코란을 읽는 성직자나 마드라사(이슬람 학교)의 교사 역할을 맡았다. 아프가니스탄이나 인도의 서북 지방에서는 작은 지역 단위마다 군주에 버금가는 정치적 권력을 가진 지도자 역할을 했다. 이에 따라 스와트, 핫다 등이 지역에서 일어난 여러 차례의 반영(反英) 봉기를 주도하기도 했다.

핫다의 타파 칼란에서 출토된
소조 불두.
높이 19cm. 인간적인 느낌을
주는 붓다의 모습이 섬세하게
조형되어 있다. 기메박물관
소장.

핫다의 바그 가이에서 출토된
소조 승려상의 머리.
높이 10cm. 주름지고 찡그린
표정이 감정을 실감나게 표현
하고 있다. 카불박물관 소장.

한 것이다. 그러나 이 방법도 별로 효과를 못 본 듯하다. 그 해 12월 바르
투가 발굴을 재개하기 위해 핫다에 돌아갔더니, 그동안 문제의 물라는
반달리즘에 대한 징벌로 투르키스탄에 유배되었다. 또 유물의 파괴에 가
담했던 사람들은 벌금을 물고 감옥에 갇혀 있었다. 이때부터 바르투는
마음놓고 작업을 할 수 있었다. 이 사건은 최근 바미안에서 일어난 것과
같은 우상 파괴가 결코 새삼스러운 일이 아니라 과거부터 상당히 빈번했
음을 알려준다.

바르투는 이때부터 1928년 4월까지 조사를 진행했다. 작업 여건은
매우 나빴다. 그는 축사 같은 곳에서 살며, 혼자서 200명의 인부를 거느
리고 작업을 수행했다. 새벽 4시에 일어나 장비를 챙기고 오후 2시나 4
시까지 발굴을 지휘한 뒤, 한밤까지 유물을 정리하고 사진을 찍었다. 그
는 이러한 악조건에서 홀로 일해야 하는 자신을 죄수에 비유하기도 했다.

이 기간에 바르투는 10여 개의 유적을 발굴했는데, 주요한 것으로
타파 칼란, 타파 이 카파리하, 바그 가이 등을 꼽을 수 있다.[8-6] 이 중 타
파 칼란이 가장 컸다. 이 사원들은 통례대로 커다란 불탑과 승원으로 구
성되어 있었다. 불탑은 예배하는 공간이고, 승원은 승려들이 생활하며
수행하는 공간이다. 불탑 주위에 다수의 작은 탑이 에워싸고, 그 바깥쪽
에 감실이 있어서 그 안에 많은 소조상이 안치되어 있었다.[8-7, 8] 특히 타
파 칼란과 타파 이 카파리하에서는 훌륭한 소조상이 많이 나왔다. 소조
상은 스투코*나 점토를 손으로 빚어서 만든 상을 말한다. 이러한 상은 대
체로 3~5세기에 만들어진 것이다. 간다라 미술로 보아서는 비교적 늦
은 시기이다.

이 유물들은 파이타바의 경우처럼 아프가니스탄과 프랑스가 정확
히 반으로 나누어 가졌다. 바르투는 프랑스인들의 몫에 더 훌륭한 작품
들이 포함되었다고 기뻐했다. 1,500점의 유물이 82개의 상자에 실려 프
랑스로 보내졌다. 바르투도 그 해 6월 프랑스로 돌아왔으나, 3년간의 과

*　　모래 등에 회를 개어 굳혀서 조각을 만들거나 건축을 장식하는 데 쓰는 재료.

도한 노동으로 건강을 해친 뒤였다. 그는 다시는 아프가니스탄의 현장으로 돌아가지 못했다.

경이로운 소조상

핫다 발굴의 제2장은 그로부터 근 40년 뒤인 1965년으로 내려온다. 제2차 세계대전 뒤 프랑스의 30년 발굴독점권이 소멸되면서 여러 나라가 각기 아프가니스탄의 유적 발굴에 참여했다. 아프간인들도 각국의 작업에 참여할 기회를 가짐으로써 발굴 방법을 배우고 경험을 쌓았다. 이를 바탕으로 아프간인들은 독자적인 유적 발굴을 계획하기에 이르러, 그 목적으로 아프가니스탄 고고학연구소를 설립했다. 이들은 아직 많은 유적이 산재해 있는 핫다에서 첫 발굴을 하기로 결정했다. 그 결과 선택한 것이 타파 슈투르라는 커다란 토루였다. 이 토루는 핫다 주변의 토루 가운데 상당히 컸으나 어떤 이유에서인지 바르투는 이곳을 발굴하지 않고 남겨 두었다.

조사는 1966년 4월에 시작되어 매년 연차적으로 진행되었다.[5] 첫 두 해의 조사에서 토루의 흙을 걷어내니, 방형의 뜰의 가운데에는 큰 불탑이 놓여 있었다.[8-9, 10] 이 불탑은 이 사원에서 구심점 역할을 하는 주탑

8-9

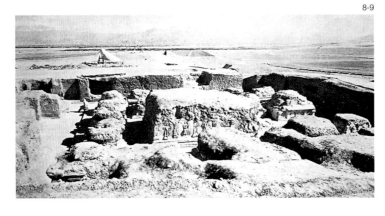

핫다의 타파 슈투르 사원지.
발굴이 시작된 지 얼마 되지 않은 때인 1967년의 사진이다.

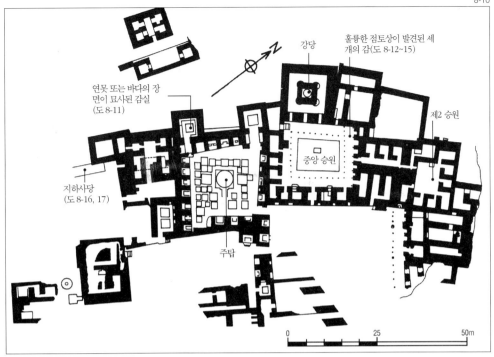

강당

훌륭한 점토상이 발견된 세 개의 감(도 8-12~15)

연못 또는 바다의 장면이 묘사된 감실 (도 8-11)

제2 승원

중앙 승원

지하사당 (도 8-16, 17)

주탑

0 25 50m

타파 슈투르 사원지 평면도.

으로, 안에 붓다의 사리가 모셔져 있었을 것이다. 발굴 당시에는 방형 기단만이 남아 있었다. 그 둘레에는 30여 개의 작은 탑이 에워싸고 있었다. 주탑과 둘레 소탑의 벽면은 스투코로 된 불보살상이 장식하고 있었다.

　이보다 더 눈길을 끈 것은 뜰의 서면 양쪽 끝에 만들어진 두 개의 감실이었다. 이 감실들에는 매우 훌륭한 점토 상들이 조성되어 있었다. 이 가운데 남쪽 감실은 벽면이 온통 물결무늬로 덮이고, 그 위에 길쭉한 물고기와 연꽃 등이 새겨져 있었다.[8-11] 바닥에 뒹구는 물고기는 마치 살아 꿈틀거리듯 사실감 있게 표현되었다. 첫눈에 이 감실 내부는 연못을 나타낸 것임을 알 수 있었다. 그 중앙에 불상이 놓여 있었을 것이나 발굴 당시에는 남아 있지 않았다. 그 둘레에 붓다를 경배하는 여러 인물이 배열되어 있었다. 약간 경직된 감도 없지 않으나 표현에 생기가 넘친다. 이

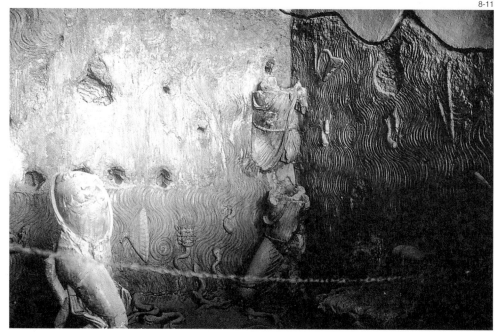

타파 슈투르 주탑원의 서면 남쪽에 있는 감실 내부. 벽면이 물결무늬로 덮이고 그 위에 물고기와 연꽃 등이 생동감 있게 새겨져 있다.

중 어떤 상은 물에 사는 용왕인 나가이다. 나가는 코브라 같은 뱀인데, 인도에서는 물에 사는 신적인 존재로 섬겨졌다.

이 감실은 어떤 주제를 나타낸 것일까? 흔히 이 장면은 붓다가 물에 사는 나가를 조복(調伏)하는 장면으로 여겨진다. 현장의 『대당서역기』는 이와 연결시킬 수 있는 두 가지 이야기를 언급하고 있다. 하나는 나가라하라의 불영굴에서 일어난 일로, 이때 붓다는 사악한 나가 왕인 고팔라를 조복했다. 다른 하나는 웃디야나(스와트)에서 홍수를 일으켜 사람들을 괴롭히던 나가 아파랄라를 붓다가 조복한 이야기이다.[6] 이 두 가지가 다 이 장면의 소재로서 가능성이 없는 것은 아니다. 혹은 한때 '사위성의 대신변'으로 잘못 생각해 온 간다라의 설법도 부조에 이러한 물결과 물에 사는 나가, 물고기, 연꽃의 모티프가 등장하는 것에 주목할 수도 있다.[7] 그러한 주제와 연관된 장면일 가능성도 있다. 그러나 이렇게

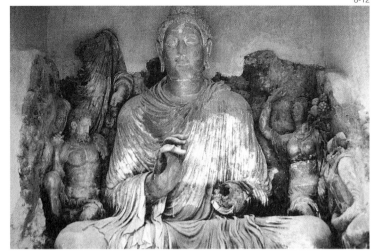

타파 슈투르 중앙 승원의 북쪽
면에 있던 감 V2 내부의 소조
상들.
불상을 중심으로 오른쪽에 튀
케를 닮은 하리티 상이, 왼쪽에
헤라클레스를 닮은 바즈라파
니 상이 있다. 감의 폭은 2.4m,
깊이는 2.9m.

벽면 전체를 물결무늬로 장식한 것, 또 불상과 그 주위의 경배자들을 이
렇게 입체적으로 나타낸 것은 다른 곳에서 결코 볼 수 없는 표현이다.

북쪽 감실에는 중앙의 불상이 없어졌고, 좌우측 벽에 기대어 선 불
상이 일부 남아 있었다. 하반신의 일부 또는 발만 남아 있지만, 놀랄 만
큼 입체적으로 표현되어 있다. 전체적으로 이곳의 스투코 조각과 점토
조각에는 단순히 매체가 다른 데 연유하는 차이 이상의 뚜렷한 양식적
차이가 나타나 있었다.

발굴은 1979년까지 연차적으로 이어졌다.[8] 주탑이 있는 뜰의 북동
쪽에는 승려들이 살던 커다란 승원과 강당이 발견되었다.[8-10] 그 바깥쪽
에도 작은 승원과 방들이 있었다. 중앙 승원의 북쪽 벽에는 세 개의 감이
만들어져 있었는데, 그곳에서는 핫다에서 전에 보던 것과도 비교가 안
될 만큼 훌륭한 점토 상들이 안치되어 있었다. 이 세 개의 감은 폭이
1~1.2m, 깊이가 0.8~1.4m 정도의 크기였다. 그 내부에는 공통적으로
중앙에 설법하는 자세의 불상이 앉고, 그 좌우에 여러 경배자가 배열되
어 있었다.[8-12] 깊게 파인 옷주름이 현란한 움직임을 보이며 붓다의 몸을

붓다와 헤라클레스 | 핫다 131

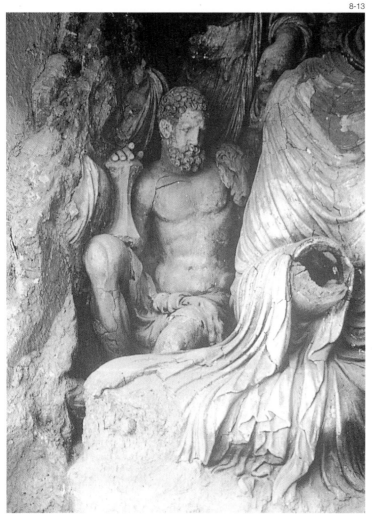

덮고 있다. 이에 비해 붓다의 얼굴은 삼매에 든 모습을 강조한 탓인지 다소 맥이 빠진 듯 몽롱한 분위기를 느끼게 한다. 헬레니즘적 표현방식으로 인도 미술의 이상을 조화롭게 살리기가 그만큼 어려웠음을 시사하는 듯하다.

불상보다 더 사람들을 경탄하게 한 것은 그 주위의 경배자이다. 특

히 중앙의 감(V2)에는 붓다의 왼쪽에 수염을 기르고 상반신을 벗은 역사(力士)형의 남자가 앉아 있었다.8-13 이 남자는 간다라 불교미술에서 늘 붓다의 수호자 역할을 하는 바즈라파니이다. 바즈라파니는 바즈라(vajra)를 손에 들고 있다는 뜻인데, 바즈라는 번개를 상징한다. 이 남자가 오른손에 들고 있는 것이 바로 바즈라이다. 바즈라는 한문으로 '금강(金剛)'이라고 번역하는데, 우리가 금강역사라고 알고 있는 것이 원래 간다라의 바즈라파니에서 유래한 것이다. 이 감에 표현된 바즈라파니는 첫눈에 지중해세계의 어느 신을 보는 듯한 착각이 들게 한다. 무엇보다 헬레니즘 시대의 헤라클레스 상과 흡사하다. 특히 기원전 4세기에 그리스의 뤼시포스가 만들었던 헤라클레스 상과 매우 닮아 있다. 이러한 헤라클레스는 그리스인 시대의 박트리아에서 화폐에도 표현된 적이 있는데, 그러한 전통이 불교 신인 바즈라파니의 조형에까지 영향을 미친 것이다.9)

감 V2의 튀케-하리티. 왼손으로 코르누코피아를 들고, 오른손으로 붓다에게 꽃을 던지고 있다. 코르누코피아는 그리스 신화에 나오는 '풍요의 뿔'로, 원하는 대로 먹을 것과 꽃 따위가 여기서 쏟아져 나온다고 한다. 서양 고전미술의 데메테르나 튀케 여신이 흔히 이런 모습을 취한다.

8-14

붓다와 헤라클레스 | 핫다　133

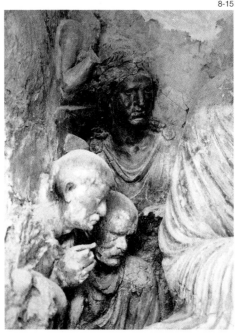

감 V3의 안쪽 좌측에 있던 헤라
클레스-바즈라파니와 승려들.
이 감의 바즈라파니는 수염이
나지 않은 청년형의 헤라클레
스처럼 표현되었다. 이 장면에
어울리지 않게 어딘가 우울한
표정이다.

'헤라클레스 바즈라파니'의 반대편에는 한 여인이 있다.[8-14] 불교적
맥락에서 판단하면 이 여인은 하리티라는 여신일 것으로 보인다. 하리티
는 원래 인도 민간신앙에서 섬긴 여신인 약시의 하나로 아이를 잡아먹다
가 붓다에게 교화되어 아이들의 수호신이 되었다. 그런데 타파 슈투르의
이 하리티는 지중해세계에서 만들어졌던 풍요의 여신인 튀케와 매우 닮
아 있다. 이 여신은 '튀케 하리티'인 셈이다. 이 불상은 각각 헤라클레스
와 튀케의 '옷을 입은' 바즈라파니와 하리티의 수호를 받고 있는 것이다.

중앙 감의 동쪽에 있는 감(V3)은 파손이 상대적으로 심하지만, 역
시 비슷한 구성으로 불상이 경배자에게 둘러싸여 있었다.[8-15] 붓다의 왼
쪽에는 바즈라파니가 있는데, 이번에는 수염이 나지 않은 헤라클레스형
의 청년으로 묘사되었다. 그 아래쪽에서 손을 모으고 고개를 숙여 붓다
에게 경배하고 있는 승려들의 모습에서는 생생한 현실감이 살아난다.

타파 슈투르의 이 세 개의 감에서 발견된 점토 상들은 이 지역 미술에 익숙한 학자들에게도 놀랄 만한 것이었다. 이 상들은 그때까지 알고 있던 아프가니스탄의 어떤 상보다도 지중해세계의 헬레니즘 양식을 연상시켰기 때문이다. 흔히 간다라 미술에는 로마 제정시대의 미술양식이나 이란의 파르티아에서 변형된 헬레니즘 양식이 막대한 영향을 미친 것으로 받아들여져 왔다. 그런데 핫다에서 발견된 조상들, 특히 타파 슈투르에서 출토된 유물들에는 다소 경직된 로마 미술 전통이나 근동풍으로 형식화된 파르티아 미술 전통보다는 그에 선행하는 지중해세계의 헬레니즘 전통을 방불게 하는 미술 표현이 발현되어 있었다. 발굴 층위로 판단하건대, 이러한 상은 4세기쯤 만들어진 것으로 보인다. 간다라 미술에서는 비교적 늦은 시기이다. 아프가니스탄에서 이 시기까지 헬레니즘 미술의 이상을 충실히 반영하는 표현이 지속되고 있었던 점은 매우 흥미롭다. 어쩌면 일찍이 그리스인들의 활동이 왕성했던 아프가니스탄에서는 헬레니즘 미술 전통이 동쪽의 페샤와르 분지보다 더 늦게까지 충실하게 전수되고 있었을 가능성도 있다.

사원의 남서쪽 끝에서는 지하 사당이 발견되었다.[8-16] 이 사당은 폭이 2.85m, 높이가 2.2m, 길이가 9.6m로 터널 모양을 하고 있다. 이 사당은 승려들이 조용히 마음을 가라앉히고 명상정진을 하는 데 사용된 듯하다. 그런데 터널의 좌우 벽에는 여덟 명의 승려가, 마주 보는 안쪽 벽에는 두 명의 승려와 그 사이에 해골이 한 구 그려져 있다. 안쪽 벽의 승려 두 사람 옆에는 브라흐미 문자로 각각 'Sariputra(사리불舍利弗)'와 'Maudgalyayana(목건련目犍連)'라는 이름이 쓰여 있었다. 사리불과 목건련은 석가모니 붓다의 으뜸가는 두 제자로서, 각각 '지혜 제일'과 '신통 제일'이라 불린 승려들이다. 좌우 벽에서는 'Upali(우바리優婆離)', 'Ananda(아난다阿難陀)', 'Maitrayaniputra(부루나富樓那)', 'Aniruddha(아나율阿那律)', 'Subhuti(수보리須菩提)'의 이름을 읽을 수 있었다.

타파 슈투르 사원지 남쪽에 있
는 지하 사당.
터널 같은 구조를 가진 방의 좌
우 벽과 안쪽 벽에 붓다의 십대
제자가 그려졌다. 안쪽 벽에 그
려진 사리불과 목건련은 백골
을 보며 명상하고 있다.

이들도 역시 붓다의 주요한 제자이다. 이로 보아 이 열 명의 승려상은 붓
다의 십대제자를 나타낸 것임을 알 수 있다. 불교의 출가수행자에게 십
대제자는 가장 이상적인 모델이었다.

　가장 안쪽 벽에 정좌한 사리불과 목건련 사이에 그려진 해골은 서
있는 것처럼 보이지만, 실은 누워 있는 모습을 나타낸 것일 가능성이 높
다.[8-17] 불교에는 시신이 썩어 들어가 백골로 변하는 모습을 보면서 삶의
이치에 관해 명상하는 소위 백골관(白骨觀)이라는 수행법이 있었다. 백
골 좌우의 두 승려는 백골관을 행하며 수행하고 있는 것이다. 타파 슈투
르 승원의 수행자도 이 지하 사당에 앉아 이 그림을 보고 백골관의 의미
를 상기하면서 정진했을 것이다.

　타파 슈투르의 사원은 대체로 기원후 2세기부터 7세기까지 존속한
것으로 추정된다. 지하 사당의 그림은 6세기경에 그려진 것이다. 이로부

지하 사당의 안쪽 벽에 그려진
승려상(사리불)과 백골.

터 얼마 되지 않아 610~620년경에 이 사원에는 커다란 불이 나서 그 뒤
에는 버려졌다. 현장이 왔던 때에 이 사원은 이미 폐기된 뒤였을 것이다.

불행한 종말

아프간인들이 처음으로 발굴한 타파 슈투르에서 이렇게 훌륭한 유
물이 나온 것은 매우 고무적인 일이었다. 자기들 땅의 문화유산에 대한
조사를 늘 남에게 맡기고 옆에서 지켜보기만 해야 했던 아프간인들이 첫
발굴에서 국외 연구자들을 깜짝 놀라게 한 성과를 올린 것은 경하할 만
한 일이 아닐 수 없었다. 아프간 고고학자들의 미래는 환히 열린 듯했다.

타파 슈투르에서 발견된 유물의 대부분을 이루는 점토 상들을 훼손
하지 않고 분리하기는 힘들었다. 그래서 현장에 보호각을 세워 보존하고

방문객들에게 공개하기로 했다. 이 유적은 아프가니스탄 문화유산 목록에 또 하나의 자랑스러운 항목으로 등재되었다.

그러나 그 삶은 매우 짧았다. 소련이 침공한 다음 해인 1980년 겨울 소련에 저항하던 무자헤딘 반군이 타파 슈투르를 깡그리 부서 버리고만 것이다.[15-4] 소련군이 폭격해서 파괴했다는 이야기도 아직 떠돌지만, 그것은 사실과 다르다. 이런 경우 모든 잘못을 소련 침략자의 탓으로 돌리는 것이 플롯상 어울리겠으나, 사실과 선전은 구별해야 한다. 아무튼 이 비극적 사건 때문에 이 글에서는 타파 슈투르에 관한 한 과거형을 써서 설명하지 않을 수 없었다.

지금 타파 슈투르에는 처참하게 부서진 흙벽돌 건물의 잔해만이 간신히 사원의 모습을 전해주고 있을 뿐이다. 조각이나 벽화는 아무것도 남아 있지 않다. 타파 슈투르 이외의 유적들도 수십 년의 세월이 지나면서 거의 흔적을 알아볼 수 없게 되었다. 타파 슈투르의 폐허와 몇 개의 버려진 토루만이 이 작은 마을의 이름을 세계에 알렸던 옛 사원들의 흔적을 전해주고 있다.

잘랄라바드는 이 지역의 거점 도시로 여전히 상당한 규모를 갖추고 있다. 탈레반 시대에 이 일대는 양귀비 천지였다고 한다. 탈레반에 속한 이 지역의 지사가 군자금을 벌기 위해 양귀비 재배를 장려했기 때문이다. 여기서 만들어진 아편은 하이버르 패스를 지나 페샤와르로 들어가 다시 전 세계로 보급되었다.

9.11사건 이전에 알 카에다의 아프가니스탄 내 거점과 훈련기지가 잘랄라바드 인근에 있었던 것은 잘 알려져 있다. 미국과 탈레반의 전쟁이 시작되면서 잘랄라바드 남쪽의 산악지대는 오사마 빈 라덴과 알 카에다의 은신처를 찾으려는 미군의 주요한 작전지역이 되기도 했다. 이 일대에는 아직도 수많은 지뢰가 깔려 있고, 멀리 나갈수록 치안도 여전히 불안하다. 그러나 잘랄라바드 시내는 평온하다. 전쟁 중에 외신 기자들

잘랄라바드의 스핀가르 호텔
입구에 박힌 석판.
2001년 아프간 전쟁 때 숨진
기자들을 추모하고 있다.

로 붐비던 스핀가르 호텔은 한산하고, 텅 빈 식당은 나른한 정적에 묻혀
있다. 그러나 전쟁 직후 잘랄라바드에서 탈레반에게 피살된 기자들을 추
모하기 위해 호텔의 입구에 박힌 석판 위에 새겨 넣은 글귀는 아직도 끝
나지 않은 전쟁을 경고하고 있다.8-18

9 _ 암벽 속의 대불

바미안

가장 큰 불상

"경관이 훌륭하더군요." 바미안에 처음 다녀온 뒤 그곳이 어땠냐는 사람들의 질문에 내가 한 대답이었다. 이것은 이제 중요한 것이 대부분 사라져 볼 것이 경관밖에 없다는 자조 섞인 탄식이기도 했다. 그러나 실제로도 샤흐르 이 골골라 언덕에서 내려다본 바미안은 아름답고 장엄하

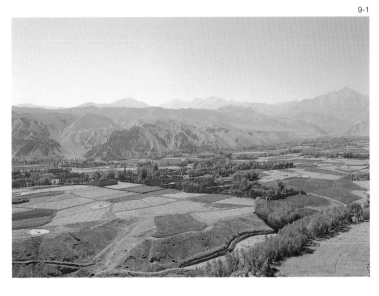

9-1

샤흐르 이 골골라에서 내려다본 바미안 분지의 남쪽 경관. 뒤쪽으로 힌두쿠시의 지맥들이 첩첩이 늘어서 있다.

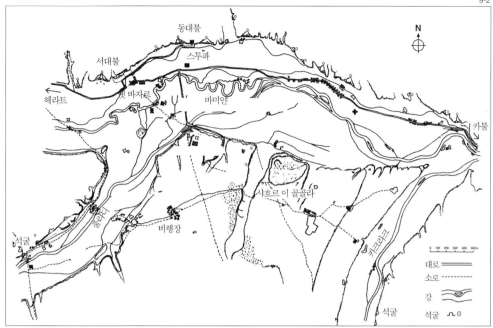

바미얀.

며, 그러면서도 아늑하고 평화로웠다.[9-1] 그것만으로도 바미얀은 충분히
힘들여 가 볼 가치가 있었다.

샤흐르 이 골골라는 바미얀 분지의 동쪽에 위치한 원추형의 언덕이
다.[10-10] 이곳에는 이슬람 시대의 도성이 있었는데, 13세기에 이곳에 침입
한 칭기스칸에 의해 완전히 파괴되었다. 언덕 전체에 흙벽돌로 지었던
건물들의 폐허가 여기저기 흩어져 있다. 그 꼭대기에 올라서면 바미얀
분지가 사방으로 훤히 내려다보인다.

바미얀 분지는 사방이 산으로 둘러싸여 있다. 그 북쪽에 바미얀 강
이 동쪽으로 흐른다.[9-2] 이 강은 바미얀을 벗어나면 북쪽으로 흘러 쿤두
즈 강의 지류와 합류하고, 결국은 옥수스로 흘러 들어간다. 바미얀 강 남
쪽에는 동서로 상점이 늘어선 읍내가 있고, 그 남쪽에서 지형이 높아져
널찍한 대지가 분지의 남쪽 끝까지 펼쳐진다. 그곳에는 눈 덮인 힌두쿠

시바르 패스를 넘어 바미얀으로 내려가는 길.
북쪽에서 내려와 바미얀에 도착한 현장은 이 길을 걸어 나와 카피시로 걸음을 재촉했을 것이다.

시의 지맥이 첩첩이 가로막고 있다. 대지의 서쪽에는 작은 비행기가 이착륙할 수 있는 활주로가 보인다. 바미얀 분지의 서쪽과 동쪽도 산에 둘러싸여 있다. 양쪽의 골짜기는 각각 풀라디와 카크라크라 불린다. 분지의 북쪽에는 1.3km에 걸쳐 길게 이어지는 산이 병풍처럼 가로막고 있다. 이 산은 바미얀 분지를 향해 절벽을 이루고 있는데, 그 암벽에 바미얀의 대불과 석굴들이 조성되어 있다. 샤흐르 이 골골라에서는 북서쪽으로 아득하게 그 모습이 내려다보인다.

이 암벽 앞쪽으로 바미얀 강을 따라 동서로 지나는 길은 옛적부터 카불과 발흐, 또 헤라트를 잇는 주요한 교통로였다. 카불에서 북쪽으로 올라오면 차리카르에 닿는다고 했다. 여기서 계속 큰길을 따라 올라가 살랑 패스를 통과하면 쿤두즈나 마자르 이 샤리프로 북상할 수 있다. 살랑 패스에 터널이 뚫려 험한 고개를 굽이굽이 돌아 넘지 않고도 쉽게 차량이 다니게 된 뒤로는 이 길이 북쪽을 왕래할 때 쓰이는 간선도로가 되었다. 그러나 과거에는 차리카르에서 조금 지나 서쪽 골짜기로 빠져나가는 산길이 자주 이용되었다. 이 길을 따라 서쪽으로 120km쯤 가면 시바르 패스에 오르기 시작한다. 이 고개를 넘어서 내려가면 바미얀에서 흘러나온 바미얀 강과 만난다. 이곳에서 길은 두 갈래로 갈라진다. 오른쪽으로 바미얀 강이 흐르는 방향을 따라가면 북쪽으로 올라가고, 왼쪽으로 강을 거슬러 올라가면 바미얀 분지에 들어선다.⁹⁻³ 카불에서 여기까지는 차로 7~8시간이 걸린다. 길은 전혀 포장되어 있지 않다.

바미얀을 통과하여 계속 서쪽으로 가면 북쪽으로 올라가는 길이 나온다. 이 길이 바로 현장이 인도로 올 때 발흐에서 내려온 길이다. 그곳에서 북쪽으로 가지 않고 서쪽으로 향하면 아프가니스탄 서단의 헤라트까지 길이 죽 이어져 있다. 이러한 위치 때문에 바미얀 분지는 상인들과 순례자들이 빈번히 통과하는 길목으로서 크게 번성했다. 바미얀의 북쪽 암벽에 점재한 수많은 석굴은 이러한 배경 위에 생겨난 것이다.

그러나 무엇보다 바미얀을 유명하게 한 것은 암벽을 파고 조성한 두 개의 거대한 불상이다. 바미얀의 북쪽 암벽은 동과 서, 중앙의 세 구역으로 나뉜다. 이 중 동쪽과 서쪽 구역에 각각 거대한 불상이 하나씩 서 있다.⁹⁻⁴ 동쪽에 있는 불상을 동대불, 서쪽에 있는 불상을 서대불이라 부른다.⁹⁻⁵⁻⁶ 동대불은 높이가 38m, 서대불은 무려 55m에 달한다. 엄청난 크기이다. 역사상 크기에서 이에 필적할 만한 상은 별로 없었다. 당연히 이 상은 비단 불교도뿐 아니라 이 상을 볼 기회가 있었던 모든 사람에게

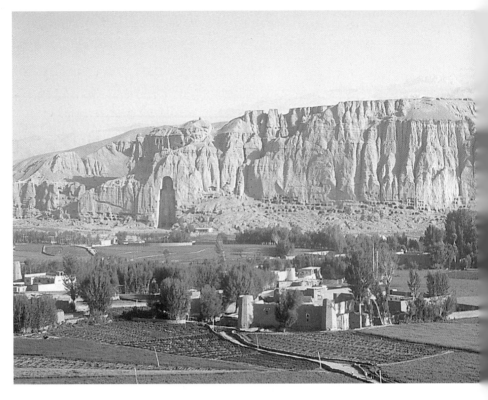

경탄과 두려움, 때로는 혐오의 대상이었다. 그리고 이 거대한 상의 신화는 오늘날의 고미술과 고대문명 애호가들 사이에 다시 살아나 많은 사람을 매혹시켜 왔다. 나도 사진에서 이 대불을 처음 보았을 때, 거대한 불상과 그 발 아래 조그만 티끌 같은 사람을 견주어 보며 경이로움에 사로잡히지 않을 수 없었다.

　하지만 이 불상이 세워졌던 감 앞에 실제로 처음 섰을 때, 오히려 특별히 크다는 느낌은 오지 않았다. 부분적으로는 어떤 정서적 감흥을 일으킬 만한 인간의 형상이 감실 안에 더 이상 남아 있지 않기 때문일 것이다. 그러나 그동안 큰 것을 너무 많이 보아 와서 크기에 감동받는 감각이 무뎌졌기 때문이기도 할 것이다. 불상만 해도 우리나라의 일부 불교

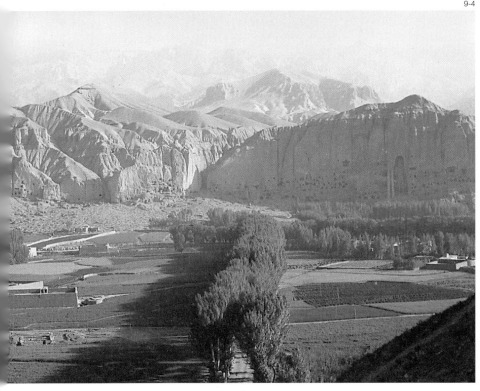

도들이 '동양 최대'와 '세계 최대' 불상을 하도 좋아하다 보니, 이에 못지않게 큰 불상을 그리 어렵지 않게 볼 수 있는 것이 우리 현실이다. 이것은 우리나라만의 현상이 아니라 돈벼락을 맞은 아시아 각국에서 일어나고 있는 일이기도 하다. 바미얀에 특별한 점이 있다면, 이 큰 불상들이 널찍한 분지 한 편의 거대한 암벽 속에 자연스럽게 자리잡아 결코 어색하게 두드러지지 않는다는 점이다. 아마 그 점 때문에도 대불의 감이 그리 커 보이지 않았을 것이다. 이것은 좁고 아기자기한 산 한가운데에 전혀 어울리지 않게 우뚝 들어앉은 우리나라의 많은 거불들과는 다른 점이다. 불상이 클수록 정말 나라가 잘되고 공덕이 크다면 할 말은 없지만 말이다.

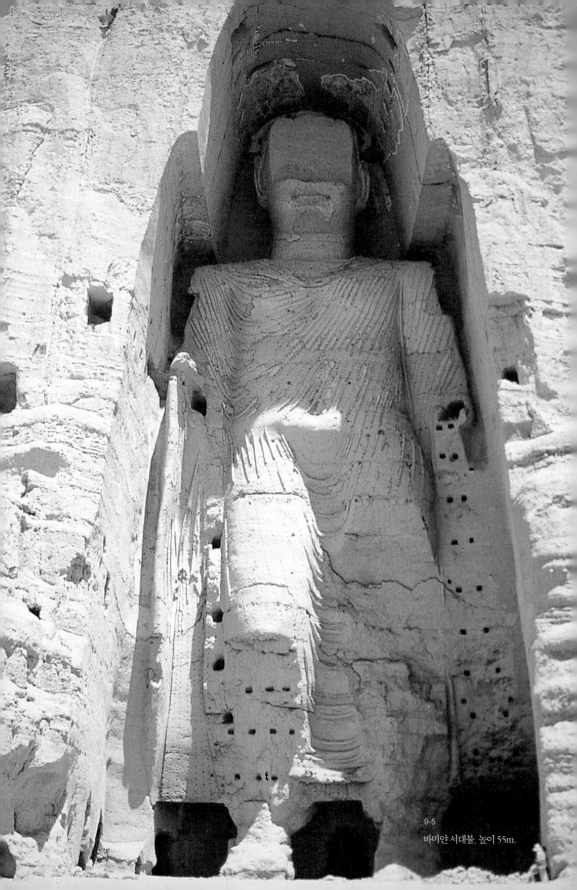

9-5
바미안 서대불. 높이 55m.

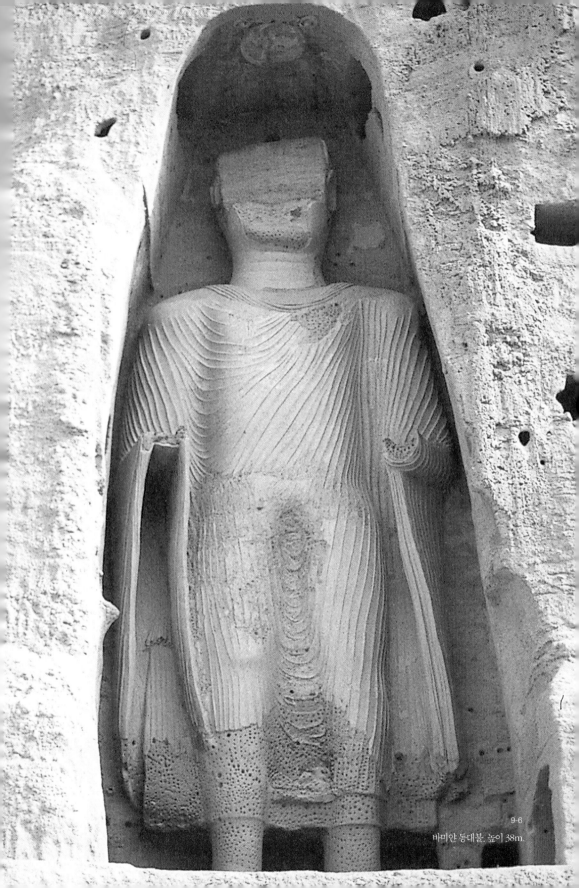

9-6
바미얀 동대불. 높이 38m.

몇 가지 의문

바미얀의 두 불상은 암벽을 파서 커다란 감실을 만들고 그 안에 조성한 것이다. 돌로 기본 형체를 만들고 그 위에 스투코를 두텁게 발라 밖으로 드러나는 상의 모습을 조형했다. 두 상은 모두 서 있는 모습이었다. 사진으로 보는 두 상은 비례상 몸에 비해 머리가 약간 큰 편이고 어깨가 넓어서 장중한 느낌이 더하다. 승복이 몸 전체를 덮고 있으며, 옷의 주름이 양쪽 어깨에서 흘러내려 몸 위에서 연속되는 곡선을 그리고 있다. 옷주름을 표현한 방식은 서로 약간 차이가 있어서, 동대불의 경우는 각이 진 융기선으로 되어 있는 데 반해, 서대불은 주름 하나하나가 마치 줄처럼 도드라지게 튀어나와 있다. 두 상은 파손이 심하다. 특히 얼굴은 공통적으로 마치 깎아낸 듯 입의 위쪽 부분이 평평하게 잘려 있다. 양쪽 다손은 없고, 서대불은 하반신이 특히 심하게 손상되어 있다.

구법승 현장이 바미얀에 들어온 것은 630년의 초봄인 듯하다.[1] 그는 철늦은 눈보라를 뚫고 험한 산길을 힘겹게 걸어 간신히 바미얀에 도착했다. 바미얀국은 동서 2,000여 리, 남북 300여 리이며, 설산의 가운데에 있었다고 한다. 왕성은 절벽에 기대 계곡을 끼고 있으며, 그 동북쪽에는 금색으로 빛나고 보배로 장식된 높이 140~150척의 석불 입상이있었다. 그 동쪽에 사원이 있고, 다시 그 동쪽에 유석(鍮石)으로 된 높이100여 척의 석가불 입상이 있었다. 몸은 부분을 나누어 따로 주조해서붙인 듯했다고 한다. 여기서 한 척을 대략 30cm로 잡으면, 왕성 동북쪽의 석불은 높이 42~45m, 석가불은 30m가 된다. 조금 차이가 있지만,현장이 이야기한 두 불상이 바미얀에 남아 있던 서대불과 동대불에 해당한다는 데에는 의문이 없다. 왕성 동북쪽에 큰 불상이 있었다는 것으로보아, 당시의 왕성은 서대불의 서남쪽 어딘가에 있었던 듯하다. 그러나아직 그 터는 확인되지 않고 있다.

둘 중 큰 불상(서대불)은 금색으로 빛나고 보배로 장식되어 있었다고 한다. 처음 만들 때부터 그랬는지는 모르겠으나, 현장이 갔을 때 대불은 실제로 도금되고 그 위에 보배로 장식되어 있었을 가능성도 있다. 고대 불상은 아무 장식이 없는 출가 수행자의 옷을 입는 것이 통례였다. 간다라에서도 거의 모든 불상이 그런 식으로 만들어졌다. 그러나 바미얀 석굴의 벽화에서는 옷에 장식이 달린 불상을 제법 찾아볼 수 있다. 또 바미얀 동쪽에 위치한 폰두키스탄에서도 장식이 달린 옷을 입은 불상이 발견된 바 있다.[2] 이렇게 장식이 달린 복장을 불상이 취하게 되는 것은 일반적으로 밀교의 대두와 관련이 있는 것으로 이해되고 있다. 밀교는 불교사에서 5~6세기부터 본격적으로 대두된 경향으로, 비밀스런 의식과 수행을 강조했다. 이 과정에서 붓다에 대한 생각도 적지 않게 달라졌다. 붓다는 삶에 대한 진리를 설파한 위대한 수행자이자 스승이 아니라, 보이지 않는 세계의 원리를 형상화한 신과 같이 받아들여졌다. 불상이 장식을 달고 보관을 쓰기 시작한 것은 그 같은 변화를 반영한다. 현장이 갔을 때 서대불에도 그러한 요소가 부분적으로 반영되어 있었을 가능성이 있다.

현장은 작은 불상(동대불)이 유석(鍮石)으로 되어 있고, 각 부분을 주조해서 붙인 것 같다고 한다. 유석은 구리를 뜻하는 듯한데, 이것은 동대불이 스투코로 되어 있었던 점과 차이가 있다. 이것은 어쩌면 상 위에 구리로 만든 판이 덮여 있었기 때문일지도 모른다. 아무튼 현장이 보았던 서대불과 동대불은 우리가 사진으로 기억하는 모습과 상당히 달랐던 것 같다.

현장은 큰 불상을 그냥 '석불 입상'이라 하고, 작은 불상을 '석가불 입상'이라고 했다. 석가불을 이렇게 거대하고 장중한 모습으로 표현한 것은 여기 제시된 석가모니 붓다가 단순히 중생들에게 깨달음의 길을 열어 준 불교의 개조(開祖)가 아니라 인간과 자연을 통어(統御)하는 거대

한 우주의 원리와 같은 존재로 인식되고 있었기 때문이라 해석된다. 작은 불상, 즉 동대불의 머리 위 천장에 여러 필의 말이 끄는 태양신 수리야의 상이 그려진 것도 여기 표현된 석가모니 붓다의 우주론적 위상을 상징한다고 볼 수 있다.[9-7]

　　그러면 큰 불상, 즉 서대불은 어떤 붓다를 나타낸 것인지 궁금하지 않을 수 없다. 일본 학자 미야지 아키라(宮治昭)는 이 상이 미륵불을 나타낸다고 한다.[3] 미륵불은 석가모니 붓다가 열반에 든 뒤 56억 년 뒤에 이 세상에 출현할 미래의 붓다이다. 그런데 미륵불이 출현할 때는 지금 우리가 사는 사바세계보다 훨씬 좋은 세상이기 때문에, 사람들의 수명도 우리보다 훨씬 길고 신장도 훨씬 크다고 한다. 그래서 미륵 붓다의 신장도 석가모니 붓다의 열 배가 된다고 하는 경전도 있다. 미야지는 이 무렵 아시아 각지에서 만들어졌던 거상은 대다수가 미륵이었다는 점을 지적한다. 파키스탄 북쪽의 다렐에 있던 미륵보살상(기록에만 나오는데 현장은

서대불 머리 위에 그려진 벽화. 미륵보살의 도솔정토를 그린 것이라 보는 견해가 있다. 이에 따라 서대불은 미륵불을 나타낸 것이라 한다.

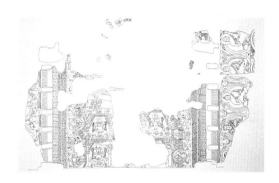

이 상이 100여 척이었다고 한다), 돈황(敦煌)의 북대불(높이 33m, 695년)과 남대불(26m, 8세기 전반), 난주(蘭州) 병령사(炳靈寺)의 대불(27m, 803년), 사천(四川) 낙산(樂山)의 대불(71m, 713~803년)이 모두 미륵이라고 한다. 또 서대불의 머리 위쪽 천장에 그려진 그림을 미륵불의 정토인 도솔천의 모습으로 볼 수 있다는 점도 근거로 제시한다.[9-8] 이 견해는 상당히 설득력이 있는 듯하다. 그러나 학자들의 의견은 아직 충분히 정리되어 있지 않다. 역시 바미얀 연구의 권위자인 오스트리아의 데보라 클림버그-잘터는 이 불상이 석가모니에게 수기를 주었던 연등불이며, 쇼토락에서 발견된 석조 불상처럼 생겼을 것이라는 의견을 제시한다. 또 미륵불도, 연등불도 아니고, 정말로 우주적인 붓다 노사나(盧舍那)*라고 하는 견해도 아직 살아 있다.

* 불교의 『화엄경』 등에서 이야기하는 붓다로, 진리의 본체를 형상화한 것으로 받아들여진다. 붓다의 삼신론(三身論)에서 법신(法身) 또는 보신(報身)에 해당한다.

9-9

서대불의 옷주름은 원래 이와 같이 못을 박고 새끼줄을 걸친 뒤 회를 덮어 만든 것이었다.

이 두 불상이 언제 만들어졌느냐 하는 것도 논란거리이다. 20세기 전반 바미얀 불상에 대한 연구가 처음 시작되었을 때는 이 두 상의 양식적 차이에 근거하여, 동대불은 간다라의 석조 불상에 가까운 2~3세기, 서대불은 인도의 굽타 시대 불상에 가까운 4~5세기에 만들어졌다고 보는 것이 일반적이었다. 두 상은 특히 옷주름의 표현에서 상당한 차이를 보여준다. 서대불의 옷주름은 도드라진 줄이 드리워진 것 같은 모양인데, 실제로 말뚝을 박고 그 위에 새끼줄을 걸어서 만든 것이다.[9-9] 이렇게 만든 옷주름의 표현은 인도의 굽타 시대 불상(5세기)과 비교될 만하다.

9.11사건 이후 나온 탈레반에 관한 어느 책에서는 이 두 상이 기원후 1~2세기에, 지금부터 근 2,000년 전에 만들어졌다고 자신 있게 이야기하고 있다. 이런 부정확한 정보를 쓴 책이 한둘이 아니다. 물론 일반인들에게는 파괴된 불상이 오래된 것일수록 탈레반의 행위가 더 센세이셔널한 악행으로 보이고, 그 불상이 더 아까워 보일지 모른다. 그것이 인간의 심리이니 어쩔 수 없는 일이다. 그렇다고 거꾸로 연대가 내려오는 것이라고 해서 탈레반의 악행이 감해지는 것은 아니지만 말이다.

그런데 근래에 일본 학자인 구와야마 쇼신(桑山正進)은 2~3세기 혹은 4~5세기같이, 현장 이전의 이른 시기부터 바미얀이 교역로상에서

중요한 위치를 차지했을지 의문을 제기한다.[4] 그의 요점은 빨라도 5세기 이전에는 바미얀을 지나는 교역로가 개발되지 않았고, 그에 바탕을 둔 바미얀 석굴의 조성도 그때까지는 아직 이루어지지 않았다는 것이다. 그 근거로 현장 이전의 어느 구법 순례자도 바미얀에 들르지 않았던 점을 지적한다. 또 중국 사서에 바미얀이 처음 등장하는 것도 『수서(隋書)』에 이르러서이다. 수나라 때가 되어서야 이 일대를 다녀오거나 이 일대에서 온 승려들을 통해 비로소 바미얀이라는 곳이 알려지게 된 것이다. 바미얀 석굴의 벽화가 대부분 6~8세기에 그려졌다는 점도 이 견해를 뒷받침한다. 구와야마의 견해는 많은 학자들의 공감을 얻어 근래에는 주도적인 학설이 되었다. 이에 따라 대부분의 학자들은 바미얀 불상이 6세기, 빨라도 5세기 이후에야 만들어졌다고 생각한다. 물론 의문이 전혀 없는 것은 아니다. 무엇보다 이 두 대불에서 보는 양식적 특징이 그 시기의 다른 불상들과 상당히 다르다는 점을 지적할 수 있다. 가령 바미얀 인근의 폰두키스탄에서 7~8세기에 만들어졌던 불상은 얼굴이 갸름하고 허리가 길며 몸이 호리호리하여, 육중해 보이는 바미얀의 대불과는 상당한 차이가 있다. 이 점은 아직도 풀리지 않는 의문이다.

바미얀의 대불에서 또 하나 궁금한 점은 이 불상들이 우리가 최근까지 사진으로 기억하는 모습으로 언제 파손되었는가 하는 의문이다. 온전하던 상을 탈레반이 파괴한 것으로 알고 있는 사람이 적지 않지만, 두 대불은 훨씬 전부터 이미 얼굴을 포함한 많은 부분이 파손되어 있었다. 탈레반은 탈레반대로 하지 않았더라면 좋았을 일을 저질렀으니 모든 것을 다 뒤집어써도 별 수 없겠으나, 이 대불을 파괴하고자 한 것은 탈레반뿐이 아니었다. 탈레반처럼 화력 좋은 대포나 로켓탄이 없었으니 망정이지, 그렇지 않았으면 바미얀의 대불은 이미 더 참혹하게 파손되어 있었을 것이다. 그러기에는 바미얀 대불이 너무 컸다. 이미 11세기 가즈니 왕조의 마흐무드 때 두 대불은 상당히 훼손되었을 가능성이 높다.

그런데 여기서 한 가지 주목할 문제는 두 상의 얼굴에서 입 윗부분이 똑같이 평평하게 수직으로 깎여 있다는 점이다.[9-10] 얼굴을 파손하고자 했으면, 이렇게 단정하게 깎아내듯이 손을 대지는 않았을 것이다. 이 때문에 이 상의 얼굴에는 따로 금판이나 점토로 만든 안면 부위가 붙어 있었을 것이라는 의견도 있다.[5] 얼굴을 파손할 때 그 부분만 떨어져나갔다는 것이다. 불가능하지 않은 설명이다.

현장의 기록으로 돌아오면, 왕성의 동쪽 2~3리에 사원이 있는데, 그 안에 길이가 천여 척이나 되는 붓다의 열반상이 있다고 씌어 있다. 열반상은 붓다가 돌아가실 때 옆으로 누운 모습의 와상(臥像)을 말한다. 열반상은 간다라에서 석조 부조로도 만들어졌고, 바미얀 석굴에도 벽화로 그려진 예가 몇 점 있다. 현장이 기록했던 열반상은 아직 발견되지 않고 있다. 이 밖에 두 대불만큼 크지는 않지만 제법 큰 크기의 불좌상이 안치된 감도 세 개나 있었다. 이 불상들도 두 대불과 함께 모두 파괴되었다.

두 대불의 얼굴 부분은 정밀하게 깎인 듯한 모습인데, 이것은 후대에 파손된 것이 아니라 원래부터 이런 모습이었던 것 같다. 아마 그 위에 금속 등으로 얼굴을 만들어 덮었던 듯하다.

수많은 석굴과 벽화

바미얀의 북쪽 암벽에는 두 대불 외에 모두 750여 개의 작은 석굴이 파여 있다. 대다수는 동대불이 있는 동쪽의 암벽 쪽에 모여 있다. 이들 석굴은 대부분 승려들이 생활하며 수행하던 승방굴이다. 현장은 바미얀에 사원이 십여 개, 승려가 수천 명이 있었다고 한다. 승려 중 상당수는 이러한 석굴에서 생활한 듯하다. 이 밖에 사당(祠堂)으로 쓰인 굴, 강당(講堂)으로 쓰인 굴도 있다. 강당굴은 승려들이 모여 법회를 열던 곳이고, 사당굴은 불상을 모시고 예불을 하던 곳이다.

물론 사당굴을 가장 정성들여 만들었다. 이런 석굴은 인도나 여타

석굴의 평면도.
이와 같은 돔 천장을 가진 원
형 평면의 사당을 종종 볼 수
있다.

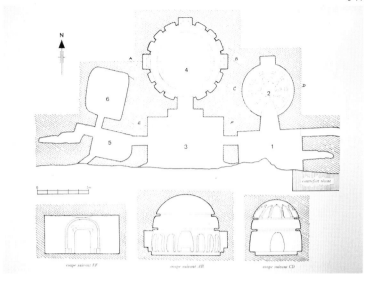

바미얀 404굴(교토대학팀이
붙인 번호)의 서벽에 그려진 비
천(飛天, 하늘을 나는 천인)상.
감각적인 얼굴과 몸매 표현에
서 인도의 영향이 많이 반영되
어 있음을 볼 수 있다.

지역의 석굴과 상당히 다른 형식으로 되어 있는 점이 눈길을 끈다. 인도
불교 석굴사원의 사당굴은 마치 요즘의 기독교 교회당처럼 앞뒤로 긴 평
면이고, 가장 안쪽에 예불의 대상인 작은 탑이 놓였다. 이에 반해 바미얀
의 사당굴은 대부분 평면이 정방형, 팔각형, 또는 원형으로 되어, 구심적
으로 공간이 구성되었다.⁹⁻¹¹ 천장은 돔을 선호했으나, 말각조정*이 나오

09

암벽 속의 대불 | 바미얀　155

*　모서리를 사선으로 잘라 가며 차례차례 위쪽으로 올리는 천장. 고구려 고분에도 보인다.

기도 한다. 천장을 꾸미는 데 특히 신경을 많이 써서, 이런 석굴에서는 그 부분이 가장 볼 만하다. 사당의 성소 앞에 전실을 둔 곳도 있어 우리 나라의 석굴암과 구조상 유사한 점도 없지 않다.

상당수 석굴에는 벽화가 그려졌다.⁹⁻¹² 전체 석굴 가운데 벽화가 그려진 것은 20퍼센트 가량이다. 벽화는 양식적으로 인도와 관련 있는 것, 페르시아의 사산 양식과 관련 있는 것 등으로 분류된다. 대다수는 손상이 심해서 모양을 제대로 알아보기 힘든 것이 많다. 이러한 손상은 오랜 세월에 걸쳐서 이루어진 것이다. 그 범인으로는 재현적인 상을 그냥 두고 볼 수 없었던 광신적인 이슬람교도도 있었고, 석굴을 주거로 삼았던 주민도 있었고, 20세기 초에는 러시아혁명기에 이곳으로 피난 내려왔던 멘셰비키 병사들도 있었다. 최근에는 탈레반에 대항한 북부동맹의 병사들이 이곳을 손쉽게 구할 수 있는 막사로 이용했다. 물론 이 와중에 벽화를 떼서 팔아먹으려는 장사꾼도 있었다.

천장을 장식한 벽화가 역시 가장 볼 만하다.⁹⁻¹³ 돔 천장을 동심원 모양으로 공간을 나누어 그 안에 불보살상을 배열해 그렸던 구성은 비

좌) 바미얀 605굴(교토대학팀 번호)의 천장 그림.
팔각형의 공간이 중심에 놓이고, 각각 8개, 16개의 육각형이 두 겹의 동심원 모양으로 연결되어 중심을 둘러싸고 있다. 각각의 도형 안에 불상을 그려 넣어 붓다들로 구성된 소우주를 만들고 있다.

우) 바미얀 164굴(교토대학팀 번호)의 돔 천장.
동심원상의 구조에 불보살상을 배열한 모습은 비잔틴 시대의 천장화를 연상시킨다.

9-13

9-14

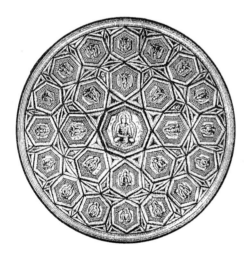

카크라크 석굴 천장 그림의 전
체 구성.

앞과 같은 천장 그림의 일부를
이루었던 벽화의 단편.
높이 89cm. 카불박물관 소장.
현재 상태는 알 수 없다.

잔틴 시대의 천장화를 연상시킨다.[9-14] 실제로 양자 사이의 연관을 지적
하는 의견도 있다. 심하게 손상되어 남아 있는 부분을 통해 장엄한 원래
모습을 상상해야 하는 것이 아쉬울 따름이다.

　바미얀 분지 동서의 카크라크와 풀라디에도 많은 석굴이 있다. 카
크라크에는 80여 개, 풀라디에는 30여 개의 석굴을 확인할 수 있다.
1923년 악켕이 고다르와 처음 바미얀에 왔을 때 카크라크에는 천장을
장식한 훌륭한 벽화들이 남아 있었다.[9-15, 16] 돔 천장의 중앙에 동심원이
있고, 그 둘레에 일곱 개의 동심원이 둘러싸고 있었다. 가운데 동심원은
중앙에 보살이 앉아 있고 바깥쪽에 16구의 불상이 배열되어 있다. 둘레
의 동심원에는 각각 중앙에 불상이 있고, 바깥쪽에 11구의 불상이 줄지
어 있다. 이렇게 구심적으로 불상을 조직적으로 배열한 것은 7~8세기
부터 불교미술사에서 보게 되는 만달라*를 연상시키는 구성이다. 여기
에도 밀교적인 관념이 반영되어 있을 가능성이 높다. 악켕과 고다르가
조사할 때 이 벽화들은 이미 손상이 심해서 당장이라도 떨어져 나갈 것

*　mandala. 불교에서 여러 불보살들로 구성된 세계의 신비로운 구조를 도형으로 나타낸 것. 흔
히 원형의 도형을 말한다.

같은 상태에 있었다. 원래 장소에서 더 이상 보존이 어려울 것 같다고 판단한 악켕은 이 벽화들을 떼어내 카불박물관으로 옮겨 놓았다.

신라의 혜초가 바미얀에 온 것은 727년경이다. 704년 신라에서 태어나 10대에 중국으로 건너가 불법을 공부했던 혜초는 723년 바다를 통해 인도에 들어가 각지를 순례하고 육로로 중국에 돌아왔다. 돌아오는 길에 바미얀에 들른 것이다. 혜초는 이곳에 눈이 오고 매우 추우며, 주민들은 대부분 산에 의지해 산다고 했다. 왕과 백성들은 삼보(三寶)를 크게 공경하여, 절도 많고 승려도 많았다.[6] 혜초의 설명은 현장의 기록과 너무 흡사하여 그냥 현장의 기록을 베끼고 있는 것이 아닌가 하는 인상도 없지 않다. 아무튼 그는 바미얀의 대불과 화려한 벽화로 장식된 석굴들도 보았을 것이나, 그에 관해서는 언급을 하지 않고 있다.

혜초가 방문했을 때쯤 아프가니스탄과 바미얀의 찬란한 불교 문화유산에는 이미 새로운 운명이 다가와 있었다. 불교는 지난 천 년 동안 이 지역을 지배한 왕조와 민족이 여러 차례 바뀌면서도 널리 사람들의 열렬한 숭앙을 받았다. 하지만 이제는 이슬람이라는 새로운 정신과 생활원리, 새로운 문화가 이 지역을 서서히 압도할 차비를 하고 있었다. 그것이 현실로 나타나면서 아프가니스탄의 고대 문화유산은 다시 태어날 때까지 새로운 장의 역사를 걷게 되었다. 그 이야기는 이제 바야흐로 시작이다.

2부 파란의 역사

IO _ 새로운 신앙

이슬람 시대(1)

이슬람의 진출

카불에서 칸다하르로 가는 간선도로를 따라 남쪽으로 140km쯤 내려가면 가즈니에 닿는다. 전에는 이곳까지 늦어도 두 시간이면 갔으나, 2002년 여름 내가 이곳에 찾아갔을 때는 네 시간이 넘게 걸렸다. 카불을 나서자 얼마 안 있어 도로의 포장이 완전히 없어지기 때문이다. 도로 옆을 지나는 전신주에도 전깃줄을 볼 수 없었다. 사람들이 그것도 돈이 된다고 모두 끊어다 팔아먹었다고 한다. 오랜 전쟁과 이에 따른 혼란으로 피폐해진 이 나라의 경제현실을 단적으로 보여준다. 사라진 사회간접자본의 복구에 얼마나 많은 비용과 시간이 들지 쉽게 짐작이 되지 않는다.

울퉁불퉁하게 팬 도로를 차들이 뿌얀 흙먼지를 날리며 곡예하듯 움직인다. 맞은편에서는 짐을 불안하게 높이 실은 트럭이 옆으로 넘어질세라 힘겹게 다가온다. 이란에서 물품을 싣고 오는 길이다. 수천 년간 이어져 온 동서 교역의 전통을 잇는 현대판 캐러밴인 이 트럭들이 험한 길을 따라 칸다하르에서 카불까지 도착하는 데에는 꼬박 이틀이 걸린다고 한다.[*]

나지막한 고개를 넘어 가즈니로 들어서면 널찍한 분지가 펼쳐진

[*] 다행히 이 도로는 근래에 상당 부분 복구되어 지금은 10여 시간이면 카불에서 칸다하르까지 갈 수 있다.

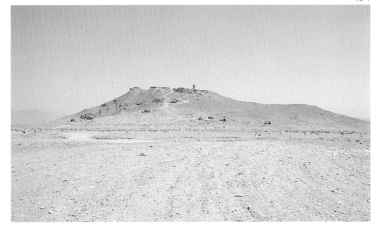

타파 사르다르.
이 나지막한 언덕 위에 아마 현
장이 보았을 불교사원지가 있
었다. 지금은 대부분 탈레반에
의해 파괴되어 남아 있는 것이
별로 없다.

10-2

타파 사르다르의 거대한 불열
반상.
길이 18.5m. 앞의 공간이 좁아
전신이 나온 사진은 없다. 이 상
도 탈레반이 완전히 파괴했다.

다. 길을 따라 내려가다 보면 왼쪽으로 자그마
한 언덕이 있다.[10-1] 한때 불교사원이 있던 타
파 사르다르이다.[1] 이탈리아인들이 발굴했던
이 사원에는 붓다의 커다란 열반상이 있었는
데, 탈레반에 의해 완전히 파괴되었다.[10-2] 지
금은 이 지역 군인들이 사원을 초소로 쓰면서
사람들의 접근을 막는다.

길의 오른쪽에는 거대한 두 개의 미나렛이 서 있다.[10-3] 미나렛은 이
슬람의 모스크에 딸린 탑으로, 하루에 다섯 번 기도시간을 알리는 곳이
다. 날씬하게 솟아오른 대부분의 미나렛과 달리 이 두 개의 미나렛은 짧
고 둔중해 보인다. 윗부분이 무너져 내려서 아래층만 남았기 때문이다.
남은 부분을 보호하기 위해 양철지붕을 씌워 놓았다. 이 두 개의 미나렛
은 가즈니 왕조의 마수드 3세(재위 1099~1114년)와 바흐람 샤(재위
1118~1152년)가 세운 것이다. 먼지바람이 세차게 부는 가즈니 분지에서
가장 눈길을 끄는 이 두 개의 미나렛은 한때 이곳에서 영화를 누리던 가
즈니 왕조의 역사적 위상에 어울리는 유산이라고 할 만하다.

새로운 신앙 | 이슬람 시대(1)　161

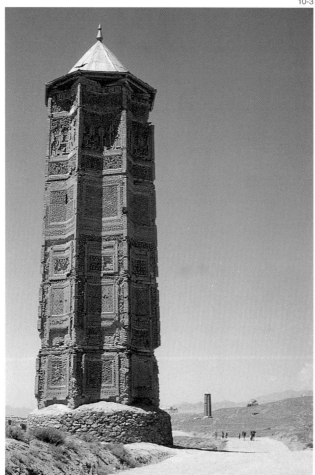

가즈니의 미나렛.
마수드 3세가 세운 것이다. 바
흐람 샤가 세운 미나렛은 오른
쪽에 멀리 보인다. 둘 다 11세
기의 것으로 지금은 아랫부분
만이 남아 있다. 꼭대기의 양철
지붕은 남아 있는 부분 위에 후
대에 씌운 것이다.

　　중국으로 돌아가는 길에 이곳에 들렀던 현장은 이 일대에 조구타국
(漕矩吒國)이라는 나라가 있고, 그 도성이 학실나성(鶴悉那城, 지금의 가
즈니)이라고 했다. 조구타는 5세기 중엽 아프가니스탄에 침입해 왔던 유
목민족인 에프탈이 세운 자불라라는 나라로, 가즈니에서 칸다하르에 이
르는 일대를 지배했다. 현장은 이 나라에 불교사원이 수백 개, 승려가 수
만 명이나 된다는 말을 전한다.[2] 타파 사르다르도 그러한 사원 가운데

하나였을 것이다.

현장이 이곳을 지날 무렵 서아시아에서는 이미 혁명적인 변화가 일어나고 있었다. 바로 이슬람의 출현이다. 622년 메카를 떠나 메디나로 옮겨 이슬람을 창시한 무함마드(마호메트)는 630년 메카에 입성해서 이슬람의 승리를 선언했다. 두 해 뒤에 무함마드가 죽었으나, 그를 이은 칼리프*와 아랍인 전사들은 사방으로 세력을 뻗쳤다. 633년에 페르시아를 공격하고, 640년에는 사산 왕조를 무너뜨렸다. 곧 이어 아프가니스탄의 헤라트와 발흐, 시스탄(아프가니스탄 서남부)도 굴복시켰다. 아랍인들은 여러 차례 카불과 가즈니까지 치고 들어갔으나, 두 곳에서는 한동안 강력한 저항에 직면했다. 특히 683년에는 이곳에 쳐들어갔던 시스탄의 태수가 전사하고 많은 병사가 살육당하는 수모를 당하기까지 했다.

현장이 떠난 조금 뒤 카불에는 투르크 샤히 왕조가 흥기했고, 다시 9세기에는 힌두 샤히 왕조가 들어서 이슬람 세력과 맞섰다. 그러나 대세는 돌리기 어려웠다. 870년 야쿱 빈 라이스**가 시스탄에서 카불로 들어와 왕을 살해하고 도시를 손에 넣었다. 가즈니도 그의 공격에 무릎을 꿇었다. 왕은 전사하고 도시는 깡그리 파괴되었으며, 주민들은 이슬람으로 개종해야 했다. 타파 사르다르의 불교사원도 이때 파괴된 것으로 보인다.[3]

이슬람이 상(像)의 조성을 금지하고 상 숭배를 배격한 것은 잘 알려져 있다. 이에 따라 우상을 훼손하거나 파괴하는 것도 종교적인 의무처럼 여겨졌다. 시대와 지역에 따라 이를 행동으로 옮기는 데는 적지 않은 차이가 있었으나, 이슬람교도들은 대체로 이를 받아들였다. 아프가니스탄에 들어온 이슬람 세력도 이에 따라 많은 불교와 힌두교 상을 파괴했다. 650년경 아프가니스탄에 처음 침입한 아랍인들은 금으로 된 상들을 마구 부수었다. 792/3년 후라산의 태수는 카불로 쳐들어오는 길에 고르반드와 얀딜이스탄(반두키스탄) 등지에서 사람들이 숭배하던 우상을

새로운 신앙 | 이슬람 시대(1) 163

빼앗아 깨뜨리고 불태웠다.[4] 반두키스탄은 바미얀 근방에 위치한 폰두키스탄을 말한다. 앞서 말한 야쿱 빈 라이스는 870년 카불을 함락시킨 뒤 그곳에 있던 금과 은으로 된 우상 50구를 녹여 바그다드의 칼리프에게 보냈다.[5] '사람들의 복지를 위해서'라고 했는데, 종교적인 이유가 우선이었겠지만 부분적으로는 값진 금속을 얻고자 했음을 알 수 있다. 이것은 문헌에 기록된 사례들일 뿐이고, 각지에서 이런 일이 광범하게 벌어졌으리라는 것은 쉽게 짐작이 간다.

가즈니의 우상 파괴자

998년 가즈니에는 새로운 왕조가 확립되었다.[10-4, 5] 중앙아시아와 아프가니스탄에 진출한 이슬람 세력이 세운 왕조들은 대체로 단명했다. 그러나 부하라에 도읍을 둔 사만 왕조(874~999년)만은 한 세기 반 동안 존속했다. 사만 왕조에서 일하던 투르크계 노예 출신인 알프티긴은 10세기 중엽 가즈니의 태수가 되어 이곳에 세력을 구축했다. 그가 죽자 잠시 혼란이 있었으나, 그의 사위인 사북티긴이 다시 권력을 잡아 후라산까지 차지했다. 가즈니 왕조를 확립한 마흐무드는 사북티긴의 아들이다. 마흐무드는 998년 왕위에 올라 영토를 시스탄까지 넓혔다. 그리고 그때까지 받들던 사만 왕조를 무시한 채 명목상의 이슬람 군주인 바그다드의 칼리프에게 직접 왕권을 인정받았다. 그는 곧 이어 사만 왕조를 물리치고 그 영토를 카슈가르와 나누어 가졌다. 1013년에는 이 지역에서 이슬람 이전 전통의 마지막 보루라 할 수 있는 카불의 힌두 샤히 왕조를 무너뜨렸다. 마흐무드 치하의 가즈니 왕조는 북쪽으로는 메르브, 서쪽으로는 카스피 해 남부, 남쪽으로는 신드, 동쪽으로는 펀잡에 이르는 제국으로 성장했다. 이와 더불어 이슬람은 아프가니스탄에 튼튼히 뿌리를 내리게 되었다. 새로운 시대가 시작된 것이다.[6]

가즈니의 고성 발라 히사르.
19세기의 그림.

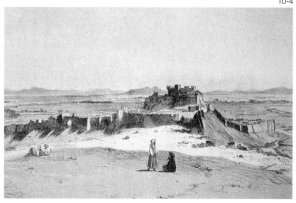

가즈니의 발라 히사르.
2002년.

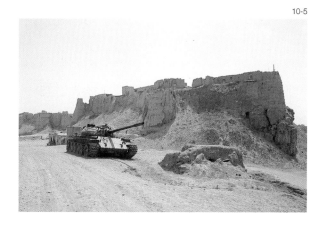

　　인도인들에게 마흐무드는 무엇보다 무자비한 침략자로 기억되고
있다. 마흐무드는 1001년부터 그가 죽은 1030년까지 무려 17번에 걸쳐
인도에 쳐들어가 곡물과 재물을 약탈해 오곤 했다. 그 당시 세계의 원리
와 관행이 그러했으니 마흐무드만 특별히 나쁘게 볼 것은 없을지 모르겠
다. 그러나 그는 '우상 파괴자'로도 악명이 높았다. 도처에서 그는 힌두
교 사원과 상을 파괴했다. 당시 서인도의 구자라트에는 소마나타라는 유
명한 힌두교 사원이 있었다. 이곳은 힌두교도들의 성지로 이름이 높아
신도들이 바친 봉헌물이 많았다. 마흐무드는 소문을 듣고 1025년 소마
나타에 가서 신전을 부수고 그 안에 있던 시바의 상징인 링가를 두 동강

새로운 신앙 | 이슬람 시대(1)　165

냈다. 그 돌은 가즈니로 가져다 모스크의 계단으로 삼았다. 가즈니에 있
던 이 거대한 모스크도 인도의 마투라와 카나우지*에서 걷어들인 전리품
을 재원으로 지은 것이었다.[7] 아프가니스탄에 있던 이슬람 이전의 많은
사원과 상도 마흐무드 때 큰 피해를 입은 것으로 보인다. 바미안 대불에
남아 있던 파손 흔적 역시 적어도 그 일부는 마흐무드의 소행일 가능성
이 높다. 바미안의 대불은 당시에도 잘 알려져 있었기 때문에 마흐무드
가 그냥 놓아두지 않았으리라는 것이 학자들의 심증이다.

 982/3년 아프가니스탄 북쪽에서 씌어진 지리서인 『후두드 알 알
람』은 바미안에 두 개의 석조 우상이 있는데 '수르흐 부트(Surkh But,
적색 우상)'와 '힝 부트(Khing But, 회색 우상)'라 불린다고 적고 있다.[8]
왜 두 대불이 '적색'과 '회색'이라 불렸는지는 정확히 알 수 없다. 어쩌
면 당시 대불에 남아 있던 색깔이 그러했을지 모른다. 가즈니 궁정의 계
관시인이던 운수리도 〈회색과 적색 우상〉이라는 시를 지었고, 역시 가즈
니 궁정에 머물던 알 비루니는 〈바미안의 두 우상〉이라는 글을 썼다. 불
행히도 이 두 글은 전하지 않아서 무슨 내용이었는지는 알 수 없다. 그러
나 당시 문인들이 다른 종교의 상에 대해 부정적인 시각만을 취하지 않
았음은 분명하다. 페르시아어로는 우상을 '부트(but)'라고 하는데, 이
말은 불교의 '붓다(Buddha)'에서 유래한 것이다. 붓다의 상, 불상이 우
상의 대명사가 된 것이다. 가즈니의 궁정에 있던 페르시아의 시인들은
신체적인 아름다움을 표현할 때 자주 '부트'에 비유하곤 했다.[9] 불상을
심미적으로는 보기 좋은 것으로 받아들인 것이다. 한때 번창했던 발흐의
'노바하르(Naubahar)'(현장이 이야기한 '나바 상가라마')와 가즈니의 '샤
바하르(Shahbahar)'(왕의 사원, 타파 사르다르)도 이들의 글에서 전설적
인 이름으로 기억되고 있었다.

 마흐무드는 용감하고 유능한 군주였지만, 지적 식견은 대단치 않았
다. 그러나 그의 궁정에는 운수리를 필두로 무려 400명의 시인이 있었

* 마투라(Mathura)는 인도의 델리 남동쪽의 도시로, 교통의 요지이자 힌두교의 성지로서 번성
 했고, 카나우지(Kanauj)는 중인도에 위치한 고대 도시로, 7세기 전반 하르샤 왕조의 수도로서
 번영을 누렸다. 이 두 곳에는 이슬람교도의 파괴 때문에 지금은 남아 있는 오랜 유적이 별로 없
 다. 가즈니의 마흐무드가 행한 파괴가 치명적이었던 것으로 알려져 있다.

다. 그 밖에 각 분야의 학자들도 많았다. 마흐무드가 문예와 학문을 특별히 좋아한 것이 아니라, 문인이나 학자를 수집하는 것을 좋아했다는 평도 듣는다. 아무튼 가즈니의 궁정이 당시 문예와 학문의 중심지가 된 것은 사실이다. 문인과 학자들은 페르시아 등의 타지에서 온 사람이 대다수였다. 중세 이슬람 시대의 대학자인 알 비루니는 원래 옥수스 북쪽의 화리즘에 살다가 1017년 마흐무드가 그곳을 정벌할 때 가즈니로 끌려왔다. 이곳에서 그는 많은 저술을 짓고 삶을 마쳤다. 『샤 나마』*의 작자로서 인류 역사상 최고의 서사시인의 한 명으로 꼽히는 피르도시는 65세 때, 마흐무드의 후원을 기대하며 페르시아에서 가즈니로 왔다. 하지만 마흐무드는 자신을 칭송하는 서정시만을 좋아해서 피르도시에게는 별로 관심을 보이지 않았다. 부당한 대우를 받은 피르도시는 원한을 품고 가즈니를 떠나야 했다.

마흐무드와 그를 이은 가즈니의 군주들은 많은 건축물을 세웠다.[10-6] 앞서 이야기한 두 개의 미나렛 근방에는 마수드 3세 때의 궁전지가 발굴되었다. 칸다하르의 서쪽에 위치한 라쉬카리 바자르에도 가즈니 왕조가 사용했던 거대한 궁성지가 있다.[10] [10-7]

마흐무드가 죽자 가즈니 왕조에는 왕위 계승을 둘러싸고 혼란이 일어났다. 이 무렵 서쪽에서는 셀주크 투르크가 흥기하여 가즈니 왕조와 자주 충돌했다. 마수드 3세가 즉위하면서 잠시 안정을 찾았으나, 평화는 오래가지 않았다. 12세기 중엽에는 아프가니스탄 중부에서 새로 일어난 구르 왕조가 1149년 가즈니에 침입하여 도시를 파괴하고 주민들을 학살했다. 마흐무드와 마수드 1세, 이브라힘의 묘를 제외한 모든 건물이 파괴되고 불에 탔다. 이후 가즈니는 옛 영화를 다시는 회복하지 못했다.

헤라트에 도읍을 둔 구르 왕조는 12세기 말 인도에 침입하여 북인도를 장악했다. 그 이전에 인도에 침입했던 이슬람 세력과 달리 이들은 인도에 정착할 생각을 했다. 이에 따라 구르 왕인 무이즈 웃딘** 소유의

새로운 신앙 | 이슬람 시대(1) 167

* 『Shah-nama(帝王史記)』. 7세기 전반까지 이란 왕들의 역사를 서술한 장편 서사시. 10세기에 피르도시가 쓴 것이 유명하다.

** 'ud-din'은 '웃 딘'으로 떼어 표기하는 것이 통례이지만 그렇지 않아도 복잡한 이름을 알아보기 쉽도록 단순화하기 위해 '웃딘'으로 붙여서 표기한다.

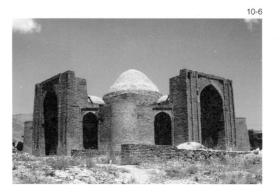

'우상 파괴자' 라 불린 가즈니의 군주 마흐무드의 묘.

라셔카리 바자르.
아프가니스탄 남쪽의 헬만드 강 서안에 위치한 유적으로 가즈니 왕조의 궁성이었다.

투르크인 노예 출신으로 장군이 된 쿠트브 웃딘 아이바크가 인도에 남아 델리에 왕조를 세웠다. 인도를 지배한 첫 이슬람 왕조였다. 그러나 아프가니스탄에 있던 구르 왕조는 무이즈 웃딘이 죽자 급속히 쇠락했다.

구르 왕조는 단명했지만, 아프가니스탄에 몇 가지 기억할 만한 건조물을 남겼다. 잠의 거대한 미나렛은 그 중 대표적인 것이다.[10-8] 높이가 65m에 달하는 잠의 미나렛은 쿠트브가 델리에 세운 미나렛과 같은 모양으로 크기가 좀 작을 뿐이다. 당시 이슬람권에서 만들어진 미나렛 중에서는 쿠트브의 미나렛 다음으로 컸다. 그런데 이 미나렛은 헤라트에서 동쪽으로 310km나 떨어진 외진 골짜기에 위치하고 있어서, 1946년에야 그 존재가 비로소 알려졌다. 이곳은 요즘의 간선도로에서 상당한 거리가 있는 골짜기이고, 인접한 지점에 모스크의 터도 없으며, 근방에 도

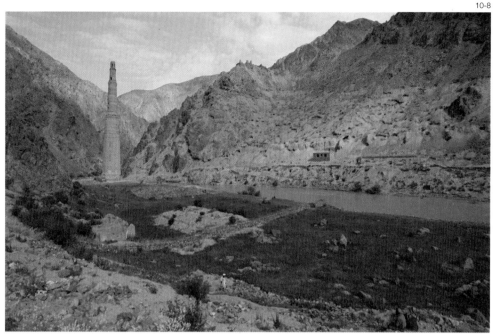

잠의 미나렛.
높이 65m. 외진 골짜기에 세
워진 이 미나렛은 12세기에 흥
기한 구르 왕조가 남긴 대표적
인 건조물이다.

시의 흔적도 알려져 있지 않다. 이 때문에 왜 이곳에 이렇게 큰 미나렛
이 세워졌는지는 수수께끼로 남아 있다. 당시 교통로가 이 근처를 지났
거나, 부근에 구르 왕조의 도읍이 있었던 것으로 추측만 할 뿐이다.[11]

칭기스칸과 비명의 성

구르 왕조가 퇴장할 무렵, 북쪽에서 흥기한 몽골의 칭기스칸이 남
하해 왔다. 화리즘의 군주 무함마드 샤가 칭기스칸에 대항했으나 적수가
되지 못했다. 칭기스칸은 파죽지세로 옥수스를 건너 발흐를 점령하고
1222년에 바미얀을 목전에 두었다. 바미얀 분지의 동쪽 입구에는 샤흐
르 이 조하크라는 성이 있었는데, 지금도 그 터가 남아 있다.[10-9] 칭기스
칸의 손자인 무투겐이 이곳을 공략하다가 전사하고 말았다. 무투겐을 매

새로운 신앙 | 이슬람 시대(1) 169

샤흐르 이 조하크.
바미얀으로 들어가는 동쪽 입
구를 지키는 성이다. 칭기스칸
의 손자가 이곳을 공략하다 전
사했다.

우 아꼈던 칭기스칸은 무투겐의 모친 앞에서 바미얀을 함락시키면 손자
의 죽음에 대한 복수로 그곳에 있는 모든 것을 죽이겠다고 약속했다. 그
리고 바미얀의 도성인 샤흐르 이 골골라를 공략하기 위해 바미얀 분지
동쪽의 카크락에 진을 쳤다.

당시 바미얀은 무함마드 샤의 아들인 잘랄 웃딘의 치하에 있었으
나, 잘랄 웃딘은 가즈니에 내려가 있었다. 이곳에 전해 오는 이야기에 따
르면, 그는 가즈니의 공주와 재혼하기 위해 그곳으로 내려갔다고 한다.
잘랄 웃딘에게는 전처 소생의 딸이 여럿 있었는데, 그 가운데 랄라 하툰
이 미모가 뛰어났다. 바미얀의 안주인으로 세도를 부리던 그녀는 아버지
가 새로 왕비를 맞는 것을 도저히 참을 수 없었다. 잘랄 웃딘은 딸을 달
래기 위해 성의 남동쪽에 궁전을 지어 주기도 했으나 별 효과가 없었다.
아버지가 가즈니로 떠난 사이 칭기스칸의 군대가 바미얀에 들어와 샤흐
르 이 골골라를 포위했다. 그러나 성은 쉽게 함락되지 않았다. 아버지에
게 복수할 기회를 잡았다고 여긴 랄라 하툰은 은밀히 칭기스칸에게 편지
를 보내 성으로 들어오는 물길을 알려주고 그곳을 막도록 했다. 머지않
아 성은 함락되고 랄라 하툰은 칭기스칸과 결혼할 꿈을 꾸었다. 그러나
아버지를 배신한 딸을 칭기스칸은 돌로 쳐 죽이도록 했다. 이 이야기는

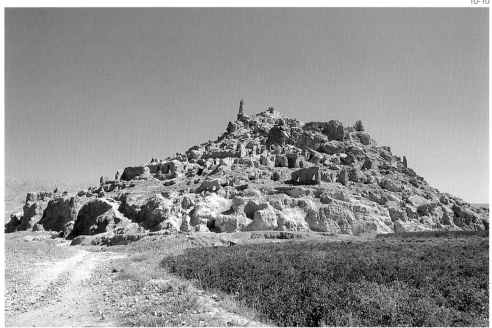

'비명의 성' 샤흐르 이 골골라. 칭기스칸이 바미안에 침입했을 때 이곳의 도성. 손자의 죽음으로 복수심에 불타는 칭기스칸에 의해 파괴되었다. 이 일대에도 집들이 밀집해 있었을 것이나 흔적도 남아 있지 않다. 성채에만 흙으로 지었던 집들의 잔해가 어지럽게 널려 있을 뿐이다.

1937년 이곳에 들렀던 조제프 악켕의 부인인 리아 악켕이 한 타지크인에게 들은 전설이다.[12] 어디까지가 사실인지는 알 수 없으나, 샤흐르 이 골골라의 비극적인 최후를 더욱 낭만적으로 추억하게 하는 이야기이다.[10-10]

칭기스칸은 성을 함락한 뒤, 전에 공언한 대로 바미안에 있는 모든 생명 있는 것을 죽여 버렸다. 심지어 풀 한 포기까지 없앴다고 한다. 그 뒤 수십 년 동안 바미안에는 인적이 끊겼다고 한다. 바미안의 남쪽 대지를 흐르던 관개시설도 모두 파괴되었다. 이에 따라 바미안 분지를 녹색으로 덮고 있던 풍요로운 경작지는 그 뒤 다시는 전의 모습을 되찾지 못했다.

샤흐르 이 골골라는 이 성의 원래 이름이 아니고, '비명의 성'이라는 뜻이다. 무참히 살육당하면서 골짜기를 울린 이곳 주민들의 비명 때

새로운 신앙 | 이슬람 시대(1) 171

문에 이런 이름이 붙었다. 폐허로 덮여 있는 샤흐르 이 골골라의 원추형 언덕 주위에도 빽빽하게 가옥과 상점이 들어서 있었을 것이나, 이제는 상상에 그칠 따름이다. 그 남쪽으로는 랄라 하툰 공주의 궁전이라는 곳이 남아 있다. 이곳에 살던 사람들에게 닥쳐왔던 불행한 운명도 무심한 여행객에게는 단순히 역사의 한 페이지일 뿐이다.

이 시대에 바미얀의 대불과 석굴이 어떤 모습이었을지는 알 수 없다. 이곳 주민을 살육하고 성과 관개시설을 모두 파괴하면서 칭기스칸이 바미얀의 대불은 그냥 두었을지 그것도 알 수 없다.

칭기스칸은 이어서 카불과 가즈니, 페샤와르를 차례로 정벌하고 인더스 강 유역의 물탄까지 내려갔다. 그러나 그곳에 진을 친 잘랄 웃딘의 강력한 저항에 막혀 더 이상의 전진을 포기하고 북쪽으로 되돌아갔다. 하지만 아프가니스탄의 대부분은 그의 둘째 아들인 차가타이의 수중에 들어갔다.

중앙아시아의 제왕 티무르

칭기스칸이 떠나고 한 세기 뒤에 이븐 바투타*가 아프가니스탄에 왔을 때 발흐는 폐허로 변해 인적이 드물었으며, 카불은 작은 마을에 불과했고, 가즈니도 황폐해져 있었다.[13] 이 무렵 아프가니스탄에는 새로운 패자(覇者)가 북쪽의 중앙아시아에서 내려왔다. 바로 칭기스칸의 후손을 자처한 티무르이다. 티무르는 1370년 발흐에서 황제라 칭하고 점차 세력을 늘려 아프가니스탄뿐 아니라 서쪽의 메소포타미아와 페르시아에서 동쪽의 북인도에 이르는 대제국을 건설했다.

티무르는 매우 명민하고 유능한 제왕이었으며 문화에도 조예가 깊은 인물이었다. 그가 통치하던 시대에 티무르 제국의 수도인 사마르칸드는 예술과 문화 활동의 중심지로서 명성이 높았다. 그러나 그도 우상 파

*　이슬람의 여행가. 1325년부터 1353년까지 아시아, 아프리카, 유럽의 세 대륙을 여행하고 견문록을 남겼다.

헤라트의 금요성일 모스크.
원래 1200년경에 세워졌으나
칭기스칸에 의해 파괴되었다
가 15세기 말에 다시 지어진
것이다.

괴를 즐기는 이슬람교도였다. 그는 인도를 정벌하면서 "올바른 신앙을
세우고, 그 나라의 우상들을 쓰러뜨렸다"고 스스로 자랑했다. 한 전승에
따르면, 티무르는 사수(射手)들에게 바미얀의 우상을 활로 쏘게 했으나
너무 높아서 머리를 맞추기 힘들었다고 한다. 또 이 전승에서는 두 대불
이 '랍(Lab)' 과 '마납(Manab)' 이라 불렸다고 한다.[14] '랍' 과 '마납' 은
이슬람 출현 이전에 아랍인들이 섬기던 알라트와 마나트라는 여신이다.
알라트와 마나트는 둘 다 알라의 딸로 이슬람교의 여신이다.* 한때 이 지
역을 풍미했던 붓다와 불교라는 종교는 잊혀진 지 오래였다.

 1405년 티무르가 죽자 그의 제국이 균열되기 시작했으나, 티무르
왕조는 투르키스탄과 페르시아를 거점으로 16세기 초까지 지속되며 이
슬람 문화를 꽃피웠다. 아프가니스탄에서는 그의 아들인 샤 루흐(재위
1404~1446년)의 통치 아래 헤라트가 이른바 '티무르 조(朝)의 르네상
스' 의 중심지가 되었다. 이 도시에서는 건축과 문학, 음악, 서예, 세밀화
등 다방면의 예술이 번성했다. 그 덕분에 거대한 모스크와 묘당과 미나
렛, 그 밖의 수많은 건축물이 헤라트의 경관을 지금까지도 아름답게 장
식하고 있다.10-11

* 알라트(Allat)와 마나트(Manat)는 둘 다 알라의 딸로 이슬람교의 여신이다. 이슬람 이전 신앙
의 유풍을 반영하는 신이다.

10-12

칸다하르에 전하는 석조.
높이 82cm. 아래쪽에 새겨져
있는 연꽃잎이 불교와 관련된
것이 아닌가 보기도 하나, 연꽃
잎의 모습이 불교시대와 크게
다른 듯하다. 어려운 시절에도
카불박물관 중앙 홀의 한가운데
를 한결같이 지켜 온 유물이다.

이 시대에 칸다하르는 헤라트의 티무르 왕국에 속해 있었다. 카불 박물관에는 당시 칸다하르에 있던 유물이 한 점 전한다. 높이가 82cm나 되는 거대한 석조(石槽, 돌그릇)이다.10-12 검은 대리석으로 된 이 석조의 안쪽에는 1490년의 명문이 씌어 있다. 이슬람 순례자들에게 줄 셔벗을 담아 두었던 그릇이라고 한다. 바깥쪽에는 16세기의 명문이 있는데, 칸 다하르의 마드라사(이슬람 학교)의 규율을 적은 것이다. 이것만 보아서는 영락없는 이슬람의 유물이다.

그런데 19세기 말에 영국군 군의관 헨리 벨류가 칸다하르에서 이 석조를 처음 보았을 때, 그곳에서는 이 석조가 원래 이슬람 시대 이전의 것으로 페샤와르에서 내려왔다는 이야기가 전하고 있었다. 벨류는 이것 이 혹시 페샤와르에 보관되어 있던 유명한 붓다의 발우(鉢盂, 바리)가 아 닐까 생각했다.[15]

전설적으로 석가모니 붓다가 썼다고 하는 발우는 카니슈카 때 쿠샨의 손에 들어가 그때부터 페샤와르에서 숭배되었다고 한다. 이 발우는 법현도 보았고, 5세기에 페샤와르에 들렀던 다른 승려들도 보았다. 그러나 5세기 간다라에 침입한 에프탈이 이것을 부수어 버렸다는 이야기가 불교 경전에 전한다. 7세기에 현장이 페샤와르에 갔을 때는 빈 대좌만이 남아 있었다.[16] 벨류는 그 발우가 실은 파괴되지 않고 칸다하르로 옮겨진 것이 아닌가 보았다. 페샤와르 분지를 가리키는 '간다라' 라는 이름도 그 무렵 페샤와르의 피난민들이 함께 갖고 내려와 지금의 칸다하르에 붙였던 것이 이슬람 시대에 '칸다하르' 로 변했을 것으로 추측했다. '칸다하르' 가 '간다라' 에서 유래했을 가능성에 대해서는 많은 학자들이 수긍한다. 알 비루니도 '간다라(페샤와르 분지)' 를 '칸다르(Qandhar)' 라 부르고 있다. 그러나 문제는 알 비루니 때(11세기)까지도 '칸다르' 는 페샤와르 분지를 가리켰고, 지금의 칸다하르가 그 이름으로 불리기 시작한 것은 티무르 시대, 15세기경부터라는 사실이다. 벨류의 의견이 맞다면, 어째서 에프탈의 침입으로부터 천 년이나 뒤에 이 이름이 이곳에 등장했는가 하는 의문이 풀리지 않는다.

과연 이 칸다하르의 석조는 페샤와르에 있던 붓다의 발우였는가? 그렇다면 불교의 유물이 이슬람의 유물로 탈바꿈한 것인가? 불교가 잊혀진 지 천 년에 가까운 세월 뒤에 칸다하르 사람들은 여전히 그 유래를 어렴풋이 기억하고 있었던 것인가? 아라비아 문자로 씌어진 명문 덕분에 다행스럽게도 탈레반의 훼손을 면할 수 있었던 이 석조는 풀리지 않는 수수께끼와 함께 적막한 카불박물관을 지키고 있다.

II _ 잊혀진 유산

이슬람 시대(2)

카불을 사랑한 바부르

카불의 역사가 얼마나 올라가는지는 확실하지 않다.[1] 그러나 고대 인도의 성전인 『리그베다』와 조로아스터교의 성전인 『아베스타』에는 '쿠바'라는 강의 이름이 나오는데, 이것이 지금의 카불 강에 해당하는 듯하다. 강의 이름으로는 역사가 매우 오랜 셈이다. 기원후 150년경 프톨레메우스는 '카부라'라 불렀고, 페르시아의 사산 왕조에서는 '카풀'이라 불렀다. 이것이 '카불'로 변한 것이다.

이 이름의 유래에 대해서는 해석이 구구하다. 16세기 무갈 왕조의 창시자인 바부르는 이 도시를 아담의 아들인 카빌(카인의 페르시아어형)이 세웠다고 믿고 카빌의 무덤을 찾아가기도 했다. 그곳은 카불의 오래된 성인 발라 히사르 남쪽에 있었다고 한다. 또 19세기에는, 이 도시를 세운 카쿨과 하불이라는 형제가 도시의 이름을 어떻게 지을지 다투다가 타협하여 '카'와 '불'을 따서 이름을 붙였다고 하는 이야기도 있었다. 물론 이 두 가지 해석은 다 재미있는 전설에 불과하다.

기원전 6세기 페르시아의 아카이메네스 왕조가 이 일대를 지배할 무렵에는 이곳에 취락이 형성되어 있었던 듯하다. 그러나 이때부터 천

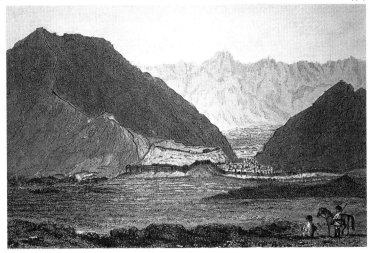

19세기의 카불.
영국인의 그림을 판화로 옮긴
것이다. 발라 히사르와 그 오
른쪽으로 카불의 옛 도시가 보
인다.

년간 이곳이 아프가니스탄의 역사에서 차지한 위치는 미미했다. 카불 분
지의 중심지가 북쪽의 베그람이었기 때문일 것이다. 구법승들도 카불에
대해서는 전혀 언급을 하지 않는다. 하지만 이곳에도 불교사원은 있었
다. 카불 시내 동쪽에는 낮고 널찍한 단구(段丘)가 있는데, 서쪽 끝에 타
파 마란잔이라는 유적이 있다. 3세기부터 9세기까지 존속한 것으로 보
이는 이 사원 유적에서는 점토 상과 프레스코 단편, 많은 사산 시대 화폐
가 발견되었다.

　　타파 마란잔에서는 카불 시내가 훤히 내려다보인다. 서쪽으로는 셰
르 다르와자라는 산이 우뚝 솟아 있고, 그 산줄기의 동쪽 끝에 발라 히사
르가 있다.[2] '발라 히사르'는 고유명사가 아니라 '높은 성'이라는 뜻의
일반명사이기 때문에 곳곳에서 이 이름의 성채를 볼 수 있다. 카불의 발
라 히사르는 5세기에 에프탈이 들어와 처음 지은 것으로 추측된다.[11-1, 2]
그 뒤에는 투르크 샤히와 힌두 샤히가 이 성을 사용했다. 그러나 카불과
이곳의 발라 히사르가 아프가니스탄 역사의 중심으로 등장한 것은 바부
르에 이르러서이다.

카불의 발라 히사르.
2002년.

　바부르는 중앙아시아의 페르가나에서 왕자로 태어났다. 그의 원래 이름은 자히르 웃딘 무함마드이지만, 흔히 '호랑이'라는 뜻의 '바부르'라는 별칭으로 불렸다. 아버지는 티무르의 후손이고, 어머니는 칭기스칸의 둘째 아들인 차가타이의 후손이었다. 나중에 그가 세운 왕조를 일컫는 '무갈'이라는 말은 '몽골'이라는 말에서 유래했지만, 그는 종족적으로 투르크계였다. 열두 살 때 아버지가 죽자 어린 나이에 왕국을 물려받은 그에게 그때부터 10년간은 시련의 시기였다. 그는 곧 페르가나를 잃고 여러 곳을 떠돌아다녀야 했다. 그러나 1504년 카불을 차지하면서 운명은 달라졌다. 거듭 그에게 실패를 맛보게 한 북쪽의 사마르칸드와 페르가나 일대를 포기하고, 카불을 튼튼한 거점으로 삼으며 인도로 눈을 돌린 것이다. 이때부터 그는 여러 차례 인도에 쳐들어가, 마침내 1526년 4월에는 델리 북쪽 파니파트의 전투에서, 북인도를 지배하던 로디 왕조

의 술탄 이브라힘을 물리치고 델리를 함락시켰다. 이때까지 델리를 중심으로 하는 북인도는 구르 왕조 출신의 쿠트브 웃딘 아이바크가 술탄 왕조를 세운 이래 로디 왕조에 이르기까지 계속 아프간계의 왕조가 통치하고 있었다. '힌두스탄*의 제왕'으로 등극한 바부르의 무갈 왕조는 이때부터 200년간 인도의 가장 강력한 지배자가 되었으며, 1857년 영국이 인도를 공식적으로 합병할 때까지도 명목상으로는 인도의 군주였다.

바부르는 카불을 매우 사랑했다. 카불의 온화하고 청량한 기후를 좋아했으며, 도시 곳곳에 나무를 심고 수조(水槽)를 만들어 정원 가꾸기를 즐겼다.[11-3] 1540년 48세의 나이로 죽자, 바라던 대로 그가 카불에 가꾸었던 정원에 묻혔다.[11-4] 이 정원은 지금 셰르 다르와자 산의 서쪽 기슭에 있다. 산기슭을 따라 여러 개로 나뉜 단의 맨 위쪽에 바부르의 무덤이

11-3

무갈의 제왕 바부르의 일대기를 그린 〈바부르 나마〉의 한 장면.
카불을 사랑했던 바부르가 정원을 가꾸는 모습을 묘사하고 있다. 정교하게 연결된 수로를 통해 물이 흐르도록 꾸미는 구조는 이슬람식 정원의 특징이다. 무갈 시대의 궁정 세밀화. 빅토리아 앤드 알버트 박물관 소장.

*　　Hindustan. '힌두의 땅.' 당시 서아시아 사람들이 인도를 일컫던 이름.

바그 이 바부르(바부르의 정원).
바부르가 사랑하던 정원으로,
그는 이곳에 묻혔다. 멀리 보이
는 건물은 19세기 말에 압둘
라흐만 왕이 세운 것이다. 그
위쪽으로 바부르의 증손자 샤
자한이 세운 모스크와 바부르
의 묘가 있다.

바부르의 묘.
무갈의 다른 제왕들과 달리 그
는 소박한 노천의 묘에 묻히기
를 원했다.

있다. 인도 이슬람 왕조의 군주들은 거대한 묘당에 묻히는 것이 관례였
으나, 바부르는 그의 무덤이 마음대로 햇볕을 받고 비를 맞을 수 있도록
아무것도 그 위에 세우지 말도록 당부했다. 그의 유지(遺志)는 한동안 받
아들여지다가 20세기 초에 그 위에 간소한 전각이 세워졌다.[11-5] 그 아랫
단에는 무갈 황제 샤 자한이 고조할아버지를 위해 세운 작은 모스크가
있다.[11-6] 하얀 대리석으로 만든 이 모스크는 첫눈에 샤 자한의 건축양식
임을 알 수 있다. 바부르는 문학과 그림 등 예술에 조예가 깊어서 페르시

무갈 황제 샤 자한이 세운 모
스크.
1646년 발흐를 점령하고 이 모
스크를 세웠다. 1960년 이탈리
아의 건축가 B. C. 보노가 지
금 모습으로 복원했다.

아의 화가들을 데려다 궁정에 화원(畵院)을 만들기도 했다. 바부르를 닮
아서 그의 후손인 무갈의 제왕들도 예술에 대한 식견이 높아서 나름대로
장기를 발휘했다. 바부르가 세운 궁정화원은 뒤에 손자인 아크바르가 역
시 페르시아의 화가들을 불러들여 소위 무갈 양식의 인도 세밀화를 확립
하는 데 영감을 주었다. 타지마할과 아그라의 궁성을 세운 샤 자한은 건
축에 특별한 조예가 있었다. 그가 세운 모스크는 많이 파손되어 있던 것
을 1960년대에 이탈리아의 건축가가 보수한 것이다. 그 아랫단에 있는
볼품없는 전각은 19세기 말의 왕 압둘 라흐만이 지은 것이다. 무갈의 정
원은 여러 개로 나뉜 단 위를 수로와 수조가 정교하게 연결하는 것이 특
징이었다. 문헌기록에 따르면 이 정원은 모두 15개의 단으로 구성되어
있었다고 한다.[3] 현재는 수로가 없으나 13개의 단이 남아 있다. 최근에
이루어진 발굴에서는 흙 속에 묻힌 수로의 흔적이 발견되었다.

무갈의 전성기는 아크바르 때였다. 그 뒤의 왕들은 16세기에 페르
시아에서 흥기한 사파비 왕조와 아프가니스탄 서부 및 남부를 놓고 충돌
을 빚었다. 바부르 때부터 갈등을 빚던 북쪽의 우즈베크족도 호시탐탐
기회를 노렸다. 샤 자한의 아들인 오랑젭 때부터는 아프가니스탄 동쪽

에 거주하는 파슈툰족의 소요도 잦아졌다. 오랑젭이 죽으면서 무갈 제국은 와해의 길로 들어섰다. 아프가니스탄도 새로운 주인을 기다리게 되었다.

　무갈 시대에 이슬람 이전의 건조물들이 어떤 대접을 받았는지는 잘 알려져 있지 않다. 아마 이때쯤에 대부분의 불교사원은 두터운 흙 속에 묻혀 사람들의 시야에서, 또 기억에서 사라져 버렸을 것이다. 커다란 불탑들은 지상에 남아 있었을 것이나, 11세기의 알 비루니 이후에는 불교 상이나 사원에 대한 기록을 거의 찾아볼 수 없다. 불교 이외의 다른 유적들도 마찬가지이다. 우연히 발견되는 상들은 이슬람교도에게 이교도의 우상으로 응분의 취급을 받았으리라 짐작만 할 뿐이다. 불행히도 그 구체적인 사례는 대부분 알 수 없으나, 한 가지 사례만이 문헌에 기록되어 있다. 1824년 바미안에 들렀던 영국인 윌리엄 무어크로프트가 두 대불은 오랑젭의 명령으로 파손됐다는 이야기를 전하고 있는 것이다. 무어크로프트가 이 이야기를 들은 것은 오랑젭이 죽은 지 100년 남짓 되는 시점이기 때문에 이 전승은 상당히 무게를 둘 만하다. 다만 이때 오랑젭이 대불에 입힌 파손이 어느 정도였는지는 확인할 길이 없다.

파슈툰족의 신화

　18세기에 접어들어 페르시아의 사파비 왕조와 인도의 무갈 왕조가 동시에 쇠락하자 아프가니스탄 파슈툰족의 양대 파 가운데 하나인 길자이계 파슈툰이 잠시 흥기했다. 이들은 사파비 왕조의 수도인 이스파한을 점령하고, 그 서쪽의 오스만 제국의 군대를 격퇴하기까지 했다. 그러나 나디르 샤가 이끄는 페르시아군이 이들을 물리치고 사파비의 왕권을 다시 확립했다. 나디르 샤는 헤라트를 되찾고 칸다하르와 카불을 제압한 뒤, 1738년 인도로 들어가 델리를 함락시켰다. 델리에서는 많은 사람이

학살되었다. 불행히도 당시 전쟁에는 빠짐없이 따라다니는 참사였다. 나디르 샤는 무갈 황제가 쓰던 옥좌를 비롯한 많은 전리품을 페르시아로 가져갔다. 인도인들에게는 지금도 잊을 수 없는 수모이다.

나디르 샤는 아프가니스탄에 드나들면서 바미안에 들러 대포를 대불에 쏘아 맞히게 했다고 한다.[4] 상을 심각하게 파괴하려는 의도는 없었을지 모른다. 그 크기 때문에 바미안 대불은 언제나 사람들의 호기심을 끌 수밖에 없었을 것이다. 다들 지나면서 그 규모에 경탄하고, 그러면서도 활이든 총이든 한번씩 건드려 보는 것이 상례였던 것 같다. 이슬람교도가 아니라도 문화유산에 대한 의식만 없다면―또 불교도가 아니라면―요즘 사람들 역시 총이 있다면 한번쯤 쏘아 보고 싶지 않겠는가?

나디르 샤 밑에서는 압달리계 파슈툰족 전사들이 호위병으로 일하고 있었다. 압달리는 길자이와 더불어 파슈툰족의 양대파를 이루는 종족이다. 1747년 제왕인 나디르 샤가 피살되자, 이들은 페르시아를 빠져나와 칸다하르에 모여 그들 가운데 젊은 장교인 아흐마드 한을 샤(왕)로 추대했다. 그는 '두르 이 다우란(Durr-i Dauran)'이라는 칭호를 받았는데, '이 시대의 진주'라는 뜻이었다. 이때부터 아흐마드 샤가 이끄는 압달리는 '두라니'라고 불리게 되었다. 아흐마드 샤는 1748년 가즈니와 카불, 페샤와르를 차례로 점령했다. 곧 이어 델리를 정벌하고 나디르 샤 밑에 복속되었던 영토를 신드와 함께 손에 넣었다. 1750년에는 헤라트를 되찾고 아프가니스탄의 북쪽도 평정했다. 1761년에는 다시 인도의 파니파트에서 당시 흥기한 남쪽의 마라타* 군대를 만나 격퇴했다. 아흐마드 샤는 덥고 습한 델리가 별로 마음에 들지 않아서, 바로 아프가니스탄으로 돌아왔다. 짧은 기간이었지만, 아흐마드 샤는 옥수스에서 아라비아 해에 이르는 광대한 영토를 이룩할 수 있었다. 그는 1973년에 왕정이 막을 내릴 때까지 200년 이상 지속된 두라니 왕조의 창시자였을 뿐 아니라, 오늘날까지 지속된 아프가니스탄이라는 정치적 실체를 탄생시킨 사

* 인도 서부 마하라슈트라 주를 근거로 17세기에 흥기했던 부족.

람이었다고 할 수 있다.

두라니 왕조의 등장과 더불어 이 나라에서는 파슈툰족, 그 가운데에서도 두라니계가 주도권을 잡았다. 파슈툰은 파흐툰이라고도 하고, 파탄이라고도 한다. 같은 이름을 아프가니스탄 동부와 남부에서는 '파슈툰'이라 발음하고, 아프가니스탄 동쪽 끝과 파키스탄의 페샤와르 분지, 스와트 등지에서는 '파흐툰'이라 발음한다. 파슈툰과 파흐툰은 두 지역 사이에 나타나는 발음 관행상의 차이를 반영할 뿐이다. '파탄'은 '파흐툰'에서 유래한 것으로, 인도에서 흔히 그렇게 불러 왔다.

파슈툰족의 기원은 역사 속의 많은 종족이 그러하듯이 신화의 베일에 싸여 있다.[5] 1612년 무갈 왕실에서 일하던 니마툴라가 쓴 『마흐잔 이 아프가니(아프간의 寶庫)』라는 책에는 아프간인과 파탄족의 기원에 대한 이야기가 실려 있다. 이 이야기에 따르면, 아프간인의 조상은 멀리 구약성서 시대까지 올라간다. 다윗과 솔로몬으로부터 수백 년 뒤에 바흐툰나스르(네부카드네자르)라는 왕이 많은 유대인을 앗시리아로 잡아갔다. 이 중 일부는 예루살렘으로 돌아오지 않고 아프가니스탄의 구르로 이주했고, 일부는 아라비아의 메카로 갔다. 구르로 간 사람들은 '바니 이스라엘(Bani Israel, 이스라엘의 자손)'로, 메카로 간 사람들은 '바니 아프가나(Bani Afghana, 아프간의 자손)'로 불렸다고 한다. 결국 이들이 아프간인의 조상이 되었다는 것이다. 그로부터 천 몇 백 년 뒤 이슬람이 일어났을 때 무함마드를 측근에서 도운 안사르(동지)로 유명한 할리드 빈 왈리드는 '바니 아프가나'의 후손이었다고 한다. 그는 구르에 있는 동족인 '바니 이스라엘'에게 연락을 취했다. 그곳에 이슬람을 전도할 수 있도록 아라비아에 사람들을 보내도록 한 것이다. 그래서 카이스를 비롯한 여러 사람이 구르에서 아라비아로 와서 무함마드를 만났다. 이들은 무함마드가 펼친 성전(聖戰)의 선봉에 서서 많은 공로를 세웠다. 무함마드는 이들의 공을 치하하며, 이들의 신앙이 배를 만들 때 용골을 놓는 나무(파탄)

와 같이 단단하리라 예언했다. 그리고 카이스에게 '파탄'이라는 칭호를 주었다. 카이스는 세 명의 아들을 두었는데, 이로부터 파슈툰의 여러 종족이 분파되었다는 것이다.

무갈 시대의 문헌에만 나오는 이 이야기에는 물론 믿을 수 없는 점이 한두 가지가 아니다. 『구약성서』(열왕기하 17장)에는 기원전 721년 앗시리아가 이스라엘에 쳐들어와 많은 사람들을 잡아갔다는 이야기가 나온다. 이 이야기에 근거하여, 이때 잡혀간 10개 부족이 이스라엘로 돌아오지 않고 세계 각지로 퍼졌다는 해석이 지금까지도 사람들을 매혹시키고 있다. 아프간인들은 그 중 한 부족이라는 것이다. 그러나 무갈의 문헌에서 언급하고 있는 바흐툰나스르(네부카드네자르)는 신바빌로니아의 왕으로, 이스라엘인의 앗시리아 유수(幽囚)가 아니라 실은 기원전 586년 일어난 유대인의 바빌론 유수를 일으킨 장본인이다. 따라서 두 사건을 혼동하고 있음을 알 수 있다. 또 아프가니스탄에 온 유대인들은 자신들의 신앙을 견지하다가 이슬람이 일어나자 대규모로 개종했다고 하지만, 아프가니스탄에는 그 시대에 유대교의 흔적이 전혀 없을 뿐 아니라, 대부분의 사람들은 11세기의 가즈니 왕조 시대가 되어서야 이슬람으로 개종했다. 또한 파슈툰족이 쓰는 말은 이란어 계통의 말이지 결코 유대인의 히브리어 계통 말이 아니다. 무함마드가 붙여준 '파탄'이라는 종족명도 실은 앞서 이야기한 대로 '파흐툰'이라는 말이 인도 사람들 사이에서 전와(轉訛)된 것이다. 여러 정황 증거로 볼 때 이 전승은 무갈 왕실에서 일하던 아프간인들이 만들어낸 신화에 불과하다는 견해가 유력하다.[6]

그러나 파슈툰을 전설적인 유대 부족에 연결하는 이 매혹적인 신화는 한때 대부분의 아프간인들이 받아들였으며, 지금까지도 상당한 영향력을 미치고 있다. 이 신화는 파슈툰의 기원을 아득히 먼 과거로 끌어올릴 뿐 아니라, 자신들의 이슬람과의 인연을 거룩한 예언자 무함마드에게까지 이어 주었다. 이슬람 이전의 이교도적 과거를 부정하고 파슈툰족

에게 새로운 역사적 위상을 부여하며, 많은 분파를 통합할 수 있도록 하는 신화적 이데올로기로도 이용되었다.

놀랍게도 『마호잔 이 아프가니』는 이미 1829년에 영어로도 번역되어 일찍부터 유럽인들의 주목을 받았다. 1838년 아프가니스탄 북부를 여행했던 존 우드는(47면) 실종된 이스라엘의 부족을 만나기 위해 아프가니스탄까지 찾아들어온 유대계 러시아인을 만나기도 했다.[7]

파슈툰족은 아흐마드 샤 이래 아프가니스탄을 주도하는 세력이 되었다. 두라니 왕조가 세운 나라는 아직 부족 연합의 형태에 불과했기 때문에 근대적인 의미의 국가로 보기는 어렵다(이 나라는 아직도 진정한 의미의 근대적 국가에 이르기에는 적지 않은 시간이 필요할 것 같다). 그러나 아프가니스탄의 여러 종족과 광대한 지역을 통합하여 단일한 정치적 실체를 탄생시킨 아흐마드 샤는 아프가니스탄의 국부로 불릴 만하다(물론 이것은 어디까지나 아프가니스탄의 많은 종족 가운데 파슈툰의 입장에 불과할 것이다). 아흐마드 샤가 아프가니스탄에서 강력한 군주로 군림하자 북쪽 부하라의 왕은 그곳에 보관되어 있던 무함마드의 히르카(겉옷)를 바쳤다. 아흐마드 샤는 이 성물(聖物)을 칸다하르에 모셔 놓았다. 이로써 아흐마드 샤의 정치적 권위는 예언자 무함마드의 신성한 권위를 통해 더욱 높아졌다. 근 250년 뒤 탈레반이 집권하자, 그 지도자인 물라 오마르도 히르카를 꺼내들고 공개했다. 아프가니스탄의 통치권에 대한 상징적인 선언이었다. 신화는 역사 속에서 반복되기 마련이다.

아흐마드 샤는 도읍을 칸다하르에 잡았지만, 여름에는 상대적으로 서늘한 카불에 머물기를 좋아했다. 그러나 죽어서는 칸다하르에 묻혔다.[11-7] 지금도 칸다하르에 있는 그의 묘당에는 참배자들의 발길이 끊이지 않는다. 그를 승계한 아들 티무르 샤는 1775년에 수도를 카불로 옮겨서, 여름에는 카불에 머물고 겨울에는 페샤와르에서 지냈다. 이를 통해 아프가니스탄의 카불 시대가 본격적으로 열렸다. 카불에 세워진 그의 묘

〈칸다하르에 있는 아흐마드 샤의 묘당〉.
1840년경의 그림. 1차 아프간-영국 전쟁에 참전했던 제임스 라트레이(James Rattray)의 그림을 로버트 캐릭(Robert Carrick)이 채색 석판화로 옮긴 것이다.

카불에 있는 티무르 샤의 묘당. 심하게 퇴락된 것을 세계적으로 이슬람 문화유산 보호에 힘쓰고 있는 아가 한(Agha Khan) 재단에서 보수 공사 중이다.

당은 카불에 남아 있는 그 시기의 유일한 건축이다.[11-8]

　티무르 샤를 이은 자만 미르자는 즉위하자 계속 인도의 편잡을 위협했다. 영국인들은 그가 인도 내의 이슬람교도에게 소요를 사주하는 것이 아닌가 경계했다. 그러나 영국은 두라니 왕조를 과대평가했고, 두라니 왕조는 자신들의 힘을 과신했다. 머지않아 이 사실이 드러났으나, 영국은 인도를 떠나는 날까지 아프가니스탄에 대한 경계를 늦추지 않았다. 자만은 내분에 휘말려 왕위를 잃었다. 곧이어 왕권을 둘러싼 다툼이 30여 년간 계속되었다. 이때 인도의 편잡에서 새로 일어난 시크 왕국*은 편잡과 카슈미르, 이어서 페샤와르 분지를 차지하고, 아프가니스탄을 하이버르 패스 서쪽으로 밀어냈다. 아흐마드 샤가 세운 대국은 점차 와해되고 있었다.

*　시크교는 힌두교의 분파로 16세기에 일어났다. 시크교도들은 편잡을 중심으로 세력을 키워 18세기 말에 세력이 큰 왕국으로 성장했다. 영국의 인도 식민지 정부와 협력관계에 있었으나, 1849년 영국과의 전쟁에서 패퇴하여 영국의 식민지 지배 아래에 들어갔다.

I2 _ 은둔의 왕국과 유럽인

19세기

'우상'을 찾아온 유럽인

1832년 6월 찰스 매슨은 카불에 도착했다. 1828년에 이어 그의 두 번째 카불 여행이었다. 카불의 묘지를 둘러보던 그는 낯익은 알파벳이 큼직하게 씌어진 묘비를 발견했다. 비명에는 영어로 "존 힉스와 주디스 힉스의 아들 토머스 힉스가 1666년 10월 11일 세상을 떠나 이곳에 안장되다"라는 글이 쓰여 있었다. 당시 전하는 이야기에 따르면, 토머스 힉스는 포병 장교였으며 당시 카불을 통치한 무갈의 지사 밑에서 일했다고 한다.[1] 그에 관한 기록은 전혀 찾을 수 없으나, 어디선가 흘러들어온 영국인이었음에 틀림없다. 인도에 유럽인이 진출하기 시작한 것이 16세기 후반이고 영국이 본격적으로 개입한 것도 18세기인 것을 생각하면, 그렇게 이른 시기에 아마도 단신으로 먼 산간의 왕국까지 찾아들어온 영국인이 있었다는 것은 놀라운 일이 아닐 수 없었다. 드라보트와 카너핸의 선배인 셈이다.

15세기 이후 유럽과 인도를 잇는 해상루트를 통한 교역이 나날이 증가하면서, 유라시아 대륙의 '라운더바우트'에 위치한 아프가니스탄이 동서교역로상에서 차지하는 중요성은 현저하게 줄어들었다. 어느덧 아

프가니스탄은 페르시아와 인도, 러시아 사이에 위치하여 발길이 뜸한 산간의 왕국이 되어 버린 것이다. 힘이 있을 때는 인도에 들어가고 옥수스 너머를 장악하고 페르시아를 위협할 수도 있었지만, 이제 아프가니스탄은 사방에서 죄어 오는 열강의 움직임을 어렴풋이 감지할 따름이었다.

영국인들이 아프가니스탄에 본격적으로 진출한 것은 18세기 말~19세기 초이다. 18세기 후반 동인도회사를 통해 인도를 사실상 식민지로 장악한 영국은 아프가니스탄, 버마, 티베트 등 인도의 인접 지역에 세력을 뻗치고 있었다. 주변을 튼튼히 해서 인도의 안보를 다지는 한편, 인접 지역에서 교역을 확대하고 새로운 식민지를 확보할 가능성을 타진해 나가고 있었다. 이에 따라 영국인 정치장교들이 차례로 아프가니스탄을 거쳐서 북쪽으로, 서쪽으로—혹은 반대 방향으로—여행하거나, 카불의 왕실에 들어왔다.[2]

1808년 마운트스튜어트 엘핀스톤과 그 일행은 아프가니스탄에서 두 달을 보내면서 이 나라에 관한 정보를 소상히 수집하여 책을 냈다.[3] 엘핀스톤 일행 외에도 영국인 장교들은 대부분 상당한 식견을 갖추고 있어서 여행 중에 보고 들은 것을 기록으로 남겼다. 특히 엘핀스톤의 책은 아프가니스탄에 관한 최초의 근대 민족지적 자료로 높은 평가를 받는다. 그는 이 책에서 아프가니스탄 중부에 거주하는 하자라에 관해 설명하면서, 바미얀 대불에 대한 언급을 빠뜨리지 않는다.[4] 그는 실제로 바미얀에 가지 못했지만, 들은 이야기에 따르면 이 두 상은 남자와 여자이고 남자는 터번을 쓰고 있다고 했다. 그의 이야기를 들은 인도의 영국인 전문가들은 아마 그 상이 불교에서 섬기던 상일 것이라 했다. 그러면서 살세트 섬의 카나라에 있는 거대한 불상을 연상시킨다고 했다. 살세트는 지금 인도 봄베이(뭄바이)의 일부가 되어 있는 북쪽의 커다란 섬으로 이곳에는 칸헤리(=카나라)라는 석굴이 있는데, 이곳의 사당굴 입구에는 커다란 불상들이 서 있다. 높이가 7m로 규모에서는 바미얀 대불과 비교가 안

되지만, 당시 인도에서 사람들이 떠올릴 수 있는 불상 중에는 이것이 가장 컸을 것이다. 그 시대에 인도에 왕래하는 유럽인들은 대부분 봄베이 항구를 이용했기 때문에 칸헤리 석굴은 잘 알려져 있었다. 이제는 누구나 다 알 듯이 바미얀 석굴에 대한 영국인들의 추측은 틀리지 않았다.

바미얀 대불을 실제로 보고 처음으로 기록을 남긴 유럽인은 14년 뒤에 아프가니스탄에 온 윌리엄 무어크로프트이다. 그는 1795년 인도에 와서 동인도회사 군대의 수의사로 일하면서 말을 관리하는 데 열성을 쏟았다. 모험심이 많던 그는 좋은 말을 구하기 위해 히말라야와 카슈미르를 여행하기도 했다. 그러나 더 좋은 말은 옥수스 너머의 중앙아시아에 있었다. 이 지역의 말은 아주 유명해서 중국인들도 일찍부터 이곳에 말을 구하러 가기도 했다. 1824년 6월 무어크로프트는 카불에 도착했다. 말을 구하고 교역을 트기 위해 부하라로 가는 길이었다. 아프가니스탄에서 부하라로 가는 길은 인적이 드물고 황량하며 언제 어디서 강도를 만날지 몰라, 누구에게나 목숨을 건 여정이었다. 그는 천신만고 끝에 이듬해 2월에 무사히 부하라에 닿았으나, 돌아오는 길에 옥수스 부근에서 열병에 걸려 숨을 거두었다. 다행히도 그가 여행 중에 썼던 기록이 영국인들의 손에 들어왔는데, 그 안에 바미얀에 대한 비교적 소상한 내용이 담겨 있었다.[5]

바미얀은 유명한 두 대불 때문에 '부트 바미얀(우상의 바미얀)'이라 불리고 있었다. 사람들은 서대불을 '상 살(Sang-sal)' 혹은 '랑 살(Rang-sal)'이라 부르며 남자라 하고, 동대불을 '샤 무마(Shah-muma)'라 부르며 여자라 했다. 그러나 무어크로프트는 두 상 사이에 성을 구별할 만한 차이를 볼 수 없다고 했다. 그는 바미얀의 석굴들이 티베트의 라마교*와 관련 있을 것이라 생각했다. 티베트에 가 보았던 경험이 라마교를 떠올리게 한 것이다. 또한 동대불을 일컫는 '샤 무마'라는 이름은 '샤카무니(석가모니)'에서 유래했을 것이라고 보았다. 두 대불은 이미 상당히 파

* '라마교'는 후대 중국에서 흔히 티베트계 불교를 일컬은 말로 서양인들도 이 표현을 종종 따라 썼다. 그러나 '라마'는 티베트 불교의 고승을 가리키는 말이기 때문에 티베트 불교를 '라마교'라 부르는 것은 부적절하다고 여겨지고 있다.

괴되어 있었다. 얼굴과 양팔, 다리(서대불)가 모두 떨어져 나가고 없었다. 무갈 황제 오랑젭의 명령에 의한 것이었다고 한다. 오랑젭의 훼손이 정확히 어느 정도였는지는 알 수 없지만, 무어크로프트가 전하는 두 대불의 모습은 우리가 사진으로 기억하는 모습과 그리 다르지 않은 듯하다. 무어크로프트는 석굴 내부의 프레스코 벽화에 대해서도 언급하고 있다. 석굴은 무덤으로 쓰인 것도 있고, 사람이 살고 있는 것도 있었다. 두 대불과 대조적으로 샤흐르 이 골골라에 대해서는 당시에도 상당히 많은 것이 알려져 있었다. 이 고성은 화리즘의 왕 잘랄 웃딘이 세웠으며 칭기스칸이 파괴했다고 한다.

알렉산더 번스.
명석하고 모험심 많은 정치장교였던 번스는 중앙아시아의 부하라까지 위험하고도 먼 길을 다녀오는 외교 임무를 훌륭히 완수하여, 이 일로 명성이 높았다. 이 그림은 부하라인의 복장을 한 모습이다.

1832년 매슨이 카불에 도착했을 때 알렉산더 번스와 제임스 제라르드는 이미 부하라를 향해 떠난 뒤였다. 당시 27세의 번스는 인도를 통치한 식민지정부의 엘리트 정치장교였다.[12-1] 그는 사관학교를 졸업하고 16세에 인도로 와서 복무를 시작한 이래, 단기간에 페르시아어를 유창하게 구사하는 등 다방면에서 뛰어난 재능을 발휘하여 두각을 나타내고 있었다. 의사인 제라르드와 동행한 이번 여행은 마자르 이 샤리프에서 무어크로프트가 남긴 기록을 회수하고, 옥수스 너머 중앙아시아의 정세를 탐색하는 데 목적이 있었다. 북쪽으로 올라가는 길에 두 사람은 바미안에 들렀다.[12-2] 당시 바미안에는 많은 전설이 전해지고 있었는데, 그 중 한 가지는 이곳에 석굴이 하도 많아서 어느 여자가 아이를 잃어버리고 12년 만에 찾았다는 것이었다. 믿을 수 없는 허풍이지만 그 정도로 석굴이 많다는 사실에는 번스도 수긍했다.

대불에 대해서는 무어크로프트가 들었던 것과 비슷한 이야기를 들었다. 하나는 이름이 '살살'이고 남자이며, 다른 하나는 '샤 마마'이고 여자라는 것이다. 이 두 상은 수천 년 전에 카피르(이교도)가 만들었는데, 먼 나라를 통치하던 살살이라는 왕과 왕비를 나타낸 것이라고 했다. 반면 힌두교도들은 두 상이 『마하바라타』에 나오는 판다바 5형제가 만

192　아프가니스탄, 잃어버린 문명

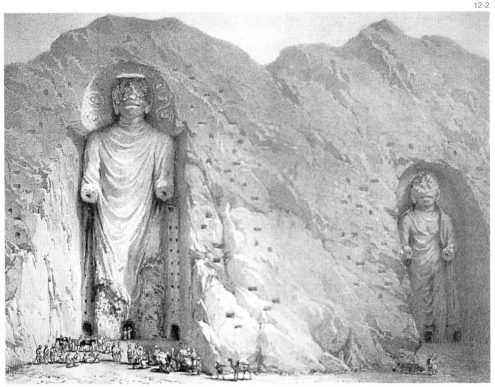

바미얀의 두 대불.
알렉산더 번스의 책(1834)에
실린 그림. 서대불 밑에 몰려
있는 사람들로 보아 크기는 실
감이 나나, 두 대불은 실제로
이렇게 가까이 서 있지 않다.

든 것이라고 했다. 『라마야나』와 더불어 인도의 양대 서사시인 『마하바
라타』는 전설적으로 기원전 3102년에 일어났다고 하는 부족들간의 커다
란 전쟁을 서술한 것으로, 판다바 5형제는 그 주인공이다. 힌두교도들은
대불에게 봉헌은 하지 않지만 합장은 하면서 지나갔다. 번스는 이 두 상
이 불교 상일 것이라는 견해를 언급하면서, 서대불의 귀가 큰 것으로 보
아 그럴 가능성이 높다고 한다! 그러나 살세트의 불상과는 비슷하지 않
고, 오히려 엘레판타의 3면 두상과 유사하다고 한다. 엘레판타는 봄베이
앞 바다에 있는 작은 섬으로, 이곳의 석굴신전에는 시바의 거대한 3면
두상이 지금도 남아 있다. 번스는 티무르가 바미얀에 와서 두 대불을 화
살로 쏘게 했고 이들을 랍(알라트)과 마납(마나트) 여신의 상으로 여겼

다는 이야기도 전한다.

번스는 서대불의 두 다리가 부서진 것은 대포를 쏘아서 그렇게 된 것 같다고 한다. 상의 몸에는 회를 발랐고, 여러 군데에 나무 못 같은 것이 박혀 있었다. 옷주름의 기초 역할을 한 새끼줄을 걸기 위한 것이었다. 조형적으로는 균제미가 없고, 옷주름 표현에도 우아함이 결여되었다고 한다. 서양 고전조각의 관점에서 본다면 틀리지 않는 말이다. 그러나 조형물을 보는 관점은 물론 심미적으로도 한 가지가 아니다. 번스는 벽화에 대해 설명하면서 특히 한 작품에 대해 솜씨가 형편없고 유럽 그림을 흉내 낸 중국 화가의 작품만도 못하다고 혹평한다.[6]

찰스 매슨이 이곳에 있었음을 알라

매슨은 번스와 제라르드보다 몇 달 늦게 카불에서 바미얀으로 올라갔다. 그는 대불의 파괴된 양상을 보면 상당한 노력(勞力)이 들었고 또 매우 정교해서, 아마 그 일은 아랍인 정복자의 주도 아래 이루어진 듯하다고 말한다. 그만큼 조직적이지 않아 보이는 파손 흔적들은 칭기스칸이나 오랑젭, 티무르 샤 등 그 뒤의 여러 지배자들이 우상을 파괴함으로써 공덕을 얻기 위해 자행했을 것으로 추정한다.

그는 바미얀의 대불과 석굴이 불교와 관련된 유적일 것으로 생각하고 그곳에 갔으나, 실제로 보니 그렇게 판단하기는 어렵다는 견해를 피력한다. 그 근거로 서대불의 위쪽에서 자신이 발견한 명문을 든다. 이 명문에는 파흘라비 문자로 '나나이아(Nanaia)'라는 이름이 쓰여 있다는 것이다. 파흘라비 문자는 이란의 사산 왕조에서 쓰던 문자이고, 나나이아는 서아시아에서 섬기던 달의 신이다. 그는—동대불이 아닌—서대불의 머리 위에 그려진 '여인상'이 나나이아의 상일지 모른다고 한다.* 또 바미얀 유적 전반에는 조로아스터교, 특히 그 가운데 미트라 숭배가 상

* 매슨이 이야기하는 것 같은 상이 머리 위에 그려진 것은 실상 서대불이 아니라 동대불이다.

당히 반영되어 있다고 주장한다. 대불 자체는 박트리아를 정복했던 파르티아 군주의 상일 것으로 추정한다.[7]

그의 글은 지금의 눈으로 보아도 나름대로 상당히 학술적이고 전문적이다. 그러나 그가 발견한 명문의 신빙성에 대해서는 의문이 많다. 90년 뒤 이곳을 조사한 프랑스인들은 서대불의 머리 위에서 매슨이 이야기한 명문을 찾을 수 없었다. 계단이 없는 그곳까지 매슨이 어떻게 올라가서 명문을 확인했는지도 의문이었다. 또 동대불의 머리 위에 그려진 신상은 분명히 여신이 아닌 남성 태양신 상이다(앞의 150면). 이 지역에서 불교와 이란의 종교가 서로 영향을 주고받았을 가능성은 요즘도 학계에서 흥미롭게 논의되고 있다. 하지만 바미얀의 대불과 석굴이 1차적으로 불교 유적임은 명백하다.

무어크로프트에서 번스와 매슨에 이르기까지 대불의 의미에 대해 제시된 여러 의견들을 읽으면 '장님 코끼리 더듬기'를 보는 듯하다. 그러나 당시 유럽인들은 아직 현장도, 혜초도 몰랐음을 염두에 두어야 한다. 아프가니스탄의 고대 불교문화를 이해하는 데 절대적으로 중요한 현장의 전기와 『대당서역기』는 이로부터 20여 년 뒤에야 처음으로 유럽어(프랑스어) 번역본이 나왔다. 그 이전까지는 알렉산드로스와 박트리아, 그 밖의 서아시아 쪽 상황 조금 외에 유럽인들이 이슬람 이전의 아프가니스탄에 관해 아는 지식은 거의 전무했다고 해도 과언이 아니다.

서대불 근방의 굴에서 매슨은 목탄으로 쓴 낙서를 찾았다. 'W. 무어크로프트, G. 트러벡, G. 구트리'라고 쓰여 있었다. 10년 전 이곳을 거쳐 부하라로 향했던 사람들이었다. 매슨도 낙서를 남겼다.

어느 바보가 이 석굴에 오게 되면,
찰스 매슨이 이곳에 있었음을 알라.[8]

그러나 찰스 매슨은 그의 본명이 아니었다. 그는 원래 제임스 루이스라는 동인도회사 군대의 탈영병이었다. 제법 교육을 받은 듯해서, 프랑스어와 이탈리아어를 잘하고 라틴어와 그리스어도 좀 알았다. 그런 그가 동인도회사에 사병으로 온 것이 의아하게 생각될지 모르지만, 당시 동인도회사 군대는 보수가 괜찮았고 행정직으로 올라갈 기회도 많았다. 그래서 제법 공부를 한 사람도 드물지 않게 복무를 자원했다. 제임스 루이스도 가명이고 그는 영국에서 범죄를 저지르든지 빚에 쫓겨 인도로 도망쳐 왔을 것이라는 추측도 있다. 그러나 적어도 제임스 루이스에 대한 출생 기록이 있고 그와 함께 배를 타고 온 사람이 있기 때문에, 그러한 추측은 개연성이 떨어지는 듯하다.

1822년 인도에 온 그는 5년간 복무하다가 1827년 7월 아그라에서 동료인 리처드 포터와 함께 탈영했다. 왜 탈영을 했는지는 알려져 있지 않다. 그가 술이나 여자에 관심이 없었던 것을 보면, 단순히 군대 생활에 싫증이 났거나 그 생활이 지적 욕구를 채워 주지 못했기 때문인 듯하다. 루이스와 포터는 각각 찰스 매슨과 존 브라운이라는 가명을 쓰면서, 라자스탄을 거쳐 서북쪽으로 향했다. 포터는 편잡의 시크 왕국 군대에 들어가기 위해 라호르로 갔고, 매슨은 페샤와르로 올라갔다. 편잡을 여행하는 동안 매슨은 조지아 할란*이라는 미국인 의사와 잠시 동행한 적이 있었는데, 이때 미국인의 억양과 행동을 배워 2~3년 뒤에는 미국인으로 행세했다. 매슨은 페샤와르에서 그와 마찬가지로 무일푼에 방랑벽 있는 파탄인을 사귀어, 그와 함께 하이버르 패스를 거쳐 카불까지 들어갔다. 당시 아프가니스탄을 오가는 길은 하나같이 위험했으나, 하이버르의 치안은 더욱 나빴다. 다행히도 두 사람은 무사히 카불에 도착할 수 있었다. 마침 콜레라가 창궐해서 막상 카불에는 며칠 머물지 못하고, 가즈니와 칸다하르를 거쳐 퀘타와 볼란 패스를 통해 인도로 나왔다. 이것이 그의 첫 번째 카불 여행이었다. 그 뒤 1830~31년에는 페르시아에 다녀왔

* 조지아 할란은 매슨 만큼이나 흥미로운 인물이다. 그가 키플링의 단편 「왕의 되려 한 사람」의 실제 모델이었음이 최근 영국의 한 저널리스트에 의해 밝혀졌다(Macintyre 2004). 실제로 정규 의학 교육을 받은 적이 없는 할란은 동인도회사에 가서 의사 행세를 했으며, 카불까지 여행하여 도스트 무함마드를 알현하기도 했다. 나중에는 편잡의 시크 왕국의 란지트 싱의 눈에 들어 구자라트 주의 태수 노릇을 하기까지 했다.

다. 페르시아에서 만난 한 유럽인은 그가 프랑스어를 잘하는 이탈리아인인 줄 알았다고 한다.

1832년 다시 카불에 들어온 매슨은 이번에는 단기간이 아니라 6년 동안이나 아프가니스탄에 체류한다. 그는 첫 번째 카불 여행 때부터 오래된 유적에 상당한 관심을 보였다. 특히 그의 흥미를 끈 것은 '토프'라는 거대한 돔 모양의 건조물이었다. 하이버르 패스의 알리 마스지드 근방에서 본 '파드 샤의 토프'라는 것은 특히 인상적이었다. 토프(tope)는 인도말로 불탑을 의미하는 '스투파(stūpa, 또는 '투파' thūpa)'라는 말이 전와(轉訛)된 것이다. 불교가 성행했던 페샤와르 분지, 잘랄라바드, 카불 등지에는 수많은 토프의 잔해가 널려 있었다. 이런 토프에 주목한 것은 매슨이 처음은 아니었다. 1808년 이미 엘핀스톤은 탁실라 근방의 마니키알라 불탑을 보고 "주민들은 이것을 '마니키알라의 토프'라고 부르며 신이 만들었다고 한다"는 기록을 남기고 있다.[9]

오래된 유적이나 유물에 흥미를 갖는 것은 인간에게 낯선 경험이 아니다. 그러한 관습은 동서양 어디에서나 일찍부터 있었다. 다만 어떤 유적이나 유물에 어느 정도의 가치를 부여하는가는 차이가 있었다. 다시 말해 어떤 부류의 것만을 귀하게 여기느냐, 혹은 자기 종교나 문화의 것만을 중하게 여기느냐 하는 데에는 상당한 차이가 있었고, 그것은 지금도 그렇다.* 유럽에서는 이미 고대 그리스-로마시대부터 오래된 유적을 찾아다니며 견문을 기록하거나 오래된 유물을 수집하는 관습이 있었다. 이러한 관습은 르네상스 시대에 이르러 인간과 역사에 대한 관심과 더불어 다시 살아나 돈과 식견과 시간이 있는 사람들의 호기심을 자극했다. 이때부터 점차 사람들은 서양 고전 전통의 많은 유물들을 수집하고 감상하고 연구하고 글을 남겼다. 그러한 유물을 '예술품'이라 하여 특별한 가치를 부여하는 관념도 등장했다. 이러한 경향은 18세기에 더욱 고조되었으며, 그런 관심은 서양 고전 전통의 유물뿐 아니라 서양 전통의 다른

* 예를 들어 중국에서는 전통적으로 오래된 서화(書畵)나 동기(銅器)·옥기(玉器)는 매우 중시했으나, 불교조각 같은 것에는 거의 관심을 두지 않았다. 또 어떤 문화유산을 자기 종교의 것이기 때문에 중시하고, 다른 종교의 것은 방치하거나 박대하는 것은 어디서나 볼 수 있는 일반적인 현상이었다. 문화유산에 대한 의식이나 평가가 자신이 처한 민족적 경계를 넘어서면서 급하게 엷어지는 것도 민족주의 의식이 강한 전통에서 자주 볼 수 있다.

시대, 또 서양 이외의 다른 지역이나 민족의 전통에까지 확대되었다.[10] 이러한 배경 위에, 이 시기에 인도와 아프가니스탄에 온 유럽인들은 이런 문제에 대해 상당한 관심과 식견을 갖추고 있었다. 이에 따라 오래된 유적이나 유물에 호기심을 갖고 기록하는 일을 게을리 하지 않았다.

이들이 이 지역에서 본 상을 아직 예술품으로 여긴 것은 아니다. 물론 예술품으로 여기는 것이 반드시 더 훌륭한 가치관이라고 할 수만은 없지만 말이다. 아무튼 엘핀스톤부터 무어크로프트, 번스, 매슨에 이르기까지 이들은 한결같이 바미안의 대불을 '우상(idol)'이라고 부르고 있다. 어떤 것인지 아직 잘 모르니 뭐라 달리 부르기도 힘들었겠지만, 아직 자신들의 전통과 같은 예술품의 반열에는 올리지 않은 것이다. 이런 경향은 19세기 내내 지속되었다. 이러한 배경 위에서 아프가니스탄의 이슬람 이전의 유적과 유물은 유럽인들에 의해 새롭게 주목을 받게 되었다. 유럽인들의 발견은 단순히 '물건의 발견'이 아니라 '가치의 발견'이라고 할 만하다.

매슨은 이러한 19세기의 유럽인 가운데에서도 오래된 유적이나 유물에 대해서 남다른 관심과 열정을 지녔다. 옥스퍼드나 케임브리지에 진학해서 공부를 계속했더라면 그는 이 분야의 선구적 연구자가 되었을지도 모른다. 바미안에 다녀온 뒤, 그는 카불을 근거로 그 일대의 유적에 대해 조심스레 조사를 시작했다. 누가 시켜서도 아니고, 돈 때문도 아니고, 단순히 지적 호기심의 발로였던 듯하다. 그는 1833년 1월 봄베이의 영국 행정관서에 편지를 띄워 조사에 대한 지원을 요청했다. 봄베이에서는 이 요청을 받아들여 작은 금액을 그에게 보내기 시작했다.

그의 첫 관심은 베그람이었다. 앞서 말한 대로 그는 이곳에서 알렉산드로스의 유적을 찾아다니다 수천 개의 화폐를 수집했다. 이 화폐들은 캘커타로 보내져 동인도회사 박물관으로 들어갔다. 당시 캘커타에는 인도에 처음으로 생긴 동양학회인 '벵골아시아학회(Asiatic Society of

잘랄라바드 인근의 다룬타 지역에는 수백 기의 스투파가 널려 있었다. 매슨의 그림.

Bengal)'가 막 설립되어 활동하고 있었다. 그 회원 중에는 동인도회사 조폐국에서 일하던 제임스 프린셉(1799~1840)이 있었다. 그는 틈틈이 고대 인도의 화폐와 명문을 연구하여 상당한 지식을 쌓았으며, 1837년에는 브라흐미 문자로 씌어진 아쇼카 명문을 처음 해독하여 인도 고대학 연구의 주춧돌을 놓은 사람이다. 매슨이 보낸 화폐들은 프린셉에 의해 정리되어 인도 서북지방의 화폐 및 역사 연구에 중요한 자료가 되었다. 화폐를 통해 박트리아의 그리스인 왕국을 비롯한 이 지역의 역사가 서서히 모습을 드러냈다. 고대 인도와 인접지역에 대한 지식이 점차 윤곽을 갖추어 가고 있었던 것이다.

베그람 외에 매슨이 관심을 가진 또 하나의 지역은 수많은 토프가 널려 있는 잘랄라바드 일대였다.[12-3] 그는 많은 토프들을 파서 모양을 확인하고, 그 안에 들어 있는 물품들을 수집했다. 그 중에는 앞서 말한 비마란의 사리기도 포함되어 있었다(123~124면).[8-4] 그는 아직 토프가 불탑이라는 것을 확실히 몰랐다. 종종 뼈가 나오고 재가 나와 무덤인 것 같으나, 과거의 군주나 유력자의 무덤이려니 추측했다. 그의 조사 기록은 직접 그린 그림과 더불어 옥스퍼드대학 교수인 호러스 윌슨이 집성한 책을 통해 1841년 출판되었다.[11]

발굴은 본질적으로 파괴라고 하는 사람도 있다. 당시는 정교하고 과학적인 발굴 기술이 등장하기 이전인 19세기이고 더욱이 매슨은 훈련

된 고고학자가 아니었기 때문에, 그의 발굴은 엄밀히 말하면 많은 유적의 파괴를 가져왔다. 그러나 수십 년 뒤에 세계를—정확히 이야기하면 유럽을—놀라게 한 하인리히 슐리만의 트로이 발굴이 매슨의 발굴보다 나을 것도 없었다. 그저 땅을 파고 물건을 꺼내는 것이 20세기 초까지도 대체적인 고고학의 수준이었다. 현지 주민들도 보물을 찾기 위해 심심찮게 이러한 유적을 파고 있었기 때문에 매슨을 무작정 비난하기만도 힘들 것 같다. 매슨이 어느 유적에서 어느 유물이 어떻게 나왔는지를 기록해 둔 점만도 높이 살 만하다.

매슨보다 훨씬 문제가 많은 아마추어들도 적지 않았다. 펀잡의 시크 왕국에는 존 마틴 호니그버거라는 루마니아인 의사가 일하고 있었다.[12] 그는 의사로 고용되었으나, 다음에는 화약을 만들고, 나중에는 시크 왕인 란지트 싱에게 특별한 칵테일을 만들어 주기도 했다. 란지트 싱이 특별히 애호한 칵테일은 진주 가루와 사향, 아편, 고기국물, 향신료를 알코올에 넣어 만든 것이었는데, 아무리 술을 잘하는 사람도 두 잔이면 나가떨어졌다고 한다.[13] 요즘으로 말하면 일종의 폭탄주였던 셈이다.*
호니그버거는 아프가니스탄에 들어와 잘랄라바드 근방에서 수십 개의 토프를 마구 파헤쳤다. 그는 이렇게 해서 상당히 많은 유물을 모아 대영박물관에 팔려고 했으나, 대영박물관은 그의 거만한 태도와 그가 요구한 금액을 받아들이기 어려웠다. 호니그버거가 가격을 낮추었지만 대영박물관은 극히 소량만을 구입했다. 이에 따라 대부분의 귀중한 유물은 여기저기 떠돌다 흩어져 지금은 소재를 알 수 없게 되었다.

1833년 매슨과 접촉하면서 인도 식민지정부는 자연스레 그의 정체에 대해 의문을 가졌다. 결국 그가 자기들 군대의 탈영병인 것을 알게 되었다. 잠시 그와 동행했던 미국인 의사 할란이 그 사실을 알렸던 듯하다. 그러나 그의 공로를 인정한 식민지정부에서는 1835년 매슨에게 사면을 내렸다. 이 이후에도 매슨은 그 사실을 사람들에게 숨겼으나, 전과 달리

* 이러한 전언(傳言)에도 불구하고 호니그버거가 결코 돌팔이는 아니었다. 그는 동종요법(同種療法, homeopathy)을 처음 인도에 소개한 유능한 의사로 알려져 있다. 그가 만든 칵테일은 어쩌면 란지트 싱을 위한 일종의 치료제였는지도 모른다.

마음놓고 일을 할 수 있었다. 그러나 이 이후 그에게는 식민지정부를 위해 정보를 수집해 보고해야 하는 또 하나의 임무가 주어졌다.

1차 아프간 – 영국 전쟁

12-4

도스트 무함마드.
1차 아프간-영국 전쟁 때 영국군이 진주하자 왕위에서 물러났으나. 영국군이 철수한 뒤 다시 돌아와 20년 동안 왕국을 공고히 지켰다.

19세기 초 아프가니스탄은 왕권을 둘러싼 혼란에 빠져 있었다. 티무르 샤의 아들인 자만 샤가 형제인 마흐무드에게 왕위를 잃자 페샤와르를 통치하고 있던 다른 형제인 슈자가 카불에 들어와 샤(왕)가 되었다. 그러나 무능한 샤 슈자는 다시 마흐무드에게 카불을 빼앗기고 페샤와르로 쫓겨났다가, 페샤와르마저 펀잡의 시크 왕 란지트 싱에게 내주고 영국인들의 보호를 받는 신세가 되었다. 마흐무드는 다시 두라니 왕가의 다른 계보인 바라크자이 형제들에게 카불과 칸다하르를 빼앗기고 헤라트로 쫓겨 갔다. 이로써 아흐마드 샤에서 시작된 두라니 왕조의 사도자이 왕계 시대는 끝이 났다. 바라크자이 형제들 가운데 도스트 무함마드는 가즈니를 차지하고 있었다. 그는 형제들과의 힘겨운 싸움 끝에 1826년 카불을 차지하고 아프가니스탄의 군주가 되었다.[12-4] 그러나 칸다하르는 그의 다른 형제가 통치했고, 헤라트에는 마흐무드와 그의 아들인 캄란이 버티고 있었다. 북쪽의 발흐와 훌름, 쿤두즈, 바닥산에서는 소왕국들이 독립적인 지위를 누렸다.

아프가니스탄이 분열되어 싸움에 열중하고 있는 동안 이 나라에 대한 열강들의 각축은 고조되고 있었다. 영국은 인도의 안전을 도모하기 위해 아프가니스탄이 다른 열강의 손에 넘어가는 것을 경계할 필요가 있었다. 특히 나폴레옹이 유럽에서 승승장구하자, 프랑스가 이란과 아프가니스탄을 거쳐 인도로 침공해 올 것을 몹시 두려워했다. 1814년 나폴레옹이 러시아 원정에서 실패해 퇴위하면서 프랑스에 대한 공포는 사라졌으나, 이제는 프랑스를 물리치고 당시 유럽에서 가장 강국으로 등장한

러시아가 문제였다. 19세기 초부터 강력하게 남진정책을 펼치고 있던 러시아는 1828년 투르크만치 조약을 체결하면서 이란으로부터 아르메니아를 빼앗고 사실상 이란을 손에 넣었다. 또한 아랄 해 남쪽의 중앙아시아로 영역을 넓히려는 노력을 멈추지 않았다. 러시아가 인도를 침공한다면 이란을 거쳐 헤라트－칸다하르－쿼타 루트로 들어오거나, 중앙아시아의 메르브나 부하라를 거쳐 쿤두즈－카불－페샤와르 루트를 통해 들어오리라고 영국인들은 판단했다. 어느 때보다 아프가니스탄의 전략적 중요성은 커져 있었다. 영국은 어떻게 해서든 아프가니스탄을 자신들의 세력권에 둘 필요가 있었다.

그러나 도스트 무함마드의 아프가니스탄과 영국 사이에는 한 가지 풀기 힘든 현안이 있었다. 도스트 무함마드는 사실상 란지트 싱이 점유하고 있는 페샤와르를 되찾고자 하는 열망이 있었다. 하지만 란지트 싱의 편잡 왕국은 아직 식민지가 아니었으나 영국에 우호적이어서 영국으로서는 란지트 싱에게 페샤와르를 내놓으라고 할 입장이 못 되었다. 도스트 무함마드가 카불에 자신의 세력을 굳히고 영국에 우호적인 제스처를 취하자, 영국도 거기에 응대를 해야 했다. 그래서 카불에 알렉산더 번스를 사절로 보냈으나, 영국이 도스트 무함마드에게 줄 수 있는 선물은 별로 없었다. 사정은 별로 좋지 않아 보였다. 러시아의 사주를 받은 페르시아는 몇 달째 서쪽의 헤라트를 공략하고 있었고, 번스가 카불에 머무는 동안 러시아 장교가 카불에 들러 도스트 무함마드를 만나고 돌아갔다.

결국 영국의 식민지정부는 아프가니스탄을 무력으로 제압하고 자신들의 보호 아래 있는 샤 슈자를 왕위에 올리기로 결정했다.[12-5] 명분은 도스트 무함마드가 영국에 위협을 가했을 뿐 아니라 아프간인들에게 좋은 왕이 못 되고, 국민들은 샤 슈자를 원한다는 것이었다. 최근에 어디선가 많이 들은 이야기 같기도 하다. 1838년 말 6,000명의 영국군과 9,500

12-5

샤 슈자.
1차 아프간-영국 전쟁 때 아프가니스탄을 침공한 영국군을 앞세우고 카불에 들어와 왕위를 되찾았으나, 스스로의 힘으로 왕권을 확립하지는 못했다. 영국이 몰살을 당하며 철수하자 몇 달 뒤에 살해되었다.

명의 세포이 병사, 3만 8,000명에 이르는 가족과 군속이 볼란 패스를 통해 칸다하르로 향했다.[14] 마치 유람 가듯 장교들은 다 하인들을 대동했다. 어느 장교에 딸린 하인은 무려 40명이었다. 어느 장군은 개인 물품을 실은 낙타만 60필이나 되었다. 약간의 저항은 있었으나 가즈니를 함락시키자 도스트 무함마드는 카불을 버리고 북쪽으로 피신했다. 1839년 8월 카불에 입성한 영국군은 샤 슈자를 옹립하고 짐을 풀었다. 예상과 달리 샤 슈자에 대한 아프간인들의 반응은 싸늘했다. 장기 주둔에 따른 막대한 비용 부담 때문에 일부 병력은 바로 철수해야 했다. 카불의 민심은 여전히 좋지 않았다. 많은 영국인과 그 식솔들이 주둔하면서 식료품 값이 폭등했다. 아프간인들에게 방자하게 굴거나 공공장소에서 거리낌 없이 술을 마시는 병사들도 있었다. 영국 병사와 아프간 여인들간에 '친밀한 관계'가 잦아진 것도 민심을 악화시켰다.

　　1841년 11월 2일 번스가 살던 카불 시내의 집이 군중들의 습격을 받았다. 번스와 잠시 카불을 방문 중이던 그의 동생은 몇 시간을 버티다가 끝내 군중들에게 무참히 살해되었다. 눈뜨고 보기 힘든 그의 시신을 그의 친지가 간신히 수습할 수 있었다. 순식간에 곳곳에서 봉기가 일어나고, 수가 불어난 군중은 영국군의 숙영지를 에워쌌다. 영국군 숙영지는 산으로 둘러싸인 저지대에 위치하고 있어서 방어하기에는 최악의 장소였다. 이곳은 지금 카불 시의 동북쪽에 위치하고 있다. 아프간인들은 산에 대포를 걸어 놓고 영국군 숙영지에 포격을 가했다. 이 모든 일은 도스트 무함마드의 아들인 아크바르 한이 배후에서 지휘하고 있었다.*[12-6]
아프가니스탄에 주재한 영국 최고 관리인 윌리엄 맥노텐은 아크바르 한과 협상을 시도하다 역시 살해되었다. 목과 사지가 잘린 그의 시신은 카불의 바자르에 걸렸다. 노령에다 무능했던 영국군 사령관 윌리엄 엘핀스톤(마운트스튜어트 엘핀스톤의 사촌)은 협상 끝에 영국군과 그 식솔들의 무사 귀환을 보장받았다. 1842년 1월 6일 드디어 2만여 명의 병사와 식

12-6

도스트 무함마드의 아들 아크바르 한.
영국의 침공으로 왕위를 빼앗긴 아버지를 대신해 영국에 대한 봉기를 주도했다. 결국 카불을 떠나게 된 영국군을 몰살시켰다.

＊　　아프간인들은 이 사건을 기념하여 영국군이 주둔했던 숙영지 뒤에 '와지르 아크바르 한'이라는 이름을 붙였다. '와지르'는 '장관(長官)'이라는 뜻이다. 아이러니컬하게도 지금 이 구역은 많은 외국 공관과 기관이 자리잡고 있는 고급주택가이다. 한국 공관도 이곳에 있다.

잘랄라바드에 도착하는 의사 브라이든.
카불을 떠난 2만 명의 영국군 병사와 군속, 가족 가운데 브라이든만이 목숨을 부지하고 잘랄라바드의 영국군 진지에 닿을 수 있었다. 엘리자베스 버틀러 부인의 그림. 런던의 테이트 갤러리 소장.

솔들은 카불을 떠났다. 그러나 첫날 밤 많은 수가 얼어 죽었다. 다음 날부터 시작된 아프간인들의 공격으로 그 날에만 3,000명이 죽어 갔다. 1월 13일 아침 간다마크에 도착한 사람은 수십 명밖에 되지 않았다. 그들은 거기서 마지막 결전을 벌이고 모두 숨졌다. 단 한 사람, 의사인 브라이든만이 추격을 따돌리고 잘랄라바드의 영국군 숙영지에 다다를 수 있었다.[12-7] 이 밖에 인질로 잡히거나 포로가 되었던 100여 명이 나중에 바미안에서 구출되었다.[15] 아프간인들은 카불에서 외세를 몰아낸 데 대해 환호하며 영국인들의 나머지 거점을 압박했다.

그러나 영국은 신속하게 보복에 나서 칸다하르와 잘랄라바드에 증원군을 파견했다. 영국군은 9월에 카불에 입성하여, 카불 바자르를 부수고, 자신들이 특별히 수모를 당한 곳을 파괴한 뒤 하이버르 패스를 통해 철수했다. 이것으로 제1차 아프간 – 영국 전쟁은 일단락되었다. 그러나 이 전쟁으로 영국이 입은 손실은 막대했다. 1만 5,000~2만 명의 전사자가 나고, 비용도 1,700~2,000만 파운드나 들었다. 그보다 더 불행한 것은 이제 아프간인들의 신뢰와 호의를 완전히 잃게 되었다는 사실이다. 찰스 매슨은 이 불행한 사태 이전에 아프간인들이 이방인에게 매우 우호

적이며 어느 곳의 이슬람교도보다도 다른 종교에 대해 관대하다고 이야기한 바 있었다. 그 모든 것은 일시에 사라졌다. 아프간인들의 마음속에 영국인들은 무자비한 침략자로 각인되었고, 영국인들은 아프간인들을 정직하지 못하고 야만적인 폭도로 기억하게 된 것이다. 이 사건의 업보는 두고두고 지금까지도 영향을 미치고 있는 듯하다.

영국이 란지트 싱과 샤 슈자를 선호하며 도스트 무함마드와 갈등을 빚고 있는 동안, 매슨은 도스트 무함마드를 두둔하며 페샤와르 문제의 원만한 해결을 주장했다. 그는 도스트 무함마드가 훌륭하지는 않아도 능력 있는 군주라고 여겼다. 번스도 처음에는 매슨과 같은 의견이었으나, 자신의 정치적 장래를 고려할 때 굳이 자신이 속한 인도 식민지정부 수뇌부의 판단에 맞설 필요는 없다고 생각했다. 결국 그는 안이한 판단 때문에 목숨을 잃어야 했다. 1838년 영국의 아프가니스탄 침공이 시작되기 전에 매슨은 카불을 떠났다. 식민지정부는 고고학 조사는 그만하면 됐다고 생각했고, 매슨의 정보 분야 후임자를 카불에 보냈다. 매슨은 1842년 영국으로 돌아왔다. 그 해에 출간된 여행 기록에서 그는 아프가니스탄의 참사를 착잡한 심정으로 회고한다.

영국이 건전한 상식을 가지고, 다시는 그러한 경솔함과 무모함으로 인더스를 넘어 원정하는 일이 없기를 바란다. 이번 참사를 경험 삼아, 자신에게 주어진 권력을 부당하게 남용한 사람들은 더 이상 인도 문제에 관여하지 말아야 한다. 경솔함과 어리석음으로 이 나라에 대한 평판을 땅에 떨어뜨린 그들은 처벌을 받아야 한다.[16]

그 후 매슨의 행적은 거의 알려져 있지 않다. 그는 1853년 11월, 53세로 세상을 떠났다.

은둔의 길

전쟁이 끝난 뒤 아프가니스탄에서는 도스트 무함마드가 왕위를 되찾았다. 아프가니스탄과 영국은 1855년 협정을 맺어, 동인도회사는 더 이상 아프가니스탄에 간섭하지 않고, 도스트 무함마드는 동인도회사의 '친구의 친구, 적의 적'이 되기로 합의했다. 어느 영국인도 카불에 체류하지 않기로 했다. 곧 영국은 인도에서 커다란 소요에 휘말렸다. 1857년에 일어난 세포이의 반란이 그것이었다. 이를 계기로 영국은 동인도회사를 없애고 인도에 정식으로 식민지정부를 세워 직접 통치를 시작했다. 편잡은 란지트 싱이 죽은 뒤 페샤와르와 함께 이미 영국의 수중에 들어와 있었다. 도스트 무함마드는 인도에서 일어난 소요를 이용하지 않고 영국과의 약속을 지켰다. 그는 1863년 헤라트를 점령함으로써 아프가니스탄의 통일을 이루고 그곳에서 숨을 거두었다. 그를 이은 셰르 알리(재위 1863~1879년)는 영국에 대한 아버지의 정책을 고수했다.

그동안 러시아의 남진정책은 계속되고 있었다. 러시아는 1866년에 부하라를, 1868년에 사마르칸드를, 1873년에 키바를 연이어 점령했다. 아프가니스탄은 불안했고 영국도 긴장하지 않을 수 없었다. 인도 식민지정부의 리튼 총독은 영국 장교들이 아프가니스탄에 들어갈 수 있도록 허용해 줄 것을 강력히 요청했다. 그러나 셰르 알리는 영국의 재진입이 아프간인들의 가슴속에 뚜렷이 각인된, 영국을 비롯한 외국 열강에 대한 공포와 증오를 일깨울 것이라면서 거부했다. 1877년에는 러시아 사절이 카불에 다녀갔으며, 영국은 셰르 알리가 오래 전부터 러시아와 서신을 주고받고 있었음을 알게 되었다. 영국은 좌시할 수 없었다. 매슨의 경고도 소용이 없었다. 1879년 영국은 다시 아프가니스탄을 침공했다.[12-8] 이것이 아프가니스탄과 영국의 제2차 전쟁이다. 셰르 알리는 러시아의 도움을 청했으나, 러시아는 겨울에 중앙아시아의 사막을 통해 군대를 내려

"SAVE ME FROM MY FRIENDS!"

"IF AT THIS MOMENT IT HAS BEEN DECIDED TO INVADE THE AMEER'S TERRITORY, WE ARE ACTING IN PURSUANCE OF A POLICY WHICH IN ITS INTENTION HAS BEEN UNIFORMLY *FRIENDLY* TO AFGHANISTAN."—*Times, Nov. 21.*

"내 친구들에게서 나를 구해 주세요!" 영국의 시사주간지 『펀치』(1878년 11월 30일자) 에 실린 만평. 다정한 표정을 짓고 군침을 흘리며 접근하는 곰(러시아)과 그것을 경계하는 사자(영국) 사이에 셰르 알리가 불안한 빛으로 서 있다. 아래에는 11월 21일자 영국 신문 『타임스』에 실렸던 다음과 같은 말이 인용되어 있다. "이제 우리가 아미르의 영토를 침공하기로 했지만, 그 결정은 어디까지나 우호적인 정책에 따라 취해진 것이다." 확인할 수는 없었으나, 아마 침공을 결정한 리튼 총독의 말인 듯하다.

보내기 힘들다는 핑계를 댔다. 실망한 그는 마자르 이 샤리프에서 죽었다. 쉽사리 아프가니스탄을 점령한 영국은 그 해 5월에 제1차 전쟁 당시 마지막 비극의 현장이었던 간다마크에서 아프가니스탄과 협정을 맺었다. 영국은 하이버르 패스와 쿠람을 차지하고, 카불에 공관을 두며, 아프가니스탄의 대외관계를 전담하기로 합의했다.

그러나 그 해 9월 발라 히사르에 있던 영국 공관이 습격을 받아 판무관이던 루이스 카버내리와 병사들이 모두 살해되었다. 즉각 보복에 나선 영국군은 카불에 진주하여 많은 아프간인들을 처형하고 살해했다. 응징의 표시로 발라 히사르도 파괴했다. 셰르 알리를 이어 왕이 되었던 야쿱 한은 아프가니스탄을 떠나며, 자신은 "아프가니스탄의 군주가 되니 영국군 캠프에서 잔디를 깎겠다"고 한숨을 쉬었다. 소요를 진압하고 몇 달 동안 카불을 통치한 로버츠 장군은 강경한 정책으로 아프간인들의 자존심에 또다시 상처를 입혔다. 그는 칸다하르의 소요도 진압했는데, 이 전쟁을 통해 영국에서는 영웅이 되었다. 「왕이 되려 한 사람」에 나오는 드라보트와 카너핸은 이때 로버츠 장군 밑에서 아프가니스탄에 처음 다

녀온 것으로 묘사되어 있다.

영국은 아프가니스탄을 장기간 직접 통치할 형편이 못 되었다. 러시아가 침탈이 쉽도록 아프가니스탄이 분열되기를 바랐다면, 영국은 아프가니스탄이 완충지대 역할을 할 수 있도록 이 나라를 튼튼히 장악할 수 있는 우호적인 인물이 필요했다. 마침 1880년 1월 셰르 알리의 조카인 압둘 라흐만이 러시아에 잡혀 있다가 아프가니스탄으로 내려왔다. 영국은 미지의 인물인 압둘 라흐만에게 왕위를 제안하는 도박을 했다. 다행히 운이 좋았다. 압둘 라흐만은 능력 있는 지도자였다. 그가 카불에 들어왔을 때 그곳에는 궁전도 없고 국고도 비어 있었지만, 그는 왕국을 재건하는 데 성공했다. 그는 신의 대리자로 자처하며 절대 왕정을 확립했다.[12-9] 전에는 없는 것이나 다름없던 행정기구도 신설하고 정비했다. 카피리스탄을 점령하여 카피르들을 이슬람교도로 개종시킨 것도 그였다. 그가 남긴 자서전을 읽으면 그가 단순한 절대군주가 아니라, 나름대로 폭넓은 식견과 섬세한 정치감각을 지닌 탁월한 지도자였음을 실감하게 된다.[17]

압둘 라흐만.
2차 아프간─영국 전쟁 뒤에 왕위에 올라 절대 왕정을 확립하며 아프가니스탄을 재건했다. 외세에 대한 극도의 경계감으로 엄중한 쇄국정책을 폈다.

그는 영국이 내정에 간섭하지 않는 대신 영국 이외의 다른 어느 나라와도 관계를 맺지 않기로 했다. 그러나 영국인들의 카불 체류도 제한하고, 대외적으로 철저하게 고립정책을 폈다. 아프가니스탄이 충분히 힘을 갖출 때까지는 철도를 놓는 것도 거부했다. 침략자에게 손쉬운 길을 열어 준다는 이유였다. 아프가니스탄은 은둔의 길을 택했다. 이 은둔의 왕국에 대한 고고학 조사는 찰스 매슨이 떠난 뒤 19세기 내내 거의 중단되었다. 더 이상 유럽인들은 자유롭게─또 안전하게─아프가니스탄을 드나들거나 여행할 수 없었다. 아프가니스탄의 문이 열리기까지는 압둘 라흐만이 죽고도 20년을 더 기다려야 했다.[12-10]

압둘 라흐만의 자서전은 그의 뒤를 이을 아프간 지도자들에게 주는 자상한 권고로 가득 차 있다. 그 안에서 그는 다음과 같은 말을 남긴다.

압둘 라흐만의 묘당.
카불 시내 중심가에 있다. 1층
에 압둘 라흐만의 석관이 놓여
있고, 위층은 아프간 정부의 문
화재보호국에서 쓰고 있다.

내 자손과 후계자들이여, 어떤 개혁도 결코 서두르지 말라. 성급한 개혁
은 국민들을 군주의 적으로 돌릴지 모른다. 개혁은 국민들이 근대적 혁
신에 익숙해지기를 기다려 점진적으로 이루어야 할 것이다.[18]

불행히도 그의 조언은 쉽게 잊혀졌다.

I3 _ 근대화와 고고학

1922~1945

근대화의 꿈

카불 시내에서 셰르 다르와자 산을 끼고 남서쪽으로 나가면 산기슭에 바부르의 무덤이 있고, 그 옆으로 널찍한 다룰라만 대로가 남쪽으로 뻗어 있다. 다룰라만은 원래 '다르 알 아만(Dar al-Aman)'으로 '평화가 깃든 곳'이라는 뜻이다. 그러나 이름과 달리 지금은 길 양쪽이 처참한 폐허로 변해 있다.[13-1] 길 중간쯤에 왼쪽으로 옛 소련 대사관 터가 있

13-1

다룰라만 대로.
정면의 언덕에 다룰라만 궁이,
오른쪽 아래에 카불박물관이
보인다. 아름답던 이 대로 주변
도 지금은 완전히 황폐해졌다.

다. 한때 소련이 이곳에서 위세를 부렸던 만큼 터도 넓고 건물도 많았다. 그러나 지금은 깨지고 부서지고 무너져 을씨년스럽게 뼈대만 남은 건물들에서 유령이 나오지 않을 수 없을 것 같다. 다룰라만은 제대로 남아 있는 건물이 거의 없을 정도로 카불에서도 가장 큰 피해를 입었다. 내게는 무척 낯설었지만 6·25를 겪은 세대에게는 그리 낯선 풍경이 아니었을지도 모른다.

다룰라만 대로의 끝에는 나지막한 대지(臺地)에 유럽풍 건물이 처참하게 부서진 모습으로 서 있다.[13-2] 한때 제법 보기 좋았을 이 건물은 1923년에 프랑스의 건축가 앙드레 고다르의 설계로 지은 것이다. 옛 사진을 보면 당시 파리에서 종종 볼 수 있는 풍의 건물이었다.[13-3] 고다르는 그 해에 프랑스의 아프간고고학조사단의 일원으로 푸셰를 돕기 위해 왔다가 아마눌라 왕의 요청으로 이 건물을 설계했다. 아마눌라는 자신이 의욕적으로 건설한 다룰라만 신시가지의 끝에 이 건물을 지어 의사당과

다룰라만 궁의 처참한 현재 모습.
소련 점령기에 국방부가 사용한 이 건물은 자주 무자헤딘의 공격 대상이 되었다. 1992년에 무자헤딘 정권이 들어선 뒤에는 이 구역이 여러 정파 간의 치열한 격전장이 되어, 이 와중에 다룰라만 궁도 회복불능의 폐허로 변했다.

13-2

근대화와 고고학 | 1922~1945

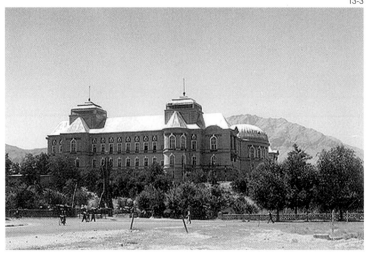

다룰라만 궁의 옛 모습.
1922년 프랑스인 앙드레 고다
르의 설계로 지어진 이 건물을
아마눌라는 신도시의 행정청
사로 쓰고자 했다.

행정부로 쓰려고 했던 것이다. 그러나 흔히 '다룰라만 궁'이라 불리는
이 건물은 그 용도로 쓰이지 못했다. 아프가니스탄의 경관과는 어딘지
어울리지 않는 이 건물은 실패로 끝난 아마눌라의 급진적인 서구식 개혁
을 상징적으로 보여주는 듯하다. 또한 이제 폐허로 변한 이 건물은 아프
가니스탄이 오랫동안 추구해 온 근대화와 서구화라는 명제의 현주소이
기도 하다.

압둘 라흐만의 아들이자 아마눌라의 아버지인 하비불라의 시대
(1901~1919년)는 내부적으로 안정되고 평화로운 시기였다. 그러나 대
외적으로는 영국과 긴장이 고조되고 있었다. 아프간인들은 영국에 대해
두 가지 현안을 가지고 있었다. 하나는 19세기 말 아프가니스탄과 영국
령 인도를 나눈 '듀런드 라인'이라는 국경선이었다. 당시 압둘 라흐만은
인도 식민지정부의 외무장관이던 모티머 듀런드가 획정한 이 국경선을
받아들일 수밖에 없었지만, 이 때문에 아프간인들은 바다로 접근할 수
있는 길이 봉쇄되었다. 육로로 인도를 잇는 통로도 다 영국인들의 손에
들어갔다. 무엇보다 하이버르와 페샤와르, 스와트가 공식적으로 영국령

인도에 포함되어, 서로 동질성을 강하게 공유하는 파슈툰(파흐툰)족의 거주지가 두 부분으로 나뉘게 되었다는 사실이 문제였다. 이 때문에 영국령 인도의 파흐툰 거주 지역에서는 소요가 끊이지 않았으며, 20세기 말까지 이 문제는 계속 정치적 쟁점이 되었다. 다른 하나의 현안은 영국이 맡고 있는 아프가니스탄의 외교권에 대한 문제였다. 그동안 영국은 아프가니스탄의 내정에 간섭하지 않는 대신에 다른 열강과의 교섭권을 봉쇄함으로써 아프가니스탄을 인도와 러시아 사이의 완충지대로 삼고 있었다. 반면 아프가니스탄은 영국에 외교권을 맡김으로써 러시아의 위협을 저지하고, 그 대가로 재정적·군사적 원조를 받고 있었다. 그러나 20세기 초가 되면서 아프가니스탄에서는 자주독립에 대한 열망이 고조되었다.

1914년 제1차 세계대전이 일어나자 하비불라는 중립을 선언했다. 하지만 독일 쪽에 참전한 터키의 칼리프는 지하드(성전)*를 선언하며 이슬람교도들의 동참을 촉구했다. 1915년 이 제안을 갖고 터키·독일 사절단이 카불에 도착하자, 아프가니스탄은 술렁이지 않을 수 없었다. 참전의 현실적 득실을 헤아린 하비불라는 제안을 거절하지 않으면서도 실질적으로는 중립을 지켰다. 결국 전쟁에서 독일과 터키가 패해 하비불라의 판단이 결과적으로 사려 깊었다는 것이 드러났으나, 이슬람 우방을 저버렸다는 비판이 들끓었다. 위기에 처한 하비불라는 영국에 다시 한번 독립을 허용해 줄 것을 요구했다. 그러나 이 요구는 제때에 받아들여지지 않았다. 그 와중에 1919년 2월 하비불라는 잘랄라바드에서 의문의 암살을 당했다.

하비불라의 후계자로 동생인 나스룰라가 잘랄라바드에서 옹립되었으나, 카불을 장악하고 있던 셋째 아들인 아마눌라가 나스룰라 일당을 제압하고 왕위에 올랐다.[13-4] 아마눌라가 근대화를 열망하는 지식인들의 지지를 받았다면, 나스룰라는 전통 세력과 물라(이슬람 성직자)들의 지지

13-4

아미르 아마눌라 한.
그가 품었던 아프가니스탄 근대화의 꿈은 10년도 못 되어 수포로 돌아갔다.

근대화와 고고학 | 1922~1945 213

* jihad. 이슬람에서 이교도를 물리치기 위해 벌이는 성전(聖戰).

를 받고 있었다. 아마눌라가 하비불라를 암살한 배후로 나스룰라를 지목
하자 소요의 기미가 보였다. 칸다하르의 모스크에서는 후트바*에서 아마
눌라의 이름을 언급하지 않았다. 곤경에 처한 아마눌라에게는 하나의 카
드가 있었다. 아마눌라는 그 해 4월 카불에서 연 더바르(공식 접견 행사)
에서 전격적으로 대외적인 자주독립을 선언했다. 아울러 당시 인도에서
일어난 소요를 언급하며, 하이버르를 비롯한 국경지역에 군대를 진입시
켰다. 이것으로 아프가니스탄과 영국의 제3차 전쟁이 시작되었다. 이 일
이 있기 조금 전 편잡의 아므리차르에서는 영국군이 인도인 수백 명을
학살한 사건이 일어나 분위기가 심상치 않았다. 아마눌라는 이런 분위기
를 이용하려 했으나, 인도에서는 소요가 확산되지 않았고 파흐툰 거주지
역도 비교적 평온했다. 아프간인들은 처음에 국지적으로 상당한 전과를
올렸다. 그러나 군사적으로 조직적인 준비가 안 되어 있었고 영국에게
적수가 되지는 못했다. 뒷바람을 받고 국경에서 카불까지 간신히 날 수
있는 영국 비행기가 카불 시내를 몇 번 폭격하자 아프간인들의 사기는
크게 저하되었다. 아마눌라도 전의를 잃었다. 그 해 8월 라발핀디에서
협정이 맺어졌다. 아프가니스탄은 듀런드 라인을 국경선으로 받아들이
고 영국령 인도의 파흐툰 거주지역에 대한 권리를 더 이상 주장하지 않
기로 했으며, 영국은 아마눌라에 대한 원조를 중단하기로 했다. 아마눌
라는 실질적으로 얻은 것이 별로 없는 것 같았으나 중요한 것을 얻었다.
영국은 이제 아프가니스탄이 대외적으로 자주독립국임을 확약하고, 두
나라는 전에 체결된 모든 협정을 폐기하기로 한 것이다.

　　이제 아프가니스탄은 숙원이던 독립국이 되었다.** 내용이야 어떠
했든 아마눌라는 영국과의 이 전쟁에서 승리자가 된 것이다. 당시 아프
가니스탄은 세계의 이슬람국 가운데 유일한 독립국이었으며, 이에 따라
아마눌라의 위상도 자연스레 높아졌다. 오스만 투르크 제국이 멸망하자
아프가니스탄의 아마눌라가 칼리프 자리를 이어받아야 한다는 이야기마

*　　khutba. 금요성일의 설교 때 군주의 이름을 부르는 것.
**　　라발핀디의 협정이 맺어진 8월 8일은 아프가니스탄의 독립기념일이 되었다.

저 나왔다.

전쟁이 끝나자 은둔의 왕국 아프가니스탄의 문은 비로소 외국인에게 열렸다. 그 전까지는 국경에 다음과 같은 경고문이 있었다.

이 국경을 넘어 아프가니스탄으로 들어가는 것을 절대 금한다.

대신 새로운 안내문이 세워졌다.

아프가니스탄으로 여행하는 사람은 반드시 비자를 가지고 이 국경을 넘어야 한다.[1]

13-5

마흐무드 벡 타르지.
아마눌라의 장인으로, 사위가
펼친 근대화 정책에 많은 영향
을 미쳤다.

아마눌라는 여러 나라와 국교를 맺고 의욕적으로 근대화에 착수했다.[2] 그의 뒤에는 마흐무드 벡 타르지가 있었다.13-5 칸다하르의 파슈툰 귀족 출신인 타르지는 아프가니스탄의 자주독립과 근대화를 꿈꾼 선구적인 지식인이었다. 시리아에 오래 사는 동안 터키의 근대화 노력에 영향을 받은 타르지는 아프가니스탄 최초의 신문을 발간하여 범이슬람주의와 반제국주의를 표방했다. 하비불라의 정책과 전통적인 종교 세력에 대해서는 비판적인 태도를 취했다. 그는 일본처럼 아프가니스탄도 전통적인 가치와 제도를 보존하면서 서구식 근대화에 성공한 나라가 될 수 있다고 믿었다. 아마눌라의 장인인 그는 자연스레 왕에게 큰 영향을 미쳤으며, 아프가니스탄의 초대 외무장관을 지냈다.

아마눌라는 대외적으로 영국과 거리를 두면서, 소련, 프랑스, 독일과 관계를 강화했다. 내부적으로는 명문화된 헌법을 제정하여 왕권과 행정을 종교로부터 분리시켰다. 역시 종교와 분리된 사법제도를 세우고, 국가재정과 세금 징수를 제도화했다. 독일과 프랑스 등의 도움으로 여러 중등교육기관을 세우고, 여성의 권리를 신장시키려 했다. 노예제도와 강

제노동도 폐지했다. 물론 이러한 개혁은 전통적인 이슬람 세력과 부족 세력의 기반을 흔드는 것이어서, 많은 불만을 유발하지 않을 수 없었다. 하비불라 때 이미 프랑스의 리세를 본떠 고등학교가 생기고 사관학교와 사범학교가 세워지면서, 근대식 교육을 받은 지식층이 배출되고 있었다. 도시를 중심으로 새로이 등장한 엘리트와 지방 및 촌락에 기반을 두고 전통 지배체제와 종교를 중시하는 세력 사이의 갈등과 대립이 점차 대두 되고 있었다.

다룰라만의 신시가 건설도 아마눌라가 개혁 프로그램의 일환으로 추진한 것이다. 그는 이곳에 다룰라만 대로를 내고 그 끝에 의사당과 행 정부 건물을 두며, 그 길가에 새로운 엘리트가 거주하게 하려는 꿈을 꾸 었다. 구도시에서 다룰라만까지 아프가니스탄 최초의 철도를 깔려는 계 획도 세웠다. 도시 계획과 그곳에 들어설 건물의 설계와 시공은 대부분 독일인이 맡았다. '다룰라만 궁'만을 프랑스인 고다르에게 의뢰했다. 독 일인을 무척 싫어했던 고다르는 독일인이 지은 집들이 다름슈타트나 슈 투트가르트에 있는 건축을 베낀 것에 불과하며 아프가니스탄의 기후나 생활여건과는 동떨어져 있다고 격앙된 어조로 비판했다.[3] 그러나 그가 설계한 '다룰라만 궁'도 아프가니스탄의 현실이나 전통, 어느 것도 잘 반영한다고 말하기는 어려울 듯하다. 물론 당시에는 이런 건물이 아시아 곳곳에서 근대화의 상징으로, 혹은 식민 통치의 상징으로 세워지고 있었 기 때문에 아프가니스탄의 경우나 고다르만 탓할 것은 없다. 아무튼 이 건물이 서구식 근대화를 지향한 아마눌라의 강한 의지의 상징적 표현이 었다는 점에는 의문이 없다.

프랑스의 발굴독점권

아프가니스탄에서 고고학 조사가 재개된 것도 아마눌라의 뜻이었

알프레드 푸셰.
프랑스의 불교미술 연구가로
1922년 발굴협정이 체결되자
프랑스 아프간고고학조사단의
초대 단장이 되어 많은 유적을
조사했다.

다. 1921년 3월 테헤란 주재 프랑스 대사는 아프가니스탄에서 고고학조 사단을 파견해 달라는 요청을 받고 그 소식을 외무성에 알렸다. 아직 프 랑스는 아프가니스탄과 공식적인 외교관계도 갖고 있지 않았기 때문에 전혀 뜻밖의 소식이었다. 프랑스는 아프가니스탄에 진출할 수 있는 좋은 기회가 생긴 것을 반겼다. 외무부의 사무처장이던 필립 베르틀로는 이 소식을 즉시 친구인 알프레드 푸셰에게 전했다. 푸셰는 파리의 고등대학 원에서 실뱅 레비의 지도 아래 종교사와 미술사를 공부한 학자로 간다라 미술 분야의 최고 전문가였다.[13-6] 그는 당시 인도고고학조사국*의 책임 자인 존 마셜의 요청으로 인도에 머물며 마셜의 일을 도와주고 있었다. 베르틀로의 제안을 수락한 푸셰는 그 해 5월 최종 행선지를 숨기고 캘 커타를 떠나 봄베이에서 테헤란으로 가는 배에 몸을 실었다. 8월에 테 헤란에 도착해서 입국 허가가 떨어지는 것을 기다려 이듬해 아프가니 스탄에 들어가 3월에 헤라트에 닿았다. 이곳에서 낙타를 타고 캐러밴 과 함께 31일이 걸려서 카불에 도착한 것이 6월이었다. 카불까지 꼬박 1년이 걸린 것이다. 이때부터 석 달 동안 협상을 벌인 끝에 마침내 9월 9일 협정이 체결되었다.[4]

협정의 내용 중 중요한 몇 가지를 요약하면 다음과 같다.

· 프랑스는 아프가니스탄에서 유적 조사를 할 수 있는 독점 권리를 갖는 다.
· 모스크나 묘지같이 종교적으로 성스러운 장소는 제외한다.
· 모든 비용은 프랑스 정부가 부담한다.
· 금, 은, 보석같이 값진 물건이 발굴되면 아프간 정부에 귀속된다. 프랑 스가 발굴에 들인 수고를 감안하여, 아프간 정부가 그 물건을 팔 경우 프랑스는 아프간 정부가 책정한 금액으로 우선 구매할 수 있는 권리를 갖는다.

13

* Archaeological Survey of India.

- 값어치가 없는 금속(구리, 철, 납 등)이나 돌로 된 유물(조각, 상, 명문)은 프랑스가 절반을 갖는다. 다만 형태나 연대 면에서 독특한 유물이 나오면 아프가니스탄에 우선권이 있다.
- 프랑스는 발굴 권리를 다른 나라 정부에게 양도할 수 없다.
- 프랑스가 5년 이상 발굴을 하지 않는 유적이나, 발굴을 계획하고도 5년 이상 시행하지 않는 유적은 아프가니스탄이 임의로 다른 나라에게 발굴할 권리를 줄 수 있다.
- 프랑스의 권리는 30년간 유효하다.

발굴독점권이 거론된 것은 이 이전부터 프랑스가 이란에서 그런 권리를 갖고 발굴을 해 왔기 때문이다. 아프가니스탄에서 발굴독점권을 30년간 얻었다고 하면 제국주의 열강의 또 하나의 불평등한 침탈 행위처럼 들릴지도 모르겠다. 그러나 이 협정은 프랑스가 아프가니스탄에 일방적으로 강요한 것이 아니다. 당시 상황에 입각해서 그 내용을 뜯어보면, 아프가니스탄으로서는 별로 손해 볼 것 없는 거래라고 생각했을 것이다. 어차피 아프가니스탄은 그런 조사를 수행할 만한 능력이 없는—사실은 그럴 관심도 별로 없는—상황에서 프랑스가 자기 돈으로 조사를 하고, 발견된 유물도 대부분 자기들 수중으로 들어오게 되어 있었다. 유물을 재료에 따라 값진 물건과 그렇지 않은 물건으로 나눈 것은 당시 아프간인들이 문화유산이나 고고학적 유물에 대해 갖고 있던 가치관념을 그대로 반영한다. 또 프랑스가 발굴하지 않는 유적을 임의로 처리할 수 있다는 것도 프랑스가 독점적 권리를 갖고 있다는 첫 번째 조항을 무색케 한다. 특별한 것이 아니면 유물의 절반을 프랑스에 주어 버린다는 것이 문제가 될 수 있지만, 당시 아프간인들은 이것이 별 문제가 되지 않는다고 보았다. 파이타바에서 발굴된 쌍신변 불상의 경우에는 특별한 것이라 당연히 아프간인들의 몫이 되어야 했으나, 아마눌라는 오히려 이 상을 프

랑스측에 주어 버렸던 것을 상기할 필요가 있다(110~111면). 뒤에 베그람에서 발굴된 유물도 중요한 것은 대부분 아프가니스탄에 남겨졌다.

그러나 아프가니스탄과 별로 연고가 없던 프랑스가 이런 특권을 얻게 된 것은 큰 행운이었다고 하지 않을 수 없다. 아프가니스탄이 특별히 프랑스에게 이런 제안을 한 것은 아마눌라의 장인인 마흐무드 타르지의 생각이었던 듯하다. 압둘 라흐만 시대에 시리아로 망명한 아버지를 따라 20년간 그곳에서 살았던 타르지는 프랑스가 이집트와 리비아, 시리아 등지에서 활발한 발굴 활동을 펼치고, 베이루트와 다마스쿠스 등지에 박물관을 세우는 데 주도적 역할을 한 것을 인상 깊게 기억하고 있었다.

그러면 아마눌라는 문화유산에 대한 관심이나 학문적 관심 때문에 이런 일을 실행에 옮긴 것인가? 그렇다기보다 이것은 그가 추진한 근대화 사업과 관련된 고도의 홍보정책이었다고 하는 편이 적절하다. 그는 문화유산이나 고고학이라는 새로운 근대적 가치에 지대한 관심을 갖는 유럽인들에게 아프가니스탄의 군주가 그만큼 문화적 식견을 지닌 인물이고 근대적인 가치를 수용하여 이해하고 있는 인물이라는 점을 널리 알리고자 한 것이다. 고고학 발굴을 서양식 근대화의 중요한 한 부분이라고 본 것이다. 국제사회의 반응은 기대 이상이었다. 1923년부터 1928년까지 프랑스의 유력 주간지인 『일뤼스트라시옹』은 모두 11번이나 아마눌라에 대한 기사를 실었다. 이 젊고 정력적이고 진취적인 군주에 대한 찬사 일색이었다.

아마눌라는 프랑스에 발굴조사 독점권을 줌과 동시에 카불에 프랑스학교를 개설할 것을 요구했다. 이것은 아프가니스탄의 근대화를 위해 더 실질적인 문제였다. 프랑스의 주된 관심이 발굴에 있었다면, 아마눌라의 관심은 프랑스학교의 개설 문제가 우선이었다. 아마눌라는 푸셰에게 프랑스학교의 초대 교장을 맡을 것을 강권해서, 푸셰는 이 문제에도 깊이 관여했다.

이란으로 간다고 인도를 떠난 푸셰의 행방에 대해 궁금해하던 영국인들은 프랑스가 아프가니스탄에서 발굴조사의 독점 권리를 갖게 되었다는 소식이 들려오자 놀라지 않을 수 없었다. 특히 아프가니스탄 조사를 오랫동안 꿈꾸어 온 오렐 스타인에게는 이 사실이 큰 충격이었다. 20세기 초 여러 번의 중앙아시아 탐사로 이름 높았던 스타인은 어린 시절 알렉산드로스의 전기를 읽고 이 지역에 대한 연구의 길로 들어섰다. 일찍부터 그의 꿈은 알렉산드로스의 행적을 쫓아 아프가니스탄과 주변의 중앙아시아를 탐사하는 것이었다. 그러나 당시의 국제관계 때문에 은둔의 왕국에 들어갈 기회는 좀처럼 오지 않았다. 그가 호탄을 비롯한 서역을 탐사한 것도 알렉산드로스의 후예들이 창조했다고 믿은 그리스풍 불교미술의 흔적을 그 지역에서 발견하는 데 첫째 목적이 있었다. 1919년 아프가니스탄이 독립을 성취하고 외국인들에게 문을 열면서, 스타인은 기대에 부풀어 아프가니스탄에 들어가려는 계획을 다시 추진하고 있었다. 그만큼 스타인의 충격은 컸다. 그는 아프가니스탄과의 교섭을 비밀리에 진행하고 프랑스가 발굴 권리를 독점하도록 꾸민 푸셰의 부도덕성에 매우 분개했다. 더욱이 푸셰가 제1차 세계대전 후 어지러운 파리를 떠나 인도에서 조사활동에 참여할 수 있도록 열성적으로 주선해 준 것이 바로 그 자신이었기 때문에 배신감은 더욱 컸다. 그러나 당시 상황으로 보아서는 푸셰의 의도가 어떠했든 아프간 정부는 애초부터 영국인을 참여시킬 의도가 없었다고 보인다. 스타인은 친분이 있던 푸셰의 고모(또는 이모)* 마담 미셸과도 편지로 이 문제에 대해 이야기를 나누었다. 마담 미셸은 스타인에게 "알프레드는 다른 사람들이 숨 쉬듯이 거짓말을 한다"고 답했다.[5] 푸셰에게 스타인을 따돌리려는 비열한 의도가 있었는지는 알 수 없으나, 그를 비롯한 프랑스인들이 스타인을 의식하고 있었던 것은 사실이다.

이 이후에도 스타인은 아프가니스탄에 들어갈 기회를 좀처럼 얻을

* 마담 미셸이 알프레드 푸셰의 고모인지 이모인지는 확인할 수 없었다. 1900년 알프레드 푸셰가
 처음으로 라호르를 방문했을 때 마담 미셸과 동행했던 것으로 보아, 두 사람은 매우 가까운 관
 계였음을 알 수 있다. 알프레드는 1919년 3~40년 아래인 제자와 실론(스리랑카)에서 비밀리
 에 결혼했는데, 마담 미셸의 반대 때문이었다.

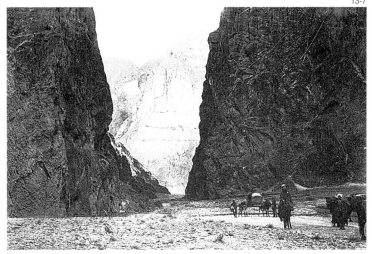

쿨름 근방을 지나는 푸셰 일행. 말을 타고 흰 모자를 쓴 것이 푸셰의 부인이다. 방향으로 보아 마자르 이 샤리프 쪽으로 올라가는 길인 듯하다. 쿨름 근방은 웅장한 암산이 계곡 양쪽을 둘러싸고 있어 경치가 장관이다.

수 없었다. 마침내 그가 카불에 들어간 것은 81세 때인 1943년이었다. 하지만 그는 꿈에도 그리던 카불에 도착한 지 1주일 만에 숨을 거두었다. 아프가니스탄을 누빌 수는 없었지만 그 땅에 몸을 묻는 행운은 있었다. 헝가리에서 유대인으로 태어나 영국인이 되어 대부분의 시간을 카슈미르에서 독신으로 산 스타인에게 평생 그리던 카불이 고향이 아니랄 것도 없다.

프랑스의 아프간고고학조사단은 1922년 10월부터 활동을 시작했다.[13-7] 다룰라만 궁을 설계한 앙드레 고다르와 그의 부인은 1923년 2월 잘랄라바드에서 푸셰의 조사에 합류했다. 핫다에 거주하는 이슬람교도들은 그가 느끼기에 매우 광신적이었다. 하비불라 시대에 그곳에는 영향력이 큰 물라가 있었는데, 주민들에게 종교적인 광신과 외국인―특히 영국인에 대한 증오를 부추겼다고 한다. 그 영향은 그 뒤에도 여러 해 지속되어, '우상을 캐내는' 고고학 조사를 방해하기까지 했다.

박트리아 유적에 관심을 집중하고 있던 푸셰 부부는 발흐로 가고, 고다르 부부는 그 해 8월에 바미얀에 와서 조사 작업을 펼쳤다. 찰스 매

슨이 다녀간 뒤 거의 100년 만이었다. 고다르는 건축가 출신으로 미술을 공부한 사람이었다. 그래서인지 그의 심미적 판단에는 주관성이 강했다. 그는 한 편지에서 다음과 같이 쓰고 있다.

이제까지 간나라의 박물관에서건 현장에서건 내가 본 것 가운데 마음에 든 그리스풍 불교미술은 한 점도 없었다. 그것은 그리스적이지도 않고 인도적이지도 않다. 특징도 없고 무거우며, 영감이 없고 엄숙할 따름이 다. 영감이라는 것이 예술의 본질 아닌가?

그는 바미얀 대불에서도 비슷한 것을 느꼈다. 작은 동대불이 몸과 팔의 균형도 안 맞고 머리가 괴물같이 크다고 생각했다. 반면 서대불은 균형도 잘 맞으며 마치 루브르에 있는 아우구스투스 상처럼 자세에 변화도 있다고 보았다. 동대불과 서대불이 같은 사람, 같은 시대에 만들어 졌을 리는 없고, 둘 사이에 수백 년의 차이가 있을 것이라고 단언했다. 이러한 견해는 몇 년 뒤 바미얀에서 작업한 악켕에게 그대로 전수되었 다. 고다르나 악켕은 바미얀 대불을 자신들의 눈에 따라 '예술품'으로 보기를 원했으나, 바미얀 대불이 그러한 심미적인 기대에는 못 미쳤던 듯하다.

고다르 부부는 바미얀의 어려운 환경 속에서 헌신적으로 작업했 다. 그 결과 1928년에 출간된 보고서는 그들의 노고를 여실히 보여준다. 바미얀 석굴의 규모를 생각할 때 한두 사람의 힘만으로 그 정도 작업을 수행했다는 것은 경탄할 만한 일이 아닐 수 없다. 이 보고서는 프랑스조 사단이 펴낸 첫 연구결과였다. 푸세와 많은 것이 맞지 않았던 고다르는 곧 아프가니스탄을 떠났다. 그 뒤 그는 이란에 가서 페르시아 미술 연구 에 전념했다. 페르시아의 미술은 간다라 미술보다 영감이 풍부했던 모 양이다.

이 밖에 쥘르 바르투는 1926년부터 1928년까지 핫다에서 고군분투했다. 조제프 악켕은 1926년과 1929년에 잠시 아프가니스탄에 들러 파이타바와 바미얀을 조사했다.

실패한 개혁

13-8

아마눌라의 왕비 수라야. 1928년 유럽 순방시 야회복을 입고 찍은 사진. 몸을 드러낸 이 같은 복장의 사진은 보수적인 아프간인들의 분노를 일으켰다.

그동안 아마눌라의 개혁은 순탄하지 않았다. 개혁의 영향을 직접적으로 받는 전통 종교 세력과 부족 지배세력 사이에서는 불만이 내연하여, 간간이 소요도 일어났다. 1927년 말 아마눌라는 영국의 조지 5세의 초청을 받고 유럽 여행길에 올라, 이탈리아를 시작으로 프랑스, 독일, 영국을 순방했다. 세련되고 사교적인 왕과 기품 있고 매력적인 왕비는 가는 곳마다 사람들을 매혹시켰다.[13-8] 타르지의 딸로 시리아에서 자란 수라야 왕비는 아프간 여인들의 해방에 관해 이야기했으며, 베일을 벗고 몸을 많이 드러낸 야회복 차림으로 파티에 참석했다. 이런 소식을 전해들은 아프간의 이슬람 지도자들은 분개하고 개탄했다. 왕과 왕비는 1928년 7월 새로 구한 롤스로이스를 타고 테헤란에서 육로를 통해 아프가니스탄에 돌아왔다.

유럽을 순방하면서 아마눌라는 아프가니스탄의 낙후성을 실감하고 더 과감한 개혁의 필요성을 뼈저리게 느꼈다. 그러나 불행히도 그는 아프가니스탄을 떠나 있는 동안 자기 나라의 현실에 대한 감각을 잃은 듯했다. 그는 돌아오자마자 로야 지르가(국민회의)*를 열면서, 수천 명의 부족 대표들에게 모두 긴 수염과 머리를 자르고 검은 연미복과 중절모자를 쓰고 참석하도록 했다.[13-9] 어떻게 구했는지 모르지만 모두들 서양식 옷을 차려입고 참석했다. 당시 사진을 보면 초라한 서양식 옷을 입은 아프간인들의 얼굴에서는 어색함과 굴욕감이 비치는 듯하다. 현실감각을 잃은 왕이 연출한 슬픈 희극을 보는 듯하다. 더 급진적인 개혁방안도 제

* 부족대표자 회의. 18세기 초 처음 열린 이래 지금까지 아프가니스탄의 중요한 국사를 결정하는 기구가 되었다.

13-9

아마눌라가 귀국 후 소집한 로
야지르가.
초라한 서양식 옷을 차려입은
아프간인들의 얼굴에 어색함
과 굴욕감이 비치는 듯하다.

시되었다. 정부 관리들은 일부일처제를 지키도록 하고, 최저 결혼연령도
정했다. 여성의 교육을 확대하고 차다리*를 벗게 했으며, 카불에서는 모
두 서양식 옷만을 입도록 했다. 이 모든 것은 그의 몰락을 재촉하고 있었
다. 할아버지인 압둘 라흐만의 경고는 잊혀진 지 오래였다.

　　개혁에 대한 반발이 거세지자 그는 단호하게 탄압했다. 그러나 하
이버르에서 소요가 일어나 폭도들이 잘랄라바드 일대를 장기간 점령하
는 사태가 벌어지자 아마눌라도 위축되지 않을 수 없었다. 곧 이어 카불
북쪽에서 타지크족인 바차 이 사카오가 이끄는 무리가 반란을 일으켰
다.13-10 바차 이 사카오는 '물지게꾼의 아들'이라는 뜻인데, 그는 스스로
이 별명을 자랑스러워했다. 그는 부자들을 털어 가난한 사람들을 도와주
는 의적으로 알려져 있었다. 1929년 1월 바차가 카불을 압박해 오자, 아
마눌라는 퇴위하여 형인 이나야툴라에게 왕위를 넘기고 칸다하르로 도
망갔다. 그러나 이나야툴라도 사흘밖에는 버티지 못하고, 카불은 바차에
게 함락되었다. 결국 아마눌라는 이탈리아로 망명하여 1960년 그곳에서

13-10

'물지게꾼의 아들' 바차 이 사
카오.
타지크족 출신으로, 아마눌라
를 몰아내고 1929년 1월부터
아홉 달 동안 카불을 통치했다.

*　　chadari. 이슬람 여성이 외출할 때 얼굴을 보이지 않게 하기 위해 쓰는 망토 같은 천. 부르카
　　(burqa)라고도 한다.

삶을 마쳤다. 그의 몰락과 더불어 그가 세운 모든 것도 무너져 내렸다.

바차는 이때부터 아홉 달 동안 카불을 지배했다.[6] 이들이 통치나 행정의 기본을 갖추고 있지 못했기 때문에, 이들이 다스리는 동안 카불은 폭력과 약탈로 점철된 무정부 상태나 다름없었다. 이때 두라니 왕조의 다른 왕계에 속한 나디르 한(나디르 샤)이 세력을 규합해서 그 해 10월 카불을 탈환했다. 나디르 샤는 투항한 바차에게 관용을 약속했으나, 여론에 밀려 그를 처형할 수밖에 없었다. 바차는 의연하게 죽음을 맞았다. 이렇게 해서 타지크족의 짧막한 아프가니스탄 지배는 막을 내렸다.

13-11

나디르 샤.
바차 이 사카오를 물리치고 카불을 탈환한 뒤, 왕위에 올라 나라의 정비에 힘썼으나, 4년 만에 암살되었다.

왕이 된 나디르 샤는 황폐해진 카불을 복구하고, 전통 종교 세력과 부족 세력의 마음을 돌리기 위해 아마눌라가 추진했던 개혁을 대부분 되돌리거나 대폭 완화시켰다. 이로써 시대를 너무 앞서갔던 아마눌라의 개혁은 원점으로 돌아갔다. 나디르 샤의 통치기간에 아프가니스탄은 다시 안정을 찾았으나, 그는 4년 만인 1933년 암살되고 말았다. 그의 아들인 자히르 샤가 왕으로 추대되었다. 이때부터 30년간은 그의 숙부들과 사촌이 섭정을 했지만, 자히르 샤는 1973년 왕정이 폐지될 때까지 아프가니스탄의 왕위를 지켰다.

13-12

자히르 샤.
1933년부터 1973년 왕정이 폐지될 때까지 40년 동안 왕위를 지켰다.

이러한 변란이 이어진 와중에도 아마눌라 시대에 시작된 프랑스 고고학조사단의 활동은 계속되었다. 아마눌라가 남긴 근대화 프로그램 가운데 거의 유일하게 살아남은 것은 이것뿐이었다고 해도 과언이 아니다. 물론 이 사업은 전통 종교 세력과 부족 세력에게 아직 관심 밖이었다. 1934년에는 조사단장으로 푸셰를 이어 조제프 악켕이 부임했다. 조사단을 관할한 프랑스 본국의 위원회에서는 영국의 오렐 스타인에 견줄 만한 인물을 찾다가 악켕을 임명했다. 학문 세계에서도 국가간의 경쟁은 피할 수 없는 일이었을 뿐 아니라, 특별히 '애국심 강한' 프랑스인들에게는 더욱 중대한 문제였을 것이다. 그런데 악켕은 용기 있는 애국자였는지는

모르지만, 결코 스타인에 견줄 만한 학자는 못 되었다. 하지만 그는 재임 기간 중에 베그람 발굴을 통해 중요한 성과를 올렸다. 아직 대부분의 아프간인들과는 무관한 일이었으나, 흙 속에 묻혀 있던 아프가니스탄의 중요한 과거상 몇 가지가 모습을 드러내고 있었다.

1930년대에 아프간인들은 고고학 조사와는 또 다른 측면에서 고대 역사에 주목하게 되었다. 바로 아리아인의 신화이다. 20세기에 들어서서 독일에서는 극단적인 민족주의의 영향 아래 아리아인의 신화를 신봉하는 경향이 등장했다. 이 경향은 스스로를 아리아인인 고대 튜턴족의 후예로 여기고 아리아인의 세계 지배를 꿈꾸는 비밀스러운 툴레회(會)*라는 결사로 발전했다. 그리고 1920년대에 부상한 나치의 신화적인 상징이자 이념이 되었다. 나치가 고대 아리아인의 상징으로서 스와스티커(卐)**를 택한 것은 익히 잘 알려져 있다. 1930년대 이래 독일이 아프가니스탄에 대한 경제지원에 적극적으로 참여해 긴밀한 관계를 맺으면서, 이 신화적인 역사관도 아프간 지식인들에게 전해지게 되었다. 아프간인들은 자신들 역시 아리아인의 후손이라는 독일인들의 견해에 깊은 인상을 받았다. 더 나아가 자신들이야말로 가장 순수한 아리아인이라 주장하게 되었다. 아이러니컬하게도 조상이 앗시리아에서 실종되었던 유대인 부족에서 유대인을 탄압할 역사적 임무를 띠고 있다고 하는 아리아인으로 바뀐 것이다. 당시 외무장관인 파이즈 무함마드 한은 아프간인의 기원을 아리아인에 연결하는 문헌을 캘커타도서관에서 찾을 것이라고 프랑스대사에게 자랑스럽게 말했다. 프랑스인들은 아프간인들의 친독일 경향을 걱정하면서도 그들이 자신들의 고대사에 눈을 뜨고 있음을 느낄 수 있었다.[7]

아프가니스탄은 독일과의 친밀한 관계에도 불구하고, 제2차 세계대전이 발발하자 철저한 중립정책을 고수해서 큰 불행에는 휘말리지 않았다. 아시아의 다른 많은 식민지국가들과 달리 세계대전의 종전은 아프

* Thule-Gesellschaft. 툴레(Thule)는 지구의 북단에 있다고 하는 아리아인의 잃어버린 이상향이다.
** svastika 혹은 swastika. 고대 인도와 메소포타미아, 유럽에 걸쳐 광범하게 쓰인 길상의 상징.

가니스탄의 지배체제에도 별 변화를 가져오지 않았다. 하지만 아프가니스탄에 인접한 인도에는 폭풍이 밀려왔다. 이제 영국이 퇴장하고 파키스탄이라는 새로운 이웃이 등장한 것이다. 이와 더불어 아프가니스탄을 둘러싼 주변세력의 역학관계는 한층 복잡해졌다. 한편 아프가니스탄 내부에서는 아마눌라가 이루지 못한 근대화를 앞에 두고 서로 다른 목표를 향해 여러 세력간의 갈등이 표면화되고 있었다.

I4 _ 넓어진 지평

1945~1978

근대화의 상징, 박물관

카불박물관은 다룰라만 대로의 끝에 위치한다. 길 하나를 사이에
두고 다룰라만 궁을 마주보는 자리에 있는 자그마한 2층 건물이 카불박
물관이다.[14-1] 문에 총탄 자국이 수없이 나 있고 폭격으로 2층 지붕이 날
아가 버렸지만 정면에서 보는 건물은 그런대로 멀쩡하다.[14-2] 이 건물은
원래 1920년대에 아마눌라가 다룰라만 신시가지에 새로운 카불시청으
로 지었던 것이다.

제3세계 국가에 박물관이 처음 개설되는 것은 그것이 자발적이건,
식민 지배자에 의한 것이건 서양식 근대화와 밀접한 관련을 갖고 있다.
인도에서는 영국인들이 1814년 캘커타에 문을 연 벵골아시아학회박물
관이 최초의 박물관으로, 이것이 캘커타 인도박물관으로 발전했다. 일본
에서는 메이지 유신 뒤인 1876년에 근대적 기제의 하나로서 최초의 박
물관(도쿄국립박물관의 전신)이 농상무성 관할로 개관했다. 서양식 근대
화가 식민 지배자에 의한 것이었다면, 박물관은 식민 지배자가 지배 단
위에 대한 지적 호기심을 펼치는 장이었으며, 식민 지배를 통해 들여온
근대 문물을 대표하는 하나의 상징이었다. 근대화가 자발적이었던 경우

카불박물관.
2002년. 원래 아마눌라가 다룰
라만 신도시의 카불 시청으로
지은 건물이나 1931년 이래 박
물관으로 쓰였다.

총탄 자국이 선명한 카불박물
관의 문. 2002년.

에도 박물관은 근대화를 상징하는 대표적 기관이었으며, 종종 새로 성립
된 근대국가의 아이덴티티와 통합을 상징하는 기관으로 발전했다.

카불에 처음 박물관이 개설된 것도 아프가니스탄에서 서양식 근대
화를 정력적으로 주도한 아마눌라 때이다. 아마눌라의 아버지인 하비불
라는 진기한 물품을 다수 소장하고 있었다. 또한 하비불라의 동생인 나
스룰라는 삽화가 든 필사본(筆寫本)에 대해 일가견이 있는 수집가였다.
필사본에 대한 나스룰라의 관심은 유물에 대한 관심이라기보다는 책에
대한 관심이라고 하는 편이 적절할지 모른다. 아마눌라는 즉위하자 이
물품들을 모아 카불의 서북쪽 언덕에 있는 바그 이 발라라는 왕실 건물
에 두었다가,[14-3] 아르그 궁에 옮겨서 소장하고 있었다. 1922년 아프가니
스탄에 온 푸셰는 이 왕실 컬렉션으로 박물관을 세울 것을 왕에게 권해
서 궁 안에 조촐한 박물관이 개설되었다. 중근동에 개설된 박물관들을

넓어진 지평 | 1945~1978　229

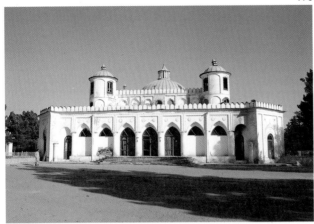

눈여겨 본 바 있는 아마눌라의 장인인 마흐무드 타르지의 영향력이 이 과정에서 작용했으리라 짐작된다.

1920년대에 프랑스인들의 발굴 작업이 진행됨에 따라 왕실 소장품이 늘어났으나, 불상 같은 것이 실제로 진열되었는지는 알 수 없다. 진취적인 아마눌라조차 악켕이 파이타바에서 발굴한 불상을 받기를 꺼렸던 것으로 보아, 그런 유물은 바로 창고로 들어가지 않았나 싶다. 한편 나스룰라가 수집했던 필사본들은 별도로 압둘 라흐만의 묘당으로 옮겨져 보관되었다. 이슬람 시대의 필사본과 그 밖의 고고학적 유물은 성격이 다른 물품으로 간주되었음을 알 수 있다. 1929년 바차 이 사카오가 카불을 점령했을 때 이 필사본들은 다수가 유실되었다. 그러나 아르그 궁에 있던 왕실 컬렉션은 별다른 피해를 입지 않았다. 바차의 반란이 평정되고 카불에 다시 평화가 찾아오자 새 왕 나디르 샤는 1931년 왕실박물관을 다룰라만의 현재 건물로 옮겼다. 왜 이곳으로 장소를 옮겼는지, 유물은 얼마나 어떻게 진열되었는지 정확히 알려져 있지 않다. 아무튼 이를 통해 왕실박물관 소장품이 일반인에게 더 접근하기 쉬워졌을 것으로 보인다.

이때까지는 박물관의 소장품이라야 하비불라의 수집품 외에 프랑스조사단의 발굴품이 전부였다. 프랑스가 조사한 유적은 푸셰가 별로 소득을 올리지 못한 발흐, 또 바미얀, 파이타바, 핫다 등 소수의 불교유적에 한정되어 있었다. 1930년대에 베그람과 쇼토락, 그 밖에 몇 개의 유적이 발굴되면서 박물관 소장품이 늘어나고 다양해졌으나, 아직까지 포괄적인 컬렉션은 못 되었다.

2차 대전 후의 조사

제2차 세계대전이 끝나면서 프랑스조사단은 조직을 재정비하고 아프가니스탄에서 조사를 재개했다. 새로운 단장으로는 그 이전까지 중동과 이란에서 활동하던 고고학자 다니엘 슐룸베르제르가 임명되었다.[1] 슐룸베르제르도 2차 대전이 나자 일찌감치 '자유프랑스'에 합류하여 알제리에서 송출하는 자유프랑스 라디오방송에서 정치논평가로 활약하기도 했다. 그는 아프가니스탄에 부임하자 먼저 한때 푸셰가 작업했던 발흐에서 발굴을 진행했으나, 역시 바라던 그리스인의 흔적은 찾지 못했다.

아프가니스탄의 고고학 조사 환경은 전쟁 전과 크게 달라져 있었다. 1950년대에 들어서면서 1922년에 체결되었던 프랑스의 30년 발굴 독점권이 소멸되었기 때문이다. 이에 따라 프랑스뿐 아니라 다른 여러 나라도 아프가니스탄 조사에 적극적으로 참여할 차비를 했다. 영국과 미국, 이탈리아, 독일, 일본 등이 관심을 보였다.

여전히 가장 활발한 활동을 벌인 프랑스조사단에게는 쿠샨 제국의 사당인 수르흐 코탈을 발견하는 행운이 있었다. 이에 따라 1951년부터 12년 동안 이곳에서 대규모 발굴이 계속되었다. 수르흐 코탈은 1950년대 프랑스조사단의 활동을 대표하는 유적이 되었다.

1940년대까지 알려져 있던 아프가니스탄의 유적은 이슬람 건조물

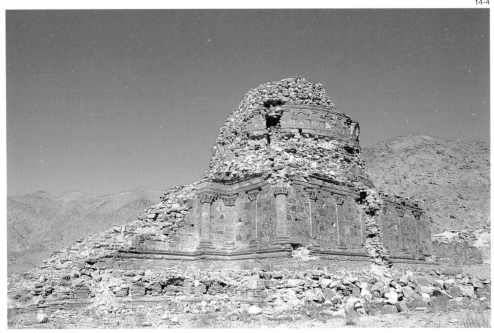

외에 대부분 서력기원 이후에 번성한 불교유적이었다. 베그람 같은 비
(非)불교 유적이 있었지만, 베그람의 도시도 빨라야 서력기원 이전으로
많이 올라가지 않는다. 그러나 1950년대에 들어서 그보다 훨씬 연대가
올라가는 선사원사시대 유적이 속속 발견되면서 고고학을 통해 확인되
는 아프가니스탄 고대문화의 지평은 훨씬 넓어졌다. 앞서 이야기한 대로
1951년부터는 8년 동안 프랑스의 장-마리 카잘이 칸다하르 근방의 문디
가크에서 기원전 4000년경까지 올라가는 유적을 파서, 메소포타미아 문
명 및 인더스 문명과의 접점을 아프가니스탄에서 발견했다. 또 1950년대
초에는 구석기 유적을 비롯한 선사시대 유적이 속속 발견되었다. 이슬람
시대의 문화유산에 대한 조사도 활발하게 이루어졌다. 이를 통해 아프가
니스탄 역사의 과거상은 한층 온전한 모습으로 드러나게 되었다.

　이러한 흐름은 1960년대에도 지속되었다. 수르흐 코탈 발굴을 마

영국인들의 칸다하르 구도시
발굴.

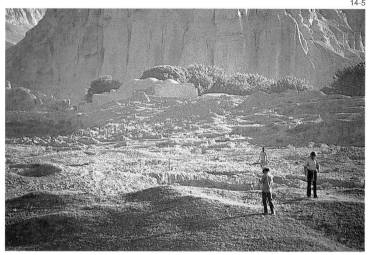

무리한 프랑스조사단에게는 또 한 번의 행운이 있었다. 최초로 확인된 그리스인 도시인 아이 하눔을 발굴하게 된 것이다. 프랑스조사단은 1965년부터 14년간 아이 하눔에 주력했다. 이와 아울러 카불 근교의 굴다라[2] 등 불교유적과 가즈니 왕조의 궁성인 라쉬카리 바자르와 같은 이슬람 시대 유적 조사도 활발하게 전개했다.[14-4]

다른 나라 학자들도 다양한 지역에서 활동을 폈다. 루이 듀프레를 비롯한 미국 학자들은 주로 선사시대 유적에 관심을 보였다. 영국 학자들도 여러 곳에서 활동했지만, 특히 1970년대에 이루어진 칸다하르의 구도성 조사, 바미얀 인근의 샤흐리 이 조하크 조사[3] 등이 주목할 만하다.[14-5] 이탈리아 팀은 가즈니 일대를 중점적으로 팠다. 이 중 타파 사르다르가 대표적인 유적이다.[4] 일본인들은 잘랄라바드 부근의 석굴사원과 사망간의 탁트 이 루스탐 등 불교유적을 주로 조사했다. 바미얀 석굴을 조사하여 방대한 보고서를 낸 것도 일본인들의 업적이다.[5]

1965년부터는 아프간인들도 국립고고학연구소를 설립하여 이때부터 10여 년간 핫다의 타파 슈투르 발굴 사업을 전개했다. 이탈리아에서

고고학을 공부한 샤이바이 무스타만디가 1973년까지 연구소와 발굴 작업을 이끌었다. 1974년부터는 프랑스의 스트라스부르대학에서 슐룸베르제르의 지도 아래 박사학위를 받고 갓 돌아온 36세의 제마리알라이 타르지가 책임자가 되어 타파 슈투르의 조사를 지휘했다. 타르지는 아프간인으로서는 최초로 국외에서 고고학을 공부해서 박사학위를 받은 사람이었다. 타르지는 흔치 않은 성(姓)이다. '솜씨 있는 서예가(stylist)'라는 뜻의 이 성은 유명한 서예가였던 부친을 따라 마흐무드 타르지가 처음 쓴 것이다. 그 이전까지 아프가니스탄에서는 전통적으로 성이 쓰이지 않았는데, 성을 쓰게 된 것도 마흐무드 타르지의 근대적 의식의 발로라고 할 수 있다. 나는 제마리알라이 타르지라는 이름을 처음 들었을 때부터 이 사람이 마흐무드 타르지와 어떤 관련이 있지 않을까 추측했다. 과연 제마리알라이는 마흐무드 타르지의 집안 출신으로 그의 손자뻘임을 나중에 알게 되었다.

1950~70년대에 전개된 활발한 발굴 및 조사 활동을 통해 카불박물관의 소장품은 전과 비교할 수 없을 정도로 다양하고 풍부해졌다. 또한 제2차 세계대전 뒤에 이전의 아프가니스탄 - 프랑스간 발굴협정이 종료되면서 외국인들이 발굴한 유물은 특별한 경우가 아니면 아프가니스탄 밖으로 반출이 허용되지 않았다. 이에 따라 대부분의 유물은 카불박물관으로 향했다.

다룰라만에 위치한 카불박물관은 1957~58년 유네스코의 도움으로 새롭게 정비되었다.14-6 베그람 전시실과 이슬람 미술 전시실 등이 설치되고, 새로운 발굴품들이 전시실 곳곳을 장식했다. 수르흐 코탈에서 출토된 카니슈카 상과 쿠샨 왕족 상은 박물관 중앙 홀의 입구 양쪽 기둥 앞에 세워져 관람객을 맞게 되었다. 홀의 중앙에는 칸다하르에서 온 거대한 석조(石槽)가 놓여졌다. 석조의 왼쪽에는 델포이의 금언이 새겨진 아이 하눔 출토 명문이 진열되어 있었다.

유네스코의 지원으로 정비된 카불박물관의 옛 베그람 전시실.

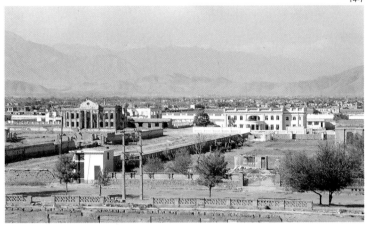

카불박물관 뒤쪽에는 고고학
연구소(왼쪽)와 리세 타르지
(오른쪽, 타르지의 옛 집)가 자
리잡고 있었다. 다룰라만에서
벌어진 격전으로 심하게 부서
졌으나, 리세 타르지는 전쟁이
끝난 뒤 보수되었다. 2003년
다룰라만 궁에서 내려다본 모
습이다.

아프가니스탄고고학연구소는 원래 카불박물관의 고고부로 출발했
다. 1965년 고고부가 고고학연구소로 독립하여 박물관의 뒤쪽에 있는
건물에 자리잡은 것이다.[14-7] 이 건물은 원래 아마눌라 왕의 여동생의 집
이었는데, 1959년에 수리되어 박물관 소속의 도서관으로 쓰이고 있었
다. 서양 고전풍의 페디먼트를 가진 아담한 건물이다. 박물관의 바로 뒤
에는 원래 마흐무드 타르지의 집이 있었다. 이 집에는 뒤에 프랑스식으
로 리세라 불린 '마흐무드 타르지 고등학교'가 들어섰다. 아마눌라와 타
르지가 힘쓴 근대화 노력의 유산인 카불박물관은 지금도 그 인연을 골고
루 기억하게 하는 위치에 자리잡고 있는 것이다.

갈등과 모색

아프가니스탄의 정치는 이 동안 전후의 여느 제3세계 국가와 마찬
가지로 갈등과 혼란을 겪으며 근대국가로의 발돋움을 모색하고 있었다.[6]
1953년 왕실은 지난 7년 동안 총리로서 사실상 섭정 역할을 해 온 자히
르 샤의 숙부인 샤 마흐무드 대신에 왕의 사촌인 무함마드 다우드 한을

새로운 총리로 택했다.[14-8] 이때부터 10년 동안 다우드는 정력적으로—종종 독단적으로—아프가니스탄의 정치를 주도했다. 앞서 말한 대로 영국이 떠난 뒤 아프가니스탄 주위의 국제 역학관계는 매우 복잡하고 미묘하게 변해 있었다. 다우드는 처음에 미국의 경제 지원을 기대했으나, 아프가니스탄을 전략적으로 그리 중요하게 여기지 않은 미국은 파키스탄과의 동맹관계를 더 중요시해서 아프가니스탄에는 별로 관심을 보이지 않았다. 그렇다고 아프가니스탄으로서는 중립을 포기하고 미국과 본격적인 동맹관계에 들어갈 의사가 없었다. 그러나 아프가니스탄의 북쪽 이웃인 소련은 훨씬 더 적극적이었다.

아프가니스탄은 1947년 파키스탄의 건국 직후부터 파키스탄의 파슈툰(파흐툰)족 거주지역(파슈투니스탄) 문제로 계속 갈등을 빚었다. 영국은 19세기 말 듀런드 라인이 생기면서 아프가니스탄과 영국령 인도로 분리된 파흐툰 거주지 문제를 깔끔하게 처리하지 않고 식민지를 떠났다. 영국은 떠나기 전 파흐툰이 대다수를 차지하는 구 식민지 인도의 서북변경주* 주민에게 신생국 인도와 파키스탄 중 어느 나라를 택할 것인지 그 의사를 투표로 물었다. 아프가니스탄의 강력한 반대에도 불구하고 아프가니스탄에 귀속되겠다든지, 파슈투니스탄으로 독립하겠다든지 하는 선택은 주어지지 않았다. 그 결과 파흐툰은 이슬람국인 파키스탄을 택해서 서북변경주는 파키스탄의 한 부분이 되었다. 아프가니스탄은 이 결정에 반발하여 파키스탄이 유엔에 가입할 때 유일하게 반대표를 던졌다.

이 이후에 아프가니스탄은 파키스탄과 파슈투니스탄 문제로 여러 차례 갈등을 빚어 때로는 전쟁 일보 직전까지 가기도 했다. 이때마다 내륙에 위치한 아프가니스탄은 파키스탄 쪽 국경이 막히고 교역로가 끊겨 심각한 어려움을 겪어야만 했다. 곤경에 처한 아프가니스탄에게 소련은 어느 나라보다 좋은 우방이었다.[7] 소련은 관대하게 물자를 공급하고 저렴한 이자로 차관을 제공했다. 군사적으로도 다량의 소련제 무기를 지원

다우드.
1953년부터 1963년까지 총리를 지냈으며, 1973년 쿠데타를 일으켜 왕정을 폐지하고 대통령이 되었다. 1978년 공산 혁명이 일어났을 때 가족과 함께 피살되었다.

236 아프가니스탄, 잃어버린 문명

* Northwest Frontier Province.

살랑 패스.
1960년대에 소련인들이 건설
했다. 살랑 터널을 통해 힌두
쿠시를 가장 단시간에 넘을
수 있는 길로, 카불과 북쪽을
잇는 간선도로이다. 눈사태를
피할 수 있도록 도로의 곳곳
에 지붕이 씌워져 있어, 폭설
이 내리는 겨울에도 다닐 수
있다.

하고 많은 장교들을 소련에 데려다 교육시켰다. 힌두쿠시를 3,000m 높
이까지 올라 3km가 넘는 터널을 통해 통과하는 살랑 패스를 뚫어 소련
과의 북쪽 국경선에 이르는 포장도로를 닦아 주었다.[14-9] 미국도 뒤늦게
아프가니스탄에 관심을 보였으나, 아프가니스탄과 소련의 관계는 이미
긴밀해져 있었다.

　당시 아프가니스탄에는 아직 봉건사회의 부족회의에 해당하는 로
야 지르가 외에 이렇다 할 대의정치 기구가 확립되어 있지 않았다. 이런
상황에서 사실상 전권을 휘두른 다우드의 내치는 독단적인 성격을 띨 수
밖에 없었다. 다우드는 나름대로 근대화를 추구하면서 전통 세력으로부
터 적지 않은 불만을 샀다. 1961년 여름부터 재연된 파키스탄과의 갈등
은 민심을 더욱 악화시켰다. 다우드는 단일 정당만을 허용하는 대의정치
제도를 도입함으로써 이 난국을 타개하고자 했으나, 왕실은 다우드가 물
러나기를 원했다.

　이에 따라 1963년 다우드가 사임하고, 왕인 자히르 샤가 직접 나서
입헌군주제로의 개혁을 주도했다. 상하 양원을 둔 의원내각제를 규정한

무함마드 타라키.
1978년 공산 혁명의 성공과 더
불어 수립된 공산 정권의 초대
대통령이 되었으나, 이듬해 갑
자기 사망했다. 동지인 아민에
의해 살해된 듯하다.

새로운 헌법이 1964년 10월 제정되고, 1965년 8~9월 선거가 실시되어
새 정부가 출범했다. 걸음마를 시작한 민주정치는 처음부터 혼란이었다.
근대화 개혁을 추구하는 지식인들과 전통 체제를 고수하려는 종교·부
족 세력간의 해묵은 대립과 갈등은 더욱 표면화되었다. 정당의 결성이
허용되지 않았기 때문에 혼란은 도를 더했다. 경제는 제자리걸음을 걸었
고, 대학을 나와도 직장을 구할 수 없는 젊은이들은 사회 불만세력으로
등장했다.

이 와중에 근대화의 한 대안으로서 공산주의는 지식인 사이에서 세
력을 넓혀 가고 있었다. 그 본격적인 활동의 중심에는 무함마드 타라키,
하피줄라 아민, 바브라크 카르말의 세 사람이 있었다.[8] 시골의 빈한한 집
안 출신의 파슈툰인 타라키는 1917년 러시아에서 볼셰비키 혁명이 일어
나던 해에 태어난 사실을 늘 자랑으로 삼았다.[14-10] 간신히 학교를 마치고
칸다하르의 어느 청과물회사에서 일하다가 봄베이로 파견되어, 그곳에
서 인도공산당의 영향 아래 공산주의 사상에 입문했다. 그 뒤 정부의 공
보부서에 들어가 1952년에는 미국 주재 대사관에 공보관으로 파견되어
워싱턴에서 근무하기도 했다. 다우드의 정책에 반발하여 공보관직을 그
만둔 타라키는 미국에 망명을 요청했으나 미국은 망명을 받아들이지 않
았다. 미국이 타라키의 망명을 받아들였다면 아프가니스탄의 역사가 바
뀌었을까? 역사는 실제로 많은 우연의 연속이다. 카불에 돌아와 번역을
하며 생활하던 타라키는 1965년 선거에서 낙선한 뒤 그 해 자기 집에서
30명의 동지를 규합하여 아프가니스탄인민민주당(PDPA)*을 결성하고
총서기가 되었다.

타라키와 밀접한 관계에 있던 아민은 타라키보다 열두 살쯤 아래이
다.[14-11] 그는 카불대학을 졸업하고 장학금을 얻어 미국에 유학하여 컬럼
비아대학에서 교육학 석사를 받았다. 박사과정에도 들어갔으나 박사학
위까지는 받지 못했다. 그는 미국에 있는 동안 위스콘신대학에서 열린

하피줄라 아민.
1979년 공산정권의 2대 대통
령이 되었으나, 폭정을 일삼다
가 그 해 말 소련의 침공시에
피살되었다.

* People's Democratice Party of Afghanistan.

바브라크 카르말.
1979년 말 침공한 소련군과 함께 아프가니스탄에 들어와 공산정권의 3대 대통령이 되었다. 소련의 후원 아래 6년간 그 자리를 지켰으나, 민심을 얻고 무자헤딘의 저항을 누르기에는 역부족이었다.

하계캠프에 참가했다가 공산주의에 입문했다고 한다. 타라키처럼 그도 소련에서 체류한 적은 없었다. 1965년 아프가니스탄에 돌아온 그는 카불대학에 자리를 얻어 그곳에서 학생들에게 공산주의 의식화 교육을 열심히 했다. 그러다가 타라키의 PDPA에 동참했으며, 1969년 하원에 진출했다.

역시 타라키보다 열두 살 아래였던 카르말은 타라키와 달리 상류층 출신으로 장군의 아들이었다.[14-12] 고등학생 시절부터 학생운동에 관심이 많았던 그는 카불대학에서 법학과 정치학을 공부하면서 학생운동에 열중했다. 그 때문에 3년간 투옥되기도 했는데, 감옥에 있는 동안 공산주의자가 되었다고 한다. 타라키나 아민과 달리 카르말은 1965년 선거에서 당선되어 하원의원으로 활발한 활동을 펼쳤다. 그는 소련과 매우 밀접한 관계에 있었으며, 그 사실을 공공연히 인정했다. 아마 일찍부터 그는 KGB에 포섭되어 있었을 것이라 한다.

출신배경과 성향, 노선이 매우 다른 타라키와 카르말은 서로를 좋아하지 않아 늘 대립관계에 있었다. PDPA는 곧 1년 만에 이 두 사람을 양극으로 분열하게 되는데, 타라키 파와 카르말 파는 각각 '할크'와 '파르참'이라 불렸다. '인민'이라는 뜻의 『할크』는 1966년 몇 달 동안 타라키가 냈던 잡지의 이름이고, '깃발'을 뜻하는 『파르참』은 카르말이 PDPA를 나와 1967년 발간했던 잡지의 이름이다. 아민은 할크에 속해 타라키를 따르고 있었다. 이 세 사람은 아프가니스탄 비극의 도화선이 된 1978년 공산혁명의 주역이 되었다.

자히르 샤 치하에서 자유는 늘어났지만 정치는 혼미를 거듭했고 경제는 악화일로를 걸었다. 우유부단하고 게으르며 외유에나 관심이 있던 왕에게는 이러한 난국을 타개할 만한 능력이 없었다. 1973년 7월 왕이 이탈리아에서 진흙 목욕을 즐기고 있을 때 쿠데타가 일어났다. 그동안 군부 내에 은밀히 세력을 유지하며 기회를 엿보던 다우드가 자신의 영향

아래 있던 병력을 동원한 것이었다. 쿠데타는 소규모 병력만으로 힘들이지 않고 성공했다. 다우드는 왕정의 폐지를 선언하고 자신이 대통령과 총리를 겸하여 막강한 권력을 손에 쥐었다. 다우드의 쿠데타에는 파르참 소속의 장교들이 중요한 역할을 했다. 이에 따라 다우드 정부 내에서 파르참의 영향력이 커졌다. 할크는 직접 참여는 하지 않았지만 밖에서 세력을 키웠다. 다우드 치하에서 내정은 다시 억압적으로 돌아섰다. 그렇다고 경제에 이렇다 할 진전이 있지도 않았다. 다우드는 이슬람 세력을 탄압했는데, 이때 굴붓딘 헤크마티야르와 부르하눗딘 라바니 등 후일 무자헤딘의 주요 지도자가 된 인물들이 파키스탄으로 망명하여 이슬람주의 반정부 운동을 시작했다. 1977년에 단일정당만을 허용하는 새로운 공화정 헌법이 로야 지르가에서 통과되고, 다우드는 6년 임기의 대통령으로 선출되었다.

이 무렵 다우드는 점차 파르참이나 소련과 거리를 두고 있었다. 국제적으로는 인도나 이집트 등의 비동맹국, 인접한 이란 및 파키스탄과 관계를 긴밀히 했다. 당연히 파르참이나 소련은 다우드에게 적지 않은 불만을 갖게 되었다. 1977년 4월 다우드가 소련을 방문했을 때 소련공산당 서기장 브레즈네프는 다우드에게 그의 정책에 대한 불평을 길게 늘어놓았다. 그러자 다우드는 자리에서 일어나 다음과 같이 말했다.

"각하는 지금 동유럽 위성국이 아니라 한 독립국의 대통령에게 말씀하고 계십니다. 지금 말씀은 아프가니스탄의 내정에 대한 명백한 간섭입니다. 저는 이것을 도저히 용납할 수 없습니다."

그리고는 방을 나가 버렸다. 이런 일련의 사건이 소련으로 하여금 직접 다우드의 제거에 나서게 했는지는 알 수 없다. 그러나 다우드의 종말은 그로부터 멀지 않았다.

1978년 4월 17일 파르참 지도자 가운데 한 사람인 미르 아크바르 하이버르가 피살되었다. 아마 다우드의 비밀경찰이나 할크의 소행이었을 것으로 보이지만, 사람들은 미국대사관과 CIA를 범인으로 지목했다. 하이버르의 장례식 날 PDPA를 지지하는 수많은 군중이 카불 거리로 쏟아져 나와 반미 시위를 벌였다. 이에 놀란 다우드는 4월 25~26일 PDPA 지도자들을 체포하거나 연금시켰다. 그러나 4월 27일 PDPA를 지지하는 장교들이 탱크를 앞세우고 쿠데타를 일으켰다. 5년 전 다우드의 쿠데타를 주도했던 장교들이 이번에는 다우드를 몰아내는 데 앞장선 것이다. 불행히도 이번에는 유혈충돌을 피할 수 없었다. 대통령궁을 포위한 쿠데타군과 대통령궁 수비대 사이에 하루 종일 치열한 전투가 벌어져, 결국 다우드와 그의 가족 거의 모두가 죽음을 당했다. 4월 30일 '경애하는 지도자' 타라키가 대통령과 수상을 겸하는 아프가니스탄민주공화국 혁명위원회가 결성되고, 아민과 카르말, 두 번의 쿠데타를 주도했던 와탄자르가 부통령에 임명되었다. 이로써 아프가니스탄에는 공산정권이 수립되었다. 이 공산혁명은 그 달의 이름을 따서 '사우르 혁명'이라 불리게 되었다. 이를 기점으로 바야흐로 아프가니스탄에서는 20년 이상을 끈 비극의 막이 열렸다.

I5 _비극의 제1막

소련의 침공과 지하드, 아프간 내전

불행한 전쟁

지금 고고학연구소장인 압둘 와지 페루지는 사우르 혁명이 일어났을 때 인도에 유학하고 있었다. 카불대학에서 저널리즘을 공부한 페루지는 1974년 고고학연구소에 들어갔다가 이듬해 7명의 동료와 함께 아프간－인도 문화교류사업의 장학생으로 선발되어 3년 동안 인도의 대학원에서 고고학을 공부하게 되었던 것이다. 대학 시절 그도 다른 많은 아프간 젊은이들과 마찬가지로 나라의 정체된 현실과 좀처럼 희망이 보이지 않는 미래에 절망감을 느끼고 있었다. 근대화는 이들 젊은이에게 너무도 절실한 과제였다. 이 해묵은 과제에 대한 매력적인 해답을 그들은 종종 사회주의에서 보았다. 그들은 밤새도록 열띤 토론을 벌이며 나라의 앞날을 걱정했다. 그 중에는 후일 공산정권의 대통령이 된 의대생 나지불라도 있었다. 물론 근대식 교육을 받은 그들은 아프가니스탄 전체의 젊은이 가운데 극소수에 불과했고, 아직 나라의 대부분은 전통적 사회제도와 종교의 그늘 아래 있었다. 이런 현실에서 사회주의 혁명이 그렇게 빨리 성공하리라고는 누구도 쉽게 예상하지 못했다. 소련의 전문가들마저 과학적 사회주의가 실현되기에는 아프가니스탄 사회가 너무 낙후되어 있

다고 보았던 것이다. 공산정권이 수립되었다는 뜻밖의 소식을 페루지는 타국에서 기대와 불안이 교차하는 가운데 들었다. 하지만 새로운 세상의 실현은 구호만큼 쉽지 않았다.

혁명이 성공한 지 몇 달 되지 않아 할크와 파르참 사이에 다툼이 일어났다. 1978년 7월 할크는 정권 내에서 파르참 세력을 대부분 숙청하고 카르말을 체코슬로바키아 대사로 내보냈다. 얼마 뒤 본국에서 소환하자 카르말은 자취를 감추었다. 이때부터 할크가 권력을 독점하고, 아민의 위치가 점점 더 부상했다.

공산정부는 급진적인 개혁을 시행했다. 토지 재분배와 고리대금의 폐지가 대표적인 것이었다. 아프가니스탄의 사회 발전을 위해서는 이런 개혁을 한 번은 시행할 필요가 있었을지 모른다. 그러나 이 개혁은 아프가니스탄의 전통적인 사회 관습과 생활 현실을 도외시한 채 이루어졌다. 기대와 달리 소작민은 이런 개혁을 환영하기보다 남의 땅을 받기를 거부했다. 이 나라의 전통 촌락사회에서 땅주인과 소작민은 서로 친척이거나 하나의 공동체 안에서 밀접하게 연결되어 있었기 때문에, 그런 땅을 받는 것은 탈취나 다름없었다. 그것은 독실한 무슬림으로서도 있을 수 없는 일이었다. 또 일종의 금융제도인 고리대금을 금지하면서 영세농은 다음 해의 영농자금을 빌릴 수 없었다. 이에 따라 많은 땅이 경작을 하지 못한 채 놀려졌다. 당연히 민심이 흉흉해지고 시골의 많은 사람들이 공산정부에 반발했다.

최저 결혼 연령을 정하고, 남녀를 불문한 문맹 퇴치와 마르크스주의 이념에 따른 교육도 시도되었다. 사회주의적인 요소를 제외하면 이런 개혁은 아마눌라가 시행했던 것과 비슷했다. 그러나 이념을 신봉하고 누구보다도 개혁에 대한 열정으로 불타는 공산주의자들은 60년이라는 세월이 흘렀지만 아프가니스탄이 그동안 그리 많이 변하지 않았다는 사실을 미처 깨닫지 못했다. 몇 개의 대도시를 제외한 나라의 대부분은 아직

도 전통적인 사회체제와 생활관습을 그대로 유지하고 있었던 것이다. 정권을 잡은 공산주의자들은 처음에 이슬람을 내세웠으나 그들이 실상 '경멸할 만한 무신론자'라는 사실도 시간이 흐를수록 명백해졌다. 반발은 더욱 거세졌다.

카불에서는 도시 엘리트와 지식인을 상대로 무자비한 숙청과 투옥이 진행되었다. 불법 감금과 고문도 비일비재했다. 한 통계에 따르면 1979년 가을까지 모두 3만 명이 투옥되고 2,000명이 처형되었다고 한다.[1] 아프가니스탄의 선사유적 조사에 공헌을 한 미국의 인류학자 루이 듀프레도 CIA 요원이라는 혐의로 체포되었다가 추방되었다. 소련에서 출간된 선전 책자들은 일관되게 듀프레가 CIA 요원이라고 주장했다.[2] 물론 듀프레는 그런 혐의를 부인했다.

아프가니스탄 전역에서 민심이 이반하고, 대부분의 사람들이 공산정권에 등을 돌렸다. 그 가운데 상당수는 무기를 들고 공산정권에 저항하는 지하드(성전)에 동참하여 무자헤딘(성전의 전사)이 되었다. 이들을 중심으로 소요와 무장 봉기가 빈번하게 일어났다. 갓 태어난 공산정권은 언제 무너질지 모르는 위기에 처했다.

소련으로서는 이런 사태를 두고 보고만 있을 수 없었다. 이런 위기 상황의 근원이 타라키를 제치고 권력을 휘두른 아민의 폭정에 있다고 생각한 소련은 1979년 9월 모스크바를 방문한 타라키와 의논한 끝에 아민을 제거하기로 합의했다. 카불에 돌아온 며칠 뒤 타라키는 아민을 대통령궁으로 불러 체포하려 했다. 그러나 운이 좋았던 아민은 총격전 끝에 그 자리를 빠져 나와 즉시 타라키에게 반격을 가했다. 이틀 뒤 타라키가 돌연 병 때문에 모든 공직을 사퇴하고 아민이 대통령직을 승계했다. 그리고 몇 주 뒤 타라키가 병으로 사망했다는 발표가 나왔다. 전문가들은 타라키가 아민에게 살해됐을 것으로 믿고 있다.

당혹한 소련은 아프가니스탄을 침공하여 직접 아민을 제거하기로

진주한 소련군.
1980년 1월 30일. 눈 내린 카
불 시내에 장갑차와 트럭이 줄
지어 서 있다.

결정했다. 아프가니스탄의 공산정권이 무너질 경우 소련 접경에 적대적
인 반동 정권이 들어설 것을 소련은 두려워했다. 그것은 소련의 안보와
직결되는 문제였다. 또 아프가니스탄에서 발원한 이슬람원리주의와 민
족주의가 아프가니스탄 접경의 소련 공화국들에 파급될 것을 우려했다.
또한 소련은 공산주의 우방이 반혁명의 위협에 직면할 경우 군사적으로
개입한다는 브레즈네프 독트린을 견지하고 있었다. 일단 공산화된 나라
가 그 이전으로 후퇴한다는 것은 결코 용납할 수 없는 일이었다.[3]

그 해 12월 소련은 아프가니스탄의 군사기지로 많은 병력을 공수
해 왔다. 아프가니스탄 북쪽 접경 지역에도 수만 명의 병력을 집결시켰
다. 소련의 의도를 알아차린 아민은 방어하기에 유리하다고 판단한 다룰
라만 궁으로 거처를 옮겼다. 12월 27일 소련 특수부대는 카불 내 주요
거점을 장악하고 다룰라만 궁을 공격했다.[15-1] 아민은 그 자리에서 피살
되었다. 같은 날 소련이 그때까지 보호하고 있던 카르말이 방송에 등장
했다. CIA 요원이자 미 제국주의의 첩자로 폭정을 일삼은 아민이 처단
되었음을 아프간 국민에게 알리고 혁명의 성공을 선언한 것이다. 카르말

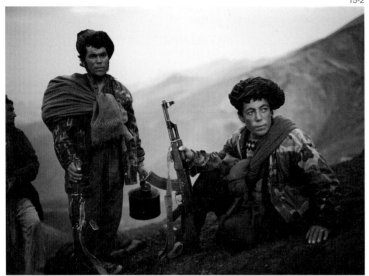

칼라슈니코프(AK-47) 소총으로 무장한 무자헤딘 병사. 악조건 속에 목숨을 걸고 소련군과 공산 정부군에 저항했다.

은 아프가니스탄 안에 있는 것처럼 위장했지만, 실은 아직 소련령인 테르메즈에서 이 방송을 했다. 며칠 뒤 소련 신문 『프라우다』는 외세의 군사 위협에 직면한 아프간 정부의 요청으로 외세를 물리치기 위해 소련군이 아프가니스탄에 진주했음을 천명했다.

소련은 카르말을 대통령에 앉히고 유화정책을 폈다. 동시에 소련을 모델로 한 아프가니스탄의 소비에트화를 꾀했다. 1920년대에 공산화된 몽골처럼 아프가니스탄도 소련에 속한 공화국에 준하는 위성국가로 만들 수 있기를 기대했다. 하지만 소극적으로 그런 운명을 받아들였던 1920년대 몽골의 불교도들과 달리 역사적으로 어느 민족보다 용맹스럽고 호전적인 아프가니스탄의 무슬림들은 달랐다. 이들은 산악을 무대로 구식 총을 들고 무장투쟁에 나섰다.[15-2] 무자헤딘의 저항은 더욱 거세졌다.

아프가니스탄에 별로 관심이 없던 미국은 소련이 침공하자 갑자기 이 나라의 전략적 중요성을 깨닫게 되었다. 무엇보다 페르시아 만의 산유지가 돌연 소련의 공격권 안에 훨씬 가까이 들어오게 된 것을 심각하

게 받아들이지 않을 수 없었다. 미국 대통령 카터는 소련의 아프가니스탄 침공을 제2차 세계대전 이후 세계 평화에 대한 가장 심각한 위협으로 규정하고, 페르시아 만을 장악하려는 어떤 시도도 미국의 국익에 대한 도전으로 간주하여 모든 수단을 동원해 격퇴하겠다고 선언했다. 그리고 소련에 대한 곡물 및 첨단장비 판매를 금지하고 모스크바 올림픽을 보이콧하는 등 강경한 제재 조치를 취했다. 소련의 아프가니스탄 침공 조짐을 미리 알고 있던 미국이, 소련이 침공을 강행할 경우 이런 조치를 취하리라는 경고를 사전에 분명히 소련에 전했다면, 브레즈네프는 침공을 재고했을지 모르고 아프가니스탄은 뒤이어 일어난 비극을 피할 수 있었을지도 모른다. 그러나 미국은 안이한 판단으로 아프가니스탄이 비극의 구렁텅이에 빠지는 것을 막지 못했다.[4] 물론 이 말이 소련의 아프가니스탄 침공에 소련보다 미국의 책임이 더 크다는 의미는 아니다.

그러나 미국이 공산정권 및 소련군과 무자헤딘간 전투가 격화되고 장기화되는 데 결정적인 역할을 한 것은 사실이다. 소련이 베트남전쟁에서 간접적으로 북베트남을 지원하여 미국을 괴롭혔듯이, 소련도 아프가니스탄을 침공한 데 대해 값비싼 대가를 치러야 한다고 미국은 생각했다. 그래서 파키스탄을 통해 무자헤딘에게 막대한 무기와 자금을 지원했다. 미국 외에도 사우디아라비아와 이집트 등의 이슬람국, 또 소련과 적대관계에 있던 중국이 무자헤딘의 지원에 발 벗고 나섰다.

소련은 처음에 불과 서너 달이면 아프가니스탄 내의 소요와 무장봉기를 진압할 수 있으리라 생각했으나, 도저히 그럴 기미가 보이지 않았다. 소련은 서방의 지원을 받아 게릴라전을 편 무자헤딘과 힘겨운 싸움을 벌여야만 했다. 무자헤딘은 매복 기습, 정부 및 소련군의 여러 기관 및 거점에 대한 공격으로 공산정권과 소련군을 괴롭혔다. 이에 대응하여 소련군은 무자헤딘의 거점이 될 만한 촌락에 대한 초토화 작전을 폈다. 산악이 대부분인 아프가니스탄의 지형 때문에 탱크는 생각했던 만큼 쓸

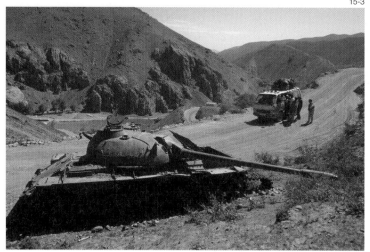

길가에 버려진 소련제 T-55 탱크.
산길을 오가는 행렬은 매복해 있던 무자헤딘의 기습을 자주 받곤 했다. 당시 참전했던 소련군에 관한 기록은 그들이 겪었던 공포와 고통을 생생히 전해 준다.

모가 없었다. 대신 헬리콥터를 이용해 병력을 실어 나르고 공격을 가했다. 그러나 첩첩 계곡이 이어진 높은 산악지대에서 무자헤딘 게릴라들을 섬멸하기는 쉽지 않았다. 유아사망률이 높은 아프가니스탄의 거칠고 척박한 자연환경 속에 살아남은 아프간인들은 유전적으로 가장 우수한 형질을 갖고 있다고 해도 과언이 아닐지 모른다. 더욱이 이들은 죽음을 천국에 이르는 길로 여기는 흔들리지 않는 신앙으로 무장되어 있었다. 아무리 첨단무기로 무장하고 잘 훈련되었다고 해도 10여 만의 병력만으로 소련군이 이런 무자헤딘 병사들을 제압하기는 힘에 부쳤다. 병력을 40~50만으로 증강했다면 국경을 봉쇄하고 무자헤딘을 소탕할 수 있었겠지만, 소련은 그만한 비용을 감당할 수 없었다.

해가 흐를수록 무자헤딘의 저항은 점점 더 거세졌다. 무자헤딘에 귀순하는 정부군이 속출했으며, 소련군 사상자는 늘어났다. 결국 카불의 공산정부와 소련군은 몇 개의 주요 도시와 간선도로만을 간신히 지키는 형국이 되었다. 간선도로 상에서도 매복한 무자헤딘의 공격을 빈번히 받았다. 지금도 크고 작은 도로변에는 수많은 녹슨 탱크와 장갑차, 트럭의

잔해가 널려 있다. 그 가운데 일부는 1990년대 무자헤딘 여러 파간의 내전, 탈레반과 북부동맹간의 전투의 흔적이지만, 상당수는 소련 점령 당시 정부군과 소련군의 것이다. 소련은 이를 통해 아프가니스탄에 실로 엄청난 고철을 남겼다.[15-3] 간선도로를 지나며 길가에 너부러진 숱한 잔해들을 보면, 그 길을 따라 가슴을 졸이며 움직이던 소련군 병사들의 공포가 피부에 와 닿는 듯하다. 전쟁은 누구에게나 고통이었다.

버려진 문화유산

이러한 상황 전개는 사회의 모든 분야에 영향을 미칠 수밖에 없었다. 문화유산과 관련된 분야도 예외는 아니었다. 1978년 말 페루지는 아프가니스탄에 돌아왔다. 당시 고고학연구소장이던 타르지는 억압적인 사회 분위기에 불안함을 감추지 못하고 있었다. 고고학연구소에 배치된 할크의 정보요원은 고고학연구소 직원들의 일거수일투족을 감시하고 있었다. 명문가 출신인 타르지는 자신에게도 점차 위험이 다가옴을 느꼈다. 이듬해 초여름 타르지는 아프가니스탄을 떠나 프랑스로 향했다. 그는 그 뒤 20여 년 동안—탈레반이 물러날 때까지—고국에 돌아오지 못하는 유배자의 길을 택한 것이다. 타르지가 떠나자 다른 할크 당원인 고졸 출신의 직원이 고고학연구소장이 되는 웃지 못할 일도 벌어졌다. 페루지는 그 해 말 내란 음모에 연루되어 1년여 동안 옥살이를 해야만 했다.

1980년 겨울 고고학연구소의 조사팀은 핫다의 타파 슈투르와 타파 토프 이 칼란에서 발굴을 계속하고 있었다. 조사가 시작된 며칠 뒤 무자헤딘이 그곳을 공격해 오리라는 소식이 들려왔다. 조사팀은 모두 인근의 잘랄라바드로 철수해야 했다. 핫다에 도착한 무자헤딘은 타파 슈투르의 발굴 현장 옆에 있는 조사본부와 숙소를 모두 부숴 버렸다. 타파 슈투르에서 출토된 점토상들을 보호하기 위해 세운 목조 보호각에 불을 지르고

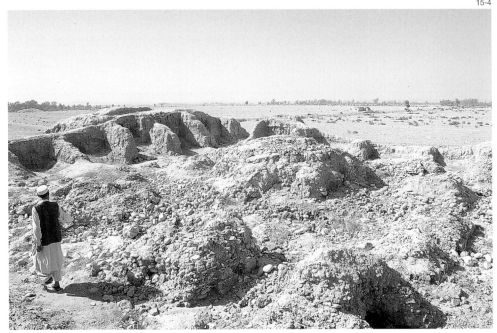

파괴된 핫다의 타파 슈투르 사원지.
1980년 겨울 무자헤딘은 공산정권에 대한 사보타주의 일환으로 이 유적을 깡그리 파괴했다.

사원 전체를 쑥대밭으로 만들었다.[15-4] 사람들의 경탄을 불러일으키던 아름다운 조상과 벽화는 모두 사라졌다. 그 가운데 일부는 절취된 것으로 추정된다. 타파 슈투르에는 무너져 내린 흙벽돌 건물의 폐허만이 을씨년스레 남게 되었다. 토프 이 칼란에서도 같은 일이 벌어졌다. 무자헤딘은 공산정권에 대한 저항의 표시로 학교나 병원, 다리 등 공공시설을 파괴하는 일이 적지 않았다. 여기에 더하여 정부의 지원을 받는 발굴사업도 사보타주의 대상으로 본 것이다. 흔히 무자헤딘은 선으로만, 소련 침략자는 악으로만 보기 쉽지만, 근원을 따지면 그런 요소가 있을지라도 실제로 선과 악의 구분은 그리 간단하지 않은 경우가 많다. 또 개인적 이해관계를 떠나 모든 아프간인들이 무자헤딘을 지지했던 것도 아니다. 늘 우리에게 더 두려운 것은 선을 독점하고 있다는 믿음과 역사의식일지 모른다. 그러나 그런 믿음 없이는 싸움을 이기기 어려운 것도 사실이다.

카불 시내의 동남쪽의 타파 마
란잔 언덕 아래에 위치한 불교
사원지.
불탑의 기단부가 남아 있다. 기
단부의 왼쪽에 서 있는 사람은
고고학연구소 페루지 소장이
다. 언덕 위 중앙에 있는 건물
은 1933년에 암살된 왕 나디
르 샤의 묘당이다.

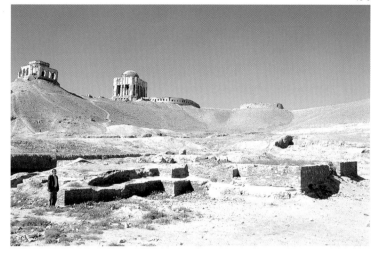

소련인을 제외한 외국 학자들은 진작 이 나라를 떠났다. 카불 밖의
치안이 보장되지 않자 아프간 고고학자들도 카불에 갇혀 작업을 해야 했
다. 이들은 10년간 타파 마란잔에 있는 불교사원 유적을 팠다.[15-5] 타파
마란잔은 카불 시내의 남쪽에 있는 길고 나지막한 언덕이다. 이 언덕의
서쪽 끝에 나디르 샤의 묘가 카불 시내를 내려다보고 있다. 그 아래쪽 비
탈에 이 불교사원이 자리잡고 있다. 제법 큰 불탑을 가진 상당한 규모의
사원이었다. 카불 밖 아프가니스탄 전역의 유적이나 유물은 무방비 상태
로 노출되었다. 건물은 퇴락하고 유적은 빈번히 훼손되었다.

카불박물관의 비극

1984년 브레즈네프가 죽고 이듬해 고르바초프가 공산당 서기장에
오르면서 소련은 몇 년 동안 큰 짐이 되어 온 아프가니스탄 점령을 재고
하기 시작했다. 그 해 5월 아프가니스탄 대통령을 교체하고, 비밀경찰
총수였던 무함마드 나지불라를 PDPA 서기장에 임명하여 실권을 주었

다. 나지불라는 1987년 대통령으로 승격되었다. 이와 아울러 아프가니스탄 문제 해결을 위한 지루한 협상이 계속된 끝에 1988년 4월 제네바 협정이 타결되었다. 이에 따라 소련은 그 해 5월 철수를 시작하여 이듬해 2월 마지막 부대가 아프가니스탄을 떠났다.

소련은 이 전쟁을 통해 실로 많은 것을 잃었다. 대외적으로는 제3세계의 비동맹국들과 더불어 미 제국주의에 대항하는 강대국으로 인식되던 소련도 실상 제국주의 침략자에 불과하다는 것이 드러났다. 내부적으로는 10년 동안 공식적으로만 1만 5,000명의 전사자와 3만 7,000명의 부상자가 났다고 하나, 실제 숫자는 그 몇 배에 이르는 것으로 알려져 있다.* 잘못된 전쟁에 대한 국민들의 여론은 매우 좋지 않았다. 전비도 100억 달러 가량 들었을 것으로 추산된다. 소련의 경제력으로는 감당하기 힘든 막대한 금액이었다. 결국 아프간 전쟁이 1989년부터 시작된 동구권의 탈공산화와 '소련 제국'의 몰락을 초래했다고 보는 데에는 이견이 없다.

모두들 소련군이 물러나면 나지불라 정권이 곧 무너질 것으로 보았으나, 나지불라는 이때부터 몇 년 동안 카불을 지키며 건재했다. 한 가지 이유는 소련이 아프간 정부군에 많은 무기를 넘겨주고 군사 지원을 계속했기 때문이다. 다른 한 가지는 무자헤딘 여러 정파가 단합하기보다 서로 주도권 다툼에 바빴기 때문이다. 공산정권과의 투쟁기에 무자헤딘에는 일곱 개의 대표적인 파가 있었다. 이 중 소련군이 물러간 뒤 각축을 벌이던 시기에 가장 두각을 나타낸 것은 헤크마티야르가 이끈 '헤즈브 이 이슬라미(이슬람당)'와 라바니와 마수드가 이끈 '자미아트 이 이슬라미(이슬람회)'였다. 1970년대 다우드 집권기에 파키스탄으로 망명했던 헤크마티야르가 결성한 파는 파키스탄의 전폭적인 지원을 받았다. 미국 CIA의 자금도 파키스탄을 통해 이쪽에 많이 흘러 들어갔다. 그러나 길자이 파슈툰인 헤크마티야르는 과격한 이슬람주의자에 비열하고 부패한

* 물론 우리는 수십만의 사상자와 수백만의 난민이 생긴 아프간인들의 피해를 여기 견줄 수는 없다.

인물로 악명이 높았으며, 마약의 생산과 유통에도 깊이 관여했다. 라바니와 마수드가 이끈 파는 북쪽의 타지크족이 중심이었다. 이 두 사람도 다우드 집권기에 파키스탄으로 옮겨 지하드를 시작했다. 라바니 휘하의 사령관인 아흐마드 샤 마수드는 용감하고 군사작전에 뛰어나서 공산정권과의 전투에서 누구보다도 빛나는 전과를 올려 명성이 높았다. 소련군 철수 후 등장한 중요한 파로는 이란의 지원을 받아 뒤늦게 결성된 하자라족(시아파) 중심의 '헤즈브 이 와흐다트(통일당)'를 꼽을 수 있다. 이밖에 이때 우즈베크족으로 북쪽의 군벌을 이끈 압둘 라시드 도스툼이 무대에 등장했다.

1992년 1월 러시아(과거의 소련)와 미국이 아프가니스탄에 대한 군사 지원을 중단하기로 합의하고 파키스탄도 이에 따르자, 대세는 현격하게 무자헤딘 쪽으로 기울었다. 4월 15일 나지불라는 카불을 탈출하려 했으나 성공하지 못하자 카불의 유엔구역에 은신했다. 무주공산이 된 카불을 차지하기 위해 마수드 · 도스툼 연합군과 헤크마티야르 군이 치열한 전투를 벌였으나 결과는 마수드의 승리였다. 이에 따라 4월 28일 무자헤딘 지도자들로 구성된 '이슬람 지하드 위원회'가 카불에 입성하여 아프가니스탄이슬람공화국을 세웠다.

그러나 싸움은 멈추지 않았다. 이제는 카불을 둘러싼 무자헤딘 여러 파간의 본격적인 내전이 시작되었다. 헤크마티야르는 카불 남쪽에서 공세를 멈추지 않았다. 여러 파간에 편을 바꾸어 합종연횡도 빈번하게 이루어졌다. 도스툼이 헤크마티야르와 연대하기도 하고, '헤즈브 이 와흐다트'가 헤크마티야르와 연합공세를 펼치기도 했다. 1995년 봄에는 얽히고설킨 아프가니스탄 내전의 전장에 탈레반이라는 신비의 세력이 본격적으로 등장했다. 카불을 둘러싼 공방전이 치열하게 전개되는 가운데 카불의 남서부는 포격과 폭격으로 막심한 피해를 입었다.

특히 다룰라만 대로 주변의 시가지는 성한 집이 하나도 없을 정도

로 문자 그대로 완전히 폐허로 변해 버렸다.[15-6] 다룰라만 궁이 지금의 처참한 모습으로 파괴된 것은 그때이다. 1993년 봄 다룰라만 구역이 '헤즈브 이 와흐다트'에게 넘어가고 이 일대를 둘러싼 전투가 치열해지면서, 이 구역에는 일반인들의 접근이 어려워졌다. 카불 정권에 속한 박물관 직원들도 이때부터 3년 동안 이 일대에 출입할 수 없었다. 카불박물관은 전장의 한가운데에 무방비 상태로 남겨지게 된 것이다. 카불박물관에 인접한 고고학연구소 건물도 마찬가지 상황에 처했다. 1978년 사우르 혁명 후 공산정권은 다룰라만 궁 주변을 군사시설화 하기로 하고, 카불박물관과 고고학연구소를 시내의 다른 곳으로 옮겼었다. 1~2년 뒤 그 계획이 철회되어 박물관은 다시 원래 건물로 돌아왔으나, 고고학연구소는 옛 건물을 발굴유물 보관소 및 유물 수복 부서의 사무실로 쓰고 있었다. 그래서 이 건물에도 카불박물관으로 아직 넘겨지지 않은 수만 점의 유물이 보관되어 있었다. 이 유물도 지키는 사람 없이 남겨졌다.

　1993년 5월 전투가 격화된 중에 로켓탄이 박물관 건물에 떨어져 2층 지붕이 날아갔다.[15-7] 이때 아프가니스탄 북부 딜바르진 테페에서 출

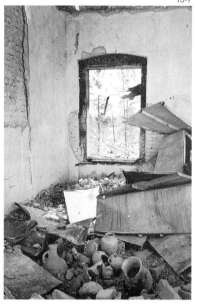

로켓탄을 맞고 지붕이 내려앉은 카불박물관 내부.
전시되어 있던 토기들이 아무렇게나 뒹굴고 있다.

토된 벽화(4~5세기)가 되살릴 수 없이 파손되고, 많은 토기와 청동 유물이 무너진 지붕의 잔해에 깔려 버렸다. 그나마 불행 중 다행으로 대다수의 유물은 1989년 소련군이 철수해 카불에 위기가 가중될 때 이미 안전을 염려한 박물관 직원들이 상자에 담아 1층 수장고에 넣어 두었었다. 부관장인 나지불라 포팔은 여러 차례 목숨을 걸고 다룰라만 구역에 들어가 유물 상자의 안위를 체크했다. 그러나 1993년 9월 초까지만 해도 무사하던 유물 상자는 며칠 뒤 대다수가 텅 빈 채 건물 밖에 버려져 있는 것이 발견되었다. 창살이 뜯기고 주위에는 자동차 타이어 자국이 나 있었다. 누군가에게 많은 유물이 탈취된 것이었다. 걱정하던 사태가 현실로 나타난 데 놀란 관계자들은 '헤즈브 이 와흐다트'를 설득하여 박물관의 창문을 벽돌로 쌓아 막는 등 뒤늦게 가능한 노력을 다했다.[15-8]

　하지만 때는 너무 늦었다. 다음 해 7월 남아 있는 유물에 대한 실사 결과 원래 소장품의 70퍼센트 가량이 사라졌음이 드러났다. 물론 이것

대규모 도난이 계속되자 남은 소장품을 지키기 위해 카불박물관 직원들이 건물의 창을 막고 있다.

15-9

불탄 유물 카드.
핫다에서 출토된 소조 불두들의 유물 카드가 불에 그을려 훼손된 채 일부만이 남아 있다.

도 막연한 추산에 불과하다. 유물카드마저 상당수가 불에 타 없어졌기 때문이다.[15-9] 탈취범들은 팔기에 적당한 유물만을 가려내는 안목을 지니고 있었다. 예를 들어 큰 나무틀에 끼워진 베그람 출토 상아 패널에서는 중앙의 여인상만을 떼어 갔다. 박물관 도서실에 있던 장서도 소장 명품이 실린 것만 골라서 빼 갔다. 무자헤딘이나 예사 도둑의 짓이 아니라 누군가의 주도 아래 조직적으로 이루어진 탈취 행위임이 명백했다. 뒤에 이 사건의 배후에는 파키스탄 정부의 고위직을 지낸 인사가 있다는 소문

이 파다했다. 국제시장에서 이런 유물이 갖게 될 상업적 가치에 정통한 자들의 소행이었다. 박물관 뒤쪽의 고고학연구소 분관에 보관되어 있던 발굴 유물도 대부분 도난당했다.

졸지에 카불박물관은 찬란하고 풍부한 소장품의 대다수를 잃고 말았다. 그 중에는 대부분의 베그람 출토 상아품과 소조상 단편, 소형 금속상, 수만 점의 화폐가 포함되어 있었다. 제법 무게가 나가는 석조상도 여러 점 감쪽같이 자취를 감추었다. 이 유물들 가운데 일부는 페샤와르의 골동품 시장에 모습을 드러내기 시작했다. 일부는 유럽과 일본으로 향해 비밀리에 거래되었다. 이렇게 명백한 '장물'을 은밀히 취득하고 소유한다는 것이 어떤 감흥을 주는지 보통 사람으로서는 도저히 상상하기 힘들다. 그러나 일부 미술품 소장가라는 사람들에게는 특별한 의미가 있는 모양이다. 아프가니스탄의 문화유산을 아끼는 모든 사람은 이 믿을 수 없는 사태를 참담한 심정으로 전해 듣지 않을 수 없었다. 이 이후에도 박물관 유물의 도난은 간헐적으로 이어졌다.[5]

1996년 4월 카불박물관 직원과 그 소장품에 각별한 애정을 가져온 외국인 몇 사람은 카불 정권과 협의 아래 박물관에 남아 있던 유물을 안전한 장소로 옮기기로 했다. 전과 같이 어처구니없는 일이 또다시 되풀이되는 것을 두고 볼 수는 없었다. 그들은 전기도 들어오지 않는 컴컴한 박물관 수장고에서(발전기는 경비를 보던 사람이 몇 주 전에 훔쳐서 달아나 버렸다) 석유 등불을 켜 놓고 유물을 하나하나 포장했다. 작업은 모두 다섯 달이나 걸렸다. 옮기기 힘든 유물을 제외한 대부분의 유물을 모두 275개의 상자에 담아 9월 초 일주일 동안 시내 중심가의 카불호텔로 옮겼다.[6] 15-10

작업을 완료한 19일 뒤 탈레반이 카불에 입성했다. 곧 탈레반은 이슬람 율법에 따라 인간이나 동물 형상의 조형을 금하는 칙령을 내렸다. 이에 따라 각지에서 조상에 대한 훼손도 일부 일어났다. 카불박물관 유

카불 시내 중앙부에 위치한 카불호텔.
소련인들이 지은 이 호텔은 단조로운 사회주의풍 건물이다. 공산 혁명 직후 미국 대사가 괴한에게 이곳으로 납치되었다가 살해되기도 했다. 소련군이 진주한 뒤에는 많은 소련 군인과 군속이 이곳에 머물렀다. 1996년에는 카불박물관의 임시 수장고로 쓰이기도 했다.

물의 안전을 염려한 외국기관인 SPACH*가 고대 유물의 보호를 요청하자 탈레반 정권은 라디오 방송을 통해 그러한 문화재는 보호될 것이며 이를 어기는 자는 엄벌에 처하겠다고 천명했다. 카불박물관 소장품은 더 이상의 어려움은 면한 듯했다. 또 하나의 비극적 운명이 찾아오기까지 적어도 몇 년 동안은 말이다.

*　　Society for the Preservation of Afghanistan's Culturel Heritage. 아프가니스탄의 문화유산을 보존하기 위해 1994년 외국인들의 주도로 결성된 민간단체.

16 _파국

탈레반과 바미얀 대불의 최후

수수께끼의 전사들

2001년 2월 중순의 어느 날 카불박물관의 유물수복부 직원인 샤이라줏딘은 박물관 폐관 시간을 얼마 앞두지 않고 오후의 나른함을 느끼고 있었다. 아직 겨울이라 해가 짧아 박물관에는 이미 긴 그림자가 드리워지기 시작했다. 오후 3시경 갑자기 10여 명의 탈레반 정부 인사들이 무장 병사를 대동하고 박물관에 들어섰다. 그들은 귀빈이 오셨으니 박물관의 유물을 보여 달라고 했다. 그 중에는 탈레반의 최고지도자인 물라 오마르의 보좌관과 재무장관 등 고위관리가 포함되어 있었다. 그들은 박물관에 남아 있던 몇 구의 상 앞으로 안내되었다. 그러자 일행은 커다란 망치를 꺼내들고 서슴없이 상들을 내리치기 시작했다. 순식간에 일어난 일에 샤이라줏딘은 소스라치게 놀라지 않을 수 없었다. 입구에 서 있던 수르흐 코탈 출토의 카니슈카 상이 힘없이 깨져 나갔다. 반대편의 쿠샨 왕공(王公)상도 곧 운명을 같이했다. 지난 20년간 박물관에 근무한 샤이라줏딘에게 그동안 이 두 상은 마치 박물관을 대표하는 얼굴과 같았다. 내전이 치열하던 어려운 시절을 용케도 살아남은 두 상이 삽시간에 산산조각으로 변하는 것을 보면서 그의 가슴 또한 산산이 무너져 내리는 듯했

다. 공포정치의 주역인 탈레반의 고관들과 총을 들고 의기양양하게 그들
을 둘러싼 병사들 옆에서 그는 영문도 모른 채 조금의 저항도 할 수 없었
다. 인간의 형상을 띤 상들이 차례차례 뒤를 따랐다. 몇 해 전의 유물 약
탈에 이어 카불박물관에 또 한 차례 수난의 그림자가 드리운 것이다. 탈
레반 지도자인 무함마드 오마르가 이슬람 이전의 상을 모두 파괴하도록
칙령을 내리기 며칠 전의 일이었다. 이와 함께 바미안 대불의 파괴라는
비극의 막도 올랐다.

　　수수께끼의 전사들 탈레반이 아프가니스탄의 전장에 혜성과 같이
나타난 것은 1994년 봄이다.[1] 당시 물라(이슬람 성직자) 오마르는 칸다
하르에서 서쪽으로 떨어져 있는 신게사르 마을에서 작은 마드라사(이슬
람 학교)를 운영하고 있었다.[16-1] 그는 소련군에 저항하는 무자헤딘으로
게릴라전에 참전하여 네 번이나 부상을 당했으며, 이 때문에 오른쪽 눈
이 멀었다. 이 무렵 공산정권이 무너진 뒤 무자헤딘은 분열되어 서로 싸
움을 일삼고 있었다. 그뿐 아니라 칸다하르 일대를 지배한 무자헤딘 군
벌들의 횡포는 극에 달해 있었다. 오마르와 지하드에 참전했던 친구들은
모일 때마다 무자헤딘의 타락을 개탄하고 일반 사람들이 겪는 고통을 안
타까워하며 무언가 조치가 필요하다는 데 뜻을 모으고 있었다. 이 해 봄
그 지역의 무자헤딘 지휘관이 신게사르 마을에서 두 명의 소녀를 납치해
강제로 머리를 깎고 겁탈한 사건이 일어났다. 마을 사람들이 물라 오마
르에게 와서 탄원하자, 오마르는 30명의 마드라사 학생들을 이끌고 16
정의 소총만으로 무자헤딘 기지를 공격했다. 그들은 소녀들을 구출하고
무자헤딘 지휘관을 탱크의 포신에 목매달아 죽여 버렸다.

　　"우리는 타락한 무슬림에 대항해 싸웠다. 여인들과 가난한 사람들을 상
　　대로 그런 범죄가 일어나는데 어떻게 가만히 있을 수 있었겠나?"

탈레반 지도자 물라 오마르.
오마르는 공식적인 자리에 거
의 모습을 드러내지 않아, 그의
모습은 희미한 사진 두어 장을
통해 알려져 있을 뿐이다.

탈레반 병사들.
대부분의 탈레반은 파키스탄
의 아프간 난민촌에서 성장기
를 보낸 젊은이들이었다.

후일 오마르는 이렇게 술회했다.

몇 달 뒤 이번에는 두 사람의 무자헤딘 지휘관이 한 소년을 서로 남
색의 대상으로 삼으려다 싸움이 붙어서 그 와중에 민간인들이 희생되었
다. 이번에도 오마르와 마드라사의 학생들이 나서서 소년을 구출하고 무
자헤딘 지휘관들을 응징했다. 이 두 사건이 어디까지 사실인지는 알 수
없다. 그러나 이 이야기는 '전설'이 되어 오마르가 이끄는 무리의 이름
을 널리 알렸다. 그리고 이들은 문자 그대로 '(마드라사의) 학생'이라는
의미의 '탈레반'이라 불리게 되었다.* 굳이 우리 전통과 비교를 하자면
마드라사는 조선시대의 향교 같은 것이고, 탈레반은 유생이라고 할 수
있을 것이다.

탈레반은 아프가니스탄에 이슬람을 올바로 세우는 것을 기치로 내
세웠다. 소문을 듣고 달려온 아프가니스탄과 파키스탄의 많은 마드라사
학생들이 오마르의 무리에 가담했다.16-2 파키스탄에서 온 마드라사 학생
들은 아프간 난민이 대부분이었으나, 이슬람원리주의의 이상에 따라 새

* 탈레반 혹은 탈리반(taliban)은 '탈립(talib)'의 복수형으로, '탈립'은 원래 '구도자(seeker)'
라는 뜻이다. 이 말은 마드라사의 학생을 가리키는 말로 쓰인다.

로운 지하드에 동참하려는 파키스탄 젊은이들도 상당수 포함되어 있었다. 탈레반은 그 해 10월 파키스탄의 은밀한 지원 아래, 이때까지 헤크마티야르의 관할 아래 있던 스핀 발닥의 거대한 무기 집적소를 습격하여 18만 정의 칼라슈니코프 소총과 탄약, 대포를 비롯한 다량의 무기를 탈취함으로써 군사적으로 상당한 실력을 갖추게 되었다.

이 무렵 파키스탄의 거상(巨商)들은 퀘타에서 칸다하르와 헤라트를 거쳐 투르크메니스탄의 수도인 아슈하바드까지, 파키스탄과 북쪽의 중앙아시아를 연결하는 교역로를 뚫는 데 비상한 관심을 보이고 있었다. 육상교통의 '라운더바우트'로서 아프가니스탄의 위치는 아직 퇴색하지 않고 있었다. 이 계획을 실현시키기 위해서는 무엇보다 이 교역로가 통과하는 아프가니스탄 남부, 특히 칸다하르 일대의 치안을 확보하는 것이 선결조건이었다. 이 길의 안전을 점검하기 위해 파키스탄 정보국(ISI)*은 탈레반의 협조 아래 80대의 트럭을 퀘타에서 칸다하르로 출발시켰다. 그러나 이 트럭들은 칸다하르 조금 못 미친 곳에서, 통과료 지불과 물품 분배를 요구한 무자헤딘 지휘관들에게 억류되어 더 이상 움직일 수 없는 상황이 되었다. 사태의 해결을 위해 직접 개입하기를 꺼린 파키스탄은 탈레반에게 도움을 청했다. 11월 3일 탈레반이 트럭을 억류하고 있던 무자헤딘을 기습하자, 파키스탄 군이 공격해 오는 것으로 오인한 무자헤딘은 트럭을 버리고 달아나 버렸다. 탈레반은 여기서 멈추지 않고 칸다하르로 진격해서 이틀 만에 칸다하르를 함락시켰다. 몇 달 전까지만 해도 전혀 이름이 알려지지 않았던 세력이 전광석화같이 아프가니스탄 제2 도시의 주인으로 등장한 것이다. 칸다하르를 차지함으로써 이제 탈레반은 소련군이 남기고 간 헬리콥터와 미그-21기까지 갖춘 무시 못할 무장세력으로 성장했다. 각지에서 찾아온 자원병들로 병력도 만 명 이상으로 늘어났다. 파키스탄의 거상들이 원하던 대로 일단 칸다하르와 파키스탄간의 교역로가 확보되어 파키스탄의 트럭들은 안전하게 그 길을 통

* Directorate of Inter-Services Intelligence.

해 물품을 운반할 수 있게 되었다.

탈레반은 기세를 멈추지 않고 서쪽으로 헤라트를 향해, 북쪽으로 카불을 향해 파죽지세로 올라갔다. 승승장구한 그들의 앞길에는 거침이 없었다. 그들은 불패의 전사였다. 그러나 카불을 지킨 백전노장 마수드는 결코 만만한 상대가 아니었다. 1995년 3월 카불을 목전에 두고 탈레반은 전술적으로 훨씬 뛰어난 마수드에게 처음으로 패배를 맛보았다. 이때부터 카불 전선은 교착 상태에 빠졌다. 하지만 서쪽 전선은 모든 것이 수월했다. 그 해 9월 탈레반은 헤라트를 통치해 온 군벌 이스마일 한을 몰아내고 헤라트를 함락시켰다. 이로써 아프가니스탄 남부에서 서부가 모두 그들의 수중에 들어갔다.

불과 몇 달 동안에 성취된 탈레반의 성공은 모든 사람을 놀라게 했다. 그들은 정말 신의 가호를 받는 불패의 전사인 듯했다. 그들 스스로도 그렇게 믿었는지 모른다. 이슬람을 바로 세우겠다는 이상에 불타고 도덕적 우월감으로 가득 찬 지도자와 어린 전사들이 그 원동력이었던 것은 부인할 수 없다. 그러나 탈레반의 군사적 성공은 결코 우연이나 신의 가호 때문만이 아니었다. 아프가니스탄이 자신들에게 유리한 방향으로 평정되기를 바라고 이를 통해 중앙아시아까지 교역로를 열고자 했던 파키스탄의 정보국은 조직적으로 탈레반의 주축을 훈련시켜 침투시키고 막대한 무기와 자금을 지원했다. 이전까지 파키스탄은 헤크마티야르에게 기대를 걸었지만, 더 이상 그에게서 희망이 보이지 않자 새로운 세력을 조련하고 지원했던 것이다. 마침 칸다하르 일대의 아프가니스탄 남부 주민들은 공산정권이나 소련군에 못지않게 고통을 안겨 준 부패하고 타락한 무자헤딘 군벌들에게 몇 년째 시달리던 터라 탈레반의 등장을 환영했다. 이 지역의 무자헤딘 군벌이나 지휘관들은 파키스탄이 제공한 뇌물에 쉽사리 매수되어 무기를 버리고 큰 저항 없이 탈레반에게 자리를 내주었다. 소련에 저항했던 무자헤딘 반군에 이 일대 주민의 다수를 이루는 두

라니계 파슈툰족이 주축이 된 세력이 없었던 반면, 탈레반이 대부분 두라니계 파슈툰으로 구성된 점도 이들이 이 지역에 쉽게 뿌리 내리는 데 도움이 되었다.

미국도 탈레반을 통해 아프가니스탄에 안정이 찾아오는 데 기대를 걸었다. 미국은 처음에 탈레반이 아프가니스탄에 만연한 아편 재배를 막을 수 있기를 바랐다. 또 1979년 이란에서 이슬람 혁명이 일어날 때 대사관 직원들이 1년 동안 인질로 잡히는 수모를 당한 바 있는 미국은 이란에 대한 원한을 오랫동안 떨치지 못하고 있었다. 이란이 지원한 시아파 '헤즈브 이 와흐다트'와 탈레반이 적대관계에 있다는 사실도 '기억력 좋은' 미국으로 하여금 탈레반에 대해 호감을 갖게 했다. 적의 적은 잠재적인 친구였던 것이다. 한편 당시 미국의 석유회사인 UNOCAL(유노컬)은 아프가니스탄을 관통하여 구소련령 중앙아시아의 유전에서 파키스탄과 아라비아 해까지 송유관을 놓으려는 야심 찬 계획을 갖고 있었다. 이 때문에 이들은 파키스탄의 거상들과는 다른 이유에서 아프가니스탄에 안정이 확보되는 것이 필요했고 자연히 탈레반의 등장을 반겼다. UNOCAL의 로비를 받은 미국이 탈레반의 성장을 방조했다는 견해도 유력하다.[2]

새로운 시대

카불을 둘러싼 무자헤딘 정권과 탈레반의 공방전이 거의 1년째 지루하게 지속되는 가운데 1996년 3월 칸다하르에는 1,200여 명의 파슈툰계 이슬람 지도자들이 모여 탈레반 정권의 미래를 의논했다. 그들은 물라 오마르에게 '아미르 알 무미닌(Amir-al-Muminin, 신자들의 사령관)'이라는 최상의 칭호를 수여하기로 했다. 이 칭호는 아프가니스탄 역사상 1834년 페샤와르의 시크 왕국을 상대로 지하드를 선언하면서 도스트 무

함마드가 스스로 붙였던 것으로, 그 이후에는 누구도 감히 이 칭호를 자임하지 못했다. 학식도 제대로 갖추지 못한 하찮은 물라 오마르에게 이 칭호가 과분한 것이었는지도 모른다. 그러나 오마르는 4월 9일 칸다하르에 보관되어 있던 예언자 무함마드의 히르카(겉옷)를 두르고 시내 건물의 지붕에 모습을 드러내, 스스로 자신의 신성한 권위를 과시했다. 칸다하르에 모인 물라들은 '아미르 알 무미닌'을 외치며 환호했다. 오마르의 보좌관인 물라 와킬은 이제 자신들은 1,400년 전 무함마드의 시대를 재현하려 하며 잘못 믿는 자들을 향한 지하드는 자신들의 성스러운 임무라고 주장했다.

그 해 8월 교착 상태에 빠진 카불 전선을 타개하기 위해 탈레반은 카불의 동쪽 잘랄라바드를 우선 공략했다. 그곳을 지키던 무자헤딘 사령관은 은밀한 탈레반의 뇌물 공세에 잘랄라바드를 버리고 달아났다. 잘랄라바드가 속한 낭가르하르 주, 라그만 주와 쿠나르 주는 쉽게 무너졌다. 이제 탈레반은 동·남·서의 3면에서 카불을 공격해 들어갈 수 있었다. 더 이상 방어가 불가능하게 된 것을 깨달은 마수드는 황급히 카불을 버리고 북쪽으로 철수해야만 했다.

9월 27일 한밤중 본대가 미처 들어오기 전에 다섯 명의 탈레반 선발대가 카불에 먼저 들어왔다. 목적은 하나, 4년 전 공산정권이 들어설 때 유엔구역에 은신한 전 대통령 나지불라를 처단하기 위해서였다. 카불의 무자헤딘 정권은 유엔구역의 불가침성을 인정하여 4년 동안 나지불라에게 어떤 위해도 가하지 않았다. 마수드는 북쪽으로 떠나면서 나지불라에게 함께 피신할 것을 권했지만, 파슈툰인 나지불라는 타지크인 마수드의 도움을 받는 것을 거절했다. 당시 카불에는 그를 도와줄 만한 책임 있는 유엔 관리가 없어서, 나지불라는 황급히 이슬라마바드의 유엔 사무소에 도움을 요청했다. 하지만 아무런 응답도 받지 못했다. 자정이 조금 지나 유엔구역에 진입한 탈레반 선발대는 나지불라를 그의 동생과 함께

끌고 나와 구타하고 차에 실어 대통령궁으로 데려갔다. 그곳에서 두 사람을 거세하고 지프 뒤에 매달아 대통령궁 주위를 몇 차례 돈 뒤 목매달아 죽였다. 다음 날 아침 두 사람의 시신은 피투성이가 된 채 대통령궁 앞의 신호등에 매달려 있었다.[16-3] 유엔구역에 무단으로 진입하여 정당한 절차를 거치지 않고 나지불라를 잔혹하게 살해한 데 대해 유엔을 비롯한 국제사회는 깊은 유감을 표시했다. 그러나 탈레반은 이에 굴하지 않고 카불 정권의 대통령이던 라바니와 마수드, 도스툼에게도 사형을 선고했다.

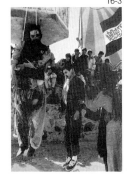

16-3

나지불라의 최후.
공산 정권의 마지막 대통령인 나지불라는 1996년 카불에 입성한 탈레반에 의해 그의 동생과 함께 잔인하게 살해되었다.

　　카불을 장악한 뒤 하루도 못 되어 탈레반은 포고령을 내렸다. 이제 카불 시민은 탈레반이 해석한 이슬람 율법을 따라야 했다. 그 내용은 전에 칸다하르에서 시행하던 것보다 훨씬 엄격한 것이었다. 모든 여성은 밖에서 일하는 것이 금지되었다. 바깥 출입시에는 머리부터 발끝까지 온몸을 가리고 눈앞의 조그만 망사로 된 창을 통해 밖을 볼 수밖에 없는 부르카를 걸쳐야 했다. 여학교도 모두 문을 닫았다. 언제인지 모르지만 반이슬람의 위협이 사라질 때까지라고 했다. TV와 비디오, 음악과 가무, 각종 게임, 축구, 아프간 어린이들이 즐기는 연날리기도 금지되었다. 도

16-4

축구장의 처형.
탈레반은 주례 행사로 칸다하르와 카불의 운동장에서 범법자의 처형 행사를 열었다. 이 사진은 픽업트럭에 앉은 사람이 아래에 웅크린 범법자에게 총을 겨누어 사살하는 장면이다. 보통 처형의 집행은 피해자의 가족에게 권리가 주어졌다. 여기 소개되지 않은 다음 장면에는 총에 맞은 사람이 바닥에 자빠져 있는 모습이 나온다.

둑은 손과 발을 자를 것이고, 간음한 자는 돌로 쳐 죽이며, 술을 먹은 자는 채찍을 맞으리라 했다. 머지않아 이 약속은 지켜져서, 카불 시민들이 축구를 관람하던 스타디움은 주말이면 비명과 환호가 교차하는 처형장으로 변했다.[16-4] 탈레반 율법의 시행은 그 이름마저 의미심장한 '진선제악부(振善制惡部)'*가 맡았다. 선을 진작시키고 악을 제압하는 부서라는 의미이다. 그러나 카불 시민들은 이곳을 '젊은 광신자들의 부서'라 불렀다. 어찌 보면, 벌써 30년 전 캄보디아를 휩쓸고 지나갔던 크메르 루즈의 광풍을 다시 보는 듯했다. 어째서 이런 신념에 가득 찬 광기는 늘 반복되곤 하는 것일까?

카불을 통치한 6인 슈라(평의회)의 위원은 누구도 카불 같은 대도시에서 살아 본 적이 없었다. 그런 사람들이 이제 카불을 통치하게 된 것이다. 탈레반은 1928년 아마눌라를 몰아내고 카불을 다스렸던 바차 이사카오의 무리에 비교되기도 한다. 바차의 통치는 1년도 못 갔지만, 탈레반의 카불 통치는 5년을 넘겼다. 크메르 루즈의 캄보디아 통치보다는 1년이 길었다.

하자라의 악연

탈레반은 북쪽에 대한 공세를 늦추지 않았다. 판즈시르 계곡에 은신한 마수드는 간헐적으로 공세를 펼치며 카불 탈환을 노렸다. 이에 따라 차르키르와 바그람(베그람) 일대는 몇 차례 주인이 바뀌는 치열한 전장이 되면서 날이 갈수록 황폐해졌다. 무수한 지뢰가 이곳에 뿌려졌다. 그러나 탈레반은 마수드의 저항을 뚫고 쿤두즈까지 진출해 올라갔다. 마수드는 북동쪽 국경지대로 쫓겨 올라가야 했다.

한편 서북쪽 전선에서 탈레반은 1997년 5월 드디어 마자르 이 샤리프를 함락시켰다. 하지만 열흘도 못 되어 하자라계 주민의 봉기가 일

*　영어로는 통상 Department of the Promotion of Virtues and the Suppression of Vice라고 번역한다.

어났다. 마자르의 지리를 잘 모르는 탈레반은 봉기를 진압하기 위해 거리로 나섰다가 곳곳에서 습격을 받고 600명이 숨졌다. 마자르를 탈출하려던 1,000여 명은 포로가 되었다. 그 중에는 마자르에 들렀던 외무장관과 중앙은행장도 포함되어 있었다. 탈레반으로서는 참을 수 없는 치욕이었다. 탈레반과 하자라 사이의 악연이 또 한 번 되살아나는 순간이었다.

아프가니스탄 인구의 10퍼센트를 차지하는 하자라족은 이 나라 중북부의 구르·우루즈간·바미얀 주에 주로 거주한다. 그래서 이 일대는 하자라의 거주지라고 해서 '하자라자트(Hazarazat)' 라고 불린다. 하자라는 마자르나 카불에서도 흔히 눈에 띄는데, 우리와 유사한 몽골로이드의 특징을 갖고 있어서 파슈툰족이나 타지크, 우즈베크 같은 중앙아시아계 종족과는 뚜렷히 구별된다. 복장만 아니라면 한국 사람이나 거의 다름없는 용모여서 우리에게는 특별히 친근한 느낌을 준다.[16-5] 다만 말은 아프가니스탄의 대부분 종족과 마찬가지로 페르시아어의 방언인 하자라기(Hazaragi)를 사용한다.

이렇게 아프가니스탄의 다른 종족과 확연히 다른 특징을 지닌 하자

라가 어떻게 이 지역에 살게 되었는지, 그 원류에 대해서는 일찍부터 많은 학자들이 관심을 보여 왔다. 가장 유력한 설명은 이들이 13~14세기에 아프가니스탄을 지배했던 몽골의 후손이라는 것이다. 몽골은 군대를 편성할 때 천 명을 한 단위로 삼았는데, '하자라(Hazara)'는 페르시아어로 1,000(몽골어로는 '밍')을 뜻하는 '하자르(hazar)'에서 유래한 이름이라는 것이다. 그러나 '하자라'는 원래 고대 아리아어에서 '순수함', '관대함'을 뜻하는 말이었다는 이견도 있다. 혹은 '하자라'가 1,000이라는 뜻일지라도, 이 이름의 종족이 이미 몽골 침입 이전부터 이 지역에 살았다는 주장도 있다. 하자라가 칭기스칸이 이끈 몽골의 후손이라는 설명이 명쾌하고 이해하기도 쉽지만, 하자라의 기원이 그렇게 단순한지는 의문이 없지 않다. 아마 상당 기간에 걸쳐 몽골계 종족이 이주해 들어오고 투르크계와 혼합되고 그러면서 지금의 하자라가 형성되었다고 보는 것이 더 신중한 해석일 것이다.[3]

아프가니스탄 무슬림의 대다수가 수니파인 것과 달리 하자라는 16세기에 이란의 사파비 왕조의 영향 아래 개종하여 대부분 시아파가 되었다. 그때부터 이들은 이란의 무슬림과 돈독한 관계를 유지했다. 이들은 거의 독립적인 지위를 누리다가 19세기 말 압둘 라흐만에게 복속되었다. 이때부터 이들은 파슈툰과 타지크 등에 눌려 아프가니스탄의 2등, 혹은 3등 국민 취급을 받았다. 그러다가 1979년 소련이 침공하면서 지방에 대한 중앙정부의 통제가 약해지자 다시 거의 독립적인 상태로 돌아가 있었다. 뿔뿔이 흩어져 있던 하자라는 소련이 철수하자 이란의 지원 아래 '헤즈브 이 와흐다트'를 결성하여 무자헤딘 제파간의 세력 다툼에 본격적으로 뛰어들었다.

탈레반과 하자라의 첫 만남은 1995년 3월 카불 전선에서였다. 마수드의 공격으로 수세에 몰린 하자라는 탈레반에게 도움을 청했다. 그러나 하자라 지도자인 압둘 마자리가 협상을 위해 탈레반 캠프에 갔다가

그곳에서 의문의 죽음을 당하면서 하자라와 탈레반은 돌이킬 수 없는 사이가 되었다. 하자라는 탈레반을 철천지원수로 여기게 된 것이다. 물론 그 배후에는 양쪽을 지원한 이란과 파키스탄의 종파적 · 정치적 대립도 개재되어 있었다. 파키스탄의 무슬림은 대부분 파슈툰 탈레반처럼 수니파이다.

마자르 이 샤리프에서 당한 수모 때문에 이제는 탈레반도 하자라 못지않은 원한을 품게 되었다. 탈레반은 1997년 이래 하자라의 거점인 바미얀을 압박하고 있었다. 그 해 4월 바미얀의 입구인 시바르 패스에서 하자라와 대치하고 있던 탈레반 사령관은 바미얀을 함락시키면 그곳 석굴의 비(非)이슬람 상들을 다이너마이트로 폭파시켜 버리겠다고 협박했다. 그가 어떤 의도로, 어떤 맥락에서 이 말을 했는지는 확실하지 않다. 그러나 이 보도가 나온 문맥으로 보아 하자라와 바미얀의 이교도 상이 비슷하게 취급되고 있다는 인상을 주는 것이 사실이다. 물론 무슬림인 하자라와 바미얀의 이교도 상은 아무런 관계도 없다. 하자라가 이 상을 숭배했을 리도 만무하다. 하지만 탈레반은 시아파인 하자라를 거의 이교도나 다름없이 보았다. 아마 탈레반 사령관은 바미얀의 이교도 상이 오래 전에 자취를 감춘 불교의 상인 줄도 몰랐을 것이다. 그에게 하자라나 바미얀의 대불은 모두 타파돼야 할 이교도에 속한다는 점에서 다를 바가 없었을지 모른다. 국제사회는 이 보도에 적잖이 긴장했다. 이 예측불허의 집단이 과연 무슨 일을 할지 알 수 없었기 때문이다. 일본과 스리랑카의 불교도들은 즉각 우려를 표명했다. 다행히 바미얀은 바로 함락되지 않았고 아무런 일도 일어나지 않았다. 사람들은 안도의 한숨을 쉬었다. 그 해 7월부터 탈레반은 사방에서 바미얀에 이르는 길을 봉쇄하고 하자라의 목을 조였다. 바미얀 주에 갇힌 30만의 하자라는 굶주림과 추위에 떨며 그 해 겨울을 나야 했다.

이듬해 8월 탈레반은 다시 마자르를 탈환했다. 지난해의 수모를 복

수하려는 듯 탈레반은 닥치는 대로 살육을 자행했다. 물라 오마르는 점령군에게 두 시간 동안 마음대로 사람을 죽일 자유를 주었으나, 살육은 이틀이나 계속되었다. 마자르에 입성한 탈레반 사령관은 다음과 같이 말했다.

"하자라는 무슬림이 아니다. 이제 우리는 너희들 하자라를 죽일 것이다. 너희들은 무슬림이 되거나, 아니면 이 나라를 떠나라."

9월 13일 바미얀도 함락되었다. 오마르가 살육을 금지했기 때문에 마자르에서와 같은 참극은 일어나지 않았지만, 그런 일을 완전히 막을 수는 없었다. 탈레반이 바미얀에 진주한 닷새 뒤 두 대불의 머리를 폭파시켰다는 소문이 들렸다. 그러나 그것은 사실이 아니었다. 앞서 이야기한 것처럼 대불의 얼굴 부분은 이미 오래 전에 형상이 남아 있지 않았다. 하지만 탈레반은 두 대불 중 크기가 작은 동대불에 포격을 가해 손상을 입혔다. 보도에 따르면 탱크에서 포를 쏘았다고도 하고, 로켓탄을 쏘았다고도 한다. 바미얀을 함락시킨 기념으로 이교도의 상에 화풀이를 했다고 할까? 아니면 종교적 신념에 따라 약속을 지키려 한 것일까? 아무튼 이때 동대불이 입은 손상이 그리 크지는 않았던 듯하다. 이때만 해도 탈레반 정권은 고대 비이슬람 문화유산의 보존을 공식적으로 약속하고 있었다. 그리고 이 사건은 통제하기 힘든 말단 지휘관이나 병사들의 탓으로 돌려졌다.

바미얀을 둘러싼 공방은 계속되었다. 1999년 4월에 하자라가 잠시 바미얀을 탈환하기도 했으나, 다시 곧 탈레반의 수중에 들어갔다. 이 때문에 바미얀에는 지금도 전쟁의 상흔이 곳곳에 가득하다. 이 해에도 현지 지휘관이 서대불의 머리 부분에 폭약을 장착하여 폭파를 꾀하다가 중앙 정부의 명령으로 포기했다. 중앙 정부는 바미얀 대불이 잠재적인 관

광상품으로서 지니는 가치를 충분히 인식하고 있다고 했다. 적어도 그런 것을 모를 바보는 아니었다. 그 해 10월에는 서대불의 머리 부분에서 두 개의 타이어에 불을 질렀다. 큰 손상은 입지 않았지만 머리 부분이 검게 그을었다. 바미얀 대불은 이미 상처투성이였다.

하자라와 바미얀 대불의 운명이 묘하게 서로 교차하는 것은 흥미로운 일이 아닐 수 없다. 하자라의 기원을 아프가니스탄에 불교가 흥성하던 시대까지 올려 보는 견해도 있다.[4] 그 시대에 불교를 통한 동서간의 빈번한 교류가 하자라의 출현에 모종의 역할을 하지 않았나 하는 것이다. 불행히도 그렇게 볼 만한 구체적인 확증은 전혀 없다. 그러나 오늘날 바미얀을 찾아가는 사람은 바미얀 대불과 하자라를 떼놓고 생각하기 힘듦을 은연중에 느끼게 된다. 과연 대불이 만들어지던 시대에 바미얀에는 어떤 사람들이 살았을까? 현장과 혜초가 이곳을 방문했던 시절에 이미 그들과 비슷한 얼굴을 가진 몽골계 종족이 이곳에 들어와 살고 있었던가? 물론 오늘날의 하자라는 무슬림 일색이다. 그러나 바미얀의 곳곳에서 만나는 친숙한 얼굴은 마치 그들이 천 몇 백 년 동안 대불을 지켜온 수호자이고, 그 때문에 대불의 비극적 운명과 더불어 지금도 박해받고 있는 듯한 근거 없는 환상에 젖게 한다.

우상을 파괴하라

마자르와 바미얀을 함락시킴으로써 탈레반은 이제 북쪽의 극히 일부분을 제외한 아프가니스탄의 대부분을 지배하게 되었다. 그러나 군사적 성공만큼 그들의 정치적 입지는 확고해지지 못했다. 아직까지 탈레반의 '아프가니스탄 이슬람 아미르국'을 승인하고 외교관계를 수립한 나라는 파키스탄과 사우디아라비아, 아랍에미리트의 세 나라에 불과했다.

1998년부터 탈레반 율법의 적용이 강화되면서 탈레반은 국제적으

로 더욱 악명을 얻게 되었다. 도둑의 손발을 자르거나 매질을 가하고 간음한 자들을 돌로 쳐 죽이는 공개 처형은 카불과 칸다하르에서 주례행사가 되었다. 모든 남자는 길게 수염을 길러야 했고, 수염의 길이도 정해져 있었다. 여성들의 바깥출입이 봉쇄되어, 혹시 발각되는 여성은 집단 린치를 당했다. 집에서도 여성들이 밖으로 모습이 보이지 않도록 창문을 막아야 했다. 집에 갇힌 여성들의 자살도 심심찮게 일어났다. 국제사회에서 탈레반이 악명을 얻게 된 데에는 무엇보다 여성의 인권을 가혹하게 억압한 것이 큰 요인으로 작용했다.

처음에 호의적인 태도를 보였던 미국도 적대적으로 돌아섰다. 러시아는 타지크·우즈베크족의 반(反)탈레반 북부동맹을 지원했고, 이란도 하자라에 대한 지원을 아끼지 않았다. 탈레반은 국제적으로 따돌림을 당하고 있다고 느낄 수밖에 없었다. 국제사회와 외국 기관에 대한 극도의 혐오증에 빠진 탈레반은 유엔을 비롯한 국제단체와 비정부 구호기관(NGO)에 탄압을 가하기 시작했다. 많은 기관이 문을 닫았고 거기서 일하던 소수의 외국인마저 아프가니스탄을 떠났다.

1998년 8월에는 아프가니스탄에 망명 중이던 오사마 빈 라덴이 이끄는 알 카에다의 주도 아래 케냐와 탄자니아의 미국대사관이 폭파되어 224명이 죽고 4,500명이 부상당하는 테러가 발생했다.[16-6] 미국은 며칠 뒤 잘랄라바드 근방의 알 카에다 훈련기지에 대한 미사일 공격을 가했다. 격분한 물라 오마르는 미국 대통령인 거짓말쟁이 클린턴이 자신이 백악관에서 저지른 추문을 호도하기 위해 이 만행을 저질렀다고 비난했다. 마침 클린턴과 모니카 르윈스키의 스캔들이 한창 언론의 주목을 받던 시점이었다. 오사마에 대한 지원 때문에 파키스탄과 함께 탈레반을 후원해 온 사우디아라비아도 이 해 9월 카불에서 공관을 철수시키고 모든 경제 지원을 중단했다.

1999년 10월 15일 유엔 안전보장이사회는 아프가니스탄에 대한

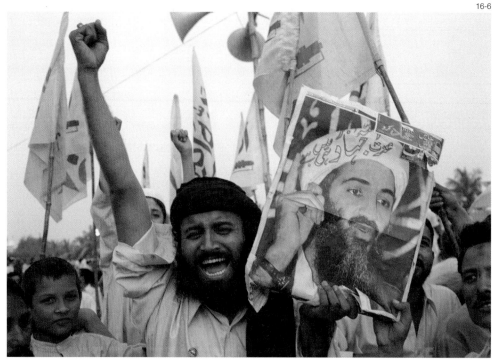

오사마 빈 라덴의 사진을 들고 시위를 벌이는 파키스탄의 무슬림들.
친(親)탈레반적 성향을 보이는 파키스탄의 무슬림들에게 오사마는 반(反)이슬람 제국주의에 대항한 영웅으로 여겨진다.

일체의 상업항공기 취항을 금지하고 전 세계의 탈레반 금융계좌를 동결하는 제재조치를 만장일치로 통과시켰다. 미국은 오사마 빈 라덴의 송환을 더욱 강하게 요구했다. 이 해 10월 12일 파키스탄에 일어난 쿠데타로 집권한 군사정권은 점차 탈레반과 거리를 두기 시작했다. 탈레반은 더욱더 고립무원의 지경에 빠져들었다.

2001년 2월 26일 물라 오마르는 세계를 깜짝 놀라게 한 새로운 포고령을 발표했다.[5] 아프가니스탄 내의 모든 상과 비이슬람 종교물을 모두 파괴하라는 것이었다. 세계는 경악했다. 21세기의 벽두에 이런 소식을 듣게 되리라고는 생각조차 못했던 대부분의 사람들은 귀를 의심할 수밖에 없었다. 세계 각지에서 오마르의 포고령에 대한 개탄과 질책과 탄원과 호소가 쏟아져 나왔다. 각국 정부는 한결같이 오마르의 포고령을

비판하는 논평을 즉시 발표했다. 아시아 각국의 불교도들은 불교문화유산의 보존을 간절히 호소했다. 우리나라의 불교계도 여기에 빠지지 않았다. 서양의 '문명인'들은 이런 야만적인 처사를 개탄하면서 문화유산과 예술품의 보존을 탄원했다. 심지어는 이슬람원리주의 국가의 효시라 할 수 있는 이란에서도 이러한 극단적인 처사를 비판하는 논평들이 나왔다. 이집트의 이슬람 지도자들은 비이슬람 문화를 존중할 것을 호소했다.

그러나 탈레반은 흔들리지 않았다.

"누군가 우리의 이런 조치가 아프가니스탄의 역사를 훼손하는 것이라 생각한다면, 나는 먼저 이슬람의 역사를 보라고 이야기하겠다. 이런 상들을 신앙하고 섬기는 사람들이 있지 않았는가? (중략) 만일 그 상들이 신앙의 대상이 아니라 아프간 역사의 일부분일 뿐이라고 한다면, 우리가 부수는 것은 돌에 불과한 것 아닌가?"

오마르는 이렇게 응수했다. 탈레반은 국제사회의 반응에 대해, 자신들의 행위는 이슬람의 가르침에 따른 것이며 이 문제에 대해 왈가왈부하는 것은 내정간섭이라고 주장했다.

실상 이교도 우상에 대한 파괴는 이 포고령이 나오기 전부터 실행에 옮겨졌다. 바로 2월 중순 카불박물관에서였다. 박물관에 남아 있던 비교적 큰 크기의 상 수십 구가 차례로 희생되었다. 상들은 문자 그대로 산산조각으로 쪼개졌다. 카불호텔에 보관되어 있던 상들도 이런 운명을 피할 수 없었다. 박물관 직원들은 처절한 절망감을 숨기며 부서진 조각들을 몰래 거두어 감추었다. 알 수 없는 훗날을 기약하기 위해서였다.

3월 1일 탈레반 정권의 문화공보부 장관은 다음과 같은 성명을 발표했다.

우상 파괴에 대한 물라 오마르의 포고령은 오늘 아침 실행에 들어갔다. 카불, 잘랄라바드, 헤라트, 칸다하르, 가즈니, 바미안에서 파괴 작업이 시작되었다. 모든 수단을 동원해 작업을 완수할 것이다. 나라 안의 모든 상이 파괴될 것이다.

모두들 즉시 걱정한 것은 바미안 대불의 안위였다. 그 날 당장 바미안에서 박격포를 사용해 대불을 파괴하고 있다는 소식이 들려왔다. 다음 날 문화공보부 장관은 어제 바미안 대불의 머리와 다리가 파괴되었다고 밝혔다. 아프가니스탄 내의 이교도 상 가운데 3분의 2가 파괴되었다는 보도도 나왔다. 이것은 좀 과장 같았다. 그러나 바미안 대불의 파괴에 대한 보도는 계속 쏟아져 나왔다. 대부분 전해들은 이야기를 기록한 것인지라 어디까지가 사실인지는 확인할 수 없지만, 탱크에서 포를 쏘았다고 하고, 로켓탄을 발사했다고 하고, 폭약도 썼다고 한다. 보도대로라면 장관의 약속대로 가능한 모든 무기를 다 동원한 것이다. 체첸 광산의 폭약 전문가를 불러왔다고도 한다.[6] 두 대불이 깡그리 파괴되기까지는 여러 날이 걸렸다. 결정적으로는 3월 8~9일 몸 곳곳에 박아 넣은 다이너마이트가 굉음을 울리며 폭발하면서 대불은 바미안 분지를 가득 메운 먼지와 함께 산산조각으로 흩어졌다.[16-7] 천 몇 백 년을 지켜 온 불상의 비극적인 최후였다. 하지만 탈레반은 환호했다. 카불에서 속속 귀빈들이 날아와 현장을 돌아보며 치하했다. 3월 11일 탈레반 외무장관은 바미안 대불이 완전히 파괴된 것을 공식적으로 확인했다.[16-8, 9]

3월 22일 카불박물관이 외국 기자들에게 공개되었다. 탈레반 출신의 관장은 그곳이 풍부한 유물을 지닌 이슬람 박물관이라고 자랑했다. 그러나 박물관의 중앙 홀에는 칸다하르에서 온 석조와 수르흐 코탈 명문만이 쓸쓸히 자리를 지키고 있었다. 일체의 상은 자취를 감추었다. 무너진 전시실에는 부서진 토기 몇 점만이 을씨년스럽게 바닥에 흩어져 있었

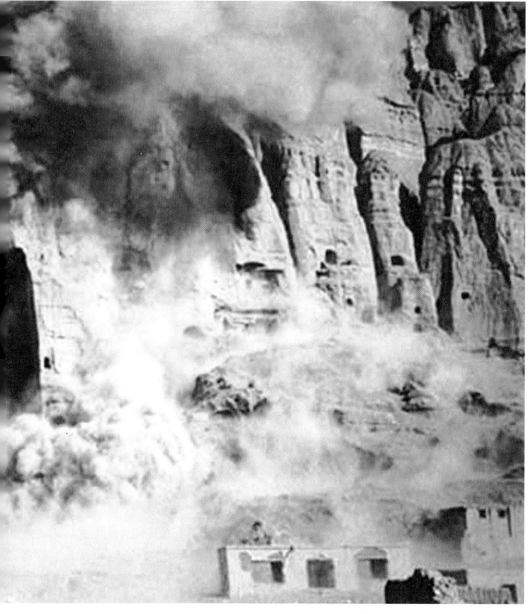

굉음을 울리며 폭파되는 바미안 서대불.
2001년 3월. 이 흐릿한 영상이 대불의 폭파 순간을 유일하게 증언해 주고 있다.

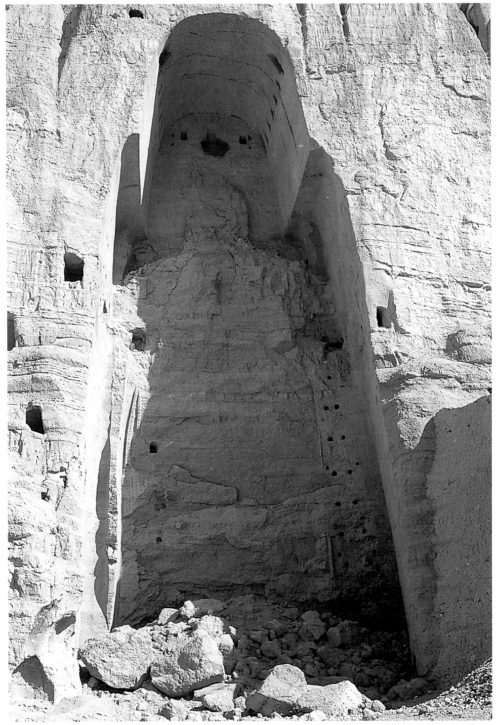

텅 빈 서대불의 감. 2002년.

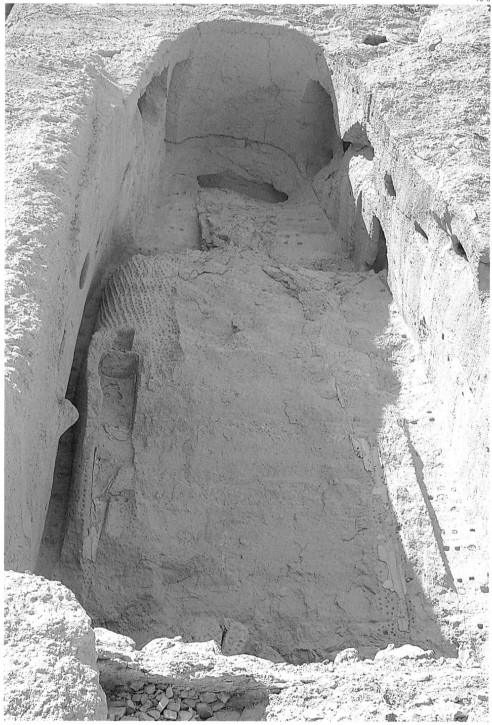

역시 텅 빈 동대불의 감. 2002년

다. 어두운 정적 속에 잠긴 실내는 마치 유령의 집을 보는 듯했다.

 3월 26일 바미얀도 공개되었다. 장엄한 대불이 서 있던 석굴의 감은 텅 비어 있었다. 그 앞에 흩어진 커다란 돌덩이들이 마치 시신의 파편처럼 뒹굴고 있었다. 그것이 천 몇 백 년을 생존해 온 대불의 존재를 알려 주는 잔해의 전부였다. 바미얀 계곡에도 봄빛이 들고 있었으나 아프가니스탄의 봄은 너무도 먼 것만 같았다.

I7 _광신인가 야만인가

반달리즘, 종교, 정치

> 아프가니스탄 이슬람 아미르국 종교지도자들의 협의와 울라마(이슬람 신학 · 율법학자)들의 판단, 최고법원의 판결에 따라, 아프가니스탄 이슬람 아미르국 내의 모든 상과 비이슬람 사당들은 파괴되어야 한다. 그 상들은 이교도들의 사당에 속한 것으로, 이교도들은 그런 상을 끊임없이 숭배하고 거기에 경의를 표해 왔다. 알라만이 유일한 참 사당이며, 모든 거짓 우상은 파기되어야 한다. 그러므로 아프가니스탄 이슬람 아미르국의 최고 지도자는 진선제악부와 문화공보부의 관리들에게 모든 상을 파괴하도록 명했다. 아프가니스탄 이슬람 아미르국의 울라마와 최고법원이 명한 대로 모든 상이 파괴되어 앞으로는 누구도 그러한 상을 숭배하거나 경의를 표할 수 없어야 한다.
>
> (2001년 2월 26일 탈레반의 포고령)[1]

이슬람과 우상 파괴

위에 인용한 짤막한 포고령이 바미얀 대불에 돌이킬 수 없는 재앙을 불러왔다. 이로부터 2주일 뒤 한때 빛나던 인류의 문화유산은 우상이라는 이름 아래 자취를 감추었다. 이 믿을 수 없는 '문화적 범죄행위'에 국제사회는 경악하지 않을 수 없었다. 탈레반에 대한 비난이 사방에서 쏟아져 나왔다. 많은 이들의 눈에 탈레반은 현대문명과 걸음을 맞추지 못하고 문명의 시계를 몇 백 년 전으로 돌려 버린 무지몽매한 야만집단에 지나지 않았다. 그들의 행위는 뒤처진 신앙의 낡은 율법을 맹목적으로 좇는 중세적인 광신도들이 저지른 믿을 수 없는 만행이었다. 생전 바미얀의 이름을 들어 보지 못한 사람들도 탈레반의 악행에 대한 비난과 분노의 대열에 합류했다.

탈레반은 이런 악평을 미처 예견하지 못한 것인가? 그랬을 것 같지는 않다. 그러면 왜 이런 악평을 감수하면서 바미얀 대불을 비롯한 아프가니스탄의 문화유산을 파괴해야 했을까? 중세에나 있을 법한 광신이었나? 아니면 무지에서 비롯된 야만인가?

탈레반이 대불 파괴를 이슬람의 이름으로 행한 만큼, 많은 사람들은 이 사건을 우선 이슬람이라는 종교와 연결해 이해하지 않을 수 없었다. 잘 알려진 대로 이슬람은 상을 만들거나 숭배하는 것을 금한다.[2] 유일신 알라의 피조물인 인간이 조물주를 흉내내 상을 만드는 것을 금기시할 뿐 아니라, 그런 상이 사람들의 존숭을 받는 것을 경계한다. 기껏해야 돌이나 나무로 된 물체가 어떻게 사람들의 경배에 응해 신비로운 힘을 발휘할 수 있냐는 것이다. 이것은 이슬람이 비속한 관습에 오염되지 않은 신앙의 엄격한 순수성을 스스로 과시하는 것이다. 그러나 어쩌면 이것마저 오히려 생명체를 닮은 상에 잠재된 신적인 힘의 발현 가능성에 대한 인간의 오랜 두려움에서 비롯된 것일지도 모른다. 합리적인 과학문명을 당연하게 받아들이는 우리도 인간을 닮은 상을 볼 때 순간적으로 놀라거나 공포감에 사로잡힐 때가 있지 않은가. 그런 감정은 쉽사리 상이 발현하는 신비로운 위력에 대한 믿음으로 발전하기도 한다. 상에 대한 이슬람의 경계심은 바로 거기에서 출발했을 것이다. 이렇게 상을 금기시하는 태도는 이슬람과 같은 뿌리를 가진 유대교나 기독교 일부에서도 볼 수 있는 것이다.

이슬람은 여기서 더 나아가 우상을 배격하고 훼손하거나 파괴하기도 했다. 『코란』(수라 37:91, 92)에는 우상 숭배를 경멸한 예언자 이브라힘(아브라함)에 대한 이야기가 나온다.

이브라힘은 주민들이 축제 때문에 성을 비운 사이 그 성의 신전에 가서 돌과 나무로 만들어진 신상들에게 물었다.

"사람들이 바친 음식이 식고 있는데, 왜 먹지 않느냐?"

상은 대답이 없었다.

이브라힘은 조롱의 눈길을 주며 다시 상에게 물었다.

"어째서 말을 못하나?"

그는 가지고 간 도끼로 신상들을 내리쳐서 쪼개고 깨뜨려 버렸다.

그제야 그의 분노가 가라앉고 마음은 다시 평화로워졌다. 그는 알라 이외의 어떤 것도 섬기는 것이 어리석은 행위라는 것을 알리기 위해 그 실증을 보인 것이다.

무함마드의 언행을 기술한 『하디스』에도 우상 배격에 대한 이야기가 자주 나온다. 가장 대표적인 예는 무함마드가 메카를 함락시키고 카바*에 들어갈 때 상을 없앴다는 이야기이다.[3] 무함마드는 카바에 있는 상을 모두 없애 정화한 뒤에야 그곳에 들어갔다고 한다. 『하디스』의 다른 전승에서는 무함마드가 카바에 있던 360개의 우상을 직접 지팡이로 쳐서 쓰러뜨렸다고도 한다. 상이 모두 쓰러진 뒤 무함마드는 말했다.

"진리가 도래하고 거짓은 사라졌다. 거짓은 언제나 사라지기 마련이다."

많은 무슬림들이 『코란』과 『하디스』에 나오는 이브라힘과 무함마드의 뒤를 따랐다. 시대와 지역에 따라 차이가 있었지만, 무슬림의 우상 파괴는 광범하게 행해졌다. 아프가니스탄에서도 아랍인 무슬림들이 진출한 7세기 이래 많은 불교 상들이 파괴되었다. 아프가니스탄을 이슬람화한 가즈니 왕조의 마흐무드는 특히 그러한 우상 파괴로 악명이 높았다. 이렇게 세월이 흐르면서 바미얀 대불은 탈레반이 폭파하기 이전에도 이미 상당히 훼손되었다. 이런 관습은 20세기까지도 이어졌다. 1920년대에 핫다에서 발굴하던 프랑스조사단이 그 지역 주민들의 빈번한 조각 유물 훼손 때문에 애를 먹었다는 것은 앞에서도 이야기한 바 있다 (125~127면). 탈레반의 우상 파괴도 1차적으로 상에 대한 이슬람의 태도와 관계가 있음은 부정할 수 없다. 그것이 잘못된 이해였건 핑계였건 간에, 이슬람이 아니었다면 바미얀 대불 파괴에 대한 이야기가 탈레반 집권 후 그렇게 여러 차례 나오지 않았을 것은 분명하다.

그러나 문제는 어째서 이런 일이 21세기에 일어나야 했는가 하는

* Ka'bah. 메카의 모스크 중정(中庭) 중앙에 있는 정육면체의 석조 신전으로 이슬람의 최고 성소이다.

점이다. 세계 각지의 무슬림은 이제 더 이상 드러내놓고 다른 종교의 우상을 배격하지 않는다. 그들은 다른 종교의 관습에 대해 관용과 이해를 가져야 한다는 것도 알고, 종교적 신념을 떠나 보호할 가치가 있는 문화유산이라는 것이 있다는 것도 안다. 더욱이 한 나라의 집권세력이 나서서 우상 파괴를 주도한다는 것은 현대 사회에서 상상할 수도 없는 일이다. 이 때문에 세계 각국의 무슬림은 한목소리로 탈레반의 행위가 현대에 그들이 이해하는 이슬람에 부합되지 않음을 지적하며 탈레반의 대불 파괴를 막으려 한 것이다.

탈레반은 참 이슬람을 세우기 위해 우상을 파괴한다고 했다. 세계의 다른 무슬림들의 이슬람 이해가 잘못되었거나, 그렇지 않다면 이슬람에 대한 탈레반의 이해가 시대에 크게 뒤떨어졌든지 극히 편협했다고 해야 할 것이다. 탈레반이 현대문명과 동떨어진 이슬람 이해와 현실인식을 가진 것은 그들의 배경으로 보아 당연하다고도 할 수 있다. 물라 오마르나 대부분의 탈레반 지도자들은 다원화되고 세속화된 현대 사회를 제대로 경험해 보지 못한 사람이다. 물론 현대 사회가 전통 이슬람 사회에 비해 반드시 좋다는 말은 아니다. 관점에 따라 가치판단은 얼마든지 다를 수 있다. 하지만 그들 대부분은 이슬람 일색이며 아직도 낙후된 아프가니스탄 시골의 전근대적인 부족사회에서 성장해서 생활했고, 마드라사에서 전통 이슬람 교육을—그것도 그리 높지 않은 수준의 교육을 일부 받았을 뿐이다. 이른바 문화유산이라는 개념이 서양에서 비롯되어 근대화와 더불어 비(非)서양 각지에 유포된 것임을 감안할 때, 그들은 그러한 가치관을 접하고 내면화시킬 기회가 없었다고 해도 과언이 아니다.

젊은 탈레반 지휘관들과 전사들도 다르지 않았다. 그들은 대부분 전란 속에 아프가니스탄을 떠난 난민의 자녀나 전쟁고아로서, 어릴 때부터 파키스탄의 페샤와르와 퀘타 일대의 마드라사에서 생활하며 기초적인 전통 이슬람 교육만을 받았을 따름이다. 당연히 아프가니스탄의 역사

나 전통에 대해서는 별로 아는 바가 없었다. 몇 가지 단순한 이슬람의 이념과 전쟁만이 그들이 아는 전부였다. 우상 배격은 그들이 참 이슬람의 이념으로 기억하는 몇 가지 가운데 하나였다. 마치 『코란』에 나오는 이브라힘처럼 그들이 우상 배격을 실천에 옮기고자 하는 열망에 불탔던 것은 결코 놀라운 일이 아니다. 그리고 그들 가슴속을 채운 우상에 대한 분노의 불길은 눈에 띄는 가장 대표적인 우상인 바미얀 대불로 향하게 된 것이리라.

벼랑 끝에 선 탈레반

그러나 이것만으로 바미얀의 파불(破佛)을 비롯한 탈레반의 우상 파괴를 설명하기는 석연치 않은 점이 많다.[17-1] 첫째, 지방 지휘관들의 바미얀 대불 파괴에 대한 열망에도 불구하고 탈레반 중앙정부는 물라 오마르의 포고령이 나오기 얼마 전까지도 아프가니스탄의 문화유산을 보호하겠다는 입장을 견지하고 있었다. 탈레반 안에도 이 문제에 대해 강온

17-1

파괴된 바미얀 대불을 공개하는 탈레반.

광신인가 야만인가 | 반달리즘, 종교, 정치 285

양론 사이의 여러 견해가 존재했겠지만, 카불을 처음 장악했을 때 탈레반 정권은 이교도 우상들을 없앨 것을 명했었다. 그러다가 SPACH를 비롯한 국제단체들의 거듭된 탄원에 따라 입장을 바꾸어 고대 문화유산의 보호를 공식적으로 천명했고, 그 약속은 바미얀 대불이 파괴되기 바로 전 해에도 재확인되었다. 그런데 어째서 이런 종래의 입장을 바꾸어야 했는가?

둘째, 바미얀 대불은 이슬람의 입장에서 보아도 이미 죽은 우상이나 다름없었다. 물라 오마르는 포고령에서 아프가니스탄의 이교도 우상이 지금까지 계속 숭배되고 있는 것처럼 말했지만, 아프가니스탄에는 이미 오래 전부터 바미얀 대불이나 카불박물관의 불상을 숭배하는 사람은 아무도 없었다. 문화유산이 아니라면 그 상들은 이미 돌덩이에 불과했다. 또 전통적으로 무슬림들은 우상의 얼굴만을 파괴하는 경우가 많았다. 그것만으로 충분하다고 생각한 것이다. 이 때문에 바미얀 대불도 이미 오래 전에 얼굴은 다 파손되어 있었다.[4] 그런데 이렇게 이미 죽은 우상을 숭배 운운하며 다시 깡그리 없앨 필요가 있었겠는가?

당시 정황을 알려주는 구체적인 자료가 없기 때문에 이 두 가지 의문에 대해 확실한 답을 얻기는 힘들다. 그러나 탈레반을 둘러싼 아프가니스탄의 당시 상황을 보면, 오마르의 포고령은 결코 종교적인 이유에서만 촉발된 것이 아니라는 심증을 갖지 않을 수 없다. 앞서 말한 바와 같이 1998년 이래 탈레반 정권은 놀랄 만한 군사적인 성공에도 불구하고 대외적으로는 자신들의 기대에 상응하는 지위를 누리지 못하고 있었다. 파키스탄을 비롯한 오직 세 개 나라만이 탈레반 정권을 승인한 반면, 유엔을 위시한 국제사회는 아프가니스탄에서 거의 축출 직전에 있는 라바니 정권을 아직도 합법정부로 인정하고 있었다. 말하자면 국제 사회의 눈에 탈레반은 아직도 아프가니스탄을 불법으로 지배하는 세력에 불과했던 것이다.

극단적인 이슬람원리주의에 의거한 폭정은 탈레반의 악명을 국제적으로 더욱 높여만 갔다. 1999년 우방이자 자금줄이던 사우디아라비아도 등을 돌렸고, 쿠데타가 일어난 파키스탄의 태도도 전 같지 않았다. 그해 12월 유엔은 아프가니스탄에 대한 제재 조치를 실행에 옮기기 시작했다. 이에 따라 다음 해에 들어서면서, 오랜 전쟁으로 피폐한 상태에 있던 경제는 그나마 더욱 악화되었다. 미국은 오사마 빈 라덴을 숨겨 주고 있는 탈레반에 대한 무력행사를 공공연히 거론했다. 그 해 10월 예멘에 정박 중이던 미국 전함이 테러리스트 공격을 받고 12명의 병사가 사망하는 사건이 일어나자, 미국은 그것이 알 카에다의 소행임이 판명되면 아프가니스탄을 공격하겠다고 경고했다. 12월 중순 유엔은 미국과 러시아의 요청에 따라 아프가니스탄에 대한 제재 수준을 한층 더 높였다. 대외적으로 궁지에 몰린 탈레반은 이러한 국제 사회의 압박에 대해 분노를 억누를 수 없었다. 유엔의 제재조치가 강화된 지 두 달 만에 모든 우상을 파괴하라는 물라 오마르의 포고령이 나온 것이다.

아프가니스탄에 정통한 전문가들은 종교적 이유 외에도 이 제재조치가 탈레반의 우상 파괴를 촉발한 이유였으리라 추측한다. 국제 사회에 대한 원한이 고조된 분위기 속에 탈레반 내에서 끊임없이 내연(內燃)하던 우상에 대한 극단적인 태도가 힘을 얻었다는 것이다. 어차피 더 기대할 것이 없다고 판단한 상황에서 종교적 신념대로 우상을 파괴하고자 하는 열망을 실행에 옮기기로 한 것이다. 바미얀 대불의 폭파는 이런 상황에 대한 극도의 좌절감과 울분의 표출이었을지 모른다. 귀한 손님인 오사마 빈 라덴이 그러한 결정을 부추겼다는 견해도 있다.

현대의 우상 숭배자를 향해

그러면 물라 오마르가 포고령에서 우상 파괴의 명분으로 제시한

'우상 숭배 타파'는 무슨 이야기인가? 오마르의 말대로 그런 상을 지금도 숭배하고 앞으로도 숭배할 사람들이 있단 말인가? 아프가니스탄에는 이미 오래 전부터 불교도가 전혀 남아 있지 않았다. 국외의 불교도가 아프가니스탄의 이슬람에 위협이 된다고 오마르가 생각했을 리도 없다. 오마르는 바미얀 대불이 어떤 상이고 불교가 어떤 종교인지도 거의 몰랐을 것이고, 사실 불교도 따위는 안중에도 없었을 것이다. 말 그대로 받아들인다면 오마르가 제시한 논거는 그다지 설득력이 있어 보이지는 않는다. 오마르는 그냥 원론적인 명분을 붙인 것인가? 아니면 우상 숭배자로 누군가를 염두에 두고 그런 말을 한 것인가?

우상 숭배자로 떠오르는 사람들이 없는 것은 아니다. 바미얀 대불을 비롯한 문화유산에 각별한 관심과 애정을 가지고 거의 성가실 정도로 그 보존을 호소해 온 외국인들이다. 아시아의 불교도를 제외하면 이들은 대부분 정치적으로도 탈레반을 압박해 온 유럽과 미국 출신의 사람들이었다. 이 구미인들에게 바미얀 대불이 물론 더 이상 종교적 숭배의 대상은 아니었다. 이 점에서 바미얀 대불이 '죽은 우상'이었다는 데에는 의문이 없다. 그러나 대불은 원래의 의미나 기능과는 전혀 다른 맥락에서 다시 살아나 새로운 숭배 대상이 되어 있었다. 소위 '문화유산'이나 '예술품'이라는 이름에서이다.[5]

문화유산을 중요시하고 그 보존을 위해 노력하는 관념과 행위를 그것이 무슨 뜻이건 과거의 우상 숭배에 비교할 수는 없다. 그러나 더 이상 종교가 전과 같은 위치를 갖지 못하는 구미의 현대 사회에서—또 그 막대한 영향 아래 급속히 구미의 가치관을 수용한 현대 아시아의 지식층에서도— '문화유산'은 '환경'이나 '인권' 등과 마찬가지로, 잊혀진 종교를 대신할 만한 신성한 권위를 누린다. 박물관은 과거의 유물을 새로운 형식의 공간에서 새로운 의미의 숭배 대상으로 탈바꿈시키는 성전인 셈이다. 박물관으로 옮겨질 수 없는 유적은 종종 신성불가침의 성소로서

숭앙된다. 문화유산은 종교적 숭배의 대상은 아닐지라도 찬탄과 경모의 대상인 것은 틀림없다. 탈레반에게는 구미인의 이러한 문화유산, 특히 상에 대한 태도가 새로운 우상 숭배나 다름없이 보이지 않았을까?

더욱이 구미인들이 숭배한 '우상'은 탈레반의 눈에 이슬람과 양립할 수 없는 외세의 반이슬람적 가치의 표상이었다고 해도 과언이 아니다. 아시아의 다른 지역에서처럼 아프간인들에게도 근대적 의미의 문화유산의 가치라는 것은 생소한 관념이었다. 고대 유물에 대한 그들의 1차적인 평가 기준은 그것이 얼마나 값진 재료로 되어 있느냐 하는 것이었다. 이 점은 1922년 아프가니스탄에서 처음으로 본격적인 고고학 조사가 시작될 때 아프간인들이 프랑스인들과 맺은 협정에서도 분명히 드러난다(217~218면). 가장 가치 있는 그런 유물은 아프간인들이 우선적으로 갖도록 되어 있었던 것이다. 재료 자체의 가치(가령 황금과 같이 누구나 인정하는 값진 재료로 되어 있다든지), 당대의 종교나 정치와 관련해 부여된 가치(가령 그 사회에서 숭앙되는 종교의 성물이라든지 혹은 정치적 지배자와 특별한 인연을 지닌 유형물이라든지)를 뛰어넘는 가치에 대한 인식은 구미 가치관의 수용을 통해 내면화되어야 하는 것이었다. 그것이 아무런 갈등 없이 저절로 이루어지지는 않는다. 서양식 근대화를 열망한 아마눌라조차 그것이 아무리 좋은 유물일지라도 발굴된 불교의 '우상'을 받기를 꺼리지 않았던가?

이러한 외래 가치관과 전통 가치관 사이의 갈등과 충돌은 근대화가 본격적으로 추진된 1920년대부터 볼 수 있다. 당시 핫다에서 프랑스인이 발굴한 유물을 속속 훼손하게 했던 그곳의 물라들은 외세에 대한 반감과 저항으로도 이름이 높았다. 발굴 유물의 훼손은 단순히 이교도 우상의 파괴가 아니라, 고고학 조사로 대표되는 서양식 근대화와 외래 가치관에 대한 반발의 표시이기도 했던 것이다. 흥미롭게도 이와 비슷한 사례를 우리는 80년 뒤 탈레반의 우상 파괴에서도 보게 된다. 구미인들

이 극력 보호하고자 한 바미얀 대불은 핫다의 물라 이상으로 반외세적 성향을 지닌 탈레반에게 파기되어야 할 외래 가치이며 자신들을 경멸하고 핍박해 온 외세의 더 없이 좋은 상징이 아니었겠는가? 단지 대불의 얼굴뿐 아니라 그 전체를 깡그리 지우고 우상들로 가득 찬 박물관을 정화하여 이슬람 문화유산의 성전으로 새롭게 태어나게 하는 것은 외래 가치의 거부, 외세에 대한 응징이자, 그들이 추구한 참 이슬람의 건설과도 부합되는 성스러운 소명이었을 것이다.

탈레반이 이 모든 것을 뚜렷하게 의식하고 있었는지는 알 수 없다. 그러나 바미얀 대불의 파괴는 구미인들을 의도적으로 자극하고 자신들의 분노를 세계에 알리려는 거대한 정치적 퍼포먼스였다는 인상을 지울 수 없다. 온 세계가 들끓자 탈레반은 자기네가 파괴한 것은 돌덩이에 불과하다고 코웃음을 쳤다.

문명과 파괴

바미얀의 비극이 일어난 뒤 바미얀을 바라보는 세계는 하나가 되었다. 모두 한목소리로 탈레반의 반문명적인 만행을 질타한 것이다. 그럼으로써 사람들은 자신이, 또 서로가 탈레반과 구별되는 문명인임을 스스로 확인할 수 있었다. 비이슬람권은 그 사건이 이슬람에 배태된 문제임을 은근히 시사했다. 반면 이슬람권은 자신들을 탈레반과 구별 짓기 위해 탈레반에 대한 비판의 목소리를 더욱 높였다.

그러나 탈레반이 문화유산에 대해 자행한 폭력이 어찌 남의 일이기만 한가? 이런 일은 실은 인류 문명의 한 부분으로서 역사 속에 거듭해서 일어났던 것이다.[6] 유럽에서도 비잔틴 시대인 8~9세기에 두 차례에 걸쳐 성상 파괴의 시기가 있었다. 이 동방정교의 성상 파괴가 이슬람의 우상 파괴 움직임과 어떤 관계에 있는지는 여전히 학자들에게 흥미로운

자크 베르토, 〈루이 14세 기마상의 파괴〉.
1792년. 루브르박물관 소장.
프랑스혁명기에 이상과 열정으로 불타는 크고 작은 '혁명가'들은 각종 우상의 파괴를 서슴지 않았다.

문제이다. 16~17세기 영국에서는 종교개혁기에 헨리 8세가, 이어서 청교도들이 많은 구교의 성상을 파괴했다. 이러한 일은 독일에서 비롯된 신교의 종교개혁에서도 빈번하게 일어났다. 안드레아 칼쉬타트* 같은 과격한 신학자들이 구교의 성당과 성상 파괴를 부추겨, 후대에 문화유산으로 여겨졌을 많은 모뉴먼트와 유물이 이 시기에 사라졌다.

이때까지의 성상 파괴가 기독교 안의 이견과 분파에 따른 것이었다면, 18세기 말 프랑스혁명 초기에 일어난 파괴는 양상이 달랐다. 새로운 시대를 건설하려는 열망에서는 탈레반에 못지않았던 크고 작은 혁명가들은 궁전이든 저택이든 교회든 상이든 분묘든 구시대와 연결될 만한 모든 것을 파괴하려 했다.[17-2] 심지어는 높은 탑도 평등의 정신에 어긋난다고 없애야 한다고 했다. 많은 모뉴먼트가 사라져 갔다. 유명한 샤르트르 대성당도 간신히 그런 운명을 면할 수 있었다. 이 시기에 이런 무분별한 파괴 행위를 지칭하는 '반달리즘'이라는 말이 등장했다. 그러나 이렇게 반달리즘이 횡행하는 속에서 긍정적인 발전도 있었다. 예술품으로서, 역사의 유물로서, 혹은 국가의 아이덴티티를 구성하는 유산으로서, 이러한

*　독일의 신학자(1480~1541). 종교개혁시 구교의 성상 파괴를 부추겼다.

목 잘린 불상.
통일신라시대 9세기에 만들어
진 상으로, 경주박물관의 뜰에
는 이렇게 목이 잘린 불상 10
여 구가 놓여 있다. 이 상들은
대부분 경주 분황사의 우물 안
에 처박혀 있던 것이다. 아마
조선시대 일부 유생들의 소행
일 것이다.

모뉴먼트가 보존되어야 한다는 문화유산에 대한 근대적 의식이 생겨난
것이다.

　　문화유산의 파괴는 동아시아에서도 빈번하게 일어났다. 중국에서
는 5세기 이래 여러 차례 불교사원과 불상의 파괴가 있었다. 폐불(廢佛)
이라 불리는 이 사건들은 대체로 불교도와 중국 재래 도교도간의 갈등과
불교를 제압하려는 왕실의 정치적 의도에 따라 일어났다. 특히 당나라
때인 845년에 시작되어 2년간 진행된 폐불기에는 수만 개의 크고 작은
사원이 폐쇄되면서 이와 더불어 수많은 상도 사라졌다.

　　문화유산 보존의 면에서는 우리나라 사람들도 평화를 사랑한 것만
은 아니다. 조선시대에 유생(儒生)들은 곳곳에서 불상을 넘어뜨리거나
불상의 목을 쳤다.[7)17-3] 아마 일부였겠지만 탈레반 같은 유생이 없지 않
다. 성종 때 왕실의 원찰이던 정업원(淨業院)에 있던 불상을 어느 유생이
가져다 태워 버렸다. 이 유생을 벌주려 하자 성균관의 사성(司成)은 유생
이 불교를 배격한 것이 무슨 잘못이냐고 항변했다.[8)]

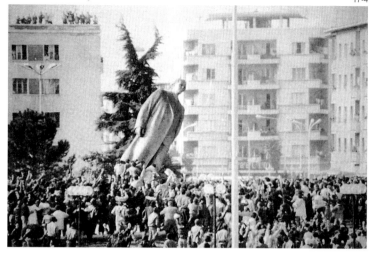

1991년 2월 20일 알바니아의 공산정권이 붕괴되자 환호하는 군중이 수도 티라나의 광장에 세워져 있던 공산 지도자 엔버 호자의 상을 넘어뜨리고 있다.

문화유산에 대한 근대적 의식이 확립된 뒤에도 이런 일은 사라지지 않았다. 개인적인 반달리즘은 차치하고라도 집단적인 반달리즘은 정치적인 목적에서 끊임없이 이어졌다. 불행하게도 창조만큼이나, 어쩌면 그 이상으로 파괴는 사람들에게 쾌감을 주고 사람들을 환호하게 한다. 집단적인 파괴 행위에 참여함으로써 사람들은 일체감을 갖고 카타르시스를 느끼는 것이다. 확신에 찬 사람들일수록 파괴 행위에도 확신을 갖는 듯하다. 중국에서는 1960년대 문화혁명기에 홍위병들이 봉건시대의 유산인 불교석굴을 폭파했다. 1990년 전후 동구 공산권이 무너질 때는 각지에서 환호하는 군중들이 사회주의의 상징인 광활한 광장을 압도하고 서 있던 공산주의의 모뉴먼트들을 끌어내렸다.[17-4] 한때 성스러운 위치를 차지하던 레닌이나 스탈린을 비롯한 공산 지도자들의 상은 훼손되고 조롱당하며 다른 고철 더미와 함께 새로운 운명을 기다리게 되었다. 그 상들이 보존될 만한 가치가 없었는지는 확신하기 힘들다. 그러나 그 자리에 그냥 놔두기에는 보는 사람에게 정서적으로 미치는 상의 위력과 상징성이 너무 컸을 것이다.

우리나라에서도 1994년 조선시대 정궁인 경복궁의 정면을 가로막고 있던 일제 총독부 건물을 철거했다. 정부는 폭파라는 거대한 퍼포먼스를 마련하고 싶었으나, 인접한 경복궁에 미칠 피해 때문에 그 방법을 실천할 수는 없었다. 대신 돔의 윗부분을 자르는 의식을 거창하게 거행했다. 사람들은 민족정기가 곧 되살아날 것처럼 환호했다. 옛 총독부 건물이 어떤 방식으로든 보존될 가치는 없었을까? 이에 대한 대답은 재론하고 싶지 않을 만큼 너무도 복잡한 문제를 수반한다. 한 가지 이론의 여지가 없는 것은 많은 한국인들이 이 건물을 자신들이 믿고 싶은 역사의 일부분으로 받아들이지 않았다는 사실이다. 이 사건을 상기하면 탈레반이 바미얀 대불이 자신들의 역사에 속하지 않는다고 생각한 것은 우리에게도 전혀 생소한 것이 아니다. 우리는 흔히 문화유산을 인류 공동의 것이라 여기지만—적어도 그렇게 여겨야 한다고 믿지만, 문화유산의 가치는 종교 신앙이나 정치적 신조, 국가나 민족적 아이덴티티로부터 결코 자유롭지 못하다.

이 점에서 구미인들이 바미얀 대불에 대해 가졌던 태도도 흥미로운 문제이다. 많은 구미인들은 알렉산드로스가 다녀갔고 간다라 미술이 번성했던 아프가니스탄과 파키스탄 북부를 문명사적으로 서양 문명의 동쪽 끝으로 간주하는 경향이 강하다. 바미얀 대불도 동방에 미친 서양 고전미술의 유산으로 보려 한다. 어떤 면에서는 바미얀 대불도 지금 아프간인들의 것이라기보다 서양 문명사의 일부로서, 자신들의 일부로서 보는 것이다. 이렇게 생각하는 경향이 바미얀 대불 파괴에 대해 더 큰 우려와 분노를 불러일으킨 것 아닐까? 바미얀 대불은 알 만한 사람은 알고 있었으나 타지마할이나 앙코르 와트만큼 세계적으로 유명한 모뉴먼트는 아니었다. 만일 중국에서 어느 정신 나간 '확신범'들이 운강(雲岡)석굴의 대불*을 파괴했다면 과연 바미얀 대불 파괴만큼 세계적인 센세이션을 일으켰을까? 구미의 대중들은 그것을 어느 정도는 중국 내부 문제로 보

* 중국 북위(北魏)시대, 466~480년경에 산서성(山西省) 대동(大同)에 만들어진 대불.

앉을지도 모른다. 탈레반은 바미얀 대불이 아프가니스탄 이슬람 역사의 일부라고 생각하지 않은 반면, 구미인들은 아프간인들이 바미얀 대불을 마음대로 처분할 자격이 없다고 본 것은 아닐까?

20세기 아프가니스탄의 불행한 역사는 근대화를 향한 몸부림과 시행착오, 또 근대화를 추구한 세력과 전통 가치 및 체제를 고수한 세력간의 갈등과 충돌의 역사라고 해도 좋을 것이다. 아마눌라의 야심 찬—그러나 성급했던—개혁은 전통 세력의 반격을 받았고, 근대화의 방법으로 공산주의를 받아들여 밀어붙인 소수 지식인들의 오만과 과신은 이들에 대한, 또 이들이 끌어들인 외세에 대한 전통 이슬람주의자들의 처절한 저항을 불러왔다. 그 피비린내 나는 저항과 투쟁의 드라마는 전통 세력 중에서도 가장 극렬하고 과거회귀적인 그룹의 경이로운 부상과 몰락으로 일단 막을 내렸다. 그 와중에 바미얀 대불은 통렬한 최후를 맞은 것이다. 어느 문화유산에나 탄생의 순간이 있다면 언젠가 최후의 순간이 있기 마련이다. 바미얀 대불만큼 많은 사람의 이목이 집중된 가운데 최후를 맞은 문화유산은 아마 역사상 유례가 없을 것이다. 그로 인해 바미얀 대불은 세계의 어느 불상보다도 유명한 상이 되었다. 바미얀 대불은 이제 사라졌지만 오히려 그 사라짐으로 인해 20세기 아프가니스탄에서 펼쳐진 파란만장한 드라마를 우리에게 일깨우는 거대한 상징이 되었다고 해도 과언이 아니다.

에필로그

비극을 넘어

2002년 8월

2002년 8월 나는 파키스탄의 이슬라마바드에서 카불행 비행기에 몸을 실었다. 아프가니스탄에 육로로 들어가고 싶었지만, 만나는 사람마다 내가 그 길을 택하는 것을 막았다. 이슬라마바드에서 우연히 만나 동행하기로 했던 포르투갈인 여류 저널리스트는 육로로 들어가면 카불까지 무사히 닿지 못할 확률이 70퍼센트라는 주위 파키스탄인들의 말을 마지막 순간에 전해 왔다. 그 이야기를 듣고도 육로를 고집할 수는 없었다. 아프가니스탄에 처음 들어가는 길이 육로가 아닌 점이 못내 아쉬웠지만, 비행기가 하이버르 패스를 지나 잘랄라바드 분지로 들어섰을 때 벅차오르는 감격은 억누르기 힘들었다. 까마득한 아래에 카불 강이 내려다보이고 푸르른 잘랄라바드 분지가 생각보다 넓게 이어진다. 저곳이 동서를 왕래한 수많은 상인들과 순례자들과 전사들이 거쳐 간 길, 수많은 불교유적의 땅이었다. 멀리 북쪽으로 눈 덮인 힌두쿠시도 눈에 들어온다. 잘랄라바드 분지를 지나 가파르게 솟아오르는 산을 올라서자, 메마른 분지가 널찍하게 펼쳐지고 그 가운데를 납작한 집들이 뒤덮고 있다. 카불

이었다.

지난 1년 동안 아프가니스탄에서는 많은 변화가 일어났다. 바미얀 대불이 파괴된 지 꼭 반년 뒤 지구 반대편에서는 세계를 깜짝 놀라게 한 참극이 일어났다. 2001년 9월 11일 아침, 알 카에다 조직원들이 납치한 민간항공기 3대가 납치범들의 조종에 따라 미국 뉴욕의 세계무역센터와 워싱턴의 국방성 건물에 충돌했다. 이 테러로 3,000여 명이 삽시간에 죽음을 당했다. 20세기를 주도한 미국 문명과 자본주의의 상징인 세계무역센터는 믿을 수 없게도 힘없이 무너져 내렸다. 반년 전 아프가니스탄의 어느 산골에서 일어난 쌍둥이 부처의 죽음은 마치 이 쌍둥이 건물 붕괴의 전조(前兆)인 듯했다. 이 두 사건이 증오와 반목과 폭력의 악순환으로 점철된 혼미한 21세기의 첫 막을 연 것이다.

미국 본토에 대한 미증유의 대규모 테러 공격에 분노한 미국은 즉시 오사마 빈 라덴이 이 사건을 주도한 것으로 지목하고, 그가 은신해 있는 아프가니스탄에 대한 공격을 준비했다. 이에 대응해 탈레반은 모든 무슬림들에게 미국을 상대로 지하드를 벌일 것을 촉구했다. 10월 7일 미국은 아프가니스탄에 대한 첫 공습을 감행했다. 이로써 아프가니스탄을 상대로 한 미국의 전쟁이 시작됐다. 아프가니스탄을 잘 아는 사람일수록 이 나라가 또 한 번 '제국의 무덤'이 되는 것은 아닌지 불길한 예감을 떨칠 수 없었다. 그러나 다행인지 예감은 들어맞지 않았다. 가공할 첨단무기의 뒷받침을 받은 미군과 북부동맹군의 공격 앞에 탈레반은 무력하게 물러섰다. 북부동맹군은 파죽지세로 진격하여 11월 9일 마자르 이 샤리프에, 11월 13일 카불에 입성했다. 12월 7일에는 탈레반의 거점인 칸다하르도 무너졌다. 12월 22일에는 미국의 지원 아래 하미드 카르자이가 수반인 임시정부가 카불에서 출범했다. 이와 더불어 지난 5년간 아프가니스탄 대부분을 다스린 탈레반의 통치가 종식되고 새로운 시대가 열렸다.

'아프간 전장의 사자' 아흐마드 샤 마수드.
9.11사건이 일어나기 이틀 전 극적으로 죽음을 맞은 마수드는 외세와 광신도들에게 맞서 싸우다 목숨을 바친 순교자이자 영웅으로 추앙되고 있다.

그 자리에 아프가니스탄 전장의 영웅 마수드는 없었다.[18-1] 9.11사건이 터지기 불과 이틀 전에 그는 암살되었기 때문이다. 저널리스트로 위장한 두 아랍인이 인터뷰를 핑계로 비디오카메라 속에 감추어 갖고 들어간 폭탄이 터지면서 마수드는 목숨을 잃었다. 안타깝게도 마수드는 아프가니스탄의 '해방'을 보지 못했다. 그러나 어쩌면 마수드는 가장 적절한 때를 택해 죽었는지도 모른다. 그는 더 없이 용맹스럽고 뛰어난 전사였

카불공항의 활주로 주변에 부서진 채 버려져 있는 비행기들. 상당수는 미군의 폭격으로 파괴되었다.

지만 노련하고 훌륭한 정치가는 못 되었다. 탈레반이 물러가고 평화가 찾아온 아프가니스탄에는 아마 그가 설 자리가 없었을 것이다. 그러나 장렬한 죽음을 통해, 죽어서는 종족을 넘어서서 추앙받는 국민적인 영웅이 되었다. 지금도 아프가니스탄에는 가는 곳마다 마수드의 초상이 걸려 있지 않은 곳이 없다. 아마 살아서는 누리지 못했을 영예이다.

임시정부가 출범한 뒤 6개월 뒤에는 1,500여 명의 각 부족과 각계 대표자들이 참석한 가운데 로야 지르가가 열려서, 카르자이를 대통령으로 선출하고 과도정부를 출범시켰다. 아직 많은 것이 불안했지만 조금씩 제자리를 찾아갔다. 탈레반 치하에서는 요원할 것만 같던 내 최초의 아프가니스탄 행도 이 새로운 변화 덕분에 실현될 수 있었다.

비행기가 활주로에 내리자 처참하게 부서진 크고 작은 수십 대의 비행기가 여기저기 흩어져 있는 것이 눈에 들어왔다.[18-2] 미그 전투기부터 아프가니스탄 국영 아리아나항공의 여객기까지 다양한 비행기들이 동강나고 찢겨진 채 널브러져 있었다. 일찍이 어느 곳에서도 그런 광경을 보지 못한 내게 카불공항은 충격적인 초현실의 세계였다. 도시에는 오랜 전쟁의 상흔이 눈길 가는 곳마다 널려 있었다. 포격으로 무너져 내

린 건물이 즐비하고, 많은 건물의 벽이 총탄 자국으로 얼룩져 있었다. 공산혁명 직후 소련군 장교들과 고문관들이 즐겨 묵었으며 나중에는 카불 박물관의 임시 수장고 노릇을 했던 카불호텔은 한쪽 벽이 폭파된 채 을씨년스럽게 자리를 지키고 있었다. 장갑차에 기관총을 걸고 시가를 순회하는 국제치안유지군(ISAF)과 길가에 서서 경계하는 사복 차림의 미군 특수부대 저격수들이 아직 전쟁은 끝나지 않았음을 상기시켜 주었다. 아직 스산한 분위기가 없지 않으나, 사람들의 생활은 여느 곳처럼 바쁘게 진행되고 있었다. 결코 이념이나 종교로 억압할 수 없는 삶에 대한 욕망과 열정이 곳곳에서 살아나고 있었다. 아무 일도 없었다는 듯 사람들의 표정은 밝았고 되찾은 평화에 대한 기대로 가득 차 있었다. 오래 전에 갔던 캄보디아에서처럼 혁명이나 전쟁, 거창한 정치 구호나 이상이 삶의 주류가 아님을 다시금 느끼게 된다. 많은 남자들이 길게 길렀던 턱수염을 깎았고, 부르카를 벗어 버린 여인도 간혹 눈에 띄었다. 저 여인들은 어려운 시기를 용케도 견뎌냈다. 아무튼 살고 볼 일이다.

카불박물관은 어둡고 추웠다. 입구 양 옆에 놓였던 수르흐 코탈 출토의 두 상은 가장 아랫부분의 미미한 석회석 덩어리만이 남아 있었다.[18-3] 그것이 전부였다. 이 사실을 미처 몰랐던 나는 당혹하지 않을 수 없었다. 분노와 허탈함이 동시에 밀려왔다. 정말 이런 줄은 몰랐다. 대부분의 불

18-3

수르흐 코탈에서 출토된 카니슈카 상의 잔해. 카불박물관의 입구에 놓여 있던 이 상은 2001년 2월 탈레반에 의해 파괴되어 발의 흔적만을 간신히 알아볼 수 있을 뿐이었다. 도 5-12와 비교해 볼 것.

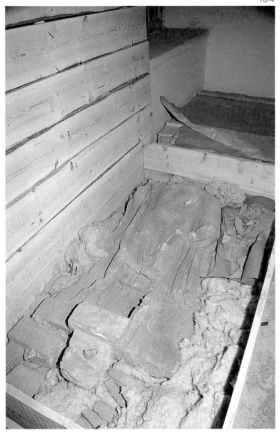

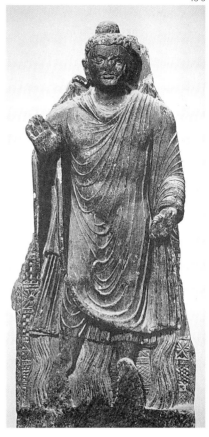

좌)카불박물관 수장고의 나무
상자 안에 놓인 부서진 불상.
탈레반에 의해 처참하게 깨진
이 불상은 마치 '목관'에 누워
있는 시신 같은 느낌을 준다.

우)옆의 깨진 불상의 원래 모습.

교 상이 깨지고 없어졌으리라는 것은 예상했으나, 이런 비종교 상까지
피해를 입었을 줄은 몰랐다. 하기야 탈레반에게는 무슨 차이가 있었겠는
가? 한쪽 벽에 수르흐 코탈의 명문이 그대로 남아 있는 것이 그나마 위
안이었다.

어두컴컴한 수장고에는 한때 유물로 가득 찼던 서랍들이 텅텅 비어
있었다. 한쪽에는 커다란 나무 상자들이 여러 개 놓여 있었다. 상자를 여
니 커다란 석회 덩어리가 들어 있었다. 잘 들여다보니 수르흐 코탈 출토
카니슈카 상의 부분이었다. 다른 상자에는 깨진 불입상이 뒹굴고 있었

다.[18-4] 원래 몸의 위아래에서 물과 불을 뿜으며 쌍신변을 일으키는 붓다의 모습이었다. 사진으로 기억하는 상의 원래 모습을 간신히 떠올릴 수 있었다.[18-5] 처참하게 깨진 채 나무 상자 안에 놓인 불상은 마치 관 속에 누운 시신인 듯했다. 그나마 여기 보관된 유물들은 상태가 좋은 것이었다. 탈레반이 훼손한 나머지 대부분의 상들은 원래 형상을 알아볼 수 없을 정도로 산산조각으로 쪼개졌다.

그보다 훨씬 많은 유물이 행방을 모른 채 세계 각지에 흩어지고 숨겨져 버렸다. 다행히 아이 하눔의 신전에서 출토된 신상의 발은 다른 몇 가지 유물과 함께 일본에서 회수되었다. 카불박물관 유물이 우리나라에 들어왔다는 소문도 있었다. 그런 유물을 남몰래 간직하고 회심의 미소를 지으며 이따금 혼자서만 꺼내 볼 사람들을 떠올리면, 인간의 복잡한 본성에 대해 다시 한 번 곰곰이 생각해 보지 않을 수 없다. 회수된 유물 중에 위작도 섞여 있는 것으로 보아, 이 통에 위작을 만드는 사람들도 바빠

18-6

바미안 서대불의 감(龕)과 잔해.

졌음을 알 수 있다. 혼미한 틈을 타 위작을 끼워서 팔아먹은 것이다.

아직도 지뢰 제거 작업이 한창인 길을 따라 메마른 흙먼지 속에 8시간을 달려 찾아간 바미안은 한적하고 평화로웠다. 너무도 익히 들어왔기 때문에, 정작 텅 빈 대불의 감 앞에 섰을 때 이제는 분노도 슬픔도 이렇다 할 감흥은 남아 있지 않았다. 그러나 너무 늦게 왔다는 아쉬움이 안타깝게 가슴을 쳤다. 감 앞에 쌓여 있는 대불의 잔해 속에서 사라진 상의 작은 흔적을 발견하면서, 이것이 결국 내가 볼 수 있는 이 상의 전부인 것에 다시 한 번 허탈하지 않을 수 없었다.[18-6] 그것은 더 이상 볼 수 없는 연모하던 것의 부재를 확인하는 과정이었으리라.

2003년 10월

2003년 10월 1년 만에 다시 찾은 카불은 놀랄 만큼 달라져 있었다. 거리에는 사람이 넘쳐나고, 도로는 소화할 수 없을 만치 많은 차로 종일 체증을 앓고 있었다.[18-7] 신호등도 없는 거리에서는 교통경찰관이 사방에서 밀려드는 차를 제어하느라 애를 먹는다. 중심가는 옷가지와 각종 물

18-7

차와 사람이 넘쳐나 혼잡한 카불 시내. 바자르 근방이다. 2003년.

품을 파는 노점상들로 뒤덮여 있어 걸음을 옮기기 힘들다. 무너졌던 건물의 벽이 다시 올라가고 페인트가 새로이 칠해진다. 물론 건물의 안전 따위에 신경 쓸 여유는 없다. 자동차 안에서는 감각적인 인도 음악 소리가 요란스럽게 흘러나오고, 하늘에는 아이들이 갖고 노는 갖가지 연이 경쾌하게 휘날린다. 사람들의 표정은 더욱 밝아졌다. 모두들 생존을 위한 일상생활에 열중하고 있다.

지나간 한 해 동안에도 세계에는 많은 일이 일어났다. 2003년 3월 오랫동안 소문만 있던 미국의 이라크 침공이 시작되었다. 지난해에 아프가니스탄에 들어가는 길에 동행했던 포르투갈인 저널리스트는 걸프전쟁 때부터 이라크에도 여러 번 들어가 취재한 경험이 있었다. 내가 미국의 이라크 공격 가능성을 묻자, 그녀는 현실성 없는 위협일 것이라 대답했다. 그때는 그럴 것 같았다. 그러나 전쟁은 일어나고 말았다. 1979년 소련이 아프가니스탄을 침공했을 때 카터 행정부가 주권국가에 대한 무력 공격과 점령을 있을 수 없는 일로 비난했던 것을 상기하면, 그동안 세계를 움직이는 질서와 원리에는 엄청난 변화가 있었던 셈이다. 물론 '제국'을 지켜야 한다고 믿는 사람들은 우리와 다른 사고를 할 수밖에 없을지도 모른다. 반전 운동 외에도 많은 사람들이 아프가니스탄과 비교할 수 없는 상대인 이라크와의 전쟁에 대해 우려를 표했다. 그러나 한 달도 못 되어 바그다드가 함락되었다.

이때 세계 문화유산의 역사에 또 한 차례 불행한 사건이 일어났다. 후세인 정권이 무너지고 치안 부재인 상태에서 바그다드박물관에서 대규모 약탈이 자행된 것이다. 얼마나 많은 유물을 잃어버렸는지는 아직도 확실하지 않은 점이 있다. 또 미국 점령군이 약탈을 방치했는지 방조했는지에 대해서도 논란이 있다. 그러나 점령군이 세계 최고(最古)의 고대문명을 대표하는 이 박물관의 찬란한 유물의 안위에 대해 별로 신경을 쓰지 않았던 것은 분명하다. 안타까운 것은 10년 전 카불박물관에서 일

어났던 사건이 아주 나쁜 선례가 되었다는 점이다. 약탈자들은 마치 기다렸다는 듯이 조직적으로 유물을 약탈해 갔다. 아프간 전쟁과 이라크 전쟁 이전에도 20세기 후반에는 많은 전쟁이 있었다. 그러나 1950년대 한반도에서도(물론 한국전쟁 당시에는 박물관 직원들의 헌신적인 유물 소개 작업이 있었다), 1970년대 베트남과 캄보디아에서도 그런 일은 일어나지 않았다. 지난 몇 십 년간 문화유산의 경제적 가치에 대한 인식은 제3세계에서도 놀랄 만큼 높아졌다. 아니 더 정확히 이야기하면 구미와 일본의 수집가와 아시아의 신흥 부호들의 제3세계 유물에 대한 평가가 높아졌다고 해야 좋을 것이다. 그들에게 상품을 공급하려는 국제적인 골동품상들은 제3세계의 크고 작은 하수인들에게 무분별한 도굴과 절도와 약탈을 사주해 왔다. 이제는 그 움직임이 더 규모가 커지고 조직화된 것이다. 21세기에도 세계는 아마 크고 작은 많은 전쟁을 겪어야 할 듯하다. 그때마다 얼마나 많은 유물들이 또 이러한 피해를 입게 될지 두려운 일이 아닐 수 없다.

1년 만에 찾아간 카불의 다룰라만 구역도 분위기가 작년과 사뭇 달랐다. 인적을 찾아볼 수 없이 황량한 폐허이던 이곳에는 하루가 다르게 새로운 집이 들어서고 있다. 아침이면 다룰라만 대로는 카불로 출근하는 사람들의 자전거로 가득 메워진다. 카불박물관도 재건 작업이 한창이다. 무너져 내렸던 2층 전시실에는 지붕이 새로 올라가고 벽이 보강되고 있다. 전 해에 이미 그리스 정부는 이 작업에 70만 달러를 지원하겠다고 약속한 바 있다. 다른 유럽의 대국들과 경제력에서 견줄 수 없는 그리스가 특별히 이런 지원을 약속한 것은 아무래도 아프가니스탄이 헬레니즘 문명의 일부라는 믿음 때문일 것이다.

입구에 있던 2구의 수르흐 코탈 상은 프랑스인들의 도움으로 감쪽같이 복원되었다. 유물수복부장인 샤이라줏딘은 다시 세워진 상을 어루만지며 기쁨을 감추지 못한다.[18-8] 먹고 살기 힘든 아프가니스탄 같은 나

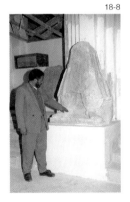

복원된 카니슈카 상을 어루만지는 카불박물관 직원 샤이라줏딘.

카불박물관 수장고에 산산조각
으로 부서진 채 흩어져 있는 상
의 잔해. 잃어버린 상의 사진을
놓고 그 흔적을 열심히 찾는 중
이다.

라에서 별로 돈도 되지 않고 알아주지도 않는, 문화유산을 연구하고 보
존하는 일에 헌신한다는 것에 무슨 의미와 보람이 있을지 의문을 갖는
사람도 없지 않을 것이다. 그러나 결국은 이런 사람들 덕분에 돈으로 다
시 살 수 없는 우리 과거 시간의 흔적이 보존되고 전승됨을 잊을 수는
없다.

　수장고 안에서는 탈레반에 의해 파괴된 조각 유물들의 복원이 한창
이다. 석조 상과 부조는 문자 그대로 산산조각으로 부서진 채 수장고 전
체에 펼쳐져 있다.[18-9] 어디에 속하는지도 알 수 없는 이 조각들을 맞추는
믿기지 않는 퍼즐 맞추기가 진행 중이다. 한쪽에서는 누리스탄(카피리스
탄)에서 나온 목조상을 복원하는 작업이 한창이다. 탈레반은 누리스탄의
상이라고 그냥 두지 않았다. 작업 중인 직원은 한사코 사진 찍는 것을 만

류한다. 우상을 파괴하는 사람들이 있는 마당에 우상을 복원하는 일에 참여하는 자신이 알려지는 것이 두려워서인가? 아니면 불교 상이 아니라 누리스탄 상을 복원하는 것이 문제인가? 더 물어 보지는 못했지만, 목조상만 촬영하지 말라는 것으로 보아 후자에 문제가 있는 듯했다.

한편 소문만 무성하던 틸라 테페 출토 황금유물의 운명이 드디어 확인되었다. 앞서 이야기한 대로(74면) 틸라 테페의 황금유물은 1989년 소련군이 철수할 때 유물의 안위를 걱정한 정부에 의해 중앙은행의 지하 금고로 옮겨져 보관되었다. 무자헤딘 정권이 들어선 뒤 그 유물이 그곳에 있는 것은 확인되었으나, 그 뒤 탈레반 정권을 거치면서 그 유물이 어떻게 되었는지에 대해서는 온갖 추측이 난무했다. 사람들은 탈레반이 그 황금을 꺼내 어디론가 처분해 버렸을 가능성을 가장 우려했다. 그렇게 확신하는 사람들이 많았다. 탈레반 정권이 무너진 뒤에도 근 2년 동안이나 황금 유물의 안위는 수수께끼로 남아 있었다. 그 유물이 무사함이 이 해 8월 카르자이 대통령을 통해 공식적으로 확인된 것이다.[1] 사람들은 가슴을 쓸어내리며 안도의 한숨을 쉬었다. 그러나 한편으로는 허전함이 드는 것은 또 무엇 때문일까?

바미얀에서는 석굴 암벽을 보강하고 석굴 내부를 정화하는 작업이 이 해부터 시작되었다. 석굴 내부에 살고 있는 주민들을 소개시키고, 석굴에 남아 있는 유물을 수습하는 작업이 일본인들에 의해 진행 중이다. 서대불과 동대불 사이에서는 스트라스부르의 망명객 제마리알라이 타르지가 잊혀진 와불(臥佛)을 찾고 있다. 현장의 『대당서역기』에는 바미얀 성의 동쪽 2~3리에 가람이 있고 그 안에 길이가 1,000여 척인 붓다 열반상이 있다고 되어 있다. 타르지는 이 상이 두 대불 사이의 어느 지점에 있다고 확신하고 그 자리를 파고 있는 중이다. 이제까지는 와불과 관계 있는지 알 수 없는 작은 상의 단편 몇 점만이 나왔을 뿐이다. 타르지의 집념대로 그가 과연 와불을 찾게 될지는 점치기 힘들다.

대불은 복원해야 하는가

사라진 대불을 어떻게 할 것인가는 계속 논란거리이다. 대불이 파괴되던 순간부터 복원해야 한다는 제안이 나왔다. 그 중심인물은 스위스의 영화감독(제작자)이자 모험가인 베르나르트 베버와 건축가인 파울 부헤러-디트쉬었다. 베버는 1999년 아이맥스 영화를 위한 소재를 찾다가 '새로운 세계 7대 불가사의'라는 주제를 구상하게 되었다. 그래서 인터넷에 웹 사이트를 개설하고 17개의 모뉴먼트를 대상으로(지금은 25개로 늘어나 있다) '새로운 세계 7대 불가사의'를 선정하기 위한 네티즌 투표를 세계적으로 실시해 왔다. 2005년 투표가 완료되면 선정된 '새로운 세계 7대 불가사의'를 가지고 TV 시리즈도 만들고 책도 내고, 여러 가지 상업적 목적으로 활용하려 한다고 한다.[2] 한편 부헤러는 내전으로 인해 아프가니스탄의 문화유산이 처한 불행한 운명을 안타까워하다가 1990년대 중반 자신이 사는 스위스의 부벤도르프에 아프가니스탄박물관을 짓고 유실 위기에 처한 유물들을 위험에서 구하고 한데 모으는 데 노력해 왔다. 두 사람은 바미안 대불 파괴가 시작된 2001년 3월 1일에 만나 대불 복원 프로젝트를 추진하기로 합의했다. 복원을 위한 기술적인 작업은 취리히공대의 아르민 그륀엔 교수팀이 맡았다.

이 프로젝트는 같은 해 10월에 국제적으로 공표되었다. 작업은 구체적으로 다음의 3단계로 계획되었다. 먼저 1970년에 사진계측방법에 의해 촬영된 사진과 그 밖의 여러 사진을 토대로 컴퓨터로 3-D 이미지를 만들어낸다. 다음 이 이미지로 10분의 1 크기의 모형을 제작한다.[18-10] 마지막으로 이 모형을 참조하여 원래 크기의 상을 감 안에 조성한다는 것이다. 이 작업을 완수하는 데에는 10년 동안 3,000만~5,000만 달러가 소요되리라 했다.

마침 터진 9.11사건으로 현실성을 얻게 된 이 구상은 세계적으로

취리히공대 연구팀이 3-D 이미지를 이용해 컴퓨터로 깎아 만든 바미얀 서대불의 200분의 1 목조 모형.
다소 조잡해 보인다. 이 모형을 토대로 계속 복원을 추진한다는 계획이 제안되어 있다.

언론의 주목을 받았다. 아프간 정부도 이 제안을 호의적으로 받아들였다. 바미얀 대불의 복원은 탈레반의 압제로부터의 해방을 상징한다고 했고, 아프간인들의 민족적 아이덴티티의 복원이라고도 했다. 현실적으로는 복원된 대불이 아프가니스탄의 재건을 도울 대표적인 관광자원이 되리라 기대했다.

그러나 대부분의 전문가들은 처음부터 이 제안에 대해 부정적이었다. 첫째, 이 제안이 여러 방면에 걸쳐 그 타당성과 필요성에 대한 면밀한 검토에 의해 나온 것이라기보다 극히 딜레탕트(호사가)적인 관심에서 출발했다는 점이다. 베버의 경우는 그가 운영하는 '새로운 세계 7대 불가사의'(이 이름은 문화유산을 내건 일종의 신흥종교 단체 이름같이 들리기도 한다)라는, 보기에 따라서는 우스꽝스러운 프로젝트의 성격에서도 그의 사업의 성향이 드러난다고 할 수 있다. 바미얀 대불 복원도 적어도 부분적으로는 사람들의 이목을 끌기 위한 이벤트로서 구상되었다는 인상을 지우기 힘들다. 물론 이 사업을 누가 구상했느냐 하는 것이 그 타당성을

판단하는 기준이 될 수는 없지만 말이다. 그러나 그 밖에도 많은 이유가 있다.

둘째, 대불을 복원한다면 도대체 어느 시점의 모습으로 복원하는가 하는 문제가 있다. 처음 천 몇 백 년 전 세워졌을 당시의 모습인가, 아니면 탈레반이 파괴하기 직전의 모습인가? 스위스팀은 후자의 모습으로 복원한다고 하는데, 그것이 얼마나 이 모뉴먼트의 변천사에서 의미 있는 일인지는 의문을 갖지 않을 수 없다. 그렇다고 천 몇 백 년 전의 원래 모습으로 복원하자는 사람도 있지만, 도대체 그 모습은 또 어떻게 알 수 있다는 말인가?

셋째, 구체적인 복원 방법도 문제이다. 스위스팀은 감 내에 철재로 골조를 세우고 그 위에 콘크리트를 씌워 중심부를 만든 뒤 다시 그 위에 회를 입히는 방법을 제안하고 있다. 그러나 이렇게 콘크리트를 이용하는 방법은 문화유산 복원에서는 더 이상 좀처럼 쓰이지 않는 폐기된 방법이라는 점에서 문제가 제기된다. 스위스팀과 별도로 복원을 구상한 아프가니스탄 출신의 한 조각가는 원래 상과 동일한 재료를 써서 동일한 재료로 작업을 하겠다고 한다. 하지만 도대체 이 방법도 구체적으로 어떻게 가능한지는 의문이다.

넷째, 스위스팀이 제안한 대로 대불을 복원하는 데에는 3,000만 달러 이상의 막대한 비용이 들 것이라 하는데, 아프가니스탄 재건을 위한 다른 시급한 사업을 제쳐두고 과연 그만한 금액을 이 일에 쓸 필요가 있는가 하는 문제가 있다. 2002년 4월 바미얀을 방문한 카르자이 대통령도 대불 재건 사업에 적극적인 지지 의사를 밝혔지만, 그 비용을 어떻게 조달할지에 대해서는 아무런 방안도 없다. 아마 외국인들의 호주머니에서 그 돈이 나오기를 기대할 것이다. 스위스팀은 아프가니스탄 재건이나 구호 비용과는 별도로 모금을 하겠다고 하지만, 결국은 그 돈이 그 돈 아니겠는가?

자리를 바꾼 바미얀 대불과 세계무역센터.
미국의 주간지 『뉴요커(*New Yorker*)』(2002년 7월 15일자)에 실린 J. 오토 자이볼드(Otto Seibold)의 그림.

다섯째, 과연 그 자리에 바미얀 대불을 복원할 필요가 있는가 하는 원론적인 문제가 있다. 파괴된 바미얀 대불은—혹은 바미얀 대불의 파괴는—그 자체로서 이미 하나의 역사가 되었다.[18-11] 대불이 더 이상 존재하지 않는 감들은 이미 역사의 현장이다. 이제 그곳은 '비어 있음' 그 자체로서 그 일에 이르기까지 펼쳐진 일련의 중요한 역사적 사건과 그 과정에 개재된 문명사적 의미를 말 없는 웅변으로써 전해 주는, 무엇보다 강력한 상징이다. 하나의 종교 이미지로서도 마치 불교미술 초기 '무불

상시대'의 상징물처럼, 혹은 그 이상으로 포괄적이고 초현상적인 상징이 되었다. 여기에 무엇을 구태여 새로 만들어 덧붙여 넣을 필요가 있을까? 달이 뜬 밤이면 감 안으로 비쳐드는 달빛에 사라진 대불의 윤곽이 어렴풋이 드러난다. 더 이상 대불은 없지만, 대불이 있었음을 알려주는 이미지이다. 우리는 이 그림자마저 지워야 하는가?

　관광자원을 살려야 한다고 하는데, 관광객은 과연 새로 복원한 대불을 보기 위해 오겠는가? 그런 사람도 아마 있기는 할 것이다. 그러나 그것은 바미얀을 일종의 우스꽝스러운 테마 파크 정도로 만들려는 사람의 생각에 불과한 듯하다. 관광객에게 바미얀 대불을 상기시키기 위한 메모리얼(기념물)이 필요하다면, 그곳에 제대로 된 박물관을 짓는 것으로도 충분하지 않겠나? 정 대불을 만들고 싶다면, 그 자리가 아닌 바미얀 분지의 다른 어느 곳에 대불을 재현할 수도 있을 것이다. 그것만으로도 대불의 비극적 운명을 기억하고 아프가니스탄에서 일어난 역사의 드라마를 기억하는 사람들에게 좋은 순례지가 될 것이다.

　불교도들은 나름의 신앙 때문에 바미얀에 불상을 재건하고 싶을 것이다. 그러나 바미얀 대불이 이곳에서 불교도들의 숭앙 대상이기를 그친 지도 이제는 천년이 되었다. 이 시점에서 이슬람 일색인 이곳에 바미얀 대불을 숭앙의 대상으로서 다시 되살릴 필요가 있을까? 태어남이 있으면 죽음도 있다는 것이 불교의 이치이다. 대불의 죽음은 이제 그대로 받아들여야 한다. 혹자는 죽은 것도 다시 살아나 윤회를 거듭하지 않느냐고 할지 모르지만, 바미얀 대불이 반드시 전과 같은 모습으로 태어나야 한다는 법은 없다. 얼마든지 다른 곳에서 다른 모습으로 환생할 수도 있는 것 아니겠는가?

　내 생각과 반드시 일치하지는 않을지 모르지만, 아마 이와 비슷한 생각에서 아프가니스탄의 문화유산 재건을 총괄하여 지원하고 있는 유네스코는 일관되게 바미얀 대불의 복원안, 특히 스위스팀의 제안에 대해

회의적인 입장을 취해 왔다. 파리의 유네스코 본부의 담당자인 크리스천 맨하트는 다음과 같이 못 박는다.

'새로운 세계 7대 불가사의' 재단이 스위스의 아프가니스탄박물관을 위해 가상 이미지를 만들든, 실제 모형을 만들든 그것은 그들의 자유다. 그러나 그 이상에 대해서는 어떤 허가도 공식적으로 주어져 있지 않다. 만일에 바미얀 대불을 만들 만한 때가 언젠가 온다면, 그러한 작업이 도움이 될지는 모르겠지만 말이다.[3]

2003년 11월 스위스팀의 작업에 참여하고 있는 취리히공대의 그뤼엔은 바미얀 대불 복원의 제1단계인 디지털 3-D 이미지 구축 작업이 완료되었음을 발표했다.[18-10] 그는 그 디지털 이미지가 극히 작은 세부까지 원형과 동일하다고 자신 있게 밝혔다. 그러나 유네스코와 전문가들의 입장에는 변화가 없다. 앞으로 이 일의 귀추가 어떻게 진행될지는 더 두고 보아야 할 것이다.

문화가 살아야 나라가 산다?

아프가니스탄의 문화유산 분야 재건에는 바미얀 대불 복원보다 더 시급한 문제들이 산적해 있다. 지난 20여 년 동안 아프가니스탄 전역의 문화유산은 대부분 무관심 속에 방치되어 심하게 훼손되어 왔다. 사실은 탈레반이 2001년 봄에 고의로 파괴한 유적은 그리 많지 않다. 늘 그렇듯이 보도가 더 센세이셔널하게 과장된 면이 없지 않다. 탈레반이 파괴한 유적은 바미얀과 타파 사르다르 등 비교적 소수의 유적에 한정되어 있다. 그보다 더 큰 피해는 방치와 관리 소홀과 도굴에 의한 훼손이다.

아프가니스탄은 고대 문화유산일수록 흙벽돌로 된 것이 많다. 그런

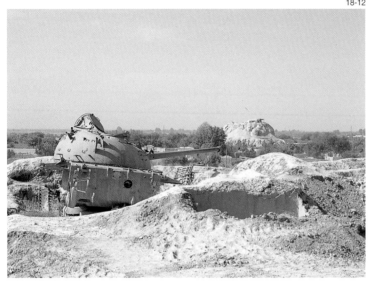

데 흙벽돌 구조물은 땅에 묻혀 있지 않고 밖으로 노출되면 쉽게 풍화되고 침식되기 마련이다. 이 점에서 대부분의 모뉴먼트는 하루 빨리 보수가 시급한 실정이다. 또 오래된 유적은 높은 언덕 위에 위치하거나 토루(土壘) 모양을 이루고 있는 경우가 많은데, 이런 곳일수록 전쟁 동안 어김없이 군사시설로 사용되었다.[18-12] 그래서 이러한 유적에는 어지럽게 참호가 파여 있고, 병사들의 막사가 있으며, 대포나 탱크가 그 위에 올려져 있다. 이런 현 상황을 정화하여 원상을 복구시키는 것은 하루도 미룰 수 없는 과제이다. 시간이 흐를수록 옛 모습은 더욱더 찾기 어려울 것이기 때문이다.

이와 더불어 현재 아프가니스탄에서 벌어지고 있는 가장 심각한 문제는 광범하게 자행되고 있는 도굴이다. 아프가니스탄에는 실로 놀랄 만큼 많은 유적과 유물이 지금도 땅속에 묻혀 있다. 우스갯소리로 아프가니스탄을 발굴하는 연구자는 특별히 운이 좋을 필요가 없다고 한다. 아프가니스탄이 그만큼 문명사적으로 중요한 곳이었기 때문이고, 건조한

처참하게 훼손된 수르흐 코탈의 중앙 사당.
돌로 쌓은 방형 단은 원래 모습을 알아보기 힘들고, 그 아래쪽도 보물을 찾는 사람들에 의해 심하게 파헤쳐졌다. 도 5-2와 비교해 볼 것.

기후 때문에 유적과 유물이 오랫동안 땅속에서 보존되었기 때문이기도 하다. 소련 침공 이후 대부분의 지역이 무정부 상태, 치안 부재 상태에 노출되면서 도굴꾼들은 자유롭게 원하는 곳을 파헤치고 유물을 반출할 수 있었다. 기존의 많은 유적도 뭔가 더 찾아보겠다고 무참히 파헤쳤다. 수르흐 코탈이나 굴다라 같은 유명한 유적도 무분별한 도굴 때문에 심하게 훼손되었다.[18-13] 또 이제까지 알려지지 않은 유적은 전문가들의 손길이 미치기 전에 도굴꾼들의 독무대가 되고 있다. 그렇게 해서 출토된 유물은 원래의 컨텍스트에 대한 귀중한 정보(어디에서 나왔는지, 어떤 경위로 만들어져 어떤 기능으로 쓰였는지)를 모두 잃은 채 이런 유물을 탐하는 구미와 아시아의 개인 소장가와 박물관에게 팔려 나간다.[18-14, 15]

지난 20여 년간 아프가니스탄의 상황이 워낙 어지럽다 보니 그런 사람들에게도 핑계가 생겼다. 무지하고 광신적인 아프간인들에게 귀중한 유물을 맡겨 둘 수는 없고, 훼손되거나 사라지기 전에 자신들이 거두어 보호해야 한다는 것이다. 100년 전 중앙아시아를 탐험해서 많은 유물

도굴꾼들이 파헤친 구덩이 때문에 마치 달 표면같이 변해 버린 아이 하눔.

아이 하눔의 궁전지에 있던 석조 코린트식 주두들은 인근 도시 타루칸의 찻집에서 기둥 받침으로 쓰이고 있었다.

을 수집했던 오렐 스타인도 그런 말을 했다. 개탄할 만한 말이다. 그러나 100년 전의 상황을 지금의 잣대로 평가하는 데에는 좀더 조심스러울 필요가 있다. 당시 아시아에는 문화유산이라는 가치와 개념이 아직 잘 알려져 있지 않았고, 그런 유물을 애써 보호하려는 사람도 거의 없었기 때

문이다. 스타인과 펠리오를 비난하기는 쉽지만, 그 사람들이 아니었다면 그 유물들이 과연 어떻게 되었을지는 장담하기 어렵다. 우리는 문화유산이라는 개념과 의식이 기본적으로 서양문명사에서 등장한 것이라는 점을 이해해야 한다. 서양에서 비롯되어 유입된 근대 문명이 아니었다면, 이슬람 세계에서 비이슬람 유물을 보고 다루는 의식이 어떻게 변화하고 발전했을지는 알 수 없다. 하지만 이것은 어디까지나 100년 전의 일이다. 이제는 이슬람권, 또 아프가니스탄에도 문화유산을 역사의 유물로서 보존하고 전승해야 한다는 데 대한 공감대는 확실하게 형성되어 있다. 물론 아직도 그것이 완전하지 않기 때문에 탈레반의 우상 파괴 같은 행위도 일어나기는 했다. 그러나 아직도 오만한 식민주의 의식으로 유적 훼손을 부추기고 유물을 탈취하는 행위는 이제는 어떤 논리로도 정당화될 수 없다.

이런 상황을 타개하기 위해서는 아프가니스탄에 하루 속히 권위 있는 정부가 자리잡고 치안이 확립되어야 함은 말할 나위도 없다. 또 정부는 문화유산을 관리하고 보존하는 데 드는 비용을 지출할 수 있어야 한다. 그러나 아프간 정부가 언제 그런 능력을 갖출지 지금으로서는 요원하게만 느껴진다. 그렇다고 이 과제의 실현을 위한 노력을 포기할 수는 없다. 무엇보다 중요한 것은 문화유산의 연구와 보존, 관리 분야에 종사하는 아프간 인력을 훈련하고 저변을 확대하는 일이다. 이것은 앞으로도 많은 시간이 걸리고 막대한 비용이 드는 사업임에 틀림없다. 이런 시급한 과제를 놔두고 바미얀 대불을 복원하는 이벤트에 수천만 달러를 쏟아부어야 한다는 말인가?

아프가니스탄에서는 외국 전문가들이 새로운 조사 작업을 위해 속속 돌아오고 있다. 독일은 이미 몇 군데에서 작업을 개시했고,[18-16] 일본인들도 바미얀 정비 작업에 착수했다. 이탈리아도 곧 조사를 개시할 단계에 있다. 오랜 전통을 지닌 프랑스조사단도 사무실을 열고 아프가니스

독일팀의 바부르 정원 발굴.
정원을 장식하고 있던 수로의
일부가 발견되었다.

탄과 새로운 발굴협정을 모색하고 있다. 이런 외국인들 가운데 아직도
아프가니스탄을 일종의 고고학적 식민지로 여기는 경향이 없지 않음은
불행한 일이 아닐 수 없다. 물론 그럴 만한 이유가 전혀 없는 것은 아니
다. 아프가니스탄에는 이 지역 고대 문화유산 연구에 필수적인 프랑스어
보고서를 제대로 읽는 연구자도 별로 없다. 소련 침공 이후 교육받은 세
대는 영어를 전혀 못하며, 카불 근교의 유적에조차 제대로 가 보지 못했
고, 조사경험도 거의 없다. 그러나 앞으로 아프가니스탄 문화유산의 연
구와 조사는 기본적으로 아프간인들의 임무가 되어야 한다는 데에는 의
문이 없다.

　　발굴을 하는 외국 고고학자 중에는 개인적인 명예욕과 야심에 의해
움직이는 사람들도 없지 않다. 불행히도 고고학 조사는 개인의 공명심과
연결된 경우가 적지 않다. 이것은 우리나라의 경우도 마찬가지이다. 고
고학 조사에 내재된 이런 문제를 어떻게 극복하고 아프간 문화유산의 재
건을 위해 어떻게 사심 없이 국제적으로 힘을 모을 수 있느냐 하는 것은
외국인 연구자들에게 주어진 과제이다.

아프가니스탄은 빠른 속도로 변하고 있다. 이제 전쟁의 상처는 많이 사라졌고 분위기도 탈레반이 물러간 1년 뒤와는 사뭇 달라져 있다. 아마 내년에 다시 이곳에 오면 여기에 전쟁이 있었나 싶을지도 모르겠다. 지방의 도시들도 빠르게 옛 모습을 찾아가고 있다.

그러나 이것이 아직도 불안한 평화라는 인상을 지울 수 없다. 다국적군이 지키고 있는 카불 밖의 치안은 아직 불안하다. 그나마 북쪽 지역은 좀 낫지만, 남쪽 지역은 지난 1년 새 탈레반이 다시 세력을 규합해 준동하면서 상황이 계속 악화되고 있다. 탈레반에 대항해 싸웠던 타지크, 우즈베크, 하자라가 주류를 이루는 북쪽과 달리, 남쪽 지역은 두라니 파슈툰의 거주지로 탈레반의 세력 기반이었기 때문에 새로 형성된 질서 속에 아직 제대로 통합되고 있지 못하다. 외국 군대가 철수한다면 언제 다시 남쪽의 두라니 파슈툰과 북쪽의 종족들 사이에 분쟁이 일어날지 알 수 없는 상황이다. 이라크 전쟁이 일어나면서 이 나라가 점점 국외의 많은 사람들의 관심 밖으로 밀려나고 있다는 느낌도 없지 않다.

카불을 간신히 통치하고 있는 중앙정부는 이런 상황을 통제하기에 아직도 군사적으로, 정치적으로, 재정적으로, 모든 면에서 힘이 미약하다. 카불 밖의 대부분 지역은 무자헤딘 시기부터 힘을 키워 온 군벌들이 장악하고 있다. 특히 도스툼은 발흐를 중심으로 북쪽의 몇 개 주를 다스릴 정도로 세력이 막강하다. 이런 지방 군벌들이 때가 되어도 중앙정부에 순순히 권력을 내놓을지는 미지수이다. 이런 상황에서 아프가니스탄의 미래를 좌우할 새로운 대통령과 의회를 선출할 선거가 2004년 9월로 잡혀 있다.[18-17] 대의민주주의는 더 나쁜 악을 막기 위해서 반드시 실천하지 않을 수 없는 제도이지만, 어디서도 성공한다고 장담하기 어려운 과제임에 틀림없다. 아프가니스탄같이 경제적인 기반이 거의 마련되어 있지 않은 실정에서는 더욱 그러하다. 이 때문에 적지 않은 사람들이 선거 뒤의 아프가니스탄에 대해 불안함을 감추지 못한다.

선거 참여를 당부하는 포스터. 이 그림이 약속하는 것처럼 선거는 정말 평화를 가져다 줄 것인가?

وطن در رهت جان نثارم وطن عشق تو افتخارم
وطن گلخنت لاله زارم وطن خاک پاکت بهشتم

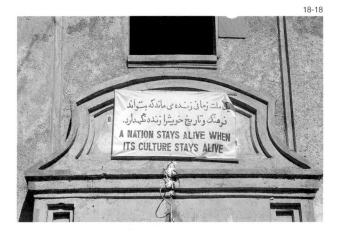

18-18

카불박물관 정면에 걸린 구호. '문화가 살아야 나라가 산다.'

그러나 새 출발은 어차피 불안함 속에서 이루어질 수밖에 없는 것 아닌가? 우리가 믿을 수 있는 것은 평화에 대한 아프간인들의 간절한 열망밖에는 없을 것이다. 보수중인 카불박물관의 정면에는 작은 천 위에 다음과 같은 구호가 씌어 있다.[18-18]

문화가 살아야 나라가 산다.

문화가 살면 정말 나라가 사는 것일까? 어떤 사람은 문화가 아니라

경제나 정치라고 할 것이다. 그 말이 틀리지는 않을 것이다. 모순된 현실 속에서 사람들이 늘 최선의 판단을 하는 것은 아니다. 그래서인지 세상 (혹은 한 나라나 민족)의 홍망성쇠는 바람처럼 왔다간다. 우리에게도 차라리 아프가니스탄이 부러운 시절이 있었고, 그럴 리야 없겠지만 앞으로 언제 아프가니스탄처럼 황폐해지는 날이 결코 없으리라 장담할 수는 없을 것이다. 그렇게 되지 않도록 문화가 우리를 살려줄 수 있을까? 나는 어지러운 세상을 보며, 요즘 쏟아져 나오는 수많은 우리 책들이 오랜 세월 뒤 퇴락한 도서관에서 먼지 속에 팽개쳐져 있는 악몽을 가끔 꾸기도 한다.

남의 탓만 할 수 없는 현대사의 비극 속에서 아프가니스탄은 마치 재기불능인 듯 많은 것을 잃었다. 그러나 그나마 살아남은 문화유산이 없다면, 이 나라는 얼마나 더 초라한 모습이겠는가? 문화유산마저 살아남지 못한다면, 어떻게 한 나라가(혹은 한 민족이) 정신적 아이덴티티로써 생명의 불꽃을 유지하고 재기를 기약할 수 있겠는가? 이 땅에서 펼쳐진 오랜 문명의 역사와 그 빛나는 유산이 비극을 넘어 이곳에서 살아갈 사람들의 삶의 재건에 정신적인 자산이 되기를 바랄 뿐이다. 그리고 그것이 문화가 살아야 나라가 산다는 말에 공감할 수밖에 없는 이유이다.

2003년 12월 15일

미주

뒤에 나오는 장별 참고문헌에 더하여, 특별히 언급이 필요하다고 생각되는 인용 문헌이나 참조 문헌을 여기서 제시했다. 해당하는 장의 '참고문헌'에 나오는 문헌은 저자와 출판연대만을 표기했다.

＿I부 영광의 유산

I＿유라시아의 중심

1) Toynbee, *Between Oxus and Jumna* (London: Oxford University Press, 1963), pp. 1-3.

2) Arnold Fletcher, *Afghanistan, Highway of Conquest* (Ithaca: Cornell University Press, 1965).

2＿메소포타미아와 인더스 사이에서

1) 마흐발바프가 쓴 책 『칸다하르』도 우리말로 번역되어 있다(정혜경 편역, 삼인, 2002). 원제가 '붓다는 파괴되지 않았다. 부끄러움에 스스로 무너졌을 뿐이다'라는 이 책에서 마흐발바프는 탈레반 치하 아프간인들의 참상에 대한 국제사회의 관심을 호소하고 있다.

2) Carleton S. Coon, *Seven Caves* (New York: Knopf, 1957), pp. 217-254.

3) Casal (1961).

4) Dales, "Archaeological and Radiocarbon Chronologies for Protohistoric South Asia," in *South Asian Archaeology*, ed. N. Hammond (London: Duckworth, 1973), pp. 157-169.

5) Allchin (1977), pp. 33-35; G. Herrmann, "Lapis Lazuli: the Early Phase of its Trade," *Iraq* 30 (1968), pp. 21-57.

6) 『마르코 폴로의 동방견문록』(김호동 역) (사계절출판사, 2000), pp. 154-

155, cf. A.C. Moule and Paul Pelliot, *Marco Polo, the Description of the World* (London: George Routledge & Sons, 1938), pp. 136-137.

7) C. Jarrige, J.-F. Jarrige, R.H. Meadow, and G. Quivron, eds., *Mehrgarh Field Reports 1974-1985, From Neolithic Times to the Indus Civilization* (Karachi, 1995).

8) Massoud Ansari, "Dust to Dust," *Newsline*, August 2002 (Karachi), pp. 49-51.

9) Cf. Matheson (1961). 1956년 발굴에 아마추어로서 참여했던 영국 여인의 기행문이다.

10) McNicoll (1996); Helms (1997).

11) Schlumberger (1958).

3_옥수스의 그리스인

1) 알렉산드로스의 아프가니스탄 행적에 관해서는 Arrian (Robson 역), vol. 1, pp. 317-447, vol. 2, pp. 1-10; Green (1991), pp. 280-295; Fox (1980), pp. 257-334 참조.

2) Tarn (1951).

3) Robertson (1900); Peter Levi, *The Light Garden of the Angel King*, pp. 139-173.

4) Aurel Stein, *On Alexander's Track to the Indus* (London: Macmillan & co., 1929).

5) Foucher (1942), 특히 vol. 1, pp. 73-75, 79-83, 113-114.

6) Bernard (1967), pp. 73-74.

7) Olivier-Utard (1997), pp. 94-95.

8) Bernard (1973); Bernard (1985); Francfort (1984); Guillaume (1983); Guillaume (1987); Leriche (1986); Rapin (1992); Veuve (1987).

9) Rapin (1992), 특히 pp. 115-130.

10) Robert (1968).

4 _ 황금보물의 비밀

1) 존 휴스턴의 작품 세계와 그의 영화 〈왕이 되려 한 사람〉에 관해서는 다음을 참조함. Gerald Pratley, *The Cinema of John Huston* (Cranbur, NJ: A. S. Barnes and Co., 1977), 특히 pp. 187-196; Axel Madsen, *John Huston* (New York: Doubleday & Co., 1978); John McCarty, *The Films of John Huston* (Secaucus, NJ: Citadel Press, 1987); Sarah Kozloff, "Taking Us Along on *The Man Who Would Be King*," in *Perspectives on John Huston*, ed. Stephen Cooper (New York: G. K Hall and Toronto, etc.: Maxwell Macmillan, 1994), pp. 184-196; Lesley Brill, *John Huston's Filmmaking* (Cambridge: Cambridge University Press, 1997), 특히 pp. 32-48; Robert Emmet Long, ed., *John Huston, Interview* (Jackson: University Press of Mississippi, 2001). Sarah Kozloff의 코멘트가 가장 자세하고 구체적이다.

2) Dalton (1964), pp. xiii-xvi.

3) Dalton (1964), cf. Jettmar (1964), pp. 167-178.

4) Rice (1965), pp. 133-140.

5) 교토 근교의 미호박물관 소장품. 『古代バクトリア遺寶』(2002) 참조. 이런 유물은 취득 경위뿐 아니라 진위도 늘 문제되는 것이 사실이다.

6) 틸라 테페 발굴 경위와 출토품에 관해서는 Sarianidi (1985) 참조.

7) 여기서 저자가 제시한 이 여섯 가지 그룹의 순서는 사리아니디가 제시한 순서와 다르다. 사리아니디는 저자의 세 번째 그룹을 다섯 번째에, 다섯 번째 그룹을 세 번째에 제시하고 있다. 사리아니디의 순서가 혼란을 주기 때문에 이렇게 바꾸었다.

5 _ 제국의 제단

1) 장건의 서역행에 관해서는 다음 문헌을 참조함. Friedrich Hirth, "The Story of Chang K'ien, China's Pioneer in Western Asia: Text and Translation of Chapter 123 of Ssïma Ts'ién's Shï-ki," *Journal of the American Oriental Society* 37 (1917), pp. 89-152; 桑原隲藏(구와하라 지츠조), 「張騫の遠征」, 『東西交涉史論叢』(東京: 岩波書店, 1933) 原載, 『桑原隲藏全集』(東京: 岩波書店, 1968), pp. 261-335 수록.

2) 『한서(漢書)』권96 서역전 (中華書局本, 12권, p. 3901); 『후한서(後漢書)』권88 서역전 (中華書局本, p. 2921).

3) Williams and Cribb (1995/1996).

4) Schlumberger (1952), (1954), (1961), (1983); Fussman (1990).

5) Henning (1956).

6) Maricq (1958); Henning (1960); Benveniste (1961); Harmatta (1964), cf. Rosenfield (1967), pp. 158-160.

7) 『대당서역기』 (권덕주 역, 일월서각, 1983), pp. 39-40.

6_ 숨겨진 보물창고

1) Masson (1834), (1836).

2) 악켕의 생애와 그 휘하의 프랑스조사단 활동에 대해서는 Olivier-Utard (1997), pp. 107-129; Cambon (1986), (1996) 참조.

3) 『대당서역기』(권덕주 역), p. 47; Foucher (1942), vol. 1, p. 140.

4) Hackin (1939), (1954),

5) John H. Marshall, *Taxila*, 3 vols. (Cambridge: Cambridge University Press, 1961); 이주형, 『간다라미술』, pp. 53-64.

6) Ghirshman (1946),

7) Olivier-Utard (1997), pp. 129-137.

7_ 인질의 가람

1) 아래 나오는 현장의 여정에 대해서는 『대당서역기』(권덕주 역), pp. 32-48, cf. 『현장 삼장』(김지견 역), pp. 53-61.

2) 이주형, 『간다라미술』

3) 이주형, 『간다라미술』, 도 257.

4) Christophe Roustan Delatour, "Gabriel Jouveau-Dubreuil; l'érudit de Pondichéry," in *Âges et visages de l'Asie: un siècle d'exploration à travers les collections du Musée Guimet* (1996), pp. 31-40.

5) Olivier-Utard (1997), pp. 109-110. 이 상들은 아마눌라의 할아버지인 압둘 라흐만이 1895년 카피리스탄을 정벌할 때 갖고 내려온 것이다. 압둘 라흐만은 이 '우상' 들을 전리품이자 이교도에 대한 징벌의 표시로 가져온

듯하다. Lennart Edelberg, "Statues de Bois rapportées par l'Émir Abdur Rahman," *Arts asiatiques* 7(1960).

6) 『대당서역기』(권덕주 역), pp. 42-43.
7) Meunié (1942).

8_붓다와 헤라클레스

1) 『법현전』(이재창 역), pp. 42-43.
2) 『대당서역기』(권덕주 역), pp. 64-67.
3) Wilson (1841).
4) 바르투의 조사에 대해서는 Olivier-Utard (1997), pp. 91-107 ; Bar-thoux (1930), (1933).
5) Mustamandi (1968), (1969), (1970) ; Moustamandi (1969) ; Mousta-mindy (1973).
6) 『대당서역기』(권덕주 역), p. 84.
7) 이주형, 『간다라미술』, 도 168.
8) Tarzi (1976).
9) 이주형, 『간다라미술』, pp. 286-289.

9_암벽 속의 대불

1) 『대당서역기』(권덕주 역), pp. 39-41.
2) 바미얀 벽화의 장식된 붓다 상은 宮治昭 (2002), pp. 232-237. 폰두키스탄 출토 불상은 이주형, 『간다라미술』, 도 234.
3) 宮治昭 (2002), p. 70.
4) 桑山正進, 『カーピシ＝ガンダーラ史研究』, pp. 340-349.
5) Tarzi (1977), p. 106.
6) 『왕오천축국전(외)』(이석호 역), p. 59.

2부 파란의 역사

IO_ 새로운 신앙

1) Taddei (1968); Taddei and Verardi (1978) (13·14장 참고문헌).

2) 『대당서역기』(권덕주 역), pp. 339-340.

3) 이 장과 다음 장에 서술된 이슬람 시대의 역사에 대해서는 Percy Sykes, *A History of Afghanistan*, vol. 1, pp. 156-391을 많이 참고함.

4) Ya'ḳūbī, *Les pays* (*Kitāb al-buldān*), p. 106. 이슬람 시대의 상(像) 문제에 관해서는 Errington (1987), pp. 17-28에 정리된 내용에서 1차적인 도움을 받았음.

5) *The Tārikh-e Sistān*, p. 171.

6) Bosworth (1963), (1977).

7) Nazim (1931), pp. 209ff.

8) *Ḥudūd al-'Ālam* (Minorsky), p. 108.

9) Errington (1987), pp. 22-23.

10) Schlumberger (1978); Sourdel-Thomine (1978); Gardin (1963).

11) Maricq and Wiet (1959).

12) Hackin (1940).

13) 『이븐 바투타 여행기』(정수일 역) (창비, 2001), 1권, pp. 544-564.

14) Burnes, "On the Colossal Idols of Bámian," *JASB* 2 (1833), pp. 561-564. p. 563. 번스는 역사가 셰리프 웃딘(Sheri'f ud-din)을 인용하고 있으나, 에링턴에 따르면 실제로 셰리프의 문헌에는 이런 내용이 없다고 한다. 에링턴은 당시 바미얀의 구전 전승이었을 것으로 추정한다. Errington (1987), p. 25.

15) Bellew (1880), pp. 22-23.

16) 桑山正進, 『カーピシ＝ガンダーラ史研究』, pp. 93-106; 이주형, 『간다라 미술』, pp. 294-295.

II _ 잊혀진 유산

1) 아래에 나오는 '카불'의 유래에 관해서는 Nancy Hatch Dupree, *Kabul*, 2nd ed. (Kabul, 1972), pp. 1-2 참조. cf. 『리그베다』(v. 53,9, x. 75,6).

2) Dupree, *Kabul*, pp. 99-108.

3) Beveridge (1970), p. lxxx.

4) James Gerard, "Continuation of the Route of Lieutenant A. Burnes and Dr. Gerard, from Peshawar to Bokhara," *JASB* 2 (1833), p. 7. 같은 이야기는 Vincent Eyre, *The Military Operations at Cabul* (1843), p. 364에도 기록되어 있다.

5) 아래에 서술한 파슈툰의 기원에 관한 전승은 Caroe (1957), pp. 3-24 참조.

6) 이에 아울러 파슈툰(파흐툰)은 헤로도토스의 『역사』에 나오는 팍튀에스 (Pactyes)라는 부족에서 유래한 것이라는 의견도 있다. 또 그리스인들을 박트리아에서 몰아낸 샤카족의 후예라는 해석도 있다. 앞의 의견은 Toynbee, *Between Oxus and Jumna*, pp. 4-5, 171, 뒤의 해석은 Caroe (1957) 참조.

7) Levi, *The Light Garden of the Angel King*, p. 256, n. 13.

I2 _ 은둔의 왕국과 유럽인

1) Masson (1842), vol. 2, pp. 276-277. 여기에 기록한 비문에서 매슨은 '토머스 힉스와 에디스 힉스의 아들 조셉 힉스' 라고 적고 쓰고 있다. 이 오류는 휘트리지에 의해 수정되었다(Whittredge, pp. 55-57). 매슨의 생애에 관해서는 휘트리지가 쓴 전기가 좋은 참고가 되었다.

2) Hopkirk (1990).

3) Elphinstone (1815).

4) Elphinstone (1969), p. 487.

5) Moorcroft (1941), vol. 2, pp. 386-393.

6) 이상의 내용은 Burnes (1833).

7) Masson (1836).

8) Hackin and Carl (1933), p. 2.

9) 이주형, 『간다라미술』, 도 256.

10) 유럽에서 고고학의 발전에 관해서는 Alain Schnapp, *The Discovery of the Past* (London: Harry N. Abrams, 1996) 참조.

11) Wilson (1841).

12) Honigberger (1852).

13) Whittredge (1986), p. 74.

14) 참극으로 끝난 영국의 이 아프가니스탄 원정에 관한 아래의 서술은 주로 Macrory (1966)를 참고했음.

15) Sale (1843); Eyre (1843); Forbes (1892).

16) Masson (1842), vol. 1, pp. xi-xii.

17) Mohammed Khan (1990).

18) Mohammed Khan (1900), vol. 2, p. 190.

I3 _ 근대화와 고고학

1) 위의 경고문과 안내문은 Wild (1932), pp. 78-79에서 인용.

2) 아마눌라와 그의 실패한 개혁에 관해서는 Wild (1932), Poullada (1973), Stewart (1973), Gregorian (1969) 참조.

3) 고다르에 관해서는 Olivier-Utard (1997), pp. 82-87 참조.

4) 협정 체결의 경위와 전문은 Oliver-Utard (1997), pp. 17-44 참조. 푸셰에 관해서는 Merlin (1954) 참조.

5) Mirsky (1977), pp. 410-411; Walker (1995), pp. 244-248; cf. Olivier-Utard (1997), pp. 60-62.

6) 바차 이 사카오의 자서전은 흥미로운 읽을거리이다. *My Life* (1990).

7) Oliveir-Utard (1997), p. 135.

I4 _ 넓어진 지평

1) Olivier-Utard (1997), pp. 149-159.

2) Fussman and Le Berre (1976).

3) Baker and Allchin, *Shahr-i Zohak and the History of the Bamiyan Valley, Afghanistan* (1991).

4) Taddei (1968); Taddei and Verardi (1978).

5) 水野清一 (1962), (1967), (1968); 樋口隆康 (1970); 樋口隆康 編, 『バーミヤーン　アフガニスタンにおける佛教石窟寺院の美術考古學的調査 1970-1978年』, 全4권 (1984).

6) Ewans (2001), pp. 80-109.

7) Arnold (1981).

8) 공산세력의 성장과 공산화 과정에 관해서는 Thomas Hammond, *Red Flag over Afghanistan* (1984) 참조.

I5 _ 비극의 제1막

1) Hammond (1984), p. 73.
2) V. Syrokomsky, *International Terrorism and the CIA* (Moscow: Progress Press, 1983), p. 180 ; Rustem Galiullin, *The CIA in Asia: Covert Operations against India and Afghanistan* (Moscow: Progress Publishers, 1988), p. 117.
3) 소련의 아프가니스탄 출병에 관해서는 방대한 소련측 자료에 근거해 분석한 이웅현의 연구(2001)가 있다.
4) Hammond, pp. 105-129.
5) 카불박물관 유물의 약탈과 불법유통 문제에 관해서는 Dupree (1996), (1998) 참조.
6) Grissmann (1996).

I6 _ 파국

1) 탈레반에 관해서는 많은 책이 있지만 Rashid (2000)가 풍부한 이야기를 담고 있다. 이밖에 Marsden (1999), Nojumi (2001)도 유용하다.
2) Richard Mackenzie, "The United States and the Taliban," in Maley (1998), pp. 90-103.
3) Mousavi (1998), pp. 19-44.
4) Mousavi (1998), p. 38.
5) 바미얀 대불의 파괴에 관한 이야기가 나왔던 1997년부터 최근까지 바미얀 대불을 둘러싼 사건의 추이는 인터넷 사이트 afgha.com에 수록된 각종 언론 보도를 참조했음.
6) 이것은 스위스의 아프가니스탄박물관장인 파울 부헤러-디트쉬가 2000년 겨울 바미얀을 방문하고 얻은 정보이다. 부헤러는 그 지역의 탈레반이 바미얀 대불 파괴를 꺼려서 외국인들을 동원했다고 하는데, 이것이 얼마나 신빙성 있는 이야기인지는 의문이 없지 않다. forbes.com에 인용된 *Art Newspaper*의 기사(Martin Bailey, "Bamiyan Buddhas May Be

Rebuilt," http://www.forbes.com/2002/03/06/0306connguide. html).

I7 _ 광신인가 야만인가

1) Flood (2002), p. 655 ; Centlivres (2001), p. 14.
2) van Reenen (1990) ; Paret (1968) ; Crone (1980).
3) van Reenen (1990), pp. 35-42.
4) Flood (2002), pp. 648-650.
5) Flood는 이것을 '종교적인 우상' 숭배가 아닌, '문화적 아이콘' 경배라 칭한다. Flood (2002), p. 651.
6) Gamboni (1997) ; Besançon (2000).
7) 정동주, 『부처 통곡하다』 (이룸, 2003).
8) 『성종실록』, 20년 5월 11일.

에필로그

1) *Independent Outline* 2003년 8월 29일자 보도 (afgha.com에 수록).
2) 베버와 '새로운 세계 7대 불가사의 협회(New7Wonders of the World Society)'에 관해서는 당 협회의 웹사이트를 참조함(http://www.new7-wonders.com). 대불의 복원계획도 이 사이트에 자세히 소개되어 있다.
3) Dermot McGrath, "Rebirth of the Afghan Buddhas," 2002년 5월 22일 (wirednew.com 수록).

참고문헌

주제별(혹은 장별)로 참고문헌을 알파벳순으로 수록했다. 그 밖의 문헌은 주석에서 언급했다. 주제(혹은 장)에 따라 필요한 경우에는 중복 제시했다. 첫 두 항에서 * 표시가 있는 문헌은 다른 장에서도 자주 중복 인용되는 것이다.

_ 약칭

CRAI : *Comptes-rendus de l'Académie des Inscriptions et Belles-Lettres*
JASB : *Journal of the Asiatic Society of Bengal*
MDAFA : *Mémoires de la Délégation Archéologique Française en Afghanistan.*

_ 아프가니스탄 역사, 문화, 기행

Adamec, Ludwig W., *Historical Dictionary of Afghanistan*, London: The Scarecrow Press, 1991.

Bellew, Henry. Walter, *Afghanistan and the Afghans*, Calcutta and London, 1880.

Byron, Robert, *The Road to Oxiana*, London: Macmillan, 1937.

Dupree, Louis, *Afghanistan*, Princeton: Princeton University Press, 1973.

Elliot, Jason, *An Unexpected Light: Travels in Afghanistan*, London: Picador, 1999.

* Ewans, Martin, *Afghanistan, A New History*, London: Curzon Press, 2001.

Fletcher, Arnold, *Afghanistan, Highway of Conquest*, Ithaca: Cornell University Press, 1965.

Levi, Peter, *The Light Garden of the Angel King*, 1st ed., 1972 ; reprint, Pallas Athene, 2000.

McLachlan, Keith, and William Whittaker, *A Bibliography of Afghanistan*, Cambridge: Middle East and North African Studies Press, 1983.

Newby, Eric, *A Short Walk in the Hindu Kush,* London: Secker and Warburg, 1958.

* Sykes, Percy, *A History of Afghanistan,* 2 vols., London: Macmillan & Co., 1940.

Toynbee, Arnold, J., *Between Oxus and Jumna,* London: Oxford University Press, 1963.

_ 아프가니스탄 고고학과 미술

Afghanistan, une histoire millénaire, Paris: Réunion des musées nationaux, 2002.

* Allchin, F. R., and N. Hammond, eds., *The Archaeology of Afghanistan, from the Earliest Times to the Timurid Period,* London: Academic Press, 1978.

Auboyer, Jeannine, *The Art of Afghanistan,* Middlesex: Hamlyn, 1968.

Ball, Warwick, *Archaeological Gazetteer of Afghanistan,* 2 vols., Paris: Recherche sur les Civilizations, 1982.

Bussagli, Mario, "Afghansitan," *Encylopedia of World Art,* New York: McGraw Hill, 1959-83, vol. 1, pp.32-47.

Dupree, Nancy Hatch, Louis Dupree, and A. A. Motamedi, *The National Museum of Afghanistan, An Illustrated Guide,* Kabul: Afghan Tourist Organization, 1974.

Dupree, Nancy Hatch, *A Historical Guide to Afghanistan,* Kabul: Afghanistan Tourist Organization, 1977.

Errington, Elizabeth, and Joe Cribb, *The Crossroads of Asia, Transformation in Image and Symbol in the Art of Ancient Afghanistan and Pakistan,* London: Ancient India and Iran Trust, 1992.

Foucher, Alfred, *L'Art gréco-bouddhique du Gandhâra,* 2 vols., Paris: E Leroux, 1905-1918.

Gorshenina, Svetlana, and Claude Rapin, *De Kaboul à Samarcande: Les archéologues en Asie centrale,* Paris: Gallimard, 2001.

* Olivier-Utard, Françoise, *Politique et archéologie: Histoire de la Délégation Archéologique Française en Afghanistan (1922-1982),* Paris: Recherche sur les Civilizations, 1997.

Rowland, Benjamin, *Ancient Art from Afghanistan*, New York: Asia House Gallery, 1966.

Zwalf, Wladimir, *A Catalogue of the Gandhāra Sculpture in the British Museum*, 2 vols., London: British Museum, 1996.

水野清一(미즈노 세이이치), ジャン・マリー・カサル(Jean-Marie Casal), ベンジャミン・ローランド(Benjamin Rowland), ダニエル・シュルンベルジェ(Daniel Schlumberger), 吉川逸治(요시카와 이츠지), 『アフガニスタン古代美術』, 東京: 日本經濟新聞社, 1964.

이주형, 『간다라미술』, 사계절출판사, 2003.

_ 문디가크와 칸다하르 (2장)

*Allchin, *The Archaeology of Afghanistan*, pp. 37-186.

Casal, Jean-Marie, *Fouilles du Mundigak, MDAFA*, vol. 17, Paris, 1961.

Fairservis, W. A., *The Roots of Ancient India: the Archaeology of Early Indian Civilization*, 2nd ed., Chicago: University of Chicago Press, 1975.

Helms, Svend W., *Excavations at Old Kandahar in Afghanistan 1976-1978 conducted on behalf of the Society for South Asian Studies (Society for Afghan Studies): Stratigraphy, Pottery and Other Finds*, Oxford: Archaeopress, 1997.

McNicoll, Anthony, and Warwick Ball, *Excavations at Kandahar 1974 and 1975: the first two Seasons at Shar-i Kohna (Old Kandahar) conducted by the British Institute of Afghan Studies*, Oxford: Tempvs Reparatvm, 1996.

Matheson, Sylvia, *Time off to Dig: Mundigak, An Afghan Adventure*, London: Odhams Press, 1961.

Sarianidi, Viktor, *Die Kunst des alten Afghanistan*, Leipzig: VEB E.A. Seemann Verlag, 1986.

Schlumberger, Daniel, & Émile Benveniste, "Une bilingue gréco-araméenne d'Asoka," *Journal asiatique* 246, 1958, pp. 1-48.

_ 아이 하눔과 그리스인 (3장)

*Allchin, *The Archaeology of Afghanistan*, pp. 287-232.

Arrian, trans. E. Ilif Robson, 2 vols., Loeb Classical Library, Cambridge: Harvard University Press, 1949.

Arrian, *The Campaigns of Alexander*, trans. Aubrey De Selicourt, Harmondsworth: Penguin, 1978.

Bernard, Paul, "Aï Khanum on the Oxus: A Hellenistic City in Central Asia," *Proceedings of the British Academy* 53, 1967, pp. 71-95.

Bernard, Paul, *Fouilles d'Aï Khanoum I, Campagnes 1965, 1966, 1967, 1968, MDAFA*, vol. 21 (2 vols.), Paris, 1973.

Bernard, Paul, *Fouilles d'Aï Khanoum IV, Les monnaies hors trésors, Questions d'histoire gréco-bactrienne, MDAFA*, vol. 28, Paris, 1985.

Foucher, Alfred, & Mme. E. Bazin-Foucher, *La vieille route de l'Inde de Bactres à Taxila, MDAFA*, vol. 1 (2 vols.), Paris, 1942.

Fox, Robin Lane, *The Search for Alexander*, Boston and Toronto: Little, Brown and Company, 1980.

Francfort, Henri-Paul, *Fouilles d'Aï Khanoum III, Le sanctuaire du temple à niches indentées, MDAFA*, vol. 27, Paris, 1984.

Green, Peter, *Alexander of Macedon, 356-323 B.C., A Historical Biography*, 2nd ed., Berkeley and Los Angeles: University of California Press, 1991.

Guillaume, Olivier, *Fouilles d'Aï Khanoum II, Les propylées de la rue principale, MDAFA*, vol. 26, Paris, 1983.

Guillaume, Olivier, and Axelle Rougeulle, *Fouilles d'Aï Khanoum VII, Le petites objets, MDAFA*, vol. 31, Paris, 1987.

Kipling, Rudyard, *The Man Who Would be King and other stories*, Hertfordshire: Wordsworth edition, 1994.

Leriche, Pierre, *Fouilles d'Aï Khanoum V, Les remparts et les monuments associés, MDAFA*, vol. 29, Paris, 1986.

Plutarch, *The Age of Alexander*, trans. Ian Scott-Kilbert, Harmondworth, Penguin, 1973.

Rapin, Claude, *Fouilles d'Aï Khanoum VIII, La trésorerie du palais hellenistique d'Aï Khanoum, MDAFA*, vol. 33, Paris, 1992.

Robert, Louis, "De Delphes à Oxus, inscriptions grecques nouvelles de la Bactriane," *CRAI*, 1968, pp. 416-467.

Tarn, W. W., *The Greeks in Bactria and India*, 2nd ed., Cambridge, 1951.

Robertson, George, *Kafirs of the Hindu Kush*, London: Lawrence and Bullen, 1900.

Veuve, Serge, *Fouilles d'Aï Khanoum VI, Le gymnase, Architecture, céramique, sculpture, MDAFA*, vol. 30, Paris, 1987.

Walbank, F. W., *The Hellenistic World*, revised edition, Cambridge: Harvard University Press, 1993.

Wood, Captain John, *A Journey to the Source of the River Oxus*, London: John Murray, 1872.

_ 옥수스의 보물과 틸라 테페 (4장)

*Allchin, *The Archaeology of Afghanistan*, pp. 233-299 (본서의 9장까지).

Artamonov, M. I., *The Splendor of Scythian Art: Treasures from Scythian Tombs*, New York and Washington: Frederick A. Praeger, 1969.

Dalton, O. M., *The Treasure of the Oxus with Other Examples of Early Oriental Metal-Work*, 3rd ed., London: British Museum, 1964.

Jacobson, Esther, *The Art of the Scythians: the Interpretation of Cultures at the Edge of the Hellenic World*, Leiden: E.J. Brill, 1993.

Jettmar, Karl, *Art of the Steppes*, New York: Crown Publishers, 1964.

Rice, Tamara Talbot, *Ancient Arts of Central Asia*, London: Thames and Hudson, 1965.

Sarianidi, Victor, *Bactrian Gold: From the Excavations of the Tillya-Tepe Necropolis in Northern Afghanistan*, Leningrad: Aurora Art Publishers, 1985.

Sarianidi, Viktor, *Die Kunst des alten Afghanistan*, Leipzig: VEB E.A. Seemann Verlag, 1986.

『古代バクトリア遺寶』, Miho Museum, 2002.

_ 수르흐 코탈 (5장)

Benveniste, E., "Inscriptions de Bactriane," *Journal asiatique* 249-2, 1961, pp. 113-152.

Curiel, Raoul, "Inscriptions de Surkh Kotal," *Journal asiatique* 242-1, 1954, pp. 189-205.

Fussman, Gerard, & Olivier Guillaume, *Surkh Kotal en Bactriane II: Les monnaies, les petits objets, MDAFA*, vol. 32, Paris, 1990.

Harmatta, J., "The Great Bactrian Inscription," *Acta Aniqua (Academiae Scientiarcum Hungaricae)* 12-1/2, 1964, pp. 373-471.

Henning, W. B., "Surkh Kotal," *Bulletin of the School of Oriental and African Studies* 18-3, 1956, pp. 366-367.

Henning, W. B., "The Bactrian Inscription," *Bulletin of the School of Oriental and African Studies* 23-1, 1960, pp. 46-55.

Maricq, André, "La grande inscription de Kaniṣka et l'étéo-Tokharien: l'ancienne langue de la bactriane," *Journal asiatique* 246-4, 1958, pp. 345-440.

Mayrhofer, Manfred, "Da Bemuhen um die Surkh-Kotal-Inschrift," *Zeitschrift der Deutschen Morgenländischen Gesellschaft* 112-2, 1963, pp. 325-344.

Rosenfield, John, *The Dynastic Arts of the Kushans*, Berkeley and Los Angeles: University of California Press, 1967.

Schlumberger, Daniel, "Le temple de Surkh Kotal en Bactriane (I)," *Journal asiatique* 240-4, 1952, pp. 433-453.

Schlumberger, Daneil, "Le temple de Surkh Kotal en Bactriane (II)," *Journal asiatique* 242-1, 1954, pp. 161-187.

Schlumberger, Daniel, "The Excavations at Surkh Kotal and the Problem of Hellenism in Bactria and India," *Proceedings of the British Academy* 47, 1961, pp. 77-95.

Schlumberger, Daniel, Marc Le Berre, and Gerard Fussman, *Surkh Kotal en Bactriane I, Les temples: architecture, sculpture, inscriptions, MDAFA*, vol. 25, Paris, 1983.

Sims-Williams, Nicolas, and Joe Cribb, "A New Bactrian Inscription of Kanishka the Great," *Silk Road Art and Archaeology* 4, 1995/96, pp. 74-142.

Staviskij, B. Ja., *La bactriane sous les Kushans, problèmes d'histoire et de culture*, Paris: Jean Maisonneuve, 1986.

_ 베그람 · 쇼토락 (6 · 7장)

Cambon, Pierre, *Paris-Tôkyô-Begram: Hommage à Joseph Hackin, 1886-1941*, Paris: Recherche sur les Civilizations, 1986.

Cambon, Pierre, "Joseph Hackin ou la nostalgie du désert," in *Âges et visages de l'Asie: un siècle d'exploration à travers les collections du Musée Guimet*, Dijon: Musée des Beaux-Arts, 1996, pp. 87-98.

Foucher Alfred, *La vieille route de l'Inde de Bactres à Taxila*, 1942, vol. 1, pp. 138-145.

Ghirshman, Roman, *Bégram, Recherches archéologiques et historiques sur les Kouçans, MDAFA*, vol. 12, Cairo, 1946.

Grousset, René, "The Great Periods of Indian Art Illustrated in Recent Acquisitions of the Musée Guimet," *Indian Art and Letters* 1-2, 1927, pp. 92-103.

Hackin, Jacques, *Recherches archéologiques à Bégram, MDAFA*, vol. 9 (2 vols.), Paris, 1939.

Hackin, Jacques, *Nouvelles recherches archéologiques à Bégram, MDAFA*, vol. 11(2 vols.), Paris, 1954.

Hackin, Jacques, J. Carl, and J. Meunié, *Diverses recherches archéologiques en Afghanistan (1933-1940), MDAFA*, vol. 8, Paris, 1959.

Masson, Charles, "Memoir on the Ancient Coins found at Beghram in the Kohistan of Kabul," *JASB* 3, 1834, pp. 153-175.

Masson, Charles, "Second Memoir on the Ancient Coins found at Beghram in the Kohistan of Kabul," *JASB* 5, 1836, pp. 1-28.

Masson, Charles, "Memoir on the Ancient Coins found at Beghram in the Kohistan of Kabul," *JASB* 5, 1836, pp. 537-547.

Meunié, Jacques, *Shotorak, MDAFA*, vol. 10, Paris, 1942.

桑山正進(구와야마 쇼신), 『カーピシ＝ガンダーラ史研究』, 京都: 京都大學 人文科學研究所, 1992.

_ 핫다 (8장)

Barthoux, J., *Les fouilles de Haḍḍa, III, Figures et figurines, MDAFA*, vol. 6, Paris-Brussels, 1930.

Barthoux, J., *Les fouilles de Haḍḍa , I, Stupas et sites, MDAFA*, vol. 4, Paris-Brussels, 1933.

Kuwayama Shoshin, "Tapa Shotor and Lalma: Aspects of Stupa Court at Hadda," *Annali dell'Istituto Universitario Orientale* 47-2, 1987, pp. 153-176.

Moustamandi, Marielle and Shaïbaï, "Nouvelles fouilles à Hadda (1966-1967) par l'Institut Afghan d'Archéologie," *Arts asiatiques* 19, 1969, pp. 15-36.

Moustamindy, Ch., "Preliminary Report of the Sixth and Seventh Excavation Expeditions in Tapa-Shutur, Hadda," *Afghanistan* 26-1, 1973, pp. 52-62.

Mustamandi, Shahebye, "Preliminary Report on the Excavation of Tapa-i-Shotur in Hadda," *Afghanistan* 21-1, 1968, pp. 58-69.

Mustamandi, Shahebye, "Recent Excavation of Hadda Tapa-i Shotor 1345-1347 (1966-1968)," *Afghanistan* 22-2, 1969, pp. 64-72; 22-3/4, 1970, pp. 34-51.

Mustamandi, Shahebye, "Preliminary Report on Hadda's Fifth Excavation Period," *Afghanistan* 24-2/3, 1971, pp. 128-137.

Simpson, William, "Buddhist Remains in the Jalâlâbad Valley," *Indian Antiquary* 8, 1879, pp. 227-230.

Tarzi, Zémaryalaï, "Hadda à la lumière des trois derniéres campagnes de fouilles de Tapa-é-Shotor (1974-1976)," *CRAI*, 1976, pp. 381-410.

Wilson, H. H., *Ariana Antiqua, A Descriptive Account of the Antiquities and Coins of Afghanistan, with a Memoir on the Buildings Called Topes by C. Masson*, London: East India Company, 1841.

水野清一 編,『バサールスムとフィールハーナ』,京都: 京都大學, 1967.

水野清一 編,『ドウルマン・テペとラルマ』,京都: 京都大學, 1968.

_ 바미얀 (9장)

Baker, P. H. B., and F. R. Allchin, *Shahr-i Zohak and the History of the*

Bamiyan Valley, Afghanistan, Oxford: Tempvs Reparatvm, 1991.

Dupree, Nancy Hatch, *Bamiyan*, 3rd ed., Kabul publisher, 2002.

Errington, Elizabeth, "The Western Discovery of the Art of Gandhâra and the Finds of Jamālgarhī," Ph.D. thesis, University of London, 1987.

Foucher, Alfred, "Notice archéologique de la vallée de Bâmiyân," *Journal asiatique* 202-2, 1923.

Godard, A., and J. Hackin, *Les antiquités bouddhiques de Bâmiyân, MDAFA*, vol. 2, Paris, 1928.

Hackin, Joseph, and J. Carl, *Nouvelles recherches archéologiques à Bâmiyân, MDAFA*, vol. 3, Paris, 1933.

Hackin, Joseph, *Le site archéologique de Bâmiyân, guide du visiteur*, Paris: Les Éditions d'Art et Histoire, 1934.

Hackin, Joseph, Jean Carl, & Jacques Meunié, *Diverse recherches archéologiques en Afghanistan (1933-1940), MDAFA*, vol. 8, Paris, 1959.

Klimburg-Salter, Deborah, *The Kingdom of Bâmiyân: Buddhist Art and Culture of Hindu Kush*, Rome-Naples: IsMEO, 1989.

Rowland, Benjamin, "The Colossal Buddhas at Bâmiyân," *Journal of the Indian Society of Oriental Art* 15, 1947, pp. 62-73.

Tarzi, Zemaryalai, *L'architecture et le décor rupestre des grottes de Bâmiyân*, 2 vols., Paris: Imprimerie nationale, 1977.

宮治昭(미야지 아키라), 『バーミヤーン, 遙かなり: 失われた佛敎美術の世界』, NHK Books 933, 東京: 日本放送出版協會, 2002.

樋口隆康(히구치 다카야스) 編, 『バーミヤーン アフガニスタンのおける佛敎石窟寺院の美術考古學的調査 1970-1978年』, 全4권, 京都: 同朋社, 1984.

_ 구법승 (7-9장)

Beal, Samuel, trans., *Buddhist Records of the Western World*, London: Trübner, 1884.

Beal, Samuel, *The Life of Hiuen-tsiang*, London: K. Paul, Trench, Trübner, 1911.

Cunningham, Alexander, *The Ancient Geography of India*, London: Trübner

and Co., 1871.

Legge, James, trans., *A Record of Buddhistic Kingdoms, being an account of the Chinese pilgrim Fa-hien of his travels in India and Ceylon*, Oxford: Clarendon Press, 1886.

Watters, Thomas, *On Yuan Chwang's Travels in India*, 2 vols., London: Royal Asiatic Society, 1904-05.

桑山正進(구와야마 쇼신) · 袴谷憲昭(하카마야 노리아키), 『玄奘』, 東京: 大藏出版, 1981.

桑山正進(구와야마 쇼신), 『慧超往五天國傳研究』, 京都: 京都大學 人文科學研究所, 1992.

水谷眞成(미즈타니 신죠) 譯註, 『大唐西域記』, 東洋文庫本, 東京: 平凡社, 1999.

長澤和俊(나가사와 가즈토시) 譯註, 『法顯傳 · 宋雲行紀』, 東洋文庫本, 東京: 平凡社, 1971.

足立喜六(아다치 기로쿠), 『大唐西域記の研究』, 전2권, 東京: 法藏館, 1942.

권덕주 역, 『대당서역기』, 일월서각, 1983.

김지견 역, 『현장 삼장—서역 · 인도기행—』, 동화문화사, 1981.

이석호 역, 『왕오천축국전(외)』, 을유문화사, 1970.

이재창 역, 『법현전』, 현대불교신서 32, 동국대학교, 1980.

_ 이슬람 시대 (10 · 11장)

*Allchin, *The Archaeology of Afghanistan*, pp. 233-414.

Bellew, Henry Walter, *The Races of Afghanistan*, Calcutta and London, 1880.

Beveridge, Annette Susannah, trans., *Bābur-nāma (Memoirs of Bābur)*, 2 vols., London: Luzac, 1921; reprint New Delhi, 1970.

Bosworth, Clifford Edmund, *The Ghaznavids: Their Empire in Afghanistan and Eastern Iran, 994:1040*, Edinburgh: University Press, 1963.

Bosworth, Clifford Edmund, *The Later Ghaznavids: Splendour and Decay*, New York: Columbia University Press, 1977.

Caroe, Olaf K., *The Pathans, 550 B.C.-A.D. 1957*, London: Macmillan and Co., 1958.

Errington, Elizabeth, "The Western Discovery of the Art of Gandhâra and the

Finds of Jamālgarhī," Ph.D. thesis (University of London, 1987).

Gardin, Jean-Claude, *Lashkari Bazar, II: Les trouvailles, céramiques et monnaies de Lashkari Bazar et de Bust, MDAFA*, vol. 18, Paris, 1963.

Hackin, Madame J., & Ahmed al Khān Kohzad, "Shahr-i-Ghoghola," *Indian Art and Letters*, n.s. 14-1, 1940, pp. 16-28.

Hodgson, Marshall G. S., "Islam and Image," *History of Religions* 3, 1969, pp. 220-260.

Lockhart, Laurence, *The Fall of the Ṣafavī Dynasty and the Afghan Occupation of Persia*, Cambridge: Cambridge University Press, 1958.

Maricq, André, and Gaston Wiet, *Le minaret de Djam, la découverte del al capitale des sultans ghorides (XIIᵉ-XIIIᵉ siècles), MDAFA*, vol. 16, Paris, 1959.

Minorsky, V. trans., *Ḥudūd-'ālam, "The Regions of the World", A Persian Geography 372 A.H.-982 A.D.*, 2nd ed., London: Luzac and Co., 1970.

Nazim, Muhammad, *The Life and Times of Sultan Mahmud of Ghazna*, Cambridge: University Press, 1931.

Reenen, Daan van, "The *Bilderverbot*, a New Survey," *Der Islam* 67, 1990, pp. 27-77.

Rehman, Abdur, *The Last Two Dynasties of the Śāhis*, Islamabad: Quaid-i-Azam University, 1979.

Schlumberger, Daniel, *Lashkari Bazar, une résidence royale ghaznévide et ghuride*, IA: *L'architecture, MDAFA*, vol. 18, Paris, 1978.

Sourdel-Thomine, Janine, Lashkari Bazar, *une résidence royale ghaznévide et ghuride*, IB: *Le décor non figuratif et les inscriptions, MDAFA*, vol. 18, Paris, 1978.

*Sykes, *History of Afghanistan*, vol. 1, pp. 157-391.

Taddei, Maurizio, "A Note on the Parinirvāṇa Buddha at Tapa Sardār (Ghazni, Afghanistan)," in *South Asian Archaeology 1973*, ed. van Lohuizen-de Leeuw and Ubaghs, Leiden: E. J. Brill, 1974, pp. 111-115.

The Tārikh-e Sistān, trans. Milton Gold, Rome: IsMEO, 1976.

The Travels of Marco Polo, trans. Ronald Latham, Harmondworth: Penguin, 1958.

Ya'ḳūbī, *Les pays (Kitāb al-buldān)*, trans. Gaston Wiet, *Textes et traductions*

d'auteurs orientaux, vol. 1, Cairo, 1937.

_ 19세기 유럽인의 조사 (12장)

Burnes, Alexander, "On the Colossal Idols of Bamián," *JASB* 2, 1833, pp. 561-564.

Burnes, Alexander, *Travels into Bokhara: being the account of a journey from India to Cabool, Tartary, and Persia*, 3 vols., London: John Murray, 1834.

Burnes, Alexander, *Cabool: A Personal Narrative of a Journey to and Residence in That City, in the years 1836, 7, 8*, London: John Murray, 1842.

Connoly, A., *Journey to the North of India, Overland from England, through Russia, Persia and Afghanistan*, 2 vols., London, 1834.

Elphinstone, Mountstewart, *An Account of the Kingdom of Caubul*, 초판, 3 vols., London, 1815; reprint in 1 vol., 1969.

*Ewans, *Afghanistan, A New History*, pp. 32-79.

Eyre, Vincent, *The Military Operations at Cabul, which ended in the retreat and destruction of the British Army, January 1842, with a journal of imprisonment in Afghanistan*, London: John Murray, 1843.

Ferrier, J. P., *Caravan Journeys and Wanderings in Persia, Afghanistan, Turkistan and Baloochistan*, London, 1857.

Forbes, Archibald, *The Afghan Wars 1839-1842 and 1878-1880*, New York: Charles Scribner's Sons, 1892.

Forster, George, *Journey from Bengal to England*, 2 vols., London: R. Faulder, 1798.

Gerard, James, "Continuation of the Route of Lieutenant A. Burnes and Dr. Gerard, from Peshawar to Bokhara," *JASB* 2, 1833, pp. 1-22.

Grey, C., *European Adventurers of Northern India, 1785-1849*, Lahore, 1929.

Honigberger, M., *Thirty-five Years in the East*, London: H. Bailliere, 1852.

Hopkirk, Peter, *The Great Game: On Secret Service in High Asia*, London: John Murray, 1990.

James, Lawrence, *Raj: the Making and Unmaking of British India*, New York: St. Martin's Griffin, 1997.

Macrory, Patrick Arthur, *Signal Catastrophe: The Story of the Disastrous Retreat from Kabul 1842*, London: Hodder and Stoughton, 1966.

Masson, Charles, "Notes on the Antiquities of Bámián," *JASB* 5, 1836, pp. 707-720.

Masson, Charles, *Narratives of Various Journeys in Balochistan, Afghanistan and the Panjab*, 3 vols., London: R. Bentley, 1842.

Mcintyre, Ben, *The Man Who Would Be King: The First American in Afghanistan*, New York: Farrar, Stratus and Giroux, 2004.

Moorcroft, William, *Travels in the Himalayan Provinces of Hindustan and the Panjab*, 2 vols., London: John Murray, 1941.

Mohammed Khan, Mir Munshi Sultan, *The Life of Abdur Rahman: Amir of Afghanistan*, 2 vols., London: John Murray, 1900.

Sale, Lady Florentia, *A Journal of the Disasters in Afghanistan*, London: John Murray, 1843; reprint with the edition of P. Macrory, Oxford: Oxford University Press, 1969.

*Sykes, *History of Afghanistan*, vol. 1, pp. 392-411, vol. 2, pp. 1-214.

Vigne, G. T., *A Personal Narrative of a Visit to Ghuzni, Kabul and Afghanistan*, London: G. Routledge 1843.

Whittredge, Gordon, *Charles Masson of Afghanistan*, Warminster: Aris and Phillips, 1986.

Wilson, H. H., *Ariana Antiqua, A Descriptive Account of the Antiquities and Coins of Afghanistan, with a Memoir on the Buildings Called Topes by C. Masson*, London: East India Company, 1841.

Wolff, Joseph, *Researches and Missionary Labours among the Jews, Mohammedans, and Other Sects*, London: J. Nisbet & Co., 1835.

_ 근대화와 고고학 조사 (13 · 14장)

Adamec, Ludwig W., *Afghanistan's Foreign Affairs to the Mid-Twentieth Century*, Tuscon: University of Arizona Press, 1974.

Arnold, Anthony, *Afghanistan, the Soviet Invasion in Perspective*, Stanford: Stanford University Press, 1981.

Barger, E., and P. Wright, *Excavations in Swat and Exploration in the Oxus*

Territories of Afghanistan: A Detailed Report of the 1938 Expedition,
Memoirs of the Archaeological Survey of India, no. 64, Delhi, 1941.

Dagens, D., M. Le Berre, and D. Schlumberger, Monuments préislamiques
d'Afghanistan, MDAFA, vol. 19, Paris, 1964.

*Ewans, Afghanistan, A New History, pp. 80-109.

Fussman, Gerard, and Mar Le Berre, Monuments Bouddhiques de la Region
de Caboul, I. Le Monastère de Gul Dara, MDAFA, vol. 22, Paris, 1976.

Gregorian, Vertan, The Emergence of Modern Afghanistan: Politics of Reforms
and Modernization, Stanford: Stanford University Press, 1969.

McChesney, Robert D., Kabul under Siege: From Muhammad's Account of
the 1929 Uprising, Princeton: Markus Wiener Publishers, 1999.

Merlin, Alfred, "Notes sur la vie et les travaux de M. Alfred Foucher,"CRAI,
1954, pp. 457-466.

Mirsky, Jeannette, Sir Aurel Stein, Archaeological Explorer, Chicago: Chicago
University Press, 1977.

My Life: From Brigand to King, Autobiography of Amir Habibullah, London:
Octagon Press, 1990.

Olivier-Utard, Françoise, Politique et archéologie: Histoire de la Délégation
Archéologique Française en Afghanistan (1922-1982), Paris: Recherche
sur les Civilizations, 1997.

Poullada, Leon B., Reform and Rebellion in Afghanistan, 1919-1929, Ithaca
and London: Cornell University Press, 1973.

Stewart, Rhea Talley, Fire in Afghanistan 1914-1929: Faith, Hope and the
British Empire, Garden City, NY: Doubleday and Co., 1973.

*Sykes, History of Afghanistan, vol. 2, pp. 215-337.

Taddei, Maurizio, "Tapa Sardār: First Preliminary Report," East and West 18,
1968, pp. 109-124

Taddei, Maurizio, and Giovanni Verardi, "Tapa Sardār: Second Preliminary
Report," East and West 28, 1978, pp. 33-135.

Walker, Annabel, Aurel Stein, Pioneer of the Silk Road, London: John Murray,
1995.

Wild, Roland, Amanullah: Ex-King of Afghanistan, London: Hurst and Black-
ett, 1932.

水野清一(미즈노 세이이치) 編, 『ハイバクとカシュミルスマスト』, 京都: 京都大學, 1962.

水野清一 編, 『バサールスムとフィールハーナ』, 京都: 京都大學, 1967.

水野清一 編, 『ドゥルマン・テペとラルマ』, 京都: 京都大學, 1968.

樋口隆康(히구치 다카야스) 編, 『チャカラク・テペ』, 京都: 京都大學, 1970.

_ 아프간 내전과 탈레반 (15 · 16장)

Arnold, Anthony, *Afghanistan: the Soviet Invasion in Perspective*, revised and enlarged edition, Stanford: Stanford University Press, 1985.

Bocharov, Gennady, *Russian Roulette: the Afghanistan War through Russian Eyes*, London: Hamish Hamilton, 1990.

Borovick, Artyom, *The Hidden War: A Russian Journalist's Account of the Soviet War in Afghanistan*, New York: Atlantic Monthly Press, 1990.

Collins, Joseph J., *The Soviet Invasion of Afghanistan, A Study in the Use of Force in Soviet Foreign Policy*, Toronto: Lexington Books, 1986.

Cooley, John K., *Unholy Wars: Afghanistan, America and International Terrorism*, London: Pluto Press, 2001.

Dupree, Nancy Hatch, "Museum under Siege," *Archaeology*, March/April 1996, pp. 42-51.

Dupree, Nancy Hatch, "The Plunder Continues," *Archaeology*, May/June 1998.

Edwards, David B., *Before Taliban: Genealogies of the Afghan Jihad*, Berkeley: University of California Press, 2002.

*Ewans, *Afghanistan, A New History*, pp. 110-209.

Girardet, Edward R., *Afghanistan, the Soviet War*, New York: St. Martin's Press, 1985.

Grissmann, Carla, "The Kabul Museum Moves to Kabul Hotel," *SPACH Newsletter*, October 1996.

Hammond, Thomas T., *Red Flag over Afghanistan: The Communist Coup, the Soviet Invasion, and the Consequences*, Boulder, Co.: Westview Press, 1984.

Harrison, Selig S., and Diego Cordovez, *Out of Afghanistan: the Inside Story*

of the Soviet Withdrawal, Oxford: Oxford University Press, 1995.

Jalalzai, Musha Khan, *Taliban and the New Great Game in Afghanistan*, Lahore: Dua Publications, 2002.

Kaplan, Robert, D., *Soldiers of God, with the Mujahidin in Afghanistan*, Boston: Houghton Miffin Co., 1990.

Maley, William, ed., *Fundamentalism Reborn: Afghanistan and the Taliban*, Lahore, etc.: Vanguard Books, 1998.

Marsden, Peter, *The Taliban: War, Religion and the New Order in Afghanistan*, Karachi: Oxford University Press, 1999.

Matinuddin, Kamal, *The Taliban Phenomenon, Afghanistan 1994-1997*, Oxford: Oxford University Press, 1999.

Mousavi, S.A., *The Hazaras of Afghanistan: An Historical, Cultural, Economic and Political Study*, Surrey: Curzon Press, 1998.

Nojumi, Neamatollah, *The Rise of the Taliban in Afghanistan: Mass Mobilization, Civil War, and the Future of the Religion*, New York: Palgrave, 2001.

Rashid, Ahmad, *Taliban: Islam, Oil and the New Great Game in Central Asia*, London: I. B. Tauris and Co., 2000.

Syrokomsky, V., ed., *International Terrorism and the CIA*, Moscow: Progressive Press, 1983.

이웅현, 『소련의 아프간 전쟁―출병의 정책결정과정―』, 고려대학교 출판부, 2001.

_ 바미얀 대불의 파괴(17장)

Besançon, Alain, *The Forbidden Image: An Intellectual History of Iconoclasm*, Chicago: Chicago University Press, 2000.

Centlivres, Pierre, *Les Bouddhas d'Afghanistan*, Lausanne: Fauve, 2001.

Crone, Patricia, "Islam, Judeo-Christianity and Byzantine Iconoclasm," *Jerusalem Studies in Arabic and Islam* 2, 1980, pp. 59-95.

Flood, Finbarr Barry, "Between Cult and Culture: Bamiyan, Islamic Iconoclasm, and the Museum," *Art Bulletin* 84-4, 2002, pp. 566-595.

Gamboni, Dario, *The Destruction of Art: Iconoclasm and Vandalism since the French Revolution*, New Haven and London: Yale University Press,

1997.

Hodgson, Marshall G. S., "Islâm and Image," *History of Religions* 3, 1969, pp. 220-260.

Paret, Rudi, "Das islamische Bilderverbot und die Schia," in *Festschrift Werner Caskel*, ed. Erwin Gräf, Leiden: E. J. Brill, 1968, pp. 224-232.

Reenen, Daan von, "The Bilderverbot, a New Survey," *Der Islam: Zeitschrift für Geschichte und Kultur des islamischen Orients*, 67-1, 1990, pp. 27-77.

Warikoo, K., *Bamiyan: Challenge to World Heritage*, New Delhi: Bhavana Books, 2002.

_ 기타

The Encyclopaedia of Islam, new edition, eds. H. A. R. Gibb, et al., 7 vols., Leiden: E. J. Brill, 1979.

Oxford Classical Dictionary, Oxford: Oxford University Press, 1996.

도판목록

사진 출처의 문헌에 관해서는 해당하는 장의 참고문헌을 참조할 것. 괄호 안은 사진 출처.

des alten Afghanistan, pl. 105.)

2-8 문디가크 출토 인장. 녹니석. 높이 3-5cm. 파리 기메박물관 소장. (Afghanistan, une histoire millénaire, pl. 7.)

2-9 문디가크 출토 인물두. 석회석. 높이 9cm. 카불박물관 소장. (Rowland, Ancient Art from Afghanistan, pls. 1, 2.)

2-10 모헨조다로 출토 인물상. 석회석. 높이 19cm. 기원전 2100-1750년경. 모헨조다로박물관 소장. (Susan Huntington, The Art of Ancient India, fig. 2.2.)

2-11 칸다하르의 옛 도시. (McNicoll and Ball 1996, pl. Ia)

2-12 칸다하르에서 발견된 아쇼카 왕의 석각 명문. (Schlumberger 1958, pl. II.)

3 _ 옥수스의 그리스인

3-1 알렉산드로스 원정도. (이주형, 『간다라미술』, 도 1에 의거함.)

3-2 박트리아의 화폐. a. 에우티데모스. 기원전 3세기 말. b. 에우크라티데스. 기원전 3세기 말. 실물 크기. (Errington and Cribb, Crossroads of Asia.)

3-3 발흐의 발라 히사르. (이주형)

3-4 아이 하눔 전경. (Afghanistan, une histoire millénaire, p. 87.)

3-5 아이 하눔 평면도. (Fouilles d'Aï Khanoum, II, pl. 1A.)

3-6 아이 하눔의 궁전지. (Fox 1980, fig. 430.)

3-7 아이 하눔 궁전지 출토 코린트식 주두. (『週刊朝日百科 世界の美術』, p. 129.)

3-8 아이 하눔 궁전지 욕실의 모자이크 바닥. (Scientific American, Jan. 1982, p. 150.)

3-9 아이 하눔 궁전지의 보물창고에서 발견된 철학 문헌 단편. (Scientific American, Jan. 1982, p. 158.)

3-10 아이 하눔 중앙의 신전. (Scientific American, Jan. 1982, p. 149.)

3-11 아이 하눔 중앙의 신전에서 발견된 제우스 상의 발. 대리석. 길이 28.5cm. (Afghanistan, a Timeless History, Tokyo, 2002, pl. 1)

3-12 아이 하눔 출토 헤르메스의 상. 대리석. 높이 72cm. (『シルクロード博物館』, 講談社, 1979, 도판 64.)

3-13 아이 하눔의 키네아스 묘당 출토 비석 대좌. (Fouilles d'Aï Khanoum, I, pl. 108.)

4_황금 보물의 비밀

4-1 영화 〈왕이 되려 한 사람〉. (A. Madsen, *John Huston*, 1978.)

4-2 '옥수스의 보물' 가운데 한 점인 금제 팔찌. 폭 11.5cm. 기원전 5세기 페르시아 제작. 빅토리아 앤드 알버트 박물관 소장. (Jettmar 1964, pl. 49.)

4-3 '옥수스의 보물' 가운데 한 점인 금제 괴수 장식. 폭 6.15cm. 기원전 4-5세기. 대영박물관 소장. (Jettmar 1964, pl. 32.)

4-4 틸라 테페의 발굴. (Sarianidi 1985, p. 8.)

4-5 틸라 테페 평면도. (Sarianidi 1985, p. 56.)

4-6 틸라 테페 4호분 출토 금화. 지름 1.5cm. (Sarianidi 1985, pl. 131.)

4-7 틸라 테페 4호분 출토 금제 산양(ibex) 소상. 높이 5.2cm. (Sarianidi 1985, pl. 112.)

4-8 틸라 테페 2호분 출토 금제 반지 장식. 폭 2.7cm. (Sarianidi 1985, pl. 108.)

4-9 틸라 테페 4호분 출토 금제 장신구. 높이 4.7cm. (Sarianidi 1985, pl. 123.)

4-10 틸라 테페 2호분 출토 금제 장신구. 높이 12.5cm. (Sarianidi 1985, pl. 44.)

4-11 틸라 테페 6호분 출토 금제 장신구. 일명 '박트리아의 아프로디테'. 높이 5.0cm. (Sarianidi 1985, pl. 99.)

4-12 틸라 테페 6호분 출토 금관. 높이 13cm. (Sarianidi 1985, pl. 12.)

4-13 틸라 테페 2호분 출토 은제 거울. 중국의 전한시대 작. 지름 17.5cm. (Sarianidi 1985, pl. 145.)

5_제국의 제단

5-1 수르흐 코탈 평면도. (Schlumberger 1983, pl. IV.)

5-2 수르흐 코탈 중심 사당(A)의 내부. (Auboyer, *The Art of Afghanistan*, pl. 38.)

5-3 수르흐 코탈 중심 사당(A)의 복원도. (Schlumberger 1983, pl. XI.)

5-4 수르흐 코탈. 정면에서 바라본 모습. (Schlumberger 1983, pl. 5.)

5-5 수르흐 코탈. 측면에서 내려다본 모습. (Schlumberger 1983, pl. 3c.)

5-6 수르흐 코탈 가장 아랫단에 있는 우물. (Schlumberger 1983, pl. 43a.)

5-7 수르흐 코탈 출토 장문의 명문. (Schlumberger 1958, pl. 1.)

5-8 수르흐 코탈 중심구역 사당(B)의 배화단. (Schlumberger 1983, pl. 69a.)

5-9 불상의 발. 수르흐 코탈의 동쪽 평원에 자리잡은 불교사원에 남아 있음.

(Schlumberger 1983, pl. 49b.)

5-10 카니슈카 화폐에 새겨진 왕의 상. (『シルクロード博物館』, 도판 108.)

5-11 수르흐 코탈에서 출토된 세 구의 쿠샨 왕 상. 석회석. (Schlumberger 1983, pl. 23.)

5-12 카불박물관에 옮겨져 입구를 장식한 카니슈카 상. 높이 1.33m. (Joanna Williams)

6 _ 숨겨진 보물창고

6-1 베그람. 오른쪽에 구 도성이, 왼쪽에 판즈시르 강이 보임. (이주형)

6-2 베그람 일대의 유적. (Ball, *Archaeological Gazetteer of Afghanistan*, vol. 2, map 9에 의거함.)

6-3 베그람 신 도성의 바자르 발굴 광경. (Hackin et al., *Diverses recherches*, fig. 224.)

6-4 베그람 신 도성의 10호 방 출토 유리기. 높이 14.5cm. (『シルクロード博物館』, 도판 85.)

6-5 베그람 신 도성의 10호 방 출토 유리기. 높이 12.6cm. (『シルクロード博物館』, 도판 93.)

6-6 베그람 신 도성 10호 방 출토 상아 판. 높이 29cm. (Auboyer, *The Art of Afghanistan*, pl. 33.)

6-7 베그람 신 도성 13호 방 출토 상아제 여인상. 높이 45.6cm. (Joanna Williams)

6-8 베그람 신 도성 13호 방 출토 청동제 인물상. 높이 14.7cm. (Auboyer, *The Art of Afghanistan*, pl. 10a.)

6-9 베그람 신 도성 13호 방 출토 청동제 세라피스-헤라클레스 상. 높이 24.1cm. (Rowland, *Ancient Art from Afghanistan*, pl. 7.)

6-10 베그람 신 도성 13호 방 출토 석고 원판. 디오뉘소스를 따르는 여인 마이나데스. 지름 17.5cm. (Auboyer, *The Art of Afghanistan*, pl. 20.)

6-11 베그람 신 도성 13호 방 출토 석고 원판. 에로스와 프쉬케. 지름 14cm. (Joanna Williams)

6-12 조제프 악켕(왼쪽). 1931년 시트로엥 자동차회사의 후원으로 아시아를 횡단 탐사할 때 찍은 사진. (Cambon 1986, pl. 1.)

7_ 인질의 가람

7-1 현장의 여행 루트. (桑山正進 1992, 도 29에 의거함.)

7-2 타파 루스탐. 사진과 복원도. (Foucher, *La vieille route*, vol. 1, pl. XIXb, fig. 25.)

7-3 파이타바 출토 쌍신변 상. 편암. 높이 81cm. 기메박물관 소장. (『シルクロード博物館』 도록, 出光美術館, 1996, 도 18.)

7-4 카피리스탄 출토 목조 사자(死者) 초상. 19세기경. 높이 1.3m. 파리 인류학박물관 소장. (*Afghanistan, une histoire millénaire*, pl. 157.)

7-5 쿠호 이 파흘라반. 오른쪽 끝에 쇼토락 사원지가 위치함. (이주형)

7-6 쇼토락 사원지 전경. (Meunié 1942, pl. I.2.)

7-7 쇼토락의 중심 불탑과 그 벽에 조성된 감. (Meunié 1942, pl. III.7.)

7-8 쇼토락 출토 연등불 입상. 편암. 높이 83cm. 카불박물관 구장(舊藏). (Meunié 1942, pl. X.36.)

7-9 쇼토락 출토 '삼불' 부조. 편암. 높이 71cm. 카불박물관 구장(舊藏). (Meunié 1942, pl. XI.38.)

7-10 쇼토락 출토 염견불좌상. 편암. 높이 58cm. 카불박물관 구장(舊藏). (Auboyer, *The Art of Afghanistan*, pl. 43.)

7-11 쇼토락 출토 부조. '붓다와 브라흐만.' 편암. 높이 59cm. 카불박물관 소장. (Meunié 1942, pl. XIX.62.)

7-12 판즈시르 골짜기. (cobis.com)

8_ 붓다와 헤라클레스

8-1 탕이 가루. (이주형)

8-2 잘랄라바드 분지와 카불 강. (이주형)

8-3 비마란 제2탑. (Wilson, *Ariana Antiqua*, pl. III.)

8-4 비마란 제2탑 출토 금제 사리기. 높이 7cm. 대영박물관 소장. (Huntington, *The Art of Ancient India*, pl. 4.)

8-5 핫다. (Joanna Williams)

8-6 핫다의 유적 분포도. (Ball, *Archaeological Gazetteer of Afghanistan*, map 27.1에 의거함.)

8-7 타파 칼란 출토 소조 불두 스투코. 높이 19cm. 기메박물관 소장. (*Afghanistan, une histoire millénaire*, pl. 66.)

9_ 암벽 속의 대불

__2부 파란의 역사

IO_ 새로운 신앙

II_ 잊혀진 유산

11-2 카불의 발라 히사르, 2002년. (이주형)

11-3 〈바부르 나마〉. '정원을 가꾸는 바부르.' 무갈시대의 궁정 세밀화. 빅토리아 앤
 드 알버트 박물관 소장. (Joanna Williams)

11-4 바그 이 바부르. (이주형)

11-5 바부르의 묘. 바그 이 바부르. (이주형)

11-6 바그 이 바부르에 샤 자한이 세운 모스크. (이주형)

11-7 제임스 라트레이(James Rattray), 〈칸다하르에 있는 아흐마드 샤의 묘당〉,
 1840년경. 라트레이의 그림을 로버트 캐릭(Robert Carrick)이 채색 석판화로
 옮긴 것. 25.9×37cm. (James Rattray, *Scenery, Inhabitants & Costumes
 of Afghanistan*, London: Hering & Remington, 1848, pl. 27.)

11-8 티무르 샤의 묘당. 카불 소재. (Bill Podlich)

I2 _ 은둔의 왕국과 유럽인

12-1 알렉산더 번스. (Burnes 1834.)

12-2 바미얀의 두 대불. 19세기 전반의 그림. (Burnes 1834, vol. 1, pl. II.)

12-3 잘랄라바드 인근 다룬타 지역의 스투파들. 매슨의 그림. (Wilson 1841, pl.
 V.)

12-4 도스트 무함마드. (Sykes, *History of Afghanistan*, vol. 1.)

12-5 샤 슈자. (Ewans, *Afghanistan A New History*, pl. 3.)

12-6 아크바르 한. (Sykes, *History of Afghanistan*, vol. 2.)

12-7 잘랄라바드에 도착하는 의사 브라이든. 엘리자베스 버틀러 부인의 그림. 테이
 트 갤러리 소장. (Macrory 1966.)

12-8 영국의 시사주간지 『펀치』(1878년 11월 30일자)에 실린 만평. '두 맹수 사이
 에 싸인 셰르 알리.' (Gregorian, *The Emergence of Modern Afghanistan*
 에서 전재.)

12-9 압둘 라흐만. (Sykes, *History of Afghanistan*, vol. 2.)

12-10 압둘 라흐만의 묘당. 카불 소재. (이주형)

I3 _ 근대화와 고고학

13-1 다룰라만 대로. (이주형).

13-2 다룰라만 궁의 현재 모습. (이주형)

_ 에필로그

찾아보기

독자들의 편의를 위해 아프가니스탄 관련 사항 등에 간단한 해설을 붙였음.

발루치스탄(Baluchistan) 파키스탄 서부 지역의 지명. 24, 32, 35

발흐(Balkh) 마자르 이 샤리프 서쪽의 고대 도시. 21, 23, 24, 46, 47, 50, 105, 106, 110, 126, 143, 163, 166, 169, 172, 181, 201, 221, 231, 314, 319

배화단(拜火壇) 67, 80, 82, 87, 91

배화 사당 67-69, 74

번스, 알렉산더(Burnes, Alexander) 1805~1841. 동인도 회사 군대의 정치장교. 108, 192-195, 198, 202, 203, 205

법현(法顯) 399년부터 412년까지 아프가니스탄과 인도를 여행한 구법승. 121, 125, 175

베그람(Begram) 카불 분지 북쪽의 고대 도시. 17, 23, 26, 92-98, 100-104, 106, 108, 111, 121, 122, 177, 198, 199, 219, 226, 231, 232, 234, 256, 257, 267

베르나르, 폴(Bernard, Paul) 프랑스의 고고학자. 아이 하눔 발굴을 주도함. 48

베르틀로, 필립(Berthelot, Philippe) 1922년 프랑스가 아프가니스탄과 발굴협정을 맺던 당시 프랑스 외무부의 사무처장. 217

베버, 베르나르트(Weber, Bernard) '새로운 세계 7대 불가사의회' 의 창립자. 308

베소스(Bessos) 박트리아의 태수. 다레이오스 3세를 살해하고 왕위를 찬탈함. 41, 42

벨류, 헨리 월터(Bellew, Henry Walter) 1834~1892. 영국인 의사. 아프가니스탄의 언어와 민족지 연구에 큰 업적을 남김. 174, 175

벵골아시아학회(Asiatic Society of Bengal) 1784년 캘커타에서 창립된 동양학회. 108, 198; (박물관) 228

볼란(Bolan) 패스 파키스탄의 퀘타로 이어지는 고갯길. 24, 196, 203

부르즈 이 압둘라(Burj-i Abdullah) 베그람의 구도성. 96

부르즈미흐르푸르(Burzmihrpurh) 수르흐 코탈의 긴 명문을 쓴 인물. 86

부하라(Bukhara) 투르크메니스탄의 고대 도시. 19세기 러시아에 복속될 때까지 독립을 누림. 60-62, 164, 186, 191, 192, 195, 202, 206

부헤러-디트쉬, 파울(Bucherer-Dietschi, Paul) 스위스의 건축가. 부벤도르프에 있는 아프가니스탄박물관 관장. 308

북부동맹(군) 탈레반에 저항한 연합세력. 주로 타지크족과 우즈베크족으로 구성됨. 92, 297

불영굴(佛影窟) 나가라하라(잘랄라바드)에 있던 굴. 붓다가 그 안에 자신의 모습을 남겼다고 함. 122, 130

브라이든, 윌리엄(Bryden, William) 제1차 아프간-영국 전쟁 때 유일하게 아프간인들의 추격을 따돌리고 잘랄라바드로 탈출했던 의사. 121, 204

브라흐미(Brahmi)(문자) 인도 고대에 하로슈티와 더불어 쓰인 양대 문자. 주로 인도 본토에서 쓰임. 69, 135, 199

비마 카드피세스(Vima Kadphises) 쿠샨 왕조에서 쿠줄라 카드피세스를 이은 것으로 알려진 왕. 기원후 1세기 후반. 77

비마 탁토(Vima Takto) 라바탁 출토 명문을 통해 쿠줄라 카드피세스의 아들이며 비마 카드피세스의 아버지로 알려진 왕. 77

비마란(Bimaran) 잘랄라바드 분지 서쪽 다룬타 지역에 있는 지명. 123, 199

ㅅ

사도자이(Sadozai) 왕계 두라니 파슈툰 가운데 1747년부터 1818년까지 아프가니스탄을 통치한 왕계. 201

사르마트(Sarmat) 기원전 4세기 이래 남부 러시아에서 세력을 떨친 유목민족. 70-72

사르와르 나셰르 한(Sarwar Nasher Khan) 쿤두즈를 중심으로 면화회사 등을 경영한 기업인. 쿤두즈에 사설 박

책 말미에

이 책을 쓰기로 처음 마음먹은 것은 2001년 3월 바미안 대불이 파괴된 직후였다. 프롤로그에 쓴 대로 바미안 대불을 비롯한 사라진 아프가니스탄 문화유산을 위해 뭔가 해야만 할 것 같았기 때문이다. 그때 친구인 (주)사회평론의 윤철호 사장을 만나 이 책에 대한 구상을 털어놓았더니, 사람 좋은 윤사장은 책의 내용이나 상품성, 저자의 글 솜씨를 구체적으로 따져보지도 않고 흔쾌히 저자의 제안을 수락했다. 이때부터 윤사장과 저자는 서로 빚을 진 사이가 되었다. 아마 두 사람은 자기 기대에 맞추어 서로 다른 내용의 책을 꿈꾸고 있었을 것 같다.

저자가 처음에 생각한 것은 잃어버린 아프가니스탄 미술의 역사였으나, 아무래도 아프가니스탄에 직접 가 보지 않고 책을 쓴다는 것이 못내 마음에 걸렸다. 물론 당시까지도 악명 높은 탈레반이 아프가니스탄 전역을 장악해 가던 시기였으므로, 목숨을 걸고 아프가니스탄에 들어갈 생각을 하기는 쉽지 않았다. 그러나 마침 바미안 폐불 직후 그렇게 다녀온 국내 여류 저널리스트도 있었기 때문에 저자도 그렇게 모험을 해 보아야 하는 것이 아닌지 막연히 무모한 생각도 해 보고 있었다.

아무튼 그 해 가을 학기에 대학원에서 아프가니스탄의 미술을 주제

로 세미나를 열어서 한두 주 진행했는데, 마침 미국에서 9.11 참사가 일어났다. 갑자기 아프가니스탄이 전 세계의 주목을 받게 되고, 잊혀져 가던 바미안 대불도 다시 사람들 입에 오르내리게 되었다. 10월 7일 미국이 아프가니스탄 전쟁을 일으키자 이 나라의 역사를 잘 아는 사람들은 또 하나의 비극이 시작된 것 아닌지 불안함을 감출 수 없었다. 다행인지 전쟁은 단기간에 탈레반을 축출하는 것으로 끝나고 아프가니스탄은 새로운 출발을 위해 재활의 발걸음을 내딛게 되었다. 아프가니스탄으로의 왕래도 자유로워져, 이제는 목숨을 걸지 않고도 아프가니스탄에 가는 꿈을 꿀 수 있었다.

저자가 가장 궁금했던 것은 20여 년의 내전 기간과 탈레반 시대에 도대체 얼마나 많은 문화유산이 어떤 규모의 피해를 입었는가 하는 점이었다. 이러한 의문을 안고 전쟁이 끝난 몇 달 뒤인 2002년 8월에 조선일보의 객원기자 신분으로 아프가니스탄을 처음 방문할 수 있었다. 당시 아프가니스탄의 상황은 아직 좋은 편이 못 되어서 가능한 한 조심하면서 궁금하던 몇 곳을 찾아가 볼 수 있었다. 저자의 아프가니스탄 취재는 당시 조선일보 문화부의 이선민 차장 대우와 신형준 기자가 각별한 관심을 갖고 주선해 주셨다. 아프가니스탄에서는 한국 기관으로는 전후 처음으로 이 나라에 나와 있던 한국국제협력단(KOICA)의 김상태 소장(현재 이사)께서 따뜻하게 저자의 체류를 도와주셨다.*

이렇게 해서 책의 집필에 대한 가닥은 어느 정도 잡았으나 몇 가지 밀린 일 때문에 선뜻 이 책에 대한 작업에 착수할 수 없었다. 그러다가 더 이상은 미룰 수 없어서 저자가 안식년을 맞아 미국에 머문 2003년의 7 · 8월 두 달간 오랫동안 생각해 온 내용을 서둘러 글로 옮길 수 있었다. 안식년을 맞아 가족에게 더 충실하기보다 학기 중에는 강의하느라 시간 없다 하고, 방학에는 책 쓴다고 방에만 틀어박혀 있고, 또 시간이 날 만하면 여기저기 혼자 돌아다니느라 바빴던 아빠를 안사람과 인아는

* 이 부분에서 언급된 분들에 대해 형평상 직함 이상의 경칭은 생략하니 양해 바란다.

참고 지켜보아야만 했다. 이래저래 미안한 마음을 금할 수 없다.

　책을 마무리하던 중 같은 해 10월 아프가니스탄에 다시 가게 되었다. 이번에는 한국국제협력단의 의뢰로 아프가니스탄의 문화유산 관련 지원 방안을 모색하는 것이 임무였다. 덕분에 몇 주 동안 아프가니스탄에 체류하면서 책의 미진한 부분도 보충할 수 있었다. 업무 때문이기는 했지만, 국제협력단 아프간팀의 김진오·장봉순 팀장, 김현정 씨, 아프간사무소의 박종옥 소장, 최홍렬 부소장, 송민현 과장께서 저자의 아프가니스탄 파견과 체류를 도와주셨다. 당시 아프간 주재 한국대사관의 박종순 대사께서도 저자의 업무에 깊은 관심을 표해 주셨다.

　에필로그에서 말한 대로 1년 만에 본 아프가니스탄의 상황은 몰라보게 달라져 있었다. 그러나 책의 내용은 초고대로 2002년 여름에 저자가 본 상황을 기초로 삼았다. 그것이 저자가 구상한 책의 의도와 부합하기 때문이다. 저자가 한 해 늦게 아프가니스탄에 처음 갔다면 전 해에 느꼈던 많은 것을 도저히 실감할 수 없었을 것이다. 그 당시 상황을 기준으로 이 기록을 남기는 것이 더 의의가 있다는 것이 저자의 판단이다.

　책의 구상과 집필에는 위에 언급한 분들 외에 많은 분들의 크고 작은 도움이 있었다. 저자가 처음으로 아프가니스탄을 방문하기 몇 달 전 이 나라에 다녀온 대영박물관의 로버트 녹스(Robert Knox) 동양부장은 당시 소상한 정보를 전해주었다. 파키스탄에서 벽지 아동교육 사업을 펼치고 있는 그레그 모튼슨(Greg Mortenson) 씨가 아프가니스탄에서 돌아와 들려준 경험담도 여행을 준비하는 데 귀중한 도움이 되었다. 카불에서 만나 이야기를 나눈 아프간 주재 유네스코의 짐 윌리엄스(Jim Williams) 문화유산담당관의 견해는 저자가 아프가니스탄의 문화유산 문제를 이해하는 데 기초가 되었다. 아프가니스탄 국립고고학연구소의 압둘 와지 페루지(Abdul Wazey Feroozi) 소장과는 여러 유적을 함께 찾아다니며 아프가니스탄 문화유산의 과거와 미래에 관해 크고 작은 이

야기를 소상히 나눌 수 있었다. 무스타만디 소장 시절부터 30여 년간 고고학연구소에서 일한 사진사인 아사둘라 나비자다(Asadullah Nabiza-dah) 씨는 페루지 소장과 함께 저자의 여행에 동행하여 좋은 길안내가 되어 주었다. 카불박물관의 오마라한 마수디(Omarakhan Masoodi) 관장을 통해 박물관의 어려웠던 시절에 대해 소상히 알 수 있었고, 유물 수복 책임자인 샤이라줏딘 사이피(Shairazuddin Saifi) 부장에게서는 탈레반의 유물 파괴 당시 상황을 생생하게 들을 수 있었다. 이 밖에 아프간 중앙정부와 지방정부의 여러 관계자들은 저자의 업무에 늘 친절하게 도움을 베풀었다. 현재 아프간 주재 한국대사관에서 일하는 지아울라 아스타니(Ziaullah Astaniy)는 저자의 첫 번째 방문시 바미얀을 함께 여행하며 아프간 젊은이로서의 소회를 솔직하게 들려주었다. 한국국제협력단의 아프간사무소에서 일하는 마문 하와르(Mamoon Khawar)는 두 번째 체류시 저자의 업무와 관련된 사항을 열심히 챙겨 주었다. 아프가니스탄에서 보살행을 실천하고 있는 한국불교정토회(JTS)의 유정길 법사도 사진을 구하는 데 도움을 주셨다.

저자의 공부에 늘 귀감이 되시는 서울대 동양사학과의 김호동 교수는 이번에도 초고를 처음부터 끝까지 읽고 이슬람과 서아시아 관련 부분에서 조언을 주셨다. 저자가 작업하는 책을 늘 빠짐없이 읽어주는 영문과의 신광현 교수도 훌륭한 에디터로서 저자의 글을 다듬어 주셨다.

저자보다 나이로 20년 위지만 40년 먼저 아프가니스탄을 방문할 수 있었던 은사 조앤너 윌리엄스(Joanna G. Williams) 교수는 당시의 사진 자료를 저자가 마음대로 활용하게 해 주셨다. 덕분에 윌리엄스 교수의 사진 10여 장을 이 책에 실을 수 있었다. 역시 은사이신 김리나 교수도 저자의 관심을 기억하고 기회 있을 때마다 아프가니스탄 관련 자료를 전해 주셨다. 일본 국제불교대학원대학의 위베르 듀르트(Hubert Durt) 교수께는 프랑스의 학술기관에 관해, UCLA의 로타 폰 팔켄하우

젠(Lothar von Falkenhausen) 교수께는 서양 고고학의 발전사에 대해 조언을 들을 수 있었다. 서양의 종교개혁과 성상 파괴에 관해 정통한 신준형 박사와 동양의 근대 박물관 형성에 관해 연구 중인 목수현 선생도 관련된 문제에 대해 조언을 주셨다. 마지막 순간에 김정희 교수(서울대 불문과)와 주경미 박사에게 입은 도움도 빼놓을 수 없다.

2001년 가을 영문도 모르고 저자의 재미없는 '아프가니스탄 미술' 세미나에 참여했던 대학원생들은 저자가 관심사를 정리하는 데 도움을 주었다. 이제는 저자의 구상과 의도를 좀더 이해할 수 있으리라 기대한다. 조교인 김민구 군은 그 세미나에는 참석할 수 없었으나 저자가 한국에 없는 동안 서울에서 저자의 눈과 손과 발이 되어 여러 가지 일을 헌신적으로 처리해 주었으며, 초고와 마지막 교정쇄까지 세밀하게 읽고 의견을 들려주었다. 역시 초고를 읽은 하정민·양희정 조교도 의견을 개진해 주었다. 원고가 완성된 뒤에는 최선아, 김연미 등의 대학원생들이 몇 번에 걸쳐 글을 읽고 다듬으며 교정을 보고, 사진 자료 준비 작업을 거들어 주었다.

책의 집필을 시작하기 전 구성과 서술방식에 대해 여러 생각이 오갔다. 이 문제에 관해 만나는 여러 분들과 대화를 나누었다. 특히 서울대 노문과 박종소 교수와 사계절출판사 강맑실 사장이 주신 짤막한 조언은 두고두고 기억에 남아 도움이 되었다. 본격적으로 책을 만드는 단계에서는 (주)사회평론의 박윤선 팀장이 글을 꼼꼼하게 읽고 내용을 어떻게 개선할지 함께 고민해 주셨다. 책이 세련된 모양을 얻게 된 것은 강찬규·한현식 디자이너의 덕분이다.

이 책이 결실을 맺도록 크고 작은 인연이 되어 주신 이 많은 분들께 두 손 모아 깊은 감사의 뜻을 올린다.

저자가 이 책을 준비하면서 도움을 입었던 수많은 책에 대한 이야기도 빼놓을 수 없다. 이 책들은 참고문헌 목록과 주석에 상세히 열거되

어 있지만, 이 중에서도 몇 권은 특별히 언급하지 않을 수 없다. 피터 홉 커크(Peter Hopkirk)의 『그레이트 게임』(*The Great Game: on the Secret Service in High Asia*, 1990)은 저자가 아프가니스탄에 관한 책 가운데에서도 특히 재미있게 읽은 책이다. 이 책을 통해 많은 것을 배웠다. 내용은 기존의 여러 책들에서 모아 엮은 것이나, 시종 흥미를 잃지 않도록 이야기를 구성하고 끌고 가는 홉커크의 솜씨에 탄복하지 않을 수 없었다. 저자는 늘 홉커크같이 흥미로운 논픽션을 써 보는 것이 꿈이지만, 아마 능력을 넘어서는, 문자 그대로 꿈에 불과할 것이다. 아프가니스탄의 고대 유적과 모뉴먼트에 관해서는 늘 저자가 애용하는 알친(F. R. Allchin)과 하몬드(N. Hammond)의 『아프가니스탄의 고고학』(*Archaeology of Afghanistan*, 1978)에서 기초적인 도움을 받았다. 아프가니스탄의 역사에 관해서는 상세하고 좋은 책이 매우 드물다. 이 점에서 퍼시 사익스(Percy Sykes)의 『아프가니스탄사』(*A History of Afghanistan*, 1940)는 상당히 구식이나 오랜 역사에 관한 비교적 자세한 정보를 얻는 데 도움이 되었다. 새로 나온 마틴 에반스(Martin Ewans)의 『새로 쓴 아프가니스탄 역사』(*Afghanistan, A New History*, 2001)는 최근 일에 이르기까지 근현대사를 집중적으로 다루고 있어서 훌륭한 길잡이가 되었다. 내용도 잘 짜여지고 유려하게 씌어 있어서 내내 흥미롭게 읽을 수 있는 책이다. 탈레반에 관해서는 아흐마드 라시드(Ahmed Rashid)의 『탈레반』(*Taliban: Islam, Oil and the New Great Game in Central Asia*, 2000)이 압권이다. 다만 흥미와 순발력을 중요시하는 저널리스트의 글이다 보니, 정확성과 치밀함이 종종 결여된 점이 옥에 티이다. 프랑스 아프간고고학조사단(DAFA)의 활동사를 정리한 프랑수아 올리비에-우타르(François Olivier-Utard)의 『정치와 고고학』(*Politique et archéologie: Histoire de la Délégation Archéologique Française en Afghanistan 1922-1982*)에 입은 도움

도 막대하다. 이 책이 없었다면 저자가 궁금했던 많은 문제를 제대로 해명하기 어려웠을 것이다. 이 밖에도 저자가 이 책을 준비하며 도움과 감명을 받았던 글들을 일일이 다 열거할 수는 없다. 그 많은 저자들에게 감사와 경의를 바친다.

저자가 앞으로 아프가니스탄 문화유산의 연구에 얼마나 깊숙이 관여할 수 있을지는 모르겠다. 아프가니스탄의 문화유산은 인접한 파키스탄의 간다라와 비교도 되지 않을 정도로 방대하고, 그동안 축적된 구미와 일본 학자들의 연구문헌 또한 막대하다. 저자도 아프가니스탄에 관해 지속적으로 관심을 갖고 문제의식을 발전시키겠지만, 개인적으로 한국 불교미술 연구에도 앞으로 큰 비중을 두어야 할 입장이고 그럴 계획이기 때문에 이 분야에 전적으로 매달리기는 어려울지도 모르겠다. 이 점에서 저자는 이 책이 새로운 세대에서 아프가니스탄 연구에 매진하는 전문연구자들이 나오는 데 조금이라도 도움이 될 수 있기를 기대한다.

이 책을 읽고 아프가니스탄의 현장으로 바로 달려가야겠다고 생각하는 사람도 있을지 모르겠다. 그러나 전문 지식이나 발굴기술을 제대로 갖추지 못한 채 조사를 하고 발굴을 한다고 성급하게 나서는 무모한 시도에 대해서는 경계하지 않을 수 없다. 아직 모든 면에서 미숙한 우리 학계나 문화계는 '국내 최초'라는 사실에 도취하고 그런 선전에 흥분하지만, 기초를 제대로 갖추지 못하고 국외에서 이루어진 방대한 연구성과도 제대로 소화하지 못한 채 국내 최초를 강조해 보았자 그것은 학술사적으로 거의 의미 없는 일이다. 학문이 우물 안에서 이루어지는 사업이나 흥행행위가 아니라면 말이다.

유네스코의 짐 윌리엄스 문화유산담당관은 아프가니스탄을 방문하는 일본 학자들 가운데 현지어를 잘하는 사람들이 많은 것에 감탄했던 사실을 저자에게 술회한 적이 있다. 그 사람들은 문화유산 연구자가 아니었지만, 다른 분야에서도 우리에게 진정한 아프가니스탄 전문가가 몇

사람이나 있겠는가? 이제는 국외의 방대한 연구성과를 섭렵하고 현장도 잘 알며, 현지 문화나 언어에도 밝은 연구자들이 나올 때가 되었다고 본다. 국제적으로 손색없는 실력과 엄격한 학문 자세를 갖춘 연구자들을 길러내는 것이 우리 학계의 사명이라면, 눈에 보이는 실용적인 것만 찾지 말고 옥석을 가려 이런 연구자들이 연구에 전념할 수 있도록 환경을 마련해 주는 것은 우리 사회의 의무일 것이다.

시간의 흐름에 따라, 또 근래 일어난 이라크전쟁과 뒤따른 혼란으로 인해 아프가니스탄은 점점 더 사람들의 관심에서 멀어져 가고 있다. 그러나 아프가니스탄은 아직도 문화유산을 비롯한 모든 면에서 국제사회의 도움을 필요로 하고 있다. 한국전쟁 뒤 비참했던 우리의 과거를 상기하며 우리도 이 나라에 대해 지속적인 관심과 지원을 펼쳐 나갔으면 하는 바람이다. 이 책은 열악한 상황 속에서 아프가니스탄 문화유산의 연구와 보존의 막중한 임무를 이어가야 할 아프간인들에게 바친다.

2004년 6월 15일
이주형